当代包豪斯研究

包豪斯悖论：先锋派的临界点
The Paradox of Bauhaus: Critical Point of the Avantgarde

重访包豪斯 丛书
BAU BOOKS
丛书主编　周诗岩　王家浩

http://www.hustp.com
中国·武汉

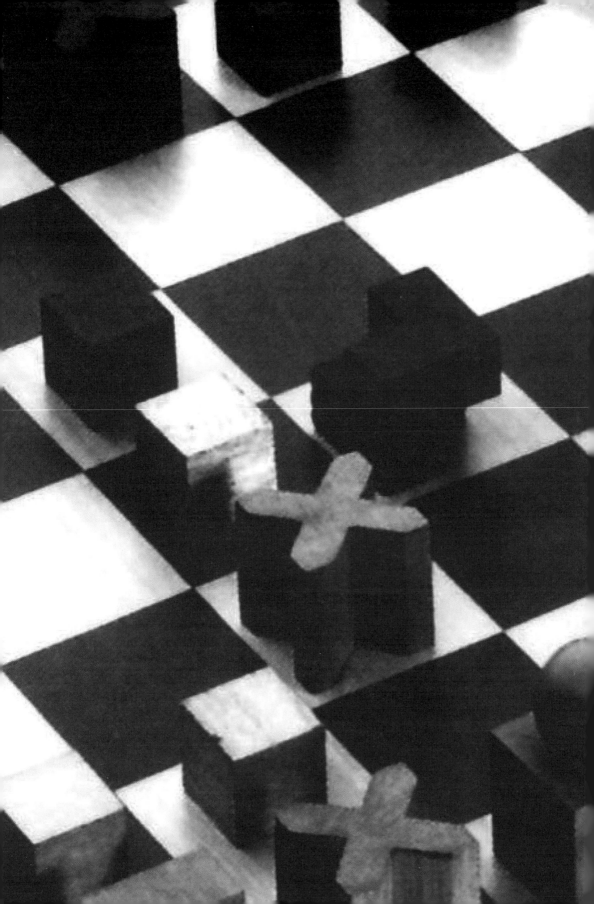

包豪斯悖论：先锋派的临界点
The Paradox of Bauhaus: Critical Point of the Avantgarde

著　周诗岩
　　　王家浩

访谈　BAU 学社

附录　瓦尔特·格罗皮乌斯
　　　　奥斯卡·施莱默
　　　　拉兹洛·莫霍利-纳吉
　　　　汉斯·迈耶

图书在版编目（CIP）数据

包豪斯悖论：先锋派的临界点/周诗岩，王家浩著． —武汉：华中科技大学出版社，2019.11（2021.6 重印）

（重访包豪斯丛书）
ISBN 978-7-5680-5548-2

Ⅰ．①包… Ⅱ．①周… ②王… Ⅲ．①包豪斯-艺术-设计-研究 Ⅳ．① J06

中国版本图书馆 CIP 数据核字（2019）第 199816 号

包豪斯悖论：先锋派的临界点
BAOHAOSI BEILUN: XIANFENGPAI DE LINJIEDIAN
著：周诗岩　王家浩

出版发行：华中科技大学出版社（中国·武汉）
　　　　　武汉市东湖新技术开发区华工科技园
电　　话：(027) 81321913
邮　　编：430223

策划编辑：王　娜
责任编辑：王　娜
美术编辑：回　声　工作室
责任监印：朱　玢

印　　刷：武汉精一佳印刷有限公司
开　　本：710 mm×1000 mm　1/16
印　　张：23.5
字　　数：403 千字
版　　次：2021 年 6 月第 1 版　第 2 次印刷
定　　价：98.00 元

投稿邮箱：wangn@hustp.com
本书若有印装质量问题，请向出版社营销中心调换
全国免费服务热线：400-6679-118 竭诚为您服务
版权所有　侵权必究

总序

当代历史条件下的包豪斯

一

包豪斯 [Bauhaus] 在二十世纪那个"沸腾的二十年代"[1] 扮演了颇具神话色彩的角色。它从未宣称过要传承某段"历史",而是以初步课程代之。它被认为是"反历史主义的历史性"[2],回到了发动异见的根本。但是相对于当下的"我们",它已经成为"历史":几乎所有设计与艺术的专业人员都知道,包豪斯这一理念原型是现代主义历史上无法回避的经典。它经典到了即使人们不知道它为何成为经典,也能复读出诸多关于它的论述;它经典到了即使人们不知道它的历史,也会将这一颠倒"房屋建造"[haus-bau] 而杜撰出来的"包豪斯"[3] 视作历史。包豪斯甚至是过于经典到了即

1__ 沸腾的年代 [anni ruggenti] 语出意大利诗人埃乌杰尼奥·蒙塔莱。塔夫里在 1968 年《建筑学的理论与历史》中引用此语并指出,当时的"许多历史学家都在竭力地反对现代艺术之本源,由此,包豪斯和先锋派大师们正站在被告席上,新的任务变成了那些从'沸腾的年代'中遗留下来的尚未完成的目标"。

2__ 这一论断并不特指包豪斯,也包括其他先锋派。塔夫里在后来指出,必须考察先锋派所谓的"反历史主义的历史性",才有可能回应针对先锋派"专横地指责了历史"的这一流传甚广的偏见。安东尼·维德勒在 2008 年《直接到场的诸历史》的后记"后现代还是后历史"中也对此做了另一层级的翻转,现代主义的先锋派事实上不是拒绝而是太尊重"历史"了,因为他们将历史看作奠基性的力量,社会世界的引擎,恰恰相反,后现代主义或许只是将历史当作了某种非历史的神话而已。

3__ 这一颠倒不能仅仅被看作某种造词游戏,它实际上进一步突出了 bau 这一词根在整体理念上的根本位置,由于中文一直以来音译为"包豪斯",某种程度上也削弱了人们对这一潜在脉络的把握。

使人们不知道这些论述,不知道它命名的由来,它的理念与原则也已经在设计与艺术的课程中得到了广泛实践。而对于公众,包豪斯或许就是一种风格,一个标签而已。毋庸讳言的是,在当前中国工厂中代加工和山寨的那些"包豪斯"家具,与那些被冠以其他名号的家具一样,更关注的只是品牌的创建及如何从市场中脱颖而出……尽管历史上的那个"包豪斯"之名,曾经与一种超越特定风格的普遍法则紧密相连。

历史上的"包豪斯",作为一所由美术学院和工艺美术学校组成的教育机构,被人们看作设计史、艺术史的某种开端。但是如果仍然把包豪斯当作设计史的对象去研究,从某种意义而言,这只能是一种同义反复。为何阐释它?如何阐释它,并将它重新运用到社会生产中去?[1] 我们可以将"一切历史都是当代史"的意义推至极限:一切被我们在当下称作"历史"的,都只是为了成为其自身情境中的实践,由此,它必然已经是"当代"的实践。或阐释或运用,这一系列的进程并不是一种简单的历史积累,而是对其特定的历史条件的消除。

历史档案需要重新被历史化。只有把我们当下的社会条件写入包豪斯的历史情境中,不再将它作为凝固的档案与经典,这一"写入"才可能在我们与当时的实践者之间展开政治性的对话。它是对"历史"本身之所以存在的真正条件的一种评论。"包豪斯"不仅是时间轴上的节点,而且已经融入我们当下的情境,构成了当代条件下的"包豪斯情境"。然而"包豪斯情境"并非仅仅是一个既定的事实,当我们与包豪斯的档案在当下这一时间点上再次遭遇时[2],历史化将以一种颠倒的方式发生:历史的"包豪斯"构成了我们的条件,而我们的当下则成为"包豪斯"未曾经历过的情境。这意味着只有将当代与历史之间的条件转化,放置在"当代"包豪斯的视野中,才能更为切中要害地解读那些曾经的文本[3]。历史上的包豪斯提出"艺术与技术,新统一"的目标,已经从机器生产、新人构成、批量制造转变为网络通信、生物技术与金融资本灵活积累的全球地理重构新模式。它所处的两次世界大战之间的帝国主义竞争,已经演化为由此而来向美国转移的中心与边缘的关系——国际主义名义下的新帝国主义,或者说是由跨越国家边界的空间、经济、军事等机构联合的新帝国[4]。

"当代",是"超脱历史地去承认历史"[5],在构筑经典的同时,瓦解这一历史之后的经典话语,包豪斯不再仅仅是设计史、艺术史中的历史。通过对其档案的重新历史化,我们希望将包豪斯为它所处的那一现代时期的"不可能"所提供的可能性条件,转化为重新派发给当前的一部社会的、运动的、革命的历史——设计如何成为"政治性

的政治"？首要的是必须去动摇那些已经被教科书写过的大写的历史。包豪斯的生成物以其直接的、间接的驱动力及传播上的效应，突破了存在着势差的国际语境。如果想要让包豪斯成为输出给思想史的一项复数的案例，那么我们对它的研究将是一种具体的、特定的、预见性的设置，而不是一种普遍方法的抽象而系统的事业，因为并不存在那样一种幻象——"终会有某个更为彻底的阐释版本存在"。地理与政治的不均衡发展，构成了当代世界体系之中的辩证法，而包豪斯的"当代"辩证或许正记录在我们眼前的"丛书"之中。

二

"包豪斯丛书"[Bauhausbücher] 作为包豪斯德绍时期发展的主要里程碑之一[6]，是一系列富于冒险性和实验性的出版行动的结晶。丛书由格罗皮乌斯和莫霍利-纳吉合编，后者是实际的执行人，他在一九二三年就提出了由大约三十本书组成的草案，一九二五

1__ 这里的"元阐释"借用了詹姆逊 [Fredric Jameson] 的相关论述。在某种意义上，历史不可能直接返回到当下，而不得不以某种文本的方式，但是能够成为文本的必然不会是自言自语的历史，而是已经处于对抗性的构成关系中的历史了。

2__ 1967 年前后是重新研究包豪斯的一个高峰期，有大量的访谈、包豪斯丛书的英文版及包豪斯部分档案的出版。再往后，随着东西德国的合并，分散在当年包豪斯所在地的几处机构，以及 MoMA 等，在包豪斯九十周年 (2009 年) 前后相继推出了有关的研究文集。

3__ 除了给出一些成果之外，这样的"解读"，更应该有助于构建一个共同对话与研讨的空间，供更多的人去"取用"。如果说对于建筑物或者公共空间，使用者主要是"占而用之"，那么对于包豪斯丛书所体现的那一系列广义的建造，翻译者或研究者就不应只是占用了，他将有责任也有可能取而用之，化而用之。

4__ 关于"新帝国主义"及新的"帝国"的相关论述，可以参见大卫·哈维的《新帝国主义》和麦克尔·哈特、安东尼奥·内格里的《帝国：全球化的政治秩序》。

5__ 阿尔都塞语，可参见他在《读〈资本论〉》中提出的"症候阅读"。

6__ 班纳姆在 1960 年《第一机械时代的理论与设计》一书中专门分析包豪斯的章节里指出这套丛书标志着包豪斯从地方性的表现主义中跳了出来，融入了现代建筑的主流发展中。

年包豪斯丛书推出了八本，同时宣布了与第一版草案有明显差别的另外的二十二本，次年又有删减和增补，至此，包豪斯丛书计划总共推出过四十五本选题。但是由于组织与经济等方面的原因，直到一九三〇年，最终实际出版了十四本。其中除了当年包豪斯的格罗皮乌斯、莫霍利-纳吉、施莱默、康定斯基、克利等人的著作及师生的作品之外，还包括杜伊斯堡、蒙德里安、马列维奇等这些与包豪斯理念相通的艺术家的作品。而此前的计划中还有立体主义、未来主义、勒·柯布西耶，甚至还有爱因斯坦的著作。我们现在无法想象如果能够按照原定计划出版，包豪斯丛书将形成怎样的影响，但至少有一点可以肯定，包豪斯丛书并没有将其视野局限于设计与艺术，而是一份综合了艺术、科学、技术等相关议题并试图重新奠定现代性基础的总体计划。

我们此刻开启译介"包豪斯丛书"的计划，并非因为这套被很多研究者忽略的丛书是一段必须去遵从的历史。我们更愿意将这一译介工作看作是促成当下回到设计原点的对话，重新档案化的计划是适合当下历史时间点的实践，是一次沿着他们与我们的主体路线潜行的历史展示：在物与像、批评与创作、学科与社会、历史与当下之间建立某种等价关系。这一系列的等价关系也是对雷纳·班纳姆的积极回应，他曾经敏感地将这套"包豪斯丛书"判定为"现代艺术著作中最为集中同时也是最为多样性的一次出版行动"。当然这一系列出版计划，也可以作为纪念包豪斯诞生百年（二〇一九年）这一重要节点的令人激动的事件。但是真正促使我们与历史相遇并再度介入"包豪斯丛书"的，是连接起在这百年相隔的"当代历史"条件下行动的"理论化的时刻"，这是历史主体的重演。我们以"包豪斯丛书"的译介为开端的出版计划，无疑与当年的"包豪斯丛书"一样，也是一次面向未知的"冒险的"决断——去论证"包豪斯丛书"的确是一系列的实践之书、关于实践的构想之书、关于构想的理论之书，同时去展示它在自身的实践与理论之间的部署，以及这种部署如何对应着它刻写在文本内容与形式之间的"设计"。

与"理论化的时刻"相悖的是，包豪斯这一试图成为社会工程的总体计划，既是它得以出现的原因，也是它最终被关闭的原因。正是包豪斯计划招致的阉割，为那些只是仰赖于当年的成果，而在现实中区隔各自分属的不同专业领域的包豪斯研究，提供了部分"确凿"的理由。但是这已经与当年包豪斯围绕着"秘密社团"[1]展开的总体理念愈行愈远了。如果我们将当下的出版视作再一次的媒体行动，那么在行动之初就必须拷问这一既定的边界。我们想借助媒介历史学家伊尼斯的看法，他曾经认为在

他那个时代的大学体制对知识进行分割肢解的专门化处理是不光彩的知识垄断:"科学的整个外部历史就是学者和大学抵抗知识发展的历史。"我们并不奢望这一情形会在当前发生根本的扭转,正是学科专门化的弊端令包豪斯在今天被切割分派进建筑设计、现代绘画、工艺美术等领域。而"当代历史"条件下真正的写作是向对话学习,让写作成为一场场论战,并相信只有在任何题材的多方面相互作用中,真正的"发现"与"洞见"才可能产生。曾经的"包豪斯丛书"正是这样一种"写作"典范,成为支撑我们这一系列出版计划的"初步课程"[2]。

三

"理论化的时刻"并不是把可能性还给历史,而是要把历史还给可能性。正是在当下社会生产的可能性条件的视域中,才有了"历史"的发生,否则人们为什么要关心历史还有怎样的可能?持续的出版,也就是持续地回到包豪斯的产生、接受与再阐释的双重甚至是多重的时间中去,是所谓的起因缘、分高下、梳脉络、拓场域。"当代历史"条件下包豪斯情境的多重化身正是这样一些命题:全球化的生产带来的物质产品的景观化,新型科技的发展与技术潜能的耗散,艺术形式及其机制的循环与往复,地缘政治与社会运动的变迁,风险社会给出的承诺及其破产,以及看似无法挑战的硬件资本主义的神话等。我们并不能指望直接从历史的包豪斯中找到答案,但是在包豪斯情境与其历史的断裂与脱序中,总问题的转变已显露端倪。

1__1919年格罗皮乌斯在包豪斯创办之后首次学生作品展的开幕演讲中,将包豪斯看作是某种"秘密社团",他强调了在可怕的灾变以及全面转型的过程中,应当发展的并非大型的精神组织,而是小型的、秘密的、自给自足的社群和集会,保有某种信仰的秘密核心,直到从中出现带有普遍性的、伟大的、永久的、思想的和宗教的理念。

2__该出版计划(重访包豪斯丛书)不仅指14本包豪斯丛书的翻译,还将包括包豪斯人的论著,以及与包豪斯相关的研究论著的翻译与文集等。从这一意义上,包豪斯丛书的翻译出版既是核心,也是这一整体计划的基础层级。

多重的可能时间以一种共时的方式降临中国，全面地渗入并包围着人们的日常生活。正是"此时"的中国提供了比简单地归结为西方新自由主义的普遍地形更为复杂的空间条件，让此前由诸多理论描绘过的未来图景，逐渐失去了针对这一现实的批判潜能。这一当代的发生是政治与市场、理论与实践奇特综合的"正在进行时"。另一方面，"此地"的中国不仅是在全球化进程中重演的某一地缘政治的区域版本，更是强烈地感受着全球资本与媒介时代的共通焦虑。同时它将成为反思从特殊性通往普遍性的出发点，由不同的时空混杂出来的从多样的有限到无限的行动点。历史的共同配置激发起地理空间之间的真实斗争，撬动着艺术与设计及对这两者进行区分的根基。

辩证的追踪是认识包豪斯情境的多重化身的必要之法。比如格罗皮乌斯在《包豪斯与新建筑》（一九三五）[1] 开篇中强调通过"新建筑"恢复日常生活中使用者的意见与能力。时至今日，社会公众的这种能动性已经不再是他当年所说的有待被激发起来的兴趣，而是对更多参与和自己动手的吁求。不仅如此，这种情形已如此多样，似乎无须再加以激发。然而真正由此转化而来的问题，是在一个已经被区隔管治的消费社会中，或许被多样需求制造出来的诸多差异恰恰导致了更深的受限于各自技术分工的眼、手与他者的分离[2]。就像格罗皮乌斯一九二七年为无产者剧场的倡导者皮斯卡托制定的"总体剧场"方案（尽管它在历史上未曾实现），难道它在当前不更像是一种类似于景观自动装置那样体现"完美分离"的象征物吗？观众与演员之间的舞台幻象已经打开，剧场本身的边界却没有得到真正的解放。现代性产生的时期，艺术或多或少地运用了更为广义的设计技法与思路，而在晚近资本主义文化逻辑的论述中，艺术的生产更趋于商业化，商业则更多地吸收了艺术化的表达手段与形式。所谓的精英文化坚守的与大众文化之间对抗的界线事实上已经难以分辨。另一方面，作为超级意识形态的资本提供的未来幻象，在样貌上甚至更像是现代主义的某些总体想象的沿袭者。它早已借助专业职能的技术培训和市场运作，将分工和商品作为现实的基本支撑，并朝着截然相反的方向运行。这一幻象并非将人们监禁在现实的困境中，而是激发起每个人在其所从事的专业领域中的想象，却又控制性地将其自身安置在单向度发展的轨道之上[3]。例如在狭义的设计机制中自诩的创新，以及在狭义的艺术机制中自慰的批判。

四

 当代历史条件下的包豪斯,让我们回到已经被各自领域的大写的历史所遮蔽的原点。这一原点是对包豪斯情境中的资本、商品形式,以及之后的设计职业化的综合,或许这将有助于研究者们超越对设计产品仅仅拘泥于客体的分析,超越以运用为目的的实操式批评[4],避免那些缺乏技术批判的陈词滥调或仍旧固守进步主义的理论空想。"包豪斯情境"中的实践曾经是这样一种打通,艺术家与工匠、师与生、教学与社会……它连接起巴迪乌所说的构成政治本身的"非部分的部分"[5]的两面:一面是未被现实政治计入在内的情境条件,另一面是未被想象的"形式"。这里所指的并非通常意义上的形式,而是一种新的思考方式的正当性,作为批判的形式及作为共同体的生命形式。

1__ 格罗皮乌斯的《包豪斯与新建筑》初版于1935年的伦敦,亦即包豪斯关闭之后他移居英国的年代。次年在美国再版,1965年由麻省理工学院出版社再次刊印。关于此书更详细的出版经历请见53页注释4。

2__ 在艺术生产和艺术接受中,手和眼的作用彻底分离,使传统的历史叙述方式不再可能维持自身的合法性。本雅明曾在《技术复制时代的艺术作品》中提醒人们,新时代的艺术生产应该主动应对这一分离,带领大众预演对自身历史的当下书写。

3__ 从全景敞视到控制的社会这一过程,可以参见福柯在《规训与惩罚》中的论述,以及德勒兹在《关于控制的社会》这篇文章中提出的"控制社会正在替代规训社会"的观点。

4__ 塔夫里在《计划与乌托邦》1975年英译版的序言中指出"对于那些焦虑于寻求实操式批评的人们,我只能回应说,请他们将自己改造成分析师,进入那些真正意义上的经济部门,专注于把资本主义发展和工人阶级的再组织和团结过程紧密结合就够了"。以对包豪斯的批判为例,存在着这样两种实操式的取向,一是要不断创新出符合这个时代(伦理)的新建筑,另一个是要不断依赖于技术的潜能推动新建筑。无论褒贬都是塔夫里所反对的过于面向实操地利用历史,这就是他在《建筑学的理论与历史》的开篇指出的当时建筑批评中的历史危机。这里的危机不在于历史本身,而在于建筑学中如此这般地利用历史的方式。Manfredo Tafuri. Barbara Luigia La Penta (translator). *Architecture and Utopia, Design and Capitalist Development*. The MIT Press, 1976: xi.

5__ "非部分的部分",也译作"没有部分的部分",意指一个元素虽然在系统之内,但在系统中没有它合适的位置。对此概念的详尽讨论,也可参见齐泽克的《敏感的主体》第三章"真理政治学,或作为圣保罗的读者的阿兰·巴迪乌"。

从包豪斯当年的宣言中,人们可以感受到一种振聋发聩的乌托邦情怀:让我们创建手工艺人的新型行会,取消手工艺人与艺术家之间的等级区隔,再不要用它树起相互轻慢的藩篱!让我们共同期盼、构想,开创属于未来的新建造,将建筑、绘画、雕塑融入同一构型中。有朝一日,它将从上百万手工艺人的手中冉冉升向天际,如水晶般剔透,象征着崭新的将要到来的信念。除了第一句指出了当时的社会条件"技术与艺术"的联结之外,它更多地描绘了一个面向上帝神力的建造事业的"当代"版本。从诸多艺术手段融为一体的场景,到出现在宣言封面上由费宁格绘制的那一座蓬勃的教堂,跳跃、松动、并不确定的"当代"意象,赋予了包豪斯更多神圣的色彩,超越了通常所见的蓝图乌托邦,超越了仅仅对一个特定时代的材料、形式、设计、艺术、社会做出更多贡献的愿景。期盼的是"有朝一日"社群与社会的联结将要掀起的运动:以崇高的感性能量为支撑的促进社会更新的激进演练,闪现着全人类光芒的面向新的共同体信仰的喻示。而此刻的我们更愿意相信的是,曾经在整个现代主义运动中蕴含着的突破社会隔离的能量,同样可以在当下的时空中得到有力的释放。正是在多样与差异的联结中,对社会更新的理解才会被重新界定。

包豪斯初期阶段的一个"作品",也是格罗皮乌斯的作品系列中最容易被忽视的一个"作品",佐默费尔德的小木屋 [Blockhaus Sommerfeld],它是"包豪斯集体工作的第一个真正产物"。建筑历史学者里克沃特对它的重新肯定,是将"建筑的本源应当是怎样的"这一命题从对象的实证引向了对观念的回溯[1]。手工是已经存在却未被计入的条件,而机器所能抵达的是尚未想象的形式。我们可以从此类对包豪斯的再认识中看到,历史的包豪斯不仅如通常人们所认为的那样是对机器生产时代的回应,更是对机器生产时代批判性的超越。我们回溯历史,并不是为了挑拣包豪斯遗留给我们的物件去验证现有的历史框架,恰恰相反,绕开它们去追踪包豪斯之情境,方为设计之道。我们回溯建筑学的历史,正如里克沃特在别处所说的,任何公众人物如果要向他的同胞们展示他所具有的"美德",那么建筑学就是他必须赋予他的命运的一种救赎。在此引用这句话,并不是为了作为历史的包豪斯而抬高建筑学,而是因为将美德与命运联系在一起,将个人的行动与公共性联系在一起,方为设计之德[2]。

五

阿尔伯蒂曾经将"美德"理解为在与市民生活和社会有着普遍关联的事务中进行的一些有天赋的实践。如果我们并不强调设计者所谓天赋的能力或素养，而是将设计的活动放置在"开端的开端"[3]，那么我们就有理由将现代性的产生与建筑师的命运推回到文艺复兴时期。当时的"美德"兼有上述设计之道与设计之德，消除"道德"的表象从而回到审美与政治转向伦理之前的开端。它意指卓越与慷慨的行为，赋予"形式"从内部的部署向外延伸的行为，将建筑师的意图和能力与"上帝"在造物时的目的和成就，以及社会的人联系在一起。正是对和谐的关系的处理，才使得建筑师自身进入了社会。但是这里的"和谐"必将成为一次次新的运动。在包豪斯情境中，甚至与它的字面意义相反，和谐已经被"构型"[Gestaltung][4]所替代。包豪斯之名及其教学理念结构图中居于核心位置的"BAU"暗示我们，正是所有的创作活动都围绕着"建造"展开，才得以清空历史中的"建筑"，进入到当代历史条件下的"建造"的核心之变，

1__ 里克沃特在1981年的《亚当之家》中颇有意味地指出吉迪恩编辑的"官方"格罗皮乌斯作品集中并没有提及这座住宅。
2__ 中文语境中的道与德不能直接对应于这里的"美德"，因此有必要对此做进一步的切分。可以借用曾任包豪斯德绍基金会的负责人奥斯瓦尔德在一篇题为《包豪斯之于今天》的短文中的观点加以说明：只有将包豪斯的理念转译到完全不同的社会环境中，才有可能在完全不同的实际应用中贯通，包豪斯的理念仍可以为当前的跨学科方法指出相应的定位点、基础及目的。
3__ 开端不仅来自于建筑/建筑师的词根 archi-，开端的开端，意指柏拉图对统治与被统治的七种资格的分析中的第七种——"神的选择"，即利用"抽签"的方式来指定"开端"，它是统治的资格的缺乏，一种政治的例外状态，既发出指令，又接受指令。关于此概念的论述可详见雅克·朗西埃1990年的《政治的边缘》。
4__ 这套丛书根据不同书目和具体上下文，将 Gestaltung 这一较难转译的德语术语译为"构型"或"格式塔构型"，区别于英语惯例中它的诸多对译词，比如 shape（赋形或造型）、form（形式），以及 construct（构成）、composite（组构）或者 design（设计）。相较于后面这些词，包豪斯时期的先锋派频繁使用的术语'Gestaltung'更强调这一过程的总体性和某种先验的特质。故此，不少英文文献也选择保留这个德文词，不把它转译为英文。

正是建筑师的形象[1]拆解着构成建筑史的基底。因此,建筑师是这样一种"成为",他重新成体系地建造而不是维持某种既定的关系。他进入社会,将人们聚集在一起。他的进入必然不只是通常意义上的进入社会的现实,而是面向"上帝"之神力并扰动着现存秩序的"进入"。在集体的实践中,重点既非手工也非机器,而是建筑师的建造。

与通常对那个时代所倡导的批量生产的理解不同的是,这一"进入"是异见而非稳定的传承。我们从包豪斯的理念中就很容易理解:教师与学生在工作坊中尽管处于某种合作状态,但是教师决不能将自己的方式强加于学生,而学生的任何模仿意图都会被严格禁止。

包豪斯的历史档案不只作为一份探究其是否被背叛了的遗产,用以给"我们"的行为纠偏。正如塔夫里认为的那样,历史与批判的关系是"透过一个永恒于旧有之物中的概念之镜头,去分析现况"[2],包豪斯应当被吸纳为"我们"的历史计划,作为当代历史条件下的"政治",即已展开在当代的"历史":它是人类现代性的产生及对社会更新具有远见的总历史中一项不可或缺的条件。包豪斯不断地被打开,又不断地被关闭,正如它自身及其后继机构的历史命运那样。但是或许只有在这一基础上,对包豪斯的评介及其召唤出来的新研究,才可能将此时此地的"我们"卷入面向未来的实践。所谓的后继并不取决于是否嫡系,而是对塔夫里所言的颠倒:透过现况的镜头去解开那些仍隐匿于旧有之物中的概念。

用包豪斯的方法去解读并批判包豪斯,这是一种既直接又有理论指导的实践。从拉斯金到莫里斯,想让群众互相联合起来,人人成为新设计师;格罗皮乌斯,想让设计师联合起大实业家及其推动的大规模技术,发展出新人;汉斯·迈耶,想让设计师联合起群众,发展出新社会……每一次对前人的转译,都是正逢其时的断裂。而所谓"创新",如果缺失了作为新设计师、新人、新社会梦想之前提的"联合",那么至多只能强调个体差异之"新"。而所谓"联合",如果缺失了"社会更新"的目标,很容易迎合政治正确却难免廉价的倡言,让当前的设计师止步于将自身的道德与善意进行公共展示的群体。在包豪斯百年之后的今天,对包豪斯的批判性"转译",是对正在消亡中的包豪斯的双重行动。这样一种既直接又有理论指导的实践看似与建造并没有直接的关联,然而它所关注的重点正是——新的"建造"将由何而来?

六

柏拉图认为"建筑师"在建造活动中的当务之急是实践——当然我们今天应当将理论的实践也包括在内——在柏拉图看来，那些诸如表现人类精神、将建筑提到某种更高精神境界等，却又毫无技术和物质介入的决断并不是建筑师们的任务。建筑是人类严肃的需要和非常严肃的性情的产物，并通过人类所拥有的最高价值的方式去实现。也正是因为恪守于这一"严肃"与最高价值的"实现"，他将草棚与神庙视作同等，两者间只存在量上的差别，并无质上的不同。我们可以从这一"严肃"的行为开始，去打通已被隔离的"设计"领域，而不是利用从包豪斯一件件历史遗物中反复论证出来的"设计"美学，去超越尺度地联结汤勺与城市。柏拉图把人类所有创造"物"并投入到现实的活动，统称为"人类修建房屋，或更普遍一些，定居的艺术"。但是投入现实的活动并不等同于通常所说的实用艺术。恰恰相反，他将建造人员的工作看成是一种高尚而与众不同的职业，并将其置于更高的位置。这一意义上的"建造"，是建筑与政治的联系。甚至正因为"建造"的确是一件严肃得不能再严肃的活动，必须不断地争取更为全面包容的解决方案，哪怕它是不可能的。这样，建筑才可能成为一种精彩的"游戏"。

由此我们可以这样去理解"包豪斯情境"中的"建筑师"：因其"游戏"，它远不是当前职业工作者阵营中的建筑师；因其"严肃"，它也不是职业者的另一面，所谓刻意的业余或民间或加入艺术阵营中的建筑师。包豪斯及勒·柯布西耶等人在当时，

1__ 这里的"建筑师形象"与专业人员并无直接的关联，而是指向了更为广泛的社会实践，由构建和组织空间过程的全部讨论中的某种中心性和位置性来界定。人们如何重组的技能包括生存竞争和斗争，协作、合作与互助，适应生态环境，改造环境，安排空间秩序，安排时间秩序等要素。可以参见大卫·哈维的《希望的空间》。
2__ 正如塔夫里在《建筑学的理论与历史》导言末尾所言：历史方法论应当结合发展进程中出现的问题，与历史本身的使命紧密联系在一起，为那些拒绝从日常观念或是神话中汲取灵感的人们净化感情，他们不愿意湮灭在"历史的理性"中。

并非努力模仿着机器的表象,而是抽身进入机器背后的法则中。当下的"建筑师",如果仍愿选择这种态度,则要抽身进入媒介的法则中,抽身进入诸众之中,将就手的专业工具当作可改造的武器,去寻找和激发某种共同生活的新纹理。这里的"建筑师",位于建筑与建造之间的"裂缝",它真正指向的是:超越建筑与城市的"建筑师的政治"。

超越建筑与城市[Beyond Architecture and Urbanism],是为BAU,是为序。

王家浩

二〇一八年九月修订

目录

艺术与社会
- 未竟的理念草图 003
- 蓝图中失落的人偶：舞台 025
- 历史化的底图：建造 043
 - 事件 I：一份被撤销的宣言 065
 - 事件 II：从国际建筑到国际风格 077

现代性之争
- 莫霍利-纳吉 I：先锋运动的冲力 093
- 奥斯卡·施莱默 I：包豪斯之暗 111
- 奥斯卡·施莱默 II：最低限度的道德 129
- 莫霍利-纳吉 II：包豪斯之光 143
 - 事件 III：一次先锋派的汇聚 167
 - 事件 IV：从视觉符号中回返 179

包豪斯的双重政治
- 格罗皮乌斯：总体的幻灭 193
- 交接：包豪斯内部的对峙 217
- 改制：技术与社会的裂点 235
- 汉斯·迈耶：不完美世界中的原则 251

图解

包豪斯十四年　　　　　　　　271

访谈

包豪斯不造星！　　　　　　　283

社会地型中的"星丛"　　　　304

附录

瓦尔特·格罗皮乌斯

　　1919年《包豪斯宣言》　　333

奥斯卡·施莱默

　　1923年《包豪斯大展宣言》　335

拉兹洛·莫霍利-纳吉

　　1925年《生产，复制》　　339

汉斯·迈耶

　　1929年《包豪斯与社会》　341

后记

先锋派的临界点　　　　　　　349

第一幕

艺术与社会

未竟的理念草图

蓝图中失落的人偶：舞台

历史化的底图：建造

未竟的理念草图

当我们重访包豪斯时，所要面对的大体可以分为历史上的"包豪斯"与理念上的"包豪斯"。不止包豪斯如此，只要人们想要从不同的时代去回望另一段历史，不管秉持着批判还是承袭的态度，大都可以将对象看作这样两种构成：历史的和理念的。可是，作为"历史"的包豪斯如此短暂，作为"理念"的包豪斯又显得如此具有时空穿透力，两种状况之的巨大反差，不能不引起我们多一些关注。

历史上的包豪斯过于短促。从第一次世界大战结束后百业待兴，到希特勒就任德意志首相独揽专权，这所由魏玛的美术学院和工艺美术学校合并而成的教育机构[1]，

1__ 从更名的时机上，我们可以大体区分究竟是"合并"还是"开办"这两个不尽相同的判断。格罗皮乌斯在正式接受任命签约前，曾要求官方务必批准审定新的命名，希望借此带来一个全新的起点。又有不少材料表明，这场"合并"的改革是由美术院校的教授们提出来的，而且他们希望由建筑师来掌管新的学校。这完全符合19世纪末在德国兴起的寻找新的教育方式的风潮。1914年，在德国的艺术教育机构中，四分之三以上开设了工艺系。由于在战后过渡期间实际主持行政事务的仍是大公国而不是图林根州的临时政府，格罗皮乌斯正是利用这一混乱状况，与两方面同时进行谈判，促成了包豪斯的"开办"。

只存在了十四年。在整个过程中，包豪斯都与魏玛共和政治经济的命运紧密相连。它经历了两次搬迁，三次解散，在易北河流域自南向北一路飘零，从传统的文化名城魏玛，到新兴的工业城市德绍，最终草草落脚于尚可安身的大都会柏林 [1]，却已好景不再。

包豪斯自身的境遇，或者说它在体制上的变化，更是如此：从原先政府支持的国立学院（魏玛），到市立大学（德绍），再转变为一所私立的教育机构（柏林）。其中从 1925 年 3 月末关闭魏玛包豪斯，到 1926 年 12 月德绍包豪斯校舍建成期间，包豪斯更是度过了一段流离失所的时期。再加上开创者瓦尔特·格罗皮乌斯 [Walter Gropius]、继任者汉斯·迈耶 [Hannes Meyer]、临危受命的密斯·范德罗 [Mies van der Rohe]，包豪斯的这三位校长各自对于教学愿景的主张不仅有所差别，甚至到了激烈抵牾的地步，我们不难推断出，历史上的包豪斯能够稳定持续其正常的教学计划体系的时间，比起它实际存在的时间来，就更短了。换言之，我们甚至不能把历史上的包豪斯看作同一个教学机构！

尽管如此，理念上的包豪斯却呈现出另外一番面貌，由更为复杂的合力构成，以至于最终被人们看作整个现代主义时期的设计史、艺术史的某种开端。这种历史与理念之间的巨大反差所带来的强烈的震惊效果，让人总想要追问，在难以想象的现实处境下，包豪斯何以还能成为 20 世纪 20 年代中颇具神话色彩的角色。这也几乎让后人在每一次重新回溯这段"从未宣称要传承某段历史"的历史，并宣称要承袭其精神时，都不得不面对如下问题：历史上的这所久负盛名的包豪斯学校，是否足以支撑起某种持久不衰的理念？如果包豪斯足以作为某种理念而存在的话，那么它又将以怎样的方式给当下的我们带来可能性？

展现在我们眼前的这张草图，是 1922 年由保罗·克利 [Paul Klee] 绘制的。它即使不是一把钥匙，也会是一条重要的线索，把我们引到包豪斯内在能量的入口。图01 作为那张著名的包豪斯理念与结构图的前身，或者说蓝本，这张早期草图传递出异乎寻常的信息。它和之后的变体透露出，包豪斯在内部和外部的各种冲突中数次重新定位的时候，曾经希望对外强化什么，又有意遮蔽什么。在这张草图的向心结构中，最外

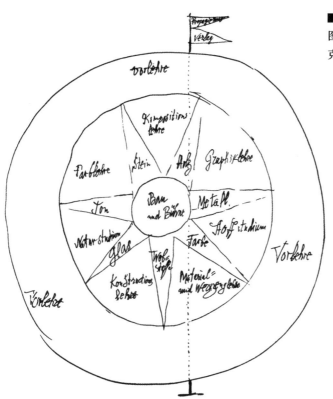

图 01 ｜包豪斯理念与结构图
克利草拟，1922

围的一环是初步课程 [Vorlehre]。中间一环显示出相互咬合的两个系列，与初步课程贴合的系列是七个板块的理论和研究，它们以构作理论 [Kompositionslehre] 为顶点向两边扩展，形成这样一组课程：构成理论 [Konsruktionslehre]、自然研究 [Naturstudium]、

1__1932 年 9 月 30 日，德绍包豪斯被纳粹封门，并遭到了破坏，甚至一度面临着被夷为平地的危险。密斯·范德罗将包豪斯转移到了柏林一处废弃的电话制造厂。而包豪斯最后一次被关闭存在着两个日期。1933 年 4 月 11 日，也就是夏季学期刚刚开始时，纳粹突袭查封了包豪斯。而直到同年 8 月 10 日，密斯·范德罗以"学校经济状况陷入困境"向全体学生发出了解散通知，宣告包豪斯人不可能与纳粹就其提出的复校条件达成一致，其中包括禁止希尔伯塞默和康定斯基的教学工作，调整教学计划以适应新帝国的要求等。

色彩理论[Farblehre]、构作理论、图形理论[Graphiklehre]、素材研究[Stoffstudium]、材料与工具理论[Material und Werkzeuglehre]。与这个系列咬合的是七种素材，分别是玻璃、黏土、石材、木材、金属、织物、色彩。在环状结构围绕的中心，克利写下对于整个结构具有引领作用的几个字："建筑和舞台"[Bau und Bühne]。

我们并不知道克利是在怎样的场景下将这个结构草图勾勒出来的，但是正如他自己经常提及的，要将不可见的变成可见的，这张图确实也起到了相似的作用。就目前资料所见，这是包豪斯教学结构图最早成型的一个版本。这个看上去非常务实的教学图表，在很大程度上呼应了包豪斯第一任校长格罗皮乌斯在办校之初确立的包豪斯理想。然而，它所透露的信息事实上又远超出一个教学操作计划的范围。我们可以将这一原初的图像转化成"矢量"，换言之，为这一理念的框架图赋予某种生成性的动力，那么至少这张草图所包含的三层结构性的要素暗示出了早期包豪斯理念与宣言中的指向。

首先，解读这份草图所指向的"开端的开端"，即它的最外环。入学必修的"初步课程"以通贯的形式，试图破除艺术创作既有的区隔和界限，取消因袭的创作语言所必然携带的既有的权力关系和等级差异，以期望解放感受力和创造力。

其次，草图的中间环带，以星形咬合的形式，标示出各类材料研究与理论教学之间的交融关系，对应了1919年的包豪斯宣言将绘画、雕塑、手工艺和应用艺术联合起来，将业已被割裂而互不相干的学科和方法重新整合的主张。

最终，其中心与外环的"初步课程"构成同心圆，标示出包豪斯理念和结构的向心性，体现了面向共同目标整合一切创造活动，同时面向共同目标建立持续行动着和劳作着的共同体的意志。

上述三个层级，从愿望到主张，再到意志，具象地图解了格罗皮乌斯在包豪斯早期反复强调的理想。可是在一些学者看来，这张草图也蕴含着某种言论与实践上的模棱两可，甚至是自相矛盾。他们倾向于将这种包豪斯早期的工作构架看作它大可一笔带过的"神秘的唯心主义阶段"[1]。确实，在克利绘制这张草图的时候，格罗皮乌斯还没有明确地将包豪斯的理念表述为后人所熟知的以"新建筑"为标志的"艺术与技术，新统一"。但是，这种试图从体系的边缘地带展开实质性突破的乌托邦想象，却并非仅仅有赖于浪漫主义的神秘联合就可以完成，它实际上是包豪斯整体计划中的一段不可或缺的蓄能过程。

克利草图的模棱两可，最明显地体现在它的中心处：建筑和舞台。它要表达什么？1919 年包豪斯宣言曾响亮地宣称：一切创造活动的终极目的都是完整的建造！[*Das Endziel aller bildnerischen Tätigkeit ist der Bau!*] 而这张草图却似乎在说：单靠建筑是不够的。或者它同时在说：仅仅设定一个实体化的单一目标，是不够的。这种对实体化目标的超越，原本也若隐若现地闪现在格罗皮乌斯的包豪斯宣言结语部分：

"建筑师、画家、雕塑家，我们都必须回到手工艺！没有所谓职业艺术这回事，没有艺术家与手工艺人之间的本质区别。……让我们创建手工艺人的新型行会，取消手工艺人与艺术家之间的等级区隔，再不要用它树起相互轻慢的藩篱！让我们共同期盼、构想，开创属于未来的新建造，将建筑、绘画、雕塑融入同一构型中。有朝一日，它将从上百万手工艺人的手中冉冉升向天际，如水晶般剔透，象征着崭新的将要到来的信念。"[2]

这番话中有一层递进的意思：联合，以便共同创造未来的整体；创造完形的整体，以便为未来的联合铸造共同的信仰。格罗皮乌斯这年 7 月为包豪斯首届学生作品展做的开幕演讲比三个月前的包豪斯宣言更为清晰地描述了他的包豪斯设想：

"我们身处世界历史上一段可怕的灾变当中，身处生活及整个内心世界的全面转型过程当中……我们将不再发展大型的精神组织，而要发展小型的、秘密的、自给自足的社群和集会，它们将会一直是……某种信仰的秘密核心，直到有一天，从这些个别的团体中，出现一种带有普遍性的、伟大的、永久的、思想的和宗教的理念，最终，

[1] 在这方面，佩夫斯纳的文章相当具有代表性，他在涉及包豪斯的《现代设计的先驱者：从威廉·莫里斯到格罗皮乌斯》和《美术学院的历史》这两本书中，要么将包豪斯 1919—1922 年的早期实践完全略过，要么策略性地将其直接纳入 1923 年后的更为"进步"的理念结构中；比佩夫斯纳在"第一机械时代"的论述上更谨慎的雷纳·班纳姆，出于对"技术精神"的强调也对其做了同等程度的省略；惠特福德在《包豪斯》中很难得地为包豪斯早期阶段留下了相当大篇幅的描述，可是也多次表示对格罗皮乌斯矛盾的言语和实践感到困惑；倒是对现代主义运动进行总体批判的曼弗雷多·塔夫里，没有过多受到格罗皮乌斯公开表述的影响，敏感地勾勒出这段思想含混的时期所包含的清晰的乌托邦想象，尽管仍然把它理解为一种浪漫主义式的神秘联合。

[2] 1919 年包豪斯宣言的完整译文详见本书附录。

这个理念要想结晶出自己的形象，就必须借助于一个伟大的'总体艺术作品'。"[1]

他声称在这样一个灾变的时代，需要发展"秘密的、自给自足的"社群，以便孕育某种普遍而伟大的理念；同时需要借助"总体艺术作品"，以便让未来的理念在其中结晶出自己的形象。很难不显得神秘的"尚未到来的理念"在这里仿佛太难以描述，以至于只能通过一个"新型共同体"和它所寻求的"总体艺术作品"间接地显现。这个看起来语焉不详的理念表述，一下子把我们带到"潜能"的问题，或者亚里士多德称之为"动能"[dynamis]的问题，这个术语曾经既意味着潜能，又意味着可能性，尤其意味着二者的不可分离[2]。从这个角度，我们可以理解由克利主笔绘制的包豪斯理念模型，特别是那个奇怪的中央区域。它不是一个积极的中心，而是一段间隙——两个关键词之间的空隙——连接起宣言中作为一切创造活动之顶点的"建筑"与供各种力量在其中较量的"舞台"。这段间隙作为"缺席的在场"，使得"总体艺术作品"和"新型共同体"这互为表里、互为动因的运转成为可能。这份声明让我们得以想象这所学校设定的是怎样的事业，以及它打算如何将其实现。一方面，格罗皮乌斯通过把创造的终极目标设定为一个未来的"总体艺术作品"，试图联合那些被现代社会分工所分离的创造力；另一方面，他通过把包豪斯构想为"社会变革的策源地"，来维持这种联合的内在张力，以及维持总体艺术作品或许永远的"将要到来"的状态。

这一意象足够让人们暂时放下那种把包豪斯视为围绕"建筑"展开的设计教育实验的定见，重新考察这所学校自我发展的根本动力。事实上，在其存在的十四年中，包豪斯从未遵从某个单一的计划，它数次在理念的层面重新定位，真正发挥作用的与其说是通行论述中的"那个包豪斯"，不如说是相互冲突的甚至矛盾的不同潮流和不同观念的多重性[3]。在当代，有些学者开始关注包豪斯长期被忽视的这一特性，试图展现一个有别于现代主义向心结构的无中心的包豪斯。然而，仍有待我们去理解的是，这些不同层面不同方向的力如何可能有效地相互碰撞，并且共同维持一种张力结构？那曾经居于核心位置的"建筑和舞台"到底意味着什么，或者说，它必须意味着什么才能超越实体化的单一目标，进而维持目标尚未成形之前的"将临"状态？这种状态，在包豪斯早期，曾经一方面使得目标与其追寻者之间相互生成，另一方面使得冲突和差异的力共同汇聚到巨大的张力关系中，让联合变得强大。

在几乎任何设计风格和产品样式都被允许也都自有其拥趸的当代，重新思考包豪斯的理念与目标可能是将包豪斯从固化的历史论述中解放出来，再度将它的潜能与当前情境相关联的唯一途径。"包豪斯"在建筑界、设计界乃至艺术教育界的历史书写中早已登入殿堂，它所开创的设计方法和教学方法已成典范，当年的实验作品已是眼下的日常现实。但是出于各种原因，少有人跳出设计史来追问：它何以单凭一所由美术学院和工艺美术学校组成的教育机构，就成为两次世界大战之间的动荡年代里"欧洲发挥创造才能的最高中心"[4]？推动它在视觉生产的全部领域进行变革的是怎样的社会理想和政治抱负，以至于它最终会被视作"整个现代主义运动的意识形态象征"[5]？

要回答这样的问题，我们还得回望一下第一次世界大战之后的欧洲。当时，无论是艺术之于社会，还是建筑之于都市，所要面对的都是新的技术与新的资本运作的洪流，以及由这两者紧密结合所刺激的物与像的繁殖。设计师和艺术家在这样一个新技术复制的时代中，需要不断处理职业的窘况和身份危机。换言之，知识分子的命运究竟是卷入其中，还是超脱在外？在当时作为战败国的德国，这一抉择显得尤为紧迫。都市环境可见的繁荣背后的意义贫瘠，生活世界空前的信仰危机，都让知识分子普遍感到

1__Hans M. Wingler (author/ed.). Wolfgang Jabs & Basil Gilbert (translators). *The Bauhaus: Weimar, Dessau, Berlin, Chicago*. The MIT Press, 1969: 31-36.

2__Agamben, Giorgio. 'On Potentiality', in *Potentialities: Collected Essays in Philosophy*. Stanford: Stanford University Press, 1999: 177-184.

3__ 德绍包豪斯基金会的前任负责人菲利普·奥斯瓦尔德在包豪斯90周年时，曾经邀请当代学者分别撰文论述包豪斯的内外冲突，他在序言中也格外提醒人们注意包豪斯曾经充满冲突和斗争的特质。参见Philipp Oswalt. *Bauhaus Conflicts, 1919-2009*. Hatje Cantz Verlag, 2009: 7.

4__ 尼古拉斯·佩夫斯纳. 现代设计的先驱者：从威廉·莫里斯到格罗皮乌斯[M]. 王申祜，等，译. 北京：中国建筑工业出版社，1987：18.

5__ 参见曼弗雷多·塔夫里，弗朗切斯科·达尔科，《现代建筑》第118页。

应该为此负起责任，随之而来的则是"对完整性的渴望"[1]。

其实当时的场景与我们今日面临的情势有一个共通之处，那就是在日常生活领域中个体所体验的晕眩。只不过，百年前是大工业社会商品拜物教下的种种异化和分裂，而今天是在商品拜物之上又覆盖了一层媒介奇观的消费。社会生活的各个层面都在发生着的分离，使得既定的看似久远的价值观在经历数次冲击之后加速解体。这些历史情境的相似处，让包豪斯对于当代而言，更有了超越于一般历史论述的特殊意义。

可以说，"包豪斯"既是枯竭的，又是丰沃的。其枯竭在于，尽管包豪斯为人们贡献过林林总总的成果，但是一旦论及其理念，往往只剩下口号几句。其丰沃则在于，我们可以在其理念结构所预留的空隙中，探寻到它为后世存蓄的动能。如果借助包豪斯带有纲领性和总体规划意义的几个图式，直接切入理念核心——即它为一切创造活动树立的总目标，那些仅仅被口号简单遮掩起来的丰沃内容就会显露出踪迹来。你可能会发现总目标在面对总体危机和内外复杂矛盾的过程中经历的取舍和变化，也可能会发现"建筑"这一包豪斯看上去的绝对核心在其内部未曾真正统一过的争议空间。如果能够探入由诸多力量交汇而成的这个"力场"，及其蕴含着的对抗关系，你可能会发现正是"争议"本身成了真正的政治之所在。最终，你可能会发现，包豪斯无论如何都产生于对紧邻的历史所招致的经验现实的激烈抵抗。一系列的发现之后，剩下的关键问题仍在于它的根本出发点：基于怎样的出发点，它有可能作为艺术更新社会的思想宝库？

带着这个问题，我们回到克利的这张草图。如前所述，在原来以为超稳定的向心结构中，存在着一段至关重要的间隙，作为核心理念的"建筑和舞台"之间的间隙。它一方面使得由"总体艺术作品"和"新型共同体"互为前提、互为目标的运转成为可能，另一方面，又通过"造物"导向与"造人"导向之间的拉扯，确保了一段不可化约的距离。舞台，这个在西方剧场传统中往往通过矛盾张力推动叙事发展的场所，还强化了"新型共同体"内在的差异和冲突。这些差异和冲突也可以解释为何像包豪斯这样一个非凡的新社群，在面向"总体艺术作品"时会反复经历联合与解体。

事实上，对"总体艺术作品"的追求多少透露出格罗皮乌斯及其同仁们，作为艺术家、设计师和知识分子，在不可避免到来的大工业社会中集体产生的身份焦虑。格罗皮乌斯所说的"可怕的灾变"不仅仅在于作为现代技术文明的极端恶果的第一次世界大战，也在于现代技术对日常生活的全面渗透。换言之，这是一场"总体战"的入侵："技术通过无限复制的能力控制了都市，这种复制就如尼采以其明晰的洞察力所看到的，已经消灭并将永远消灭一切神圣的与令人崇敬的事物"[2]。

知识分子和艺术家在混乱的社会中已失去了原本从旧有的社会中沿袭下来的独特地位和作用，他们发现如果不再对艺术和知识的观念前提做一番更新，那么只能放弃对眼前的社会病症负起责任的任何机会。因此不难理解的是，瓦格纳于 1848 年革命失败之后不久提出的"总体艺术作品"在包豪斯这里会重新成为至关重要的策略。这一策略要求艺术家从两个方面打破与社会的隔绝：首先，打破不同门类不同职业者之间的界线，结成联盟；然后，面对共同的事业——民众的，因而也必然是社会的、政治的事业——综合所有艺术类型来创作"总体艺术作品"[3]。

自然地，却也并非那么自然地，必须经由这一消失的中介——"总体艺术作品"，才可以将我们连接到包豪斯早期所强调的另一种更具有社会情感的理想：建设"新型共同体"。如果考虑到一种实证主义式的社会学也正是从那时兴起的话，"新型共同体"的理想就更具有了某种人类学的视野。它不一定要以大型组织的模式，或许在格罗皮乌斯务实的设想中，以小型社群的模式更接近它的目标。

第一次世界大战后的民族认同和极权威胁的矛盾，以及个体身份和共同信仰的矛盾，使得格罗皮乌斯最终选择小型社群模式。他热切地希望能够"解脱单个人的孤立状况"，为此他需要首先联合那些能够开创联合之新方法的人。由这些先行的联合者，

1__ 魏玛共和国时期的文化语境和社会心理,参见 [美] 彼得·盖伊. 魏玛文化：一则短暂而璀璨的文化传奇. 刘森尧，译. 合肥：安徽教育出版社，2005. 以及 [德] 齐格弗里德·克拉考尔. 从卡里加利博士到希特勒：德国电影心理史. 黎静，译. 上海：上海世纪出版集团，2008.
2__ 参见曼弗雷多·塔夫里，弗朗切斯科·达尔科，《现代建筑》，85 页。
3__Richard Wagner. William Ashton Ellis (translator). *"The Art-Work of the Future" and Other Works*. University of Nebraska Press, 1993: 65-78.

或者说愿意以联合为目标的人，组成类似试验田的小型社团。进而期待通过面向"总体艺术作品"的实践，由特定联合推及更为普遍和内在的联合。"包豪斯"[BAUHAUS]，这个格罗皮乌斯以隐含着中世纪行会和共济会意味的"建造之家"命名的组织，就其内在使命而言，甚至可以说就是作为一种新型社会的策源地而存在的[1]。

因此，在早期包豪斯的理念核心处，与同时代其他深受瓦格纳思想影响的艺术理想一样，"总体艺术作品"和"新型共同体"这两个方面是互为表里、互为动因的。瓦格纳戏剧的神话致幻色彩后来受到尼采的批判，但是我们仍不能否认，瓦格纳意义上的"总体艺术作品"原本就不是一种客体化的东西，而是通向"新型共同体"的某种策略。对他而言，艺术媒介的统合总还是一种手段，目的仍是联合：单个个体之间的联合，艺术家自身各官能之间的联合，艺术家和人民之间的联合。我们从包豪斯教学构想的框架中，不难看出这一系列对应的关系。事实上，瓦格纳的"总体艺术作品"也包含了总体与部分、集体与个体的辩证法，具体来说就是，艺术家在整个社会结构中不可能消亡的个体性，与建设共同体的可能性之间构成持续的张力。

不管怎样，早期包豪斯理念中由"总体艺术作品"和"新型共同体"构成的一体两面结构，在克利的这张看似潦草的草图中已经显示出轮廓。问题在于，在特定的历史语境中，应该用怎样的具体对象代入"总体艺术作品"这一目标？

对此，包豪斯成员们往往会从各自经验出发给出回应。这既可能是促成联合的基点，也可能是导致分化的裂点。作为包豪斯的开创者，建筑师出身的格罗皮乌斯抛出的答案，表面上看起来似乎毋庸置疑："一切创造活动的终极目的都是完整的建造！"正如通常人们所理解的包豪斯那样，自创始时起，"建筑"就被作为"总体艺术作品"，在理念上发挥着引领的作用[2]。象征着这一终极目标的结晶形象，最早出现在1919年包豪斯宣言的封面上。那是一幅由从美国回来的德国画家费宁格[Lyonel Feininger]创作的木刻画，通过对哥特式教堂形象的拆解和重组，把"哥特大教堂"这一曾经由无数人经过几个世纪慢慢建造而成的信仰之所，作为未来"总体艺术作品"的历史原型。它汇聚了无数建造者的宗教情感，被费宁格看作新艺术所结晶的新的精神象征。然而在格罗皮乌斯看来，它更像是把技艺包含在内的新建造的象征[3]：通过艺术家与工匠的联合，回归建造与劳作，回归用就手之物操劳，通过"共同建造"集结起来的劳作者将成为未来社会的"主人"。格罗皮乌斯很清楚只有用"建造"，才能最大限度地让不同的力量、不同的创造力卷入进来，才能切实创造新的社会条件，以实现最大限

度的公共性。在现实层面当然会有实体化的成果产出,可以是建筑,也可以是茶壶。但是就其作为一项社会事业而言,建筑物远不是终极目标。造物的行动,必须用造人去平衡。手工艺训练在这个意义上成为人和物相互杂交和相互生成的一种原型。

然而,历史上的情形显然并不允许当时的包豪斯将理念与实践轻易贯通在一起,外部的条件极大制约着格罗皮乌斯"建筑"理想的实现。资金和设备短缺,师资紧张,协调工作耗费大量的时间,这些常见的问题对于在两所老学校的基础上开办的包豪斯而言,就更为复杂多变!包豪斯在很长时间内并没有真正意义上的建筑系,也缺乏相关的切实可行的计划。这种尴尬局面在奥斯卡·施莱默[Oskar Schlemmer]那时期的书信与日记中有详尽的描述,他将其中的主要原因归咎于格罗皮乌斯[4]。尽管号称以"建

1__ 今天我们回望包豪斯理念与实践复杂动荡的历史,发现它在早期宣言和后来的诸多表述中渗透着的两个意向,"总体艺术作品"与"新型共同体",事实上构成包豪斯整个政治计划的一体两面。很多艺术史与设计史的研究者由于学科意识形态的局限都不愿意追究或者承认包豪斯理想的政治性,多数非马克思主义的学者为保持学科和艺术的纯洁性,本能地倾向于去政治化,不会进一步区分讨论"服务于政治的艺术"与"作为政治的艺术"之间的差异。其实这种差异在本雅明的《作为生产者的作者》一书中已经有很清晰的论述,并在《技术复制时代的艺术作品》一书中被明确为"艺术政治化"的主张,以对抗极权主义者将政治美学化的企图。像惠特福德这样对包豪斯有着很细腻的理解的学者,也对格罗皮乌斯的政治倾向感到疑惑,比如他们发现他一方面满怀社会抱负并始终推动包豪斯的社会参与,而另一方面又坚持与任何现有政党派别及现实政治保持距离。将这种表面上的矛盾性放置在本雅明式的"艺术政治化"主张下,或可对之有更深刻的理解。
2__ 当建筑师格罗皮乌斯提到"Bau"这个经常被译为"建筑"的词时,他并非特指职业建筑师通常意义上所说的实体化的建筑物,而是指一种具有理念意义的"同一构型"活动,一种能够联合一切劳作个体的新的形式。
3__ 在现代建筑运动之前的复古时期的"哥特主义"蕴含着几种不同的动机,建筑历史学家柯林斯曾经在《现代建筑设计思想的演变》中着重例举并区分了浪漫主义的与理性主义的、民族主义的与教会建筑艺术的,以及将其作为社会改革的理想。
4__ 比如施莱默在1921年6月给奥托·迈耶的信中写道:"包豪斯没有任何课程与建筑学有关,结果是,没有学生想要成为建筑师,或者说想成也成不了。但包豪斯仍然坚持建筑的至上地位。这要归咎于格罗皮乌斯,他是包豪斯唯一的建筑师,却没有时间授课。(理论上)拟定一个计划很容易,实施起来却很难。原初的计划停滞已久,取而代之的是一系列和其他手工艺学校几乎没什么不同的规章条例。"参见奥斯卡·施莱默.奥斯卡·施莱默的书信与日记[M].周诗岩,译.武汉:华中科技大学出版社,2019:141.

筑"为总体目标，1920年到1921年格罗皮乌斯新聘请来担任形式大师的仍然是画家：施莱默、乔治·穆希 [Georg Muche] 和克利。许多人感到困惑：格罗皮乌斯为什么在教师团队中迟迟没有聘用建筑师？如果考虑到现实的主要矛盾，这一点其实并不难理解，毕竟格罗皮乌斯首先是对原有学校"保守"的教授们不甚满意，需要以杰出艺术家取而代之。自包豪斯开办，格罗皮乌斯一直承受着来自合并进来的前魏玛美术学院的巨大阻力，后者以各种方式阻止教育改革和新人的聘用，这种情况也同样发生在斯图加特美术学院这样的名校。格罗皮乌斯经过一年多的博弈和斡旋，粉碎了老美院保守派顽固的抵抗，并说服那些教授们将教职聘用交由他来决定。也就是在这种背景下，被斯图加特美术学院拒绝的保罗·克利和从这所学院出走的奥斯卡·施莱默于1920年底接受了包豪斯的聘用。再有就是，对于统合所有感官、开发新的创造力这个近期目标而言，抱持强烈理念的杰出艺术家确实是格罗皮乌斯所能找到的最佳选择。这应该是聘用画家的更深层原因。

正因为人事上的特定选择，包豪斯这些各具特性的教师们对"建筑"所负使命的理解自然各有不同。矛盾的复杂性还在于，建筑理想同时也激发了一种更为"项目化"的倾向，这与精英艺术的取向看上去相反，却同样有悖于包豪斯宣言中的目标。1922年3月底，在格罗皮乌斯与约翰内斯·伊顿 [Johannes Itten] 的矛盾已经激化并且公开之后，施莱默在给友人的信中描述了建筑作为总体目标的理想与建筑作为工程项目的现实之间的巨大裂隙[1]。可以想见，这个在当下仍然造成大量混乱理解的关系，在当时的包豪斯内部也无疑引发了冲突和矛盾。

史学家通常将包豪斯早期显现出来的重重难题归结为外部持续恶化的经济困境，以及学校内部复杂多变的矛盾。这般那样的内在矛盾，事实上，首先来自于解答最核心问题时产生的诸多分歧：那个用以建设理想社团的核心目标，即"总体艺术作品"，如何才能落地生根？如果将它落实为"建筑"，那么这个"建筑"在现实条件下的包豪斯实践中如何可能像格罗皮乌斯宣称的那样，成为一切创造活动所面向的顶点？更具体地讲，如何处理理想主义的艺术、作为项目工程的建筑与作为总体目标的"建筑"这三种取向之间的矛盾？

面对这些问题，几乎每位教师都有一个自己的对包豪斯理念结构的具体演算版本。我们不妨将克利1922年的结构草图看作在如此矛盾重重的背景下提供的一次精密演算的结果。在这张草图的核心处，也就是众所周知的"建筑"[Bau]，包豪斯所宣称的

唯一的总体目标的下方，加上了"舞台"[Bühne]，并以一个连词"和"[und]将两者并置在一起。这意味着，舞台不只是包豪斯诸多创造活动中的某一个类别，而是同建筑一样的至关重要的核心概念。怎么理解这个奇怪的组合？怎么来理解"舞台"在先锋派实践中的作用？十年后，一位大学者在文化史中把"游戏"，尤其是剧场化的游戏，提升到从未有过的重要位置，其中的道理与此很是相通。这位学者就是荷兰的文化史家赫伊津哈[Johan Huizinga]，他在《游戏的人》的序言中一再对英语世界的听众强调，他要谈的是"文化固有的游戏成分"["of"Culture]，而不是"文化中的游戏部分"["in"Culture]，因为他的目的不是在一切文化表现形式中划分出单属于游戏的地盘，而是要阐明文化自身在多大程度上具有游戏的特质[2]。赫伊津哈的游戏视角对我们理解包豪斯的全部工作都会有所启发，而这里特别要指明的一点是，他看待游戏之于文化共同体的作用，很可以帮助人们理解舞台之于包豪斯共同体的作用。就此而言，居于理念核心处的舞台，已不再专指包豪斯诸多创造活动中的剧场部分，它实际上很清晰地表明包豪斯自身固有的剧场成分。

克利在这张很可能与部分同仁讨论后画成的草图中，明显表达出一种意图，希望用两个核心词来破解"建筑"在包豪斯理想中的唯一性。这似乎暗示，在当时的包豪斯内部存在着有别于创始宣言的另一种主张，试图通过"舞台"与"建筑"之间的张

1__ 施莱默在给奥托·迈耶的这封信中第一段就写道："可应当作为包豪斯核心的建造，还有建筑课程或者工作坊，却没有正式确立，仅仅存在于格罗皮乌斯的私人办公室里。他承接的厂房和住宅委托项目完成得多多少少带点机巧，要求其他的一切事务都围绕这个核心运转。这成了一个建筑官僚机构，它的目标直接与作坊的教学功能相背离。通过这个建筑事务所，作坊中较好的作品转化为实用产品，并获得极大成功。发生在包豪斯的这种背离折磨着我，让我长时间寝食难安。"参见奥斯卡·施莱默，《奥斯卡·施莱默的书信与日记》，148~149 页。
2__Johan Huizinga. *Homo Ludens: A Study of the Play-element in Culture*. London: Routledge & Kegan Paul, 1944.

力，在核心理念的内部打开一个供讨论和理解的空间。在这一点上，克利和格罗皮乌斯的态度一向有些差别。不论在绘画中还是在包豪斯的现实中，克利对各种力之间的冲突和阻碍都有高度评价，比如他在 1921 年 12 月对格罗皮乌斯发给大师们的质询作出回应时坚持认为："……包豪斯的各种力量就应该这样相互作用，我们的工作正是通过同各种反对力量持续作用而保持活力与发展的。"[1] 他非常赞成这些力量相互冲突，并且希望这种冲突能够在最终的成果中显示出它的独特成效。克利在理念草图核心位置勾勒的理想化的张力状态，某种程度上也恰是包豪斯早期的基本现实。"舞台"在理念核心位置的出现，至少是为了避免"建筑"被简单地客体化、实体化，项目化。一年之后包豪斯教学结构图发布，与这张草图大体相似，不过在圆环中央仍然强调 Bau 的单一核心地位。克利草图所暗示的变革方案，也就是双核心的机制，并没有被纳入官方的叙述中。

"舞台"之所以没有在官方言论中受到重视，很可能是因为在 1921 年到 1923 年间，包豪斯初步课程的负责人伊顿和校长格罗皮乌斯之间的矛盾成为内部的主要矛盾。1921 年春，包豪斯再次陷入与老美院势力的激烈斗争，一度几乎被排除在外的老美院再次试图重新开张，并且进入包豪斯的结构主体。地方政府也因为经济原因赞成新旧两套做法齐头并行的艺术体制。格罗皮乌斯和包豪斯大师们联合抵抗这一倒退的趋势，拒绝把包豪斯降格为一所艺术与手工艺学校。然而，与老美院的斗争刚刚缓和，格罗皮乌斯和伊顿的矛盾爆发了，包豪斯险些被自己人从内部撕裂。从爆发到激化，再到主事者的决断，这一事件构成了这所学校的第一次内在危机。在伊顿和格罗皮乌斯的矛盾刚刚公开的 1921 年底，施莱默描述了作为起因的重大分歧："伊顿希望学生做一名把沉思和对创作的思考看得比作品本身更重要的手工艺人……格罗皮乌斯则希望人能牢牢扎根于生活和工作，通过与现实联系及实际的手工操作日渐成熟。伊顿希望培养的天才是在孤寂中形成的，而格罗皮乌斯希望培养的性格却来自生活之流（以及必要的天分）。"[2] 按照施莱默的看法，这两种选择代表了德国当时的两种潮流，伊顿试图把包豪斯带向远离尘世的神秘主义，而格罗皮乌斯要求艺术介入社会。或许正是这一对贯穿 20 世纪艺术学院历史的主要矛盾——艺术学院自身的发展与时代需求之间的根本矛盾——刺激了当时的格罗皮乌斯更进一步突出"建筑"务实的一面。

斗争的激化与平复也导致包豪斯的第一次重大转向。而且多少受到提奥·范杜斯堡 [Theo van Doesburg] 的"挑衅"[3] 激发，格罗皮乌斯于 1922 年 2 月 3 日在发

给大师们的备忘录中明白无误地发出包豪斯变革的预警。为了清除他在第一次世界大战前其实就已经明显加以排斥的空想社会主义和浪漫主义骑士精神，格罗皮乌斯更加侧重了"建筑"在现代社会和新技术条件下的统一功能。

"伊顿大师最近要求人们必须做出抉择，要么作为独立的个人，与外部的经济世界势不两立，创造自己的作品；要么就去与工业界签订契约……我则期待着，能够在结合之中达到统一，而不是把生活的各种形式割裂开来……"[4]

一年后，格罗皮乌斯通过任命构成主义者拉兹洛·莫霍利-纳吉 [László Moholy-Nagy] 接替已辞职的伊顿负责初步课程教学，再次表明他改革这个教育机构的决心。那张广为流传的包豪斯教学结构图就是在这段斗争和转型的时期酝酿的。它正式出现在格罗皮乌斯 1923 年发表的《魏玛国立包豪斯的理念与组织》一文中。此文开篇首先批评了基于二元世界观强调自我与个性的倾向，这种倾向仍盛行于艺术界。紧接着，格罗皮乌斯又把批评的矛头指向了与此截然相反的另外一极，机械化的没有内在动力的建造，虚假的建筑，它们在创造"总体艺术作品"方面是彻底失败的——这一批评或多或少延续了他于第一次世界大战前在德意志制造联盟 [Deutscher Werkbund] 高层之间论战时的态度！在主张为标准化生产制定国家规范的官方代表穆特修斯和强调培

1__ Hans M. Wingler (author/ed.). Wolfgang Jabs & Basil Gilbert (translators). *The Bauhaus: Weimar, Dessau, Berlin, Chicago*. The MIT Press, 1969: 50.
2__ 参见奥斯卡·施莱默，《奥斯卡·施莱默的书信与日记》，146 页。
3__ 这位荷兰风格派创始人本希望在包豪斯获得一个教职，推广他的现代艺术观念。在格罗皮乌斯明确拒绝聘用他之后，范杜斯堡在包豪斯隔壁安营扎寨。据说大约在 1922 年 3 月到 7 月间，他每周三晚上 7 点到 9 点正式对外开课，这个讲堂首先展开的就是对伊顿主导的包豪斯初步课程的批判，当时吸引了很多包豪斯学生和年轻艺术家来听课，反响强烈。当年 9 月，范杜斯堡召集许多先锋派艺术家在魏玛召开了达达与构成主义者大会，批判的主要矛头之一仍是包豪斯。后来在包豪斯发挥重要作用的莫霍利-纳吉曾出席这次大会。参见 Kai-Uwe Hemken, 'Clash of the Natural and the Mechanical Human: Theo van Doesburg versus Johannes Itten, 1922', from Philipp Oswalt. *Bauhaus Conflicts, 1919-2009*. Hatje Cantz Verlag, 2009: 34-36.
4__ Hans M. Wingler (author/ed.). Wolfgang Jabs & Basil Gilbert (translators). *The Bauhaus: Weimar, Dessau, Berlin, Chicago*. The MIT Press, 1969: 51.

养个人创造性以实现品质的比利时人范德维尔德之间,格罗皮乌斯明显倾向于后者。真正代表社会整体之诉求的"新建筑",在格罗皮乌斯看来,应该寻求"创造性艺术家和工业世界之间重新联合的基础"。现在,这种观念不仅再次确立了"建筑"在包豪斯理念与组织中唯一轴心的位置,而且迫切寻求将早期那种受表现主义影响而形成的浪漫空想扭转到务实的操作中。为此,格罗皮乌斯不再提以手工艺的复归为目标,而是强调艺术与工业技术的结合。虽然手工艺仍旧作为技能来教授而出现在课程计划中,但是格罗皮乌斯对手工艺与工业技术的关系已经做出了明确定位。

"包豪斯努力寻求对机器的理解,因为它相信机器将成为设计的现代媒介。……手工艺教学是一种准备,以便对批量生产进行设计。包豪斯的学生先从最简易的工具和最简单的工作着手,逐渐获得处理复杂难题的技能,以及与机器打交道的能力;同时,从头至尾,他又和整个生产过程保持了紧密的联系。"[1]

通行的说法倾向于将这个时间点视为包豪斯历史的内在断裂点,在此之前是它的第一阶段,特点是强调手工艺训练,在此之后进入它的第二阶段,面向机器生产。就好像包豪斯迷茫地走了一段弯路之后,终于意识到自己的真正使命是什么,以及践行使命的正确途径是什么。可是我们不能否认,早期的整体运作结构并非伊顿个人一意孤行使然,它作为包豪斯总体构划的最初草图,意味着这所学校早期的手工艺训练也已经在为正在到来的机器时代做着准备了。不过我们又不能仅仅将这一准备理解为顺应机器大生产,因为看似不合时宜的手工艺训练也确实是在寻求不直接与机器为伍的"潜能"。

按照雷纳·班纳姆的乐观说法,格罗皮乌斯为1923年展览所准备的这篇文章,适逢包豪斯正在进入把握和理解它在时代生活和思想中的定位的重要阶段,它为包豪斯教学确立的形式方法和总体目标,对这个学校的实际运转和国际声誉都起到了关键性作用。正是在这一年,在这场通常被看作包豪斯公关胜利的展示上,格罗皮乌斯以"艺术与技术,新统一"为题做公开演说,似乎对外表明:包豪斯的重心从其早期的探索所有艺术门类的共通性和复兴手工艺,坚定地转向对新型艺术家(即设计师)的培养,以此寻求人与机器制造的对接。

然而，对外表态与内在的筹谋毕竟不是一回事。在包豪斯内部，这一转向的发生并非如外界所认为的那样突然，它更像是原初计划中早已预见的"转型"。这就是为什么在包豪斯历史上看似如此干脆利落的关键性变革期，在被历史总体叙事敲定的里程碑式转折点上，我们需要重新回溯和剖析两张表面上极为相近却有着重大差异的理念图式。在包豪斯1923年对外公示的教学结构图 图02 与那张几乎被一般的历史文章遗忘的1922年克利草图之间，有两个部分存在明显的差异，其一涉及向心结构的轴心，其二涉及封闭结构的外部支持。

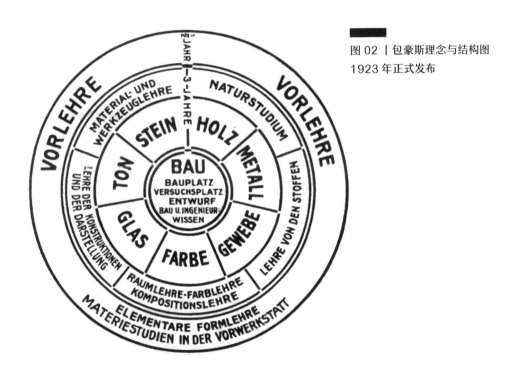

图02｜包豪斯理念与结构图
1923年正式发布

1__Reyner Banham. *Theory and Design in the First Machine Age*. New York: Praeger Publishers Inc. (Second edition), 1967: 281.

我们知道在轴心位置，官方的教学结构图中不可置辩地确立了"BAU"的核心地位，克利草图中的"Bühne"完全消失。同时，核心词 BAU 的下方增加了几行小字作为补充说明：建造基地 [BAUPLATZ]、实验基地 [VERSUCHSPLATZ]、草案 [ENTWURF]、建设／工程 [BAU U. INGENIEUR]、知识 [WISSEN]。这几个附加词，并不足以表达一种处于复杂社会现实中的建造组织法则，更不足以说明 BAU 之实质。尽管如此，它们却让包豪斯理念似乎天经地义地绑定了建筑学学科的色彩，这种学科色彩构成了包豪斯接受史的普遍现象。比如这张结构图在被中国建筑界译介到国内时，轴心部分被直接换为建筑工程学的术语，即"施工现场""实验建筑""设计""建筑／工程""科学"，更强化了建筑界长期以来对包豪斯的风格主义和功能主义印象。可如果我们把官方理念结构图与克利草图叠合起来考察，BAU 的另一层意思就渐渐清晰了：它指向持续的共同建造。

这种共同建造，既是生产的基础，也是基础的生成。事实上，Bau 在德语中原本是一个很朴素的用语，它最初一层意思和农民的劳作有关（Bauer 至今有"农民"的意思），由此发展出深层的内涵，指向存在论意义上的境域之结构，以及从生命出发不断建构这种境域之结构的活动。包豪斯的 Bau 在这个意义上才能获得真正的理解，它远不止于实体性的"建筑"，而是指向生死攸关的如同开拓道路一般的"建造"[1]。借助这个术语的多义性，我们可以重新理解包豪斯理念核心在内涵上的演变过程。1919 年包豪斯宣言中的 BAU，通过哥特教堂的"新建筑"意象强调了手工艺生产的重要性，据此鼓励艺术家恢复共同的劳作。1923 年理念结构图中的 BAU，借助新口号"艺术与技术，新统一"更新了集体建造的目标，既强调集体的自我建设，也强调集体建造的总体境域。这意味着包豪斯将从以中世纪教堂为象征的手工艺联合，向工业技术条件下对日常生活方式的全面构建转型。BAU，面向未来的建造，成为迎向机器大生产又能够处之泰然的方式。怎么处之泰然呢？那就是在建设新的生存环境的同时，培育新的共同体，以此构划并推动新世界的到来。

回到两张图式的差异：包豪斯一切创造活动围绕之运转的那个轴心，在克利草图中是一个被"建筑和舞台"打开的差异空间，一个提供异质力量相互作用的场所；在紧随其后的官方结构图中，这个被打开的公共空间再次统合为意义更新后的 BAU。一方希望以特殊的普遍性建设一个争议空间，实质上也是一个必然包含对抗关系的政治空间；而另一方则希望通过共同建设的总目标，为劳作者的共同体提供足以容纳差异

的普遍法则。换言之，在官方版本中，更新后的 BAU 指向的是兼容"舞台"功能的对境域之结构的"建造"。

在格罗皮乌斯的阐述中，尤其是在他之后的运作中，"建造"试图进一步兼容"宣传"和"出版"这些更具公共性的工作程序。细心的读者大概会注意到，在克利草图中也出现过"宣传"和"出版"，只是它们并没有被放置在同心圆结构中，而是作为插在圆环上的两面旗帜，显示出闭环结构的外部支持。与对待"舞台"的方法类似，格罗皮乌斯同样没有让草图中突出的"宣传"与"出版"独立出现在官方图式中。然而，从1923年之后接踵而来的对外展出和出版成就，我们不难发现：这位校长正逐步将"宣传"和"出版"这些原本外置的功能也内化到"建造"的全盘计划中。这些变化也确实帮助包豪斯更为从容地迎向新的工业时代与媒介时代。

在1922年为包豪斯舞台宣传册起草的文章中，格罗皮乌斯再次点出"建造"这一主旨，"包豪斯的整合工作，源自这样一种努力：在空间及其设计的限度内积极参与建立关于这个世界的一个崭新概念，它的轮廓已经开始显现"[2]。包豪斯舞台的工作，对于格罗皮乌斯而言，正是在这个"整合"的意义上成为不可或缺的部分。它所发挥的并非完全如克利曾经暗示的对抗作用，而是承担起与建筑相呼应的另一种整合工作，尽可能包容和调节对抗性的张力。

格罗皮乌斯的勃勃雄心在于此，遭遇的困境也在于此：他那基于社会深刻洞察而确立的总体建筑观，其捉摸不定的复杂性既无法完全被建筑界所理解，又无法被他在包豪斯的大部分艺术家同事所理解。尽管如此，就其核心的"总体艺术作品"和"新型共同体"双重理想而言，格罗皮乌斯的建筑观倒是和舞台工坊大师奥斯卡·施莱默的"舞台"观念深度契合，并且互有助益。施莱默曾经从德绍包豪斯校舍中嵌入的舞台出发，勾画出相似的理想。

1__佩夫斯纳在他的著作中也曾尝试对包豪斯的 Bau 做一点扩展的理解，虽然有些语焉不详："'建筑'一词，对于格罗皮乌斯而言，是个含义广泛的字眼。所有艺术，只要它是合理的、健康的，都要为建筑服务。"参见尼古拉斯·佩夫斯纳，《现代设计的先驱者：从威廉·莫里斯到格罗皮乌斯》，18页。
2__Hans M. Wingler (author/ed.). Wolfgang Jabs & Basil Gilbert (translators). *The Bauhaus: Weimar, Dessau, Berlin, Chicago*. The MIT Press, 1969: 58.

"如果再超越性地推进一步，我们把舞台上那种紧束的空间爆破为原子化的状态，将其转化为总体建筑自身的表达方式，让它既是内部空间又是外部空间（一种尤为迷人的关于新包豪斯建筑的思想），之后，'空间舞台'的理念或许将以一种前所未有的方式展现出来。"[1]

这种内在的贯通性，触及人与其境域的相互激发和相互归属。它对于施莱默而言，是他超越性的视野所秉持的一个原则，对于格罗皮乌斯而言，则是他为现实的阶段性目标所设定的一个原则。只不过作为一位深谙外交和机构运作的变革者，格罗皮乌斯在任何公开出版物中都不曾过分强调"舞台"的贯通性。

之后的事实也是如此。从已有文献及近百年的现代艺术院校发展沿革来看，剧场和舞台可能是包豪斯遗产中最被忽视的部分。它让人感到困惑：在这样一个看上去主要关注工艺与设计的学校里，舞台能派上什么用场？从演艺界的角度理解，舞台意味着像舞蹈、戏剧这样的表演，亦即与工艺设计关系不大的另一种艺术门类。从设计界的角度理解，舞台意味着舞台设计，亦即建筑设计的一个小小分支。因而大多数早期从艺术史角度研究包豪斯的学者（如佩夫斯纳），都不太会把包豪斯舞台和剧场纳入论述。直到 20 世纪 80 年代，情况才有所改变。惠特福德在《包豪斯》中的一小段相关评论，大体道出了剧场、舞台与包豪斯理念的契合之处。

"……可是，如果我们考虑到，包豪斯对艺术的关心究其根本是为了社会公众，那么剧场工坊的存在也就不足为奇了。剧场可以说是所有艺术中最具有公共性的。而且，剧场这种艺术形式还能使多种多样的媒介得以结合，从而与建筑相得益彰。舞台表演就像建筑，要求来自不同领域的多个艺术家和工匠组成团队，密切协作。因此，包豪斯舞台远不止于一种附属活动；它其实是维系这所学校之生机的至关重要的部分，在运动、服装和场景设计等方面提供指导，并指明方向。"[2]

简言之，为实现包豪斯"总体艺术作品"和劳作共同体这一双重目标，舞台不仅提供了方法，还准备了条件。惠特福德这段文字其实既触及了"舞台"与"建筑"的同构性，也触及了它们的异质性，可这差不多是他关于包豪斯舞台的全部评论。人们很容易从这段话中得出这样的认识：剧场仍然只是一种从属于总体建筑观的具体创作门类，或者说，总体建筑的微型操演。格罗皮乌斯似乎也乐于确立这种关联，"舞台"由于与"建筑"理念过于同构，反而处于"建筑"的影子中，不可以正面登场。就此，我们可以说，舞台成为建筑的"重影"。这大致可以解释为什么舞台工坊早在 1921

年已经开办,却在1923年教学结构图中不见其踪迹,"舞台"一词不仅没有在轴心出现,甚至也没有位列七大训练板块中。

回看克利1922年的草图,却叫人生发起一连串的追问:舞台实验,是不是存在某种区别于建筑实验的独特优势?它是否有资格在需要的时候成为"建筑"这一总体计划的替代方案?更重要的是,在魏玛共和时期的这个难得的建设者社群中,舞台能不能在共同体内部激发一种有益的否定性?

1__ 奥斯卡·施莱默,等. 包豪斯剧场 [M]. 周诗岩,译. 武汉:华中科技大学出版社,2019: 103.
2__ Frank Whitford. *Bauhaus*. London: Thames and Hudson, 1984: 83.

蓝图中失落的人偶：舞台

就如何为包豪斯设定一个非对象化的目标，从而保证其内在的生成性的张力这一问题而言，格罗皮乌斯没有对核心位置上的BAU做出充分说明。在这一点上，奥斯卡·施莱默[1]以"舞台"的视角做出了有力的回应。施莱默在1925年出版的《包豪斯舞台》[2]中发表了整个文集里最具分量的文章"人及其艺术形象"。他开篇就表明了自己的立论基础，指出剧场的历史就是人类形式的变形史，是人作为肉体和精神事件的表演者的历史，经历着从天真到反省，从自然到人工的过程。这是一种历史化的界定，它不只为了眼

1__ 施莱默于1920年底加入包豪斯，先后负责壁画作坊、石雕作坊和木雕作坊；1923年在包豪斯剧团前任负责人罗塔·施赖尔[Lothar Schreyer]被迫辞职之后接手剧团工作，直至1929年辞职。

2__ 这本文集是包豪斯丛书第四辑，收录了施莱默两篇关于剧场的重要文章，这也是他于1923年接管包豪斯剧场工作后第一次公开自己的文章。颇有意味的是，该书德文初版1925年由慕尼黑Albert Langen出版社出版时，书名为 Die Bühne im Bauhaus，直译应为《包豪斯舞台》；1961年由格罗皮乌斯作序后在美国出版英译本，书名以Theater一词替代了更适合译为Stage的Bühne，即《包豪斯剧场》，他还在序言最后用较大篇幅提到1927年为皮斯卡托设计但终未建成的"总体剧场"，再次流露出以建筑统领舞台的意味。中文版参见奥斯卡·施莱默，等，《包豪斯剧场》。

前的创作，更从当前意识出发，对整个历史进行结构化。在这一界定所勾勒的历史中，艺术家成为对各种变形所涉材料进行综合的人。由此，剧场凸显出彼此交织的三大要素：舞台、作为舞者的人、服装。从他为剧场绘制的复杂图式中，我们可以看到舞台的核心作用，以及艺术家的位置。[1] 图03

舞台作为剧场中最与建筑对应的部分，它的形式不仅关涉观众与演员之间的对抗，在施莱默看来，还关涉对生命和宇宙起源这一终极问题的追问：假设最初的东西是词、行动或者形式，将最终导向不同的舞台类型——或偏重口语和音乐，或偏重肢体表演，或偏重视觉形式。舞台的创造有其历史条件。曾经的舞台是由其中的表演者主导的，那是"表演的舞台"。表演者以自己的身体、声音、姿势和运动构成自己的材料，他们还具有诗人的禀赋，同时有能力将这种禀赋下不断诞生的语言投射到表演中。他们使舞台成为同时代社会生活中各种创造力汇聚的最高点。

然而莎士比亚的时代之后，这样的全人在现代文明中消失了。这消失也有其历史

图03 ｜舞台的理念结构图
施莱默，1924

SCHEME FOR STAGE, CULT, AND POPULAR ENTERTAINMENT ACCORDING TO:

PLACE	PERSON	GENRE			SPEECH	MUSIC	DANCE
TEMPLE	PRIEST	RELIGIOUS CULT ACTIVITY			SERMON	ORATORIO	DERVISH
ARCHITECTUAL STAGE	PROPHET	STAGE	CONSECRATED STAGE FESTIVAL STAGE	ARENA / PEEP SHOW ("picture frame")	ANCIENT TRAGEDY	EARLY OPERA (e.g. Handel)	MASS GYMNASTICS
STYLIZED OR SPACE STAGE	SPEAKER		BORDERLINE		SCHILLER ("BRIDE OF MESSINA")	WAGNER	CHORIC DANCE
THEATER OF ILLUSION	ACTOR		THEATER		SHAKESPEARE	MOZART	BALLET
WINGS AND BORDERS	PERFORMER (COMMEDIAN)		BORDERLINE		IMPROVISATION COMMEDIA DELL'ARTE	OPERA BUFFA OPERETTA	MIME & MUMMERY
SIMPLEST STAGE OR APPARATUS & MACHINERY	ARTISTE		CABARET VARIETÉ (Vaudeville) CIRCUS	ARENA	CONFERENCIER (M. C.)	MUSIC HALL SONG JAZZ BAND	CARICATURE & PARODY
PODIUM SCAFFOLD	ARTISTE				CLOWNERY	CIRCUS BAND	ACROBATICS

条件，资产阶级占据"观赏"位置的兴起，集中体现在表演模式的历史性转变中[2]。施莱默认为他所处的时代正在召唤另一种舞台：由设计者所主导的通过光学事件构建的视觉舞台，其令人震惊的新形象，将作为"最高尚的观念与理想的人格化"，由最精确的材料构成，将同样能够"象征和体现一种新的信仰"[3]。一种新信仰的象征。这里，我们不仅再次看到格罗皮乌斯的"总体艺术作品"的重影，还看到"作品"与"新人"的叠合。施莱默由此预见了一种同古典的戏剧舞台相逆的过程，一种创建流程的逆转：首先由舞台设计者发展光学现象，然后以此为基石，将那些还试图通过语词、音乐声响、肢体来创造活生生的"语言"的人卷入其中。

在施莱默看来，舞台更像是培养皿，它不仅被生产出来，而且反过来对舞台上的一切具有再生产性。现在我们知道了，这实际上是当时许多先锋派剧场实验的共通之处，从未来主义的综合剧场，到皮斯卡托的人民舞台，那个时代的先锋艺术家已经意识到摆脱文学负担的舞台的潜力，转而开始发展空间自身的生产力。舞台综合了各类艺术的生成法则，供语言和行动在其中发生，艺术家和设计师的社会角色正是在这种综合工作中得以确立。换言之，施莱默的舞台，同格罗皮乌斯的建筑一样，也在回应艺术家和知识分子于一个有待全面建设的新时代的作用。

如果对于格罗皮乌斯而言，"建筑"激发了客体与主体之间机制的辩证法，那么对于施莱默而言，"舞台"激活个体和群体关系的能力，则在相当大的程度上呼应了格罗皮乌斯的建筑理想，甚至在某些方面平衡了"建筑"作为目标不可避免会带来的偏向，比如，舞台以虚空平衡了建筑的实体化倾向，以运动和变幻平衡了建筑凝固为

1__ 在与此图对应的文字中他写道："剧场 [theater] 这个词指明了舞台最基本的性质：虚构、乔装、变形。在祭仪和戏剧之间，是'被视为一个道德机制的舞台'；在戏剧和民间娱乐之间，是五花八门的杂耍 [vaudeville] 和马戏团。此即作为艺术家机制的舞台。"参见奥斯卡·施莱默，等，《包豪斯剧场》，016 页。

2__ 关于这一"观赏"位置的历史性转变，可以参见霍克海默与阿多诺在《启蒙辩证法》中对奥德修斯神话的解读。作为资产阶级的一个原型，聪明的奥德修斯有了业余爱好：在所有制关系的社会分化使他不必从事手工业劳动之后，他开始反复回味手工劳动。这种劳动让他乐此不疲，因为他的地位让他有自由去做多余的事情，从而确证了他有权力支配那些为了谋生而不得不从事这种劳动的人。

3__ 参见奥斯卡·施莱默，等，《包豪斯剧场》，027 页。

成品的倾向。这两点都是"建筑"在它命定的物化过程中难以超越的。而恰恰是舞台，抵达了建筑的虚空和运动的边界[1]。

在把舞台作为"总体艺术作品"的过程中，施莱默将最为关键的要素锁定为"作为舞者的人"。这与当时的现代派建筑师所要创建的空间观自然不同。身为艺术家的施莱默将关注重点聚焦于"人"，或者说，聚焦于空间与人结合而成的整体情境；"作为舞者的人"则是这一情境的摆渡者，它的每一个微小行动，都足以将内部与外部、系统与外环境之间的根本关系动态地显现出来。这在施莱默的名作《三元芭蕾》中很清晰地表达为人与空间（服饰作为外部空间的近身形态）的持续对抗和调节，从诙谐到庄严，从游戏到象征。

人与空间，或者说，舞台与建筑，两种不同的取向构成巨大张力。"建筑"强调实体的意义，要求各种力量的协同；"舞台"凸显行动和过程的重要性，强调异质元素之间的持续对抗。施莱默敏锐地指出舞台与建筑、雕塑、绘画这类有着结晶形式的艺术之间的根本差异[2]。

"建筑、雕塑、绘画这些艺术都有结晶的形式。它们是瞬间凝固的运动。其天性即永恒，不是偶然状态的永恒，而是典型状态的永恒，即那种处于平衡过程中的作用力之间的稳定状态。因此在我们这个运动的时代，这些起初可能显示为缺点的东西实际上尤其成为它们最大的优点。然而舞台却不同，它作为逐次展开又瞬息变化的行动场所，提供的是运动中的色彩和形式。"[3]

源自最古老的竞技场形式的"较量"，被施莱默看作对抗模式的典范，移置到机械化的人工环境中。在这种模式下，舞台服饰不再只是美学，更是一种对束缚与自由的重演，进而成了批判的武器。这种观念在《三元芭蕾》里就转化为一系列的变形与抽象。

"……将舞者包裹进或多或少僵硬的服装中，相信他们肉体和思想上的能量能够通过他们的运动张力去克服服装的僵硬。我们必须承认对于舞者而言与物质的抗争将不总会以胜利终结。但是，当舞者真正通过最生动的情感渗透进那些服装，渗透进那

些装载他们的容器,在一种同化作用下,将那些容器融入自身,这个舞蹈的目的就达到了……"[4]

对施莱默而言,同时代的人间喜剧正是在这种辩证的运动中上演。运动的一极是有血有肉有心跳的有机人体,另一极是被几何网格所限定的现代人工环境,施莱默舞台上的人偶就摆荡在这两极之间,而所谓人性,新的人,新的人与非人之间的关系,也正是在这种摆荡中发生。由此,施莱默的人偶不再能够从某种简化的人文主义视角得到理解,它通过伪装,寓居在人类中心的"无人区"。

然而,在全然个人主义或集体主义的意识形态下,这样的人偶都是不可思议的。它们作为雕塑装置或许还能叫人惊奇,可是不断出现在画布和舞台上,难免让许多人生厌。所以,不奇怪,包豪斯之外的观众向施莱默要求更活生生的人之形象,包豪斯内部的不少人则向他要求更纯粹的机械。他们都难以理解施莱默的这一"严肃的游戏"的必要性。包豪斯培育新人的目标是去成为"全人",而我们知道,早于包豪斯一百多年,在同一块土地上,席勒曾经断言,正是游戏冲动将形式冲动与物质冲动相联结,因而"只有当人游戏时,他才是完整的人"。包豪斯人普遍理解这个意义上的游戏,但却不是每个人都理解施莱默在游戏中放入的奇怪的严肃性。在施莱默那里,"严肃的游戏"必然只能在预设了超出尘世的至尊位置之后,才有可能获得神圣与游戏的双重性,也必然只有在神圣性的意识下,才会形成极为怪诞却又极为庄严的人偶意象。施莱默这种关于"人偶"的最高认识,大体上受到他所偏爱的歌德和克莱斯特的启发,后者大大提升了他从席勒那里汲取的游戏观念。那时候,赫伊津哈的《游戏的人》尚在酝酿之中,可以想象,

1__ 受到包豪斯建筑观念启发的希格弗莱德·吉迪恩在《空间·时间·建筑》中提出的"第三空间"论,也可以说是对建筑的虚空和运动的某种呼应:运动成为建筑中不可分割的元素。这里的运动包括内外空间的贯通和垂直向度上的贯穿等。

2__ 在某种意义上,施莱默的舞台又是对戈特弗里德·森佩尔[Gottfried Semper]的宇宙艺术的回应,后者将建筑与音乐、舞蹈,而非绘画、雕塑这类通常所谓的造型艺术相提并论,把它们视作应当去追求的宇宙艺术。这一想象已经显示出从造型意识向媒介意识的跃升。

3__ 参见奥斯卡·施莱默,等,《包豪斯剧场》,021页。

4__ Arnd Wesenmann, "The Bauhaus Theater Group", from Jeannine Fiedler. *Bauhaus*. KÖNEMANN, 2006: 538.

如果施莱默在他人生悲剧性的最后十年得以读到此书，那将是何等的慨叹和慰藉。这部于第二次世界大战前夕的不安中写就的惊世之作，在篇头和结语处都引用了柏拉图的话（《法律篇》）："尽管人类事务并不值得十分严肃地对待，但仍有必要严肃待之……我是说，人只能严肃对待严肃之事，不可轻佻处之。但是惟有神才与至尊的严肃性相配，人乃为神而设的玩偶，对人而言，这已是至善之事。"[1] 在这种意识下，建造者和演示者将在每一个严肃决断与行动的深处，发现尚且残留着悬而未决的问题，将在每一次严肃的宣称中体会到这些断言没有一个是绝对无可置疑的。这种动摇一旦开始，严肃的世界也就在精神上化为人偶的舞台。

建筑的理想或许在召唤普遍的统一性，而施莱默的"舞台"作为"总体艺术作品"，却不会有终极的统一与和谐，始终包含异质力量的相互作用，因而注定是一个充满变形、怪异和伪装的地方。这是施莱默与克利在舞台问题上的相近处。就对抗性情境的建构而言，施莱默甚至贡献了更为彻底的实验和洞见。他的《三元芭蕾》于1922年9月首演，当时包括格罗皮乌斯在内的许多包豪斯人都为之振奋，倍加推崇，把它视作包豪斯对外的一场胜利。自那以后，直至离开，施莱默都是包豪斯舞台实验的主导者。如果考虑到施莱默和克利都是在1920年下半年受邀来到包豪斯担任形式大师，而且在康定斯基[Wassily Kandinsky]到来之前，施莱默是克利在包豪斯最为亲近的同事，那么克利1922年结构草图中的"舞台"构想从各个层面讲都很难排除施莱默的影响。

多少出于对社会生产的偏重，格罗皮乌斯不论在1922年为包豪斯舞台宣传册起草的文章中，还是在为1961年英译本《包豪斯剧场》所作的序言中，都始终强调"建筑"在包豪斯理念中的奠基性，并将舞台和剧场的功能放在并不高于任何其他作坊的从属位置[2]。他曾在1923年由包豪斯出版的《包豪斯理念与组织》单行本中，用最后一点篇幅专门介绍了舞台，宣称"包豪斯舞台寻求恢复所有感觉的最根本的欢欣，而非仅仅诉诸审美享乐"。他还把剧场表演类比为乐队协作，在其中，杂多的艺术问题被更高层面的法则所统合，而这种模式的典范，在他看来，仍然是建筑——"在建筑中，所有组成部分的特质都融入更高的生活总体"[3]。

这种对建筑的强调，不仅与他的建筑师身份有关，也与其知识分子的社会意识有关。对这位稳重而具有远见的建造者而言，建筑特有的社会介入能力似乎是舞台所缺失的，面向建筑的包豪斯可以作为社会变革的策源地，而围绕舞台的包豪斯似乎只能停留在社会变革的象征领域。而且从表面上看，施莱默所说的"完美工程师"更像是对经典

艺术家概念的更新，闪烁着新艺术理想的光芒。这似乎有别于格罗皮乌斯希望培育的创造者和劳动者的社团（尽管在某种程度上，我们也同样可以将格罗皮乌斯的实践视为对建筑师的知识分子美德的更新）。不管怎样，这两位没能在更隐蔽更复杂的层面达成本可以有的共识，或许是包豪斯命运中令人遗憾的事实。

众所周知，施莱默是包豪斯大师中唯一没有彻底放弃"人之形象"的创作者。西方现代艺术运动发展到此时，纯形式层面的自律已经成为主旋律，纯粹抽象成了进步的标志，而身处运动中的施莱默却时常表达出对这一新潮的深刻怀疑。可他又并非是要转身将艺术退回到文艺复兴的那个起点处，仅仅追随古代大师对人的再现。我们从施莱默的所有创作活动和观念写作中都可以发现某种区别于其他包豪斯大师的否定性建构，一种形象的辩证法。

在施莱默看来，时代症状还不在于保守陈腐的现实主义或者摧枯拉朽的现代主义，而在于二者都难免教条。主张纯粹抽象的现代主义和日益严苛的现实主义这两种极端取向，由于没有任何调停力量而陷入教条。为此，他选择的不是激进的审美救赎，而是批判性的调停。通过"将所有积极事物综合、提炼、强化和浓缩，以便形成坚实的

1__Johan Huizinga. *Homo Ludens: A Study of the Play-element in Culture*. London: Routledge & Kegan Paul, 1944: 211-212.
2__ 格罗皮乌斯这位在现代主义建筑大师中极具时代洞察力和社会抱负的教育家，不可能没有意识到剧场与舞蹈在现代艺术培养中的潜能。事实上，包豪斯成立之初，格罗皮乌斯就聘请培训音乐的教师格特鲁德·格鲁瑙 [Gerturd Grunow] 开设了舞蹈训练课，这一时期最前沿的音乐训练都深受达尔克罗兹开创的韵律体操训练法影响，把对身体律动和感知的训练作为一切艺术活动的基础。格罗皮乌斯还邀请格鲁瑙开设相关的理论课一直到 1923 年包豪斯转型。而他本人也对剧场设计尤为重视，并为实验剧作家皮斯卡托设计过"总体剧场"。
3__Herbert Bayer, Walter Gropius, Ise Gropius. *Bauhaus 1919-1928*. New York: The Museum of Modern Art, 1986: 29.

中间地带"来抵抗这种分裂[1]。并且，通过将处于所有创作活动终极前沿的人之身体——从肉身到假肢，从裸露到乔装——作为主题，他为创作找到了一个"坚实的中间地带"，或者说，某种流动的现代性！

施莱默的包括绘画、雕塑和剧场在内的各种创作都可以在这个意义上获得理解。在最好的情况下，他所致力于的"中间地带"同时成为人与技术相互嵌入、杂交、变形的舞台，以及泰然迎向机器化进程并努力在其中重建情感和信仰的舞台。

施莱默舞台上的异质和变形显示出他对技术的洞见，使得他以独特方式与欧洲同时代几位比他年龄稍小的剧场改革者形成对话和呼应：不论是埃尔温·皮斯卡托[Erwin Piscator]将舞台视为同各种事实打交道的科学实验室，还是贝托尔特·布莱希特[Bertolt Brecht]意欲解构神话的"社会姿势"的舞台，以及安托南·阿尔托[Antonin Artaud]强调空间和身体之直接写作的舞台，在通过舞台唤起政治潜能和激发新共同体这个基本目标上，施莱默与他们事实上是相通的。只不过对于施莱默而言，实现方式更隐晦，更间接，也似乎更平静。

他对舞台空间及其人偶形象的发展，不仅意在替代文艺复兴的中心透视法所强化的作为再现空间的舞台世界，而且试图借助舞者不断与空间异物杂交的过程，裂解开现代西方那个专断的"主体"，以便同时获得建设能力和批判能力。甚至可以说，包豪斯黄金时代的集体创作气象正是在格罗皮乌斯意义上的建筑与施莱默意义上的舞台的双重辩证运动中涌现的。就此而言，建筑与舞台大可以构成包豪斯的两极，成为在先决权与终决权之间辩证的最高原则。

在当代中西方，少有造型艺术院校正式开设剧场和舞蹈方向，即便在那些宣称直接承袭包豪斯教学理念的学校里也是如此。这与舞台在包豪斯理念中难于被后人理解恐怕出于同样的原因。由于现代传播媒介的偏向，舞蹈与剧场在所有创作活动中长期处于边缘地带。人们好像忘记了，在魏玛共和国时期，舞蹈对于那些最为敏锐的艺术家而言甚至显示为一种引领性的艺术。雅克·朗西埃[Jacques Rancière]在《影像的宿命》中提到路易·富勒的形式舞蹈，指明其中的理念意味，在富勒的舞台上，运动的身体作为中介图像，带动一切非生命物具有了同等重要的生命形式[2]。这也显示了舞台在现代主义时期作为身体政治或生命政治的历史地位。在比包豪斯稍早的时期，社会各个领域的先驱开始用他们就手的材料重新形构一个共同的感性世界——诗人用语词和字母，工程师用钢铁和玻璃，而舞者用他们的身

体，也用新近出现的声光电技术。无论是从身体出发，还是从文字、日常生活物件的形式出发，这些实践仿佛同时也在"揭露那种在商业世界中没有灵魂的生产，与置身匿名艺术性装饰品中的廉价品灵魂，以及两者间的建制化联系"[3]。在将一切创作活动（包括雕塑、绘画、身体和声光）连接并且等价的那种总体路线中，施莱默舞台的独特性在于，他总是乐于精心谋划各类剧场性的对抗关系。就此而言，他实际上在以居间调节的方式，加入朗西埃所谓的一个时代感性分配的重建行动中。

有一个状况不难想象，在包豪斯的日常运转中，三个方向始终是纠葛不清的：理想主义的艺术、作为社会动员（因而也作为"总体艺术作品"）的建造、作为实际项目的建筑。不过在施莱默的舞台观念与实践中，这三者间的矛盾得到至少是暂时的微妙平衡[4]。剧场实验体现了某种施莱默式的政治行动和社会介入。不过这里所说的政治，并非直接为某个党派的政治服务，也不是艺术激进派摧枯拉朽的破坏行动，而是艺术在其自身生产方式和生产工具的改造中积蓄的变革潜能——艺术可为而有所不为的

1__ 这句话来自施莱默为1923年包豪斯大展撰写的宣言，关于这份宣言的始末详见本书"事件Ⅰ"，这份宣言的完整译文见本书附录。
2__ 朗西埃在《设计的表面》一文里的见地，可以帮助我们理解舞蹈乃至舞台在形式层面发挥的社会作用。当他追问诗人马拉美与工程师贝伦斯这位与包豪斯有着深刻渊源的现代主义先驱之间分享着何种相似性时，他选择富勒的形式舞蹈作为二者的中介图像："对马拉美而言，所有的诗拥有一种形态上的类比形式：一种相当于在空间中以运动进行的书写，对诗人来说，这种样式是由编舞与芭蕾的某种理念所提供的。这种样式对他而言是一种剧场形式，但其中生成的不再是心理人物，而是平面设计形态……文字与形式的等价表面，还提议一种全然不同于形式游戏的另一件事：艺术形式与生命物质形式间的某种等价。"参见[法]贾克·洪席耶.影像的宿命[M].黄建宏，译.台北：台湾编译馆＆典藏艺术家庭股份有限公司，2011: 128-133.
3__ 同上，135页。
4__ 一方面，对现实中的空间和身体的理念化、类型化，在社会姿态的层面调和了前二者（艺术形式自律的理想与作为社会动员的建筑）之间的矛盾；另一方面，舞台对排演过程和冲突关系的强调，保存了容易被冻结在实体化建筑项目中的社会动员力。

政治。施莱默在"人及其艺术形象"的最后表露了这种特殊的激进姿态，而且毫不避讳它的乌托邦色彩。

"他（剧场艺术家）可以将自己完全隔离在现有的剧场机制之外，将锚抛向更遥远的幻想与可能性的海洋。在这种情况下，他的工作计划保留了纸和模型这些用来说明剧场艺术的展示材料和演说材料。他的计划无法实体化。但归根到底这对他并不重要。他的理念已经得到说明，计划的实现只是时间、材料和技术的问题。随着玻璃和金属构造的新剧场及明日各种发明的到来，它终将实现。这种剧场的实现，同时还取决于观众内在的转变——因为人是所有艺术创作的起点和终点。只要还没有寻求到观众智性上和精神上的接受与回应，这些新剧场即便实现了，也注定只能是乌托邦。"[1]

我们或者可以将施莱默所谓的剧场理解为"尚未到来的剧场"，如同我们将格罗皮乌斯所谓的建筑理解为"尚未到来的建筑"。这种剧场构想的乌托邦色彩，不可避免使得《三元芭蕾》和其他系列作品遭遇现实的重重困境。尽管如此，自从施莱默1924年接管包豪斯剧场，直至1929年汉斯·迈耶任期内他辞职离开，依此理念发展的包豪斯剧团和包豪斯派对[2]却成为事实上推动各类创作和各种身份协同运作的最佳实验场。尤其是在"建筑"理想面临危机的时候，即"建筑"一方面作为总体目标缺乏现实条件能够支撑的实现方案，另一方面作为具体建造活动又极易降格为项目化操作的时候，舞台以超出人们期望的方式为包豪斯保存了对内和对外的凝聚力。

1928年，当瑞士建筑师汉斯·迈耶接替格罗皮乌斯的校长职位时，包豪斯剧团已日渐获得国际声誉。政治上持鲜明左派立场的迈耶，延续着他自己早先戏剧实验的思路，主张把剧场作为社会主义宣传剧的合作社。这种直截了当的宣传，当然要走出校园！学生中的共产主义小组开始自行排演政治宣传剧目。

施莱默就此淡出，他所构想的"总体艺术作品"，那个必须保持舞台、舞者身体及其伪装形态之间持续张力的剧场，在这种情形下逐渐丧失了不可取代的价值。"舞台"不再可能回归到包豪斯理念的核心。1929年秋，施莱默果断辞职。之后，无论建筑还是舞台在包豪斯的命运都发生了很大的变化。

迈耶将"建筑"的意义扩展为对社会既有功能和技术的总体组织，在这一宏观的规划下，原有的许多工坊，尤其是强调艺术性的那部分很快失去了存在的必要性。康定斯基和克利的艺术理念经历了与莫霍利-纳吉的重重矛盾之后，在迈耶更为强势的生产主义导向下也再没有与之缝合的余地。至于舞台，自然应当用做宣传，因此，只有

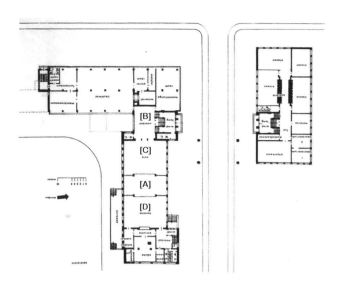

图04 | 德绍包豪斯校舍底层平面图，1926
A. 舞台
B. 门厅
C. 礼堂（大厅）
D. 餐厅

在教育剧和政治剧的形式下才是值得保留的。

 由此反观，施莱默意义上的舞台在格罗皮乌斯时期的包豪斯理念结构图中，虽名不存，却实不亡。格罗皮乌斯虽然没有公开承认舞台在包豪斯历史中实际扮演的重要角色，但是他在九年任期中确实给予施莱默相当宽松的环境，让他有可能在有限的条件下将包豪斯剧团发挥的作用最大化。格罗皮乌斯内置于德绍包豪斯校舍中的舞台空间即是明证。他所设计的包豪斯舞台，图04 实际上对礼堂（大厅）和食堂这两个方向都可以敞开，平日排演时闭合为独立的小剧场，举办较大型公共活动时，又可以与餐厅和门厅连为一体。这就是为什么会有那么多"自助餐之后的舞蹈"和"食堂派对"。

1__ 参见奥斯卡·施莱默，等，《包豪斯剧场》，028~029 页。
2__ 关于包豪斯派对作为集体创作事件的文献，除了惠特福德的两本已有中译本的著作外，特别可供参考的资料包括：Hans M. Wingler (author/ed.). Wolfgang Jabs & Basil Gilbert (translators). *The Bauhaus: Weimar, Dessau, Berlin, Chicago*. The MIT Press, 1969; Jeannine Fiedler. *Bauhaus*. KÖNEMANN, 2006; Bauhaus-Archiv Berlin, Stiftung Bauhaus Dessau, Klassik Stiftung Weimar. *Bauhaus: A Conceptual Model*. Ostfildern: Hatje Cantz, 2009.

共事、共餐，然后共议、共舞。渗透性的舞台空间，成为德绍包豪斯几乎所有重大公共事件的发生场所。这位校长事实上完全有可能理解舞台既在现实中又在乌托邦中的意义！话说回来，或许也正是由于施莱默的更隐晦更间接的"艺术"观念，他并没有如自己的同事那样，在迈耶就任校长后就马上离开。在此之前，莫霍利-纳吉和青年大师赫尔伯特·拜耶[Herbert Bayer]、马塞尔·布劳耶[Marcel Breuer]都已经随着格罗皮乌斯的辞任离开了包豪斯，而克利和康定斯基更多是作为某种制衡力量保留教职。

在施莱默辞职后的一年，1930 年 8 月，迈耶主政下鲜明的左翼姿态使得似乎有望摆脱财务困境的包豪斯陷入更深的政治危机。在康定斯基和格罗皮乌斯一内一外的推动下，另一位现代主义建筑大师密斯·范德罗接替被迫辞职的迈耶，成为包豪斯第三任校长。这位更倾向于把建筑本身作为艺术作品的现代主义建筑大师临危受命，为包豪斯的存亡做最后的努力。

密斯不仅把建筑作为艺术作品，而且把它看作具有特殊神圣性的艺术作品，以此统摄各个工坊。不消说，在这样的理念结构中，舞台曾经打开的空间没有太大余地重新开放。遗憾的是，密斯关于建筑的理念，那种有别于格罗皮乌斯但同样不乏深邃洞见的建筑理念，也已经没有时间和余地内化为包豪斯的新精神了。学校最终被策略性地划分为两个主要领域：建筑外观设计和室内设计。包豪斯离它最初的理念轴心渐行渐远，眼看走上了体制化和学院化的快车道，在它被迫关闭前的最后时期，几乎已成为一所真正意义上的建筑专科学校。

包豪斯作为一个教学机构终结于 1933 年 8 月。但其实一年多之前，对于早先的包豪斯人师而言，这所学校已经变得越来越顺从，变得快让人认不出来了。在迁至柏林之前，它已快速地萎缩，以至于指望挽救它的包豪斯人都不知道还剩下什么值得保留。不过，确实有些东西流传了下来。不止于产品。如果我们快速扫描一下包豪斯教学结构图在后来的几个变体，就多少可以感受到，包豪斯理念所开启的对艺术与设计之总目标的追问，以何种方式和面目嵌入后来的各类办学实践中。1937 年，包豪斯巅峰时期的重要人物，格罗皮乌斯和莫霍利-纳吉，各自离开英国，移居美国。就在格罗皮乌

斯于哈佛大学推行包豪斯教育理念遭遇重重阻力的时候[1]，莫霍利-纳吉在一个自称"艺术与工业协会"的美国中西部工业集团的资助下，开办了芝加哥新包豪斯学校[The New Bauhaus, 1937—1938]。他邀请格罗皮乌斯担任顾问，沿用施莱默设计的校徽，并从那个经典的教学结构图发展出它的最后一版嫡系变体。 图05

这张结构图中轴心位置的内容被很清晰地划分为两个部分。第一部分列为三项：建筑 [ARCHITECTURE]、建造 [BUILDING]、工程 [ENGINEERING]。值得注意的是，他在 ARCHITECTURE 下方另列一词 BUILDING，或许是以包豪斯时期"建筑"理解上的混乱为前车之鉴，希望一方面通过"建筑"强调目标上的统合，同时通过"建造"强

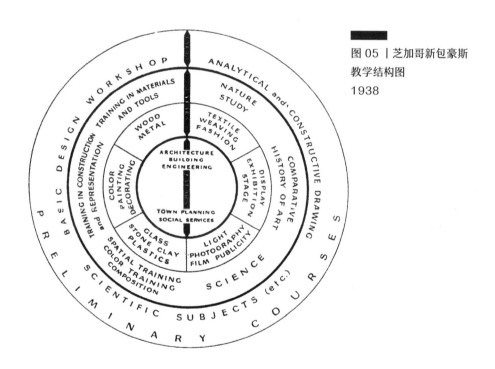

图05 ｜芝加哥新包豪斯
教学结构图
1938

1__ 单就推行包豪斯著名的"初步课程"，同时缩减建筑历史课程这项教学改革来讲，格罗皮乌斯就与哈佛大学设计研究生院（GSD）原来精英化的教育主张产生了很大冲突。1952 年，格罗皮乌斯曾经力排众议设置的初步设计课程被取消，他本人也随后辞职。

037

调具体的实践过程。轴心位置的第二部分是对原初理念模型的重要补充，由两个子项组成，一是城镇规划 [TOWN PLANNING]，一是社会服务项目 [SOCIAL SERVICES]，表明"新包豪斯"希望结合当时的外部条件，扩展性地且建设性地介入社会生产与生活[1]。建筑和规划双足鼎立的教学结构，在后来近半个世纪的城市化进程中显示出自身的有效性，基本成为中西方大多数建筑与规划专业院校的标准模式。不过莫霍利‑纳吉当时所构想的"城镇规划"和"社会服务"，在他的整个图式结构中还只是一个粗泛的定向，教学计划中没有与之对应的社会维度的分析训练和理论支撑[2]。而另一面，芝加哥这个前景无限的商业大都会，作为当时美国乃至世界最大的建筑试验场，正强烈渴望通过现代设计重塑都市地景。作为资助方的工业集团大概不久后意识到，至少短期内，他们无法从目前这所怀有浪漫理想的学校获得任何切实的预期成效。集团中的一部分企业家仅一年后就停止了资助。新包豪斯旋即关闭。

莫霍利‑纳吉很快接受了集装箱工业家帕布克 [Walter P. Paepcke] 的资助，重整旗鼓，开办了设计学校 [School of Design in Chicago, 1939—1944]，扩容了原来的教师队伍。1944 年学校获得学院资质之后，招生人数也大为增加。芝加哥设计学院在莫霍利‑纳吉去世后继续扩张，并于 1948 年在学院计划书中公示了一版非常周全的教学结构图。这张图式既简练地保存了包豪斯核心理念，又相当适应学院体制化的发展。 图06

在一个象征着包豪斯理念之环的同心圆结构[3]下面，并置交叠着四个圆，它们各自所代表的建筑、产品设计、视觉设计和摄影，很具体地展示了艺术教育体制的专业化切分。它们虽然在理念上还保留着同心圆的结构模式，但在教学实践中，已经出现多中心的分而治之的倾向。这一图式精确地显示出第二次世界大战后美国式现代设计教育体系的权宜和折中，甚至可以说，暗示了包豪斯的向心理念在即将到来的全球化语境与学院体制大建设中的终结。

正是在学科分化与文化产业的实用主义作用之下，"包豪斯"从其核心处发生了裂变。芝加哥设计学院于 1949 年并入伊利诺伊理工学院 [Illinois Institute of Technology]，获得大学资质。自 1955 年起，美国工业设计师群体的一位领军人物，杰伊·德布林 [Jay Doblin] 开始主持设计学院。时至 20 世纪 60 年代，对现代主义运动进行反思和批判渐渐成为主流。我们从该学院 1966 年左右的视觉艺术教学结构图中可以看到办学理念上的笼统与乏力。 图07 这所已从艺术中再次分离出来的专业化

的设计学院,看似顺理成章地将包豪斯追溯回"设计史"的源头,可是从结构图来看,它在格局上已经与今日大多数迎向技术发展和市场繁荣的艺术设计院校没有太大差别。莫霍利-纳吉时期的办学蓝图已经被转变为一套精心编制的且几乎没有什么变动余地的教学计划。包豪斯式的同心圆结构被最低限度地保留了下来,基本形同虚设,让位于高度体制化的学科切分方式,切蛋糕的方式。均匀切分的各学科专业缺乏共同的目标,它们的并置更多的是出于院系建制的考虑,而非内在联合的需要。课程设置之务实求效,学科专业之分化自治,是通行的学院体制与自由市场经济交织作用的产物。从中人们很难看到这些后继者在对包豪斯的批判性继承中,如何提炼出真正对应于自己时代的行动方案和感知图式。

并非偶然的是,这一时期正值世界范围的经济复苏,消费社会已露端倪,它开启了至今已持续半个多世纪并且仍在不断升温的视觉产品消费热潮,这对于艺术界与设计界来说可谓前所未见的"好时机"。包豪斯核心理念的沉重负担已经被适时地逐步卸空。历史的发展并非线性的推进,而总是在其中心存留着黑洞。

施莱默的"舞台"早已被从轴心移除,甚至也没有在任何的戏剧院校和舞蹈院校落地生根,颇有点像孤魂野鬼似的偶尔附体在被称之为行为艺术或者实验舞蹈的片断

1__ 在1937—1938年的芝加哥"新包豪斯"教育计划书中,开头一项"目标"中写道:"新包豪斯高于一切的要求就是调动所有学生的才能:这里的训练是为了培养面向手工和机器产品的创造性的设计师,同时也为了培养展示、舞台、陈列、商业艺术、地形和影像方面的设计师;为了雕塑家、画家和建筑师。" Hans M. Wingler (author/ed.). Wolfgang Jabs & Basil Gilbert (translators). *The Bauhaus: Weimar, Dessau, Berlin, Chicago*. The MIT Press, 1969: 194.
2__ 这也可以说明,莫霍利-纳吉的这张结构图更像一张办学结构图而非理念结构图,因为事实上,在美国的现代城市化进程中,城市规划并非建筑学的子项。恰恰相反,建筑将必然被看作城市化的后果,由此构成的理念结构,或许更应该将"城市"放在核心处,形成另一种有效的整合方案。
3__ 在全图中,原来的包豪斯教学结构图以一种极简的同心圆形式占据最重要的位置,轴心中只有一个笼统的词组"社会语境"[SOCIAL CONTEXT]。最外一环的"设计"被划分为"设计要素"和"材料与工具"两个部分,内外环之间则被统称为"技术"[TECHNIQUES]。Hans M. Wingler (author/ed.). Wolfgang Jabs & Basil Gilbert (translators). *The Bauhaus: Weimar, Dessau, Berlin, Chicago*. The MIT Press, 1969: 204.

图06 ｜芝加哥设计学院
教学结构图
1948

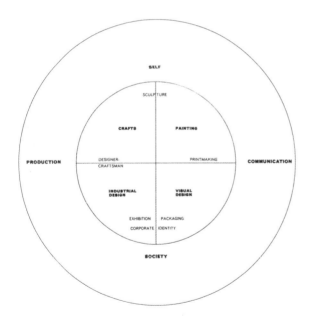

图07 ｜伊利诺伊技术学院
设计学院教学结构图
1966

中 [1]。格罗皮乌斯的"建筑"被封藏在绝大部分建筑（与城市规划）院校的圣殿中，它不常被搬出来，它的副产品——如现代设计、国际风格——倒仿佛更贴近将建筑理解为实体化项目的人们希望从包豪斯获得的东西。从历史上看，施莱默的"舞台"总是位于格罗皮乌斯的"建筑"阴影之中，可如果从结构上看，舞台倒是实实在在地成为了建筑的重影。将这两者的关系颠倒，我们不妨说，没有"舞台"，格罗皮乌斯的"建筑"也就不再成立了！尽管包豪斯的遗产看起来遍布世界各地的生活角落，然而它在总体目标上的确立、矛盾、内在变革，以及这种纠葛与抉择的必要性，却成为最难以追问和延展的议题。

1__ 关于施莱默的舞台实验对后来创作者产生的影响，可参见 Melissa Trimingham. *The Theatre of the Bauhaus: The Modern and Postmodern Stage of Oskar Schlemmer*. New York: Routledge, 2011: 150-169.

历史化的底图：建造

无论功过是非，包豪斯都成为一段绕不过去的历史。在深入研究其总体目标的内在张力及其必要性之前，我们不妨从为包豪斯这所学校正名开始，将现实的和理念的视角汇聚于此。人们通常会顺理成章地将包豪斯看作一所建筑学院，大概因为包豪斯历史上的三任校长都是建筑师出身。不管他们各自在建筑上的主张有多大的差别，后来的人又是如何评价他们各自取得的成就，以及如何褒贬他们为人处世的方式，至少在理念上他们都是面向"建筑"的。

然而，同样无可回避的历史现实是，在这所被看作建筑学校的包豪斯里，直到1927年之后才真正成立自己的建筑系。[1] 换言之，直接与建筑相关的教学活动，其

1＿ 建筑系是在格罗皮乌斯的授意下，由汉斯·迈耶具体执行的。1924年左右，布劳耶、穆希、莫尔纳等人就已经起草了关于建筑系的备忘录。在某种程度上，对于格罗皮乌斯与整个包豪斯的计划而言，迈耶可以被看作莫霍利-纳吉的后继者。在格罗皮乌斯原本的设想中，这应当是一种过渡，未曾料想到的是，现实以一种激烈的冲突告终。

存续时间还不到包豪斯历史的一半。从人们对一个教学机构正常的期望来看，可想而知的是，并没有人会事先预料到包豪斯在这么短的时间内就被迫关闭。因此，回看包豪斯为自己制订的一整套庞大的计划所包含的体量和目标，事实上它已经严重超出了当时外部的社会与物质条件的支撑能力。如果再将后继的传承者看作包豪斯理念更为开放的某种结局的话，那么从它在全世界传播所取得的效应中，我们也不难推断出这样一个事实：要不是遭受到那个时代大命运的左右，对于它所主张并想去实现的理念而言，包豪斯没有开办建筑系的头八年只不过是一个相对较短的筹备期而已。

人们通常会理所当然地将这种迟滞归咎于格罗皮乌斯，因为他是那时候包豪斯中唯一的建筑师。正如施莱默当年所认为的那样，原初的计划停滞已久，取而代之的是一系列和其他手工艺学校几乎没什么不同的规章条例，而包豪斯还在捍卫着所谓建筑高于一切的想法[1]。反观格罗皮乌斯，就更让人费解了。包豪斯的这位第一任校长，他曾经接受过良好的建筑学教育，在年轻的时候已经创作出之后成为现代建筑史中经典之作的作品，很早就显露出对一个时代的不同见解。图08 况且他担任校长并不是一时两日的突然决定，至少不像魏玛共和成立来得那样仓促，这段延迟开办建筑系的时间真的是必要的吗？如果有必要，那么究竟是什么阻碍了这位拥有相当社会资源的建筑师的行动能力？或者说，格罗皮乌斯究竟在等待怎样的时机？

在日后的一篇宣讲文章中[2]，格罗皮乌斯曾经将现代建筑比作从根子上成长起来的，而不是老树上发出的新枝。我们可以用他的这个判断解开上述疑问的一部分。一方面，他对现代建筑所寄予的某种超越性的总体认识，首先就否认了套在包豪斯身上的某种"创新"叙述。像佩夫斯纳那样将包豪斯总结为所谓创新的中心，会留给人们一种字面上的印象，仿佛包豪斯就是追求"新的"或"持续更新的"。不可否认，那个年代的新建筑从外观样式来看，与旧有的建筑大都截然不同，这并非包豪斯所独有。身处在这种新潮流中的格罗皮乌斯，对"新"的理解更多的是基于外部条件的变化。他否定了这一从根子上重新长出来的现代建筑意味着"人们正在见证某种'新风格'的从天而降"。对于第一次世界大战之前就深谙工业化进程带来的种种冲击的格罗皮

图 08 | 法古斯工厂
格罗皮乌斯与阿道夫·迈耶，1911

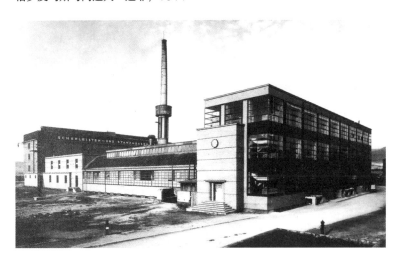

乌斯而言，改头换面能取得的效果实在太过显而易见了，但这并不是包豪斯所要处理的重点。

在格罗皮乌斯看来，他所处年代的建造体系之新，才是真正意义上的时代之新。这种新，不仅仅作用于建筑师，也不仅仅反映在建筑上，它已经渗透到了人们的日常生活中。换言之，这种新并不能依赖于少数几个建筑师个体的标新立异，而是那个时代所有人都耳濡目染、身处其中的一场变动不居的运动所带来的结果。当然，除了艺

1__ "在包豪斯没有任何课程与建筑学有关，结果是，没有学生想要成为建筑师，或者说想成也成不了。但包豪斯仍然坚持建筑的至上地位。这要归咎于格罗皮乌斯，他是包豪斯唯一的建筑师，却没有时间授课。（理论上）拟定一个计划很容易，实施起来却很难。原初的计划停滞已久，取而代之的是一系列和其他手工艺学校几乎没什么不同的规章条例。"参见奥斯卡·施莱默，《奥斯卡·施莱默的书信与日记》，141 页。

2__ 这篇以"八步走向坚实的建筑"为题的文章发表于 1954 年 2 月的《建筑论坛》上，"Eight Steps toward a Solid Architecture" by W. Gropius, Architectural Forum, New York, February, 1954. 后收录于《总体建筑观》，标题改为"建筑师：服务者？或领导者？"

术可以去敏感地表达，甚至试图想象性地跃出这种变化，建筑仍应当更为广泛也更为坚实地承受这种变化。

正是这场从社会体制到个体经验层面都与之息息相关的总体运动，为建筑学开辟了一种迥异的前景，更为诗意的表述是"一切坚固的事物都烟消云散了"。然而，一旦要落实到现实中的建造体系，那么这种迥异又意味着危与机的并存。格罗皮乌斯曾经抓住过属于他自己的机会，在既有建造体系之中贡献出"新"。但是到了包豪斯成立之时，这种建造体系本身已经成为某种危险。这种新，新则新矣，却无论如何不可能游离在历史的洪流之外，而必然落在大势所趋之中。即使没有个体的创新，这种变化业已发生。因此潜在于这一前景之下的哲学观，在格罗皮乌斯看来，应当与当时的科学和艺术紧密关联。他发现就技术和美学而言，无论人们提供的是和解的方式，还是救赎的方案，都注定是被当时社会政治的变动拖着走的。而格罗皮乌斯认定的建造并不甘于被动地顺应，它必须主动地迎头赶上，进而超越，成为一种变革的力量。这才是建造的使命，是不得不为之的行动。这种行动从表面上来看，的确体现出一种现世的态度，但其中蕴含着的，更是对这一现世的超越。

另一方面，作为这个尚未成型的还有诸多可塑性的教学体系的主导者，而非一个仅仅主持自己事务所的管理者，格罗皮乌斯很清楚，在他所处的时间点上，这种不得不为之的建造行动，又不可以操之过急，一蹴而就。无论出于对个体教育还是时代发展的考虑，都必须让那个将要到来的符合其理念的新建筑，坚定不移地反对那些试图阻碍其前行和限制其生长的势力。反之亦然，也要反对那些试图鼓动其前行和拔苗助长的力量。因此，这种不得不为之的行动，并不止于建筑的行动，而应当被看作动中之动，必须在时代的总体运动中加以控制的社会运动。

与其说这一理念带有生产主义的倾向，倒不如说为了让自身更具有生长性，这一理念必须基于当时社会生产的土壤。如何在被拖着走中，突破艰难险阻，找到具有生长性的张力，以便让现代主义继续根深叶茂，这是摆在格罗皮乌斯面前的难题。这远比创新的前景更难于在众人面前表述清楚。格罗皮乌斯在早期包豪斯做的工作，正是这么一个移根换叶的过程。相较于挪用已经较为成熟的既有教学体系，或者马上可以宣告似的展示出来的成果而言，这个过程要复杂漫长得多。就此目标而言，花上区区的八年时间实在算不得什么。

仍能支持我们将包豪斯看作一所建筑学院的前提，正在于从它创建之初，包豪斯

理念中的"建筑"就在追溯这个词最为恢宏的应有之意。以 1923 年理念图中的核心为例，其中的 BAU 事实上就已经明确地指向更为广义的建筑，那就是"建造"。从狭义上来理解，包豪斯是一所由"建造"这一理念作为支点通往建筑的学院。然而，透过此前提到的筹备期来看，或许这一支点与人们顺畅的解读恰恰相反，它必须以抽空此前的建筑物"之所是"为代价，这种代价当然也包括原有的建筑教学体系，及其出现的新成果。这就是为什么有时候我们甚至可以认为，包豪斯的构想之中早已蕴含着注定的失败，或者说，大失败必然内在于这一构想——以便能够将这个积极的构想带入自身的否定辩证法[1]。

对于作为理念的包豪斯，只有用"建造"去抽空围绕建筑物形成的既有观念和认识，以及与此相关的感知模式，我们才能将它看作是一所"建筑学院"，一个"新"建筑的萌芽。若非如此，那么包豪斯则只不过是历史上的一所从属于建筑领域的学院而已。我们现在知道，用"建造"去抽空"建筑物"的核心位置，这一诉求在此前克利绘制的草图版本中曾以另一种方式显现出来："建造"与"舞台"的共同作用。那么为什么格罗皮乌斯最终还是把"舞台"从这一核心中撤除了呢？难道仅仅是出于一位建筑师对建筑的坚持吗？

不妨让我们回到包豪斯理念的经典口号："艺术与技术，新统一"。这一路线，在格罗皮乌斯那里，并不是面对新技术的压力时过于乐观地寻求艺术与技术的两相和解，不是在艺术寻求与技术和解的同时，技术也会寻求与艺术的和解。按照他之后的表述，技术（通常）并不需要艺术，而反过来，艺术（更）需要技术，比如建筑。为什么这么说？因为作为建筑师，格罗皮乌斯从社会历史的角度来把握任务的紧迫性，他主动寻求艺术性创造活动进入社会政治经济的路径，他需要技术，尤其是大规模生产技术的帮助来开辟这个路径。在他看来，相比于在视觉传达上更为可感而在社会意义上却更为晦涩的"舞台"，广义的"建造"在包豪斯理念核心中已经足够丰沛，足

[1] 我们可以套用阿多诺广为人知的名言"奥斯维辛之后，写诗是野蛮的"来做一番改写。对于格罗皮乌斯那一代建筑师而言，何尝不是"豪斯曼之后，建造是野蛮的"。然而，人们也往往忽略了阿多诺在这句话之后的另一层论述，大意是，不写诗是更野蛮的。对于格罗皮乌斯的包豪斯而言，不建造也是更野蛮的，因此，只能把某种注定的失败保留在它的构想中。

够涵盖"舞台",并将其隐含的政治能量凸显出来。

就此而言,"艺术与技术,新统一"这个口号还有一层尚未言明,却也心照不宣的意思:这种统一应该可以用"新建筑"来命名,并终将归于新的建造。

"新建筑"这种命名的指向也一直延续到 1935 年格罗皮乌斯写的《新建筑与包豪斯》一书中。如果结合他 20 世纪 60 年代总结性的文集《总体建筑观》[1]来看,建造新建筑的主体,应该是某种可以合作并且可以对外演示这种合作的引领者——新的建筑师!格罗皮乌斯曾经将这一角色构想为全人的典范,他不只是建筑师,而且是格罗皮乌斯心目中的真正意义上的"艺术家"。如果说施莱默借助了"舞台",界定了知识分子的角色与作用,那么格罗皮乌斯则用"建造"命名了知识分子在这一新际遇中的行动。

因此,我们一方面可以将格罗皮乌斯所谓的"建造"看作对外宣传时有助于他扩展边界,与外界沟通,避免产生不必要的麻烦的选择,另一方面这里的"建造"又是一种或许仍然把自身沉浸在模棱两可的理念中的"主体语言"。不管怎样,包豪斯早期的双核心结构中的舞台与建造,显然不是通过尺度来加以区别的对象,而是殊途同归。这也透露出格罗皮乌斯对社会、政治、经济的更为实际的看法,以及对待审美救赎的不同的态度。在资本主义历史发展的过程中,以某种否定性的共力去创建,是知识分子应当起到的作用,即成为无所不能(希望)与无能为力(绝望)一体化之中的摆荡力量。对于施莱默而言,他所要面对的无能为力,是几何形式、机械化的思维下不可逆转的人工环境;而无所不能的化解力量是游戏、人偶与舞台。格罗皮乌斯面对的无能为力是不可避免的社会关系;被他设定为无所不能的化解力量是能够穿透并且重塑社会关系的人工制品,尤其是建筑。这也就是建筑与舞台之间的间隙与摆荡的区域所在。

从 1935 年的《新建筑与包豪斯》到 20 世纪 60 年代合编成册的《总体建筑观》,格罗皮乌斯自己的这两本著作所处的年代恰恰也构成了他那一代建筑师的人生分界线。同样,这也是学科分化历史进程中的两个节点。在这两个时间点之间,现代人所经历的正是从城市的现代建筑中发端,经由建筑走向城市,走向国家,乃至国际与全球的转化过程。在这一过程中,第二次世界大战是一个不可忽略的拐点,它既在话语建构上,

也在实际的遭遇上，影响了格罗皮乌斯那一代人的人生走向。

格罗皮乌斯个人生涯中的变化，是由第一次世界大战引发，经过第二次世界大战，到达冷战。以格罗皮乌斯为代表的那一代人所秉持的理念还没有遭遇到当前的后冷战，以及全球资本主义和新自由主义的泛滥。因此，在回看格罗皮乌斯的文章时，我们不能仅仅以当前的状况简化地否定他生涯中的变化和他得出的"总体"观，需从他所构想的具有典范意义的"全人"视角，来看所谓的总体建筑究竟为何。《总体建筑观》这本书并非一本专著，它汇集了格罗皮乌斯在不同的时期、不同的场合发表过的文章和讲演稿。虽然其中大部分篇目是他去美国之后写的文章，但是从中仍可以看到自他职业生涯开始就持续推进的思考框架。从教育，经由建筑师，再到城市与规划，最终落实到总体的建筑观，这个连贯的路径直接体现在全书的排篇布局中。

然而，也正是因为他在认识上从未断裂，注定了格罗皮乌斯的很多思考与对策不自觉地，或者说不可避免地卷入时代洪流普遍存在的无意识之中。换言之，落入了资本主义社会发展的意识形态表述之中。对于格罗皮乌斯一心想要创建的理念化的包豪斯而言，成也战争，败也战争，与它所处的魏玛共和国几乎可以等同。纳粹上台关闭了包豪斯，猛烈地攻击现代主义运动，终结了魏玛共和，这一系列事件也成为第二次世界大战的前奏。而另一方面，由此前奏开启的，1935年之后的格罗皮乌斯那一代知识分子去往美国的际遇，也可以说是新时代的扩张路线的预演。

表面上看，第二次世界大战是对第一次世界大战的延续，都是由一种竞争性所激发，然后演变到战争，在这个过程中完成资本主义体系与民族国家体系的融合。但是这种过程的内部也在经历着某种逆转：面向资本主义发展而形成的民族国家转而成为资本主义体系中的国家。由此，也在世界历史上添加了新势力——社会主义阵营。这一阵营实则是不得不从资本主义体系内部的对抗关系中走出来的国家理由的新组织形式。这种新的社会政治格局，的确是格罗皮乌斯们开始构建他们的理念时始料未及的。

1__《总体建筑观》这本书的书名，一方面延续了德国的"总体艺术"的传统，另一方面也沿用了格罗皮乌斯20世纪20年代创作的"总体剧场"的命名方式。国内早期介绍包豪斯的文章将其译为《全面建筑观》，在某种程度上，"全面"应该更符合对这本书的理解。

其中最为重要的拐点在于两次世界大战之间的 1929 年大危机后的转变。那一时间，资本主义生产体系试图突破民族国家的实力之争与地理约束，逐步形成全球流动的新一轮重组。塔夫里在 20 世纪 70 年代指出的现代主义建筑总问题式的转变 [1] 正是对这种生产性的、跨政治经济领域的整合现象的总结。就建筑学问题式的转变而言，那是一个从立足于地方视野，针对社群的、象征性的问题，过渡到以全球为视野、针对生产扩张问题的阶段。格罗皮乌斯是这一阶段任务的回应者，但并非全然盲从的回应者。

笼统地讲，格罗皮乌斯所指的"建造"仍然属于现代主义都市状况带来的总问题的次一层级。民族国家与资本主义世界体系的形成，以及这两种体系共同构成的现代主义 [2]，作为一种总体背景，贯穿在格罗皮乌斯及包豪斯的大历史周期之中。他们作为个体主体，也正是在这一大背景中形成的。因此，留给他们的问题或许只不过是在这一大背景中去处理貌似还存在着的危机。我们不妨将这种情境看作是更为宽泛的，却又与格罗皮乌斯们的行动及之后对他们的诟病紧密相关的底色。换言之，这是在特定的认识边界内寻求"建筑"更为广阔的意义的问题。

一旦将主人公们转变中的人生轨迹放到全球化的版图中，隐含在这一长周期的现代主义中的潜在矛盾也就浮现出来了。在那个年代，大体有两条后续的道路可以具体化到地理的分布上。第一条道路，也正是格罗皮乌斯的路线，从德国到英国，再到美国，而另一条道路，是去往苏联，比如格罗皮乌斯为其设计过总体剧场的皮斯卡托，还有格罗皮乌斯的继任者汉斯·迈耶。这两位后来与格罗皮乌斯决裂的先锋派人物在第二次世界大战之前都去了苏联。处于漩涡中的个体，如格罗皮乌斯，当然很难对这一世界体系的转变做出清晰判断，不过切近发生在包豪斯的这些争端其实已经预示出后来的冷战场景，而它们似乎并没有对格罗皮乌斯构成警示。如果说作为理念的"包豪斯"确实预示了某种现代主义的失败，那么这一失败并非肇始于现代主义的起点，而是发端在这两条后续的道路中。在第一条道路上，通向美国的道路上，自 20 世纪 60 年代到 80 年代，包豪斯理念遭遇了后现代的"阻击"，1968 年后，艺术介入社会的模式开始自我修复，从英雄式的审美救赎转入更为芜杂的身份政治。在第二条道路上，即通向苏联的道路上，经过 1968 年阵营内部的曲折，再到 1989—1992 年的东欧剧变，计划经济体系终告瓦解，作为理念的包豪斯也在这一大势中自我颠覆了。资本主义与社会主义意识形态阵营对抗（冷战）的减弱乃至终止，导致了新自由主义的兴起，由民族国家的政府相互竞争形成的全球化（政府主导的）"无政府"的世界市场随之形成。

于是，在格罗皮乌斯那一代无法加以选择，甚至未曾料想过的历史进程之中，包豪斯所尝试的各种努力也被一一地消解了。这种消解显然已经不再是仅仅从一个领域的内部可以完成或理解的。

就此而论，在包豪斯意义上的广义建造中，"注定的"失败存在于两个层面：其一，历史现实中无可奈何的失败，也就是包豪斯自身的关闭；其二，在无法预知的未来中的"失败"，因为包豪斯开创的作为社会解决方案的设计实践，已经转化成新的有待剖析和应对的社会政治条件。这就是为什么当前以"超越建筑与城市"的视野回望包豪斯，同时也应当是以包豪斯的方式批判包豪斯[3]。

从一个激进的视角来看，作为动力的现代主义，需要将自身的能量维系在奠基之处——维系在任凭一切想象性的解决方案也无法解决的矛盾处。这一不可能的核心，也就是社会运动或者说革命（动力）的根本所在，而建筑物不过是社会运动的副产品。要想进一步看清楚那个奠基处的构造，或许再也没有比 1935 年格罗皮乌斯以一种理念回收的方式完成的《新建筑与包豪斯》更为合适的文本了[4]！

1__ 参见曼弗雷多·塔夫里，弗朗切斯科·达尔科，《现代建筑》。
2__ 参见阿锐基引述的对社会政治经济地理学及世界体系理论的判断。杰奥瓦尼·阿锐基. 漫长的 20 世纪：金钱、权力与我们社会的根源 [M]. 姚乃强，严维明，韩振荣，译. 南京：江苏人民出版社，2001.
3__ 这种超越，并不是简单地走向后现代，而是将其包含在一起，共同构成不断否定的往复运动。现代主义的消散所提供的新动力，并不只是从意识形态上否定现代主义，或者从社会现实中再去终结看来已然终结的现代主义。对于格罗皮乌斯而言，建筑与城市已经折射出现代主义深层体系的构成。而当前，我们正在进入这样一个新的轮回之中，通过回溯现代主义所遭遇到的情境，我们或可找到新的动力。就此而言，"超越建筑与城市"就意味着，从现代主义阶段的可以为而不为的潜能中，找寻否定历史上的现代主义理念的辩证法。不同于一般的构想总是为了成功而设置的，包豪斯的构想中早已蕴含着自身注定的失败。
4__ Walter Gropius. P. Morton Shand (translator). *The New Architecture and the Bauhaus*. The MIT Press, 1965.

我们还记得那一时期的另一个重要文本，柯布西耶的《走向新建筑》（或《走向建筑》）曾以其奔放的才情，成为令人关注的焦点。与之相比，格罗皮乌斯的《新建筑与包豪斯》，表现得相对克制而质朴，因而也更容易被忽视。与柯布西耶在《走向新建筑》激情宣告的那些原则与要素相比，格罗皮乌斯提供的是一种计划型的理念与实践框架。格罗皮乌斯的"新建筑"与柯布西耶的"新建筑"既不是完全相同的取向，也不在同一个层面。

在《新建筑与包豪斯》的开篇，格罗皮乌斯直接针对新建筑的真正本质和含义发问，然后，以一种似乎过于谦逊和审慎的口吻表示，他不得不借助他本人的作品、想法和新发现来回答。这种近乎谦卑的语气在他主持包豪斯的整个时段恐怕是不可想象的。这本书出版的十年前，1925年，曾经被人看作包豪斯理念之父的奥托·巴特宁 [Otto Bartning] 接替格罗皮乌斯主持留在魏玛的那个包豪斯，推行了一种可以说是没有格罗皮乌斯的格罗皮乌斯主义。而十年后，在《新建筑与包豪斯》中，我们看到了一个并非格罗皮乌斯主义的格罗皮乌斯。1935年这本书出版之时，格罗皮乌斯移居到英国，还未去美国，正处于人生中一段非常困难的时期[1]。

一方面，他自己的事务所最得力的助手阿道夫·迈耶 [Adolf Meyer] 在1929年意外离世，导致事务所的项目逐渐减少。而另一位迈耶，汉斯·迈耶，从某种程度上可以说已经"拆毁"了格罗皮乌斯的德绍包豪斯，并在1930年选择了通向苏联的道路。这意味着在格罗皮乌斯那里，无论是建筑的项目化偏向，还是建筑作为总体目标的偏向，都遭遇了不小的挫折。雪上加霜的是，促使他能够移民英国的两个建造项目，都因各种原因搁浅，以至于1935年4月，格罗皮乌斯在万般无奈的情况下还写过信请求资助人普里查德 [Jack Pritchard] 宽限交付房租的时间。总之，这是格罗皮乌斯辉煌生涯中最为窘迫的一段岁月[2]。这时的格罗皮乌斯，也只有这一段时期的他，流露出了人们并不常见的一面。无可进，无可退，这本书正是他在进退维谷之间对自己所思所想的记录与见证[3]。在书的末尾处，格罗皮乌斯的内心几乎全然坦露，我们不难从中捕捉到这种情绪的流露。

此时的格罗皮乌斯处于其生涯中社会生产方面的间歇期，他转向了知识生产。在他看来，新建筑的知识基础已经具备，或者说新建筑的各个组成部分已经通过演示获得了检验。包豪斯作为他亲身经历的案例，自然成为他知识生产的重要资源。在那一期间，剩下的任务更多的就是向社会灌输这方面的知识，让人们充分认识到其中的正

确性。所以这本书对于格罗皮乌斯而言，不再是宣言，而更像一份嘱托。他要将心目中的任务移交给新一代人，之所以仍然对各国的年轻人抱有希望，是因为他相信，或者让自己相信，他们的热情已经被新建筑这一激动人心的事物激发起来了。如此收尾，幸？或不幸？

　　失之东隅，收之桑榆。无论这本书的写作是蓄意也好，机遇也罢，历史的剧情也差不多在这一刻由来自外部的力量逆转了。英国和美国开始着手接纳格罗皮乌斯作为建筑教育改革者的形象，并将包豪斯打造成一个创新的开端。继 1932 年以"国际风格"命名的现代主义建筑展之后，纽约现代艺术博物馆 [MoMA] 又在 1934 年"机械艺术展"上再度积极推介包豪斯的设计。紧随其后，著名的"立体主义与抽象艺术展"（1936）向英语世界的公众确立了包豪斯与其他先锋派艺术的亲缘关系，同一年，《新建筑与包豪斯》的英译本在美国由纽约现代艺术博物馆和伦敦 Faber 出版社联合再版[4]。哈佛大学设计研究生院 [GSD] 的创始人约瑟夫·赫德纳特 [Joseph Hudnut]，这位不久后将邀请格罗皮乌斯来 GSD 任教的院长为该书撰写了序言。次年，MoMA 馆长巴尔在格罗皮乌斯位于马萨诸塞州的别墅中开始商议 1938 年包豪斯大展的筹备细则，以及如何通过这个展出为美国社会提供一个现代建筑设计教育的样板[5]。

1__1934 年，在英国现代建筑师马克斯韦尔·弗里 [Maxwell Fry] 的帮助下，格罗皮乌斯去意大利的一个电影节作访问之后，便离开了纳粹统治下的德国。也就是在那次活动上，格罗皮乌斯整理并介绍了自己的"总体剧场"的方案。到英国之后，他在伦敦一个艺术家的社群中生活工作，举家迁往美国前，他与弗里一起合作了三年左右，格罗皮乌斯提供原初的方案，而弗里在格罗皮乌斯离开后继续完成。

2__Andrea Hammel (Editor), Anthony Grenville (Editor). *Refugee Archives: Theory and Practice*. Amsterdam: Rodopi, 2008: 71-72.

3__弗兰克·皮克 [Frank Pick] 为这本书写了前言。他对世界大战期间伦敦发展的影响力，不亚于豪斯曼之于巴黎和罗伯特·莫斯之于纽约。此外，他还是"设计与工业联合会"的创始成员，对如何将设计运用到公共生活上充满了浓厚的兴趣。格罗皮乌斯离开德国也得到过他的帮助。

4__该书最初以英文形式问世，1935 年在伦敦 Faber 出版社出版发行，由著名的英国记者兼建筑评论家尚德 [P. Morton Shand] 从格罗皮乌斯的德文稿翻译而来，时任伦敦客运委员会的首席执行官弗兰克·皮克为本书撰写了导言。

5__MoMA 的几次展出不断加剧的分歧，让合作并不十分愉快，也导致格罗皮乌斯日后在不同场合不断地试图撇清与这些展出的关系。

在专业学界，佩夫斯纳的首部名作《现代运动的先驱者：从威廉·莫里斯到格罗皮乌斯》正好写于这段时间。书中所梳理的历史已经成为某种标准的脉络，不仅确立了英国与德国的承继联系和影响作用，也将现代主义的先锋派转变成一种支撑佩夫斯纳本人的创新论的线索[1]。由于格罗皮乌斯与包豪斯密不可分，在这一"创新"线索的论述之后，佩夫斯纳又将"创新"概念进一步投射到了建筑与艺术的教育变革之中[2]。

毫不夸张地说，后来的很多解读也大多遵循这一系列被定型的线索来推演。然而，透过《新建筑与包豪斯》一书，我们可以看到与通行的脉络梳理全然不同的内容：看到作为创建者的格罗皮乌斯是如何结构性地将自己的理念框架和盘托出。面对书中那些直白的词句，或者说格罗皮乌斯的主体语言，我们有必要采用征兆式阅读的方式，去重新梳理出格罗皮乌斯的理念框架，由此勾勒出格罗皮乌斯关于新建筑的理念环。

与此前剖切包豪斯理念结构图的核心不同的是，我们在这里首先要打开格罗皮乌斯关于新建筑理念环的入口。这既是理念环的切口，用他的话来讲，也是"过去了的时代的缺口"。格罗皮乌斯写到，先前对有关建筑物的一切都不太在乎的公众，现在正从原本的麻木状态中被摇醒。新的合作者必须对这一变化给出回应，以此作为新建筑未来发展的出发点。格罗皮乌斯对这一现象的描述其实有点模棱两可，在揭示出新需求的时候，并未提及现象背后的社会结构性矛盾。事实上，当时公众对建筑物的兴趣，更多缘自城市居民对自身的居住条件如此糟糕感到震惊，进而有所觉醒。对此格罗皮乌斯一笔带过，并未对居住问题的成因做过多的解释。他直接奔向了现有的解决方式中存在的问题。面对居住问题，无论是把建筑从装饰中解放出来，还是提供简约经济的方案，在格罗皮乌斯看来，仍不足以充分说明事态的总体变化，或者说还不能达到他的总体要求。因为除了纯物质的要求，"满足人们精神上的审美要求，也是同等重要的"。这两方面都可以从生活本身的统一体中找到根据。为此，人们应当超越既有的建造方式，为新的"空间愿景"创造条件。身为画家的施莱默在担任包豪斯形式大师时曾经说，观念是伦理的，形式才是美学的。而身为建筑师的格罗皮乌斯在此实际上给出了明确的补充：正因为建造结构是物质的，所以观念必须是伦理的，形式才能

是美学的。这种生活统一体的空间愿景,不仅要结合以技术为支撑的结构,还要进一步符合新时代的美学观念。

在格罗皮乌斯看来,这一结合必须以这个时代已经开创出来的工业上的合理化变革为前提,亦即以手工劳动和机器生产相结合的"标准化"为前提。推演至此,标准化并非目标,而只是基础。格罗皮乌斯并未将标准化作为要努力争取的东西,他知道它只是必须面对的东西。他的任务并非要不要标准化的问题,而是如何利用标准化的问题。回过来看功能主义、形式主义、标准化程式这类在批判现代主义建筑时经常被置于负面地位的术语,格罗皮乌斯从未对这些主张表达过毫无保留的支持,相反,他倒常常直言不讳对这类教条的反感和警惕。如果要批判现代主义建筑中的功能主义和形式主义毛病,真正适合的批判对象更可能是那些试图将功能和形式一一对应的主张。这类主张由现代主义早期的工业化本身带来——它准确地凝结在柯布西耶所推崇的轮船、汽车、飞机的意象之中。与此不同,格罗皮乌斯真正要形成的结合,是如何将不可避免的标准化过程转而融入更为广义的建造活动中。 图09

一旦批判性的构想确定了它简明扼要的目标,真正的难题也就随之出现了。这种新建筑应当如何从传统中汲取能量?这方面是现代主义常被人诟病的另一种问题:切断历史。而在格罗皮乌斯看来,新建筑与传统的深刻关联,不在于形式和符号的层面,而在于无论如何都要设法挽救已然失落的公共性。那么,关照个体主体之欲求的产品又将如何体现和激发公共性呢?格罗皮乌斯给出的答案是通过城市建设。具体来讲,就是通过集体的建造体系及其派生的形式,与传统的公共性关联在一起。现代主义时

1__ 佩夫斯纳的际遇可以说与格罗皮乌斯的非常相近,尽管他对纳粹的一些政治与文化政策是接受的,但是1933年还是因为纳粹的种族法令失去了自己的教席。他迁往英国之后,开始了对工业化进程中设计师角色的研究计划。同时他还负责为伦敦的戈登·罗素[Gordon Russell]家具展示厅挑选和购买现代的织物、玻璃器皿及陶器等。也就是在此期间,他将包豪斯的宣言引入了英国的脉络之中,换言之,这也指出了英国在国际现代主义中的贡献。值得注意的是,1936年出版的《现代运动的先驱者:从威廉·莫里斯到格罗皮乌斯》在之后的英文版本中改名为《现代设计的先驱者:从威廉·莫里斯到格罗皮乌斯》。

2__ 但是正因为"创新"话语已成为全书的基底,创新诉求与教学体系的连接又被作者视为艺术体制本身的内在创新,最终成为并不能完全令人满意的同义反复。1940年佩夫斯纳出版的《艺术学院的过去与现在》,国内版本译作《美术学院的历史》。

图 09 |《新建筑与包豪斯》
全书关键词分析图
本书作者自绘,2012

期的一些先锋派知识分子同历史的关系大抵如此:通过与邻近的过去断裂,重新建立和古老传统的关联,当然这也可以反过来理解为,通过与古老传统重新连接,来与邻近的过去决裂。

为此,格罗皮乌斯说出今天绝大部分建筑师都不敢认同的话,他说,建筑部件统一化的好处在于它将使现代都市具有整齐匀称的面貌,而这正是城市具有高度文化水平的显著标志。当他写下这些字句时,他已经直面了公众需求背后的真正落足点,即城市化的问题,有意识地将前现代时期礼俗社会中的公共性,置换成为现代都市的公共性。在他看来,比起那些"往往是任意而孤高的个人主义的杂牌方案",限定于几

种标准类型，提高质量并降低成本的设计，可以更为真诚地体现出对传统的尊重。换言之，在工业化的社会中，唯一正当的公共性必须通过城市而非某个有教养阶层来见证。

格罗皮乌斯希望，建造活动能够通过标准化的处理，完成从当代到传统的双向推动。以线性史观来看，未来与过往构成了一条连线，或者说一组脉络。但是在格罗皮乌斯看来，这种公共性构成了未来与过往的两条平行线，而这两条平行线在向前展望的视野中，必将如同奔向灭点一样的汇聚在一起。正是灭点建构了"空间愿景"的新世界。既然如此，这一愿景就应该被推向极限，成为"最大限度的标准化与最大限度的多样化"的结合，即最大化的公共基准与最大化的个体自主性相结合。

今天推崇民间建筑的人会说，建筑如此重要，不能只交给建筑师。格罗皮乌斯给出的则是另一层相反的意思：建造更为重要，那就把建筑留给建筑师吧。在这本书中有一句类似的表达，字面上的意思是：应该将建造房子的事留给建筑师们尽快地完成，把人们从不必要的重负下解脱出来，去干更有意义的事情。不过再深究一步，此话又没有那么简单。如果格罗皮乌斯所设定的新建筑，已然在为广义的如同开拓生存境域般的"建造"提供基准，那么公众所应当投身的更高层级的自由发展，难道可以与这广义的建造截然无关吗？那种为着生之幸福不断建构境域的活动，难道不意味着更高级的自由发展吗？可又是什么人，能提供激发公众中的每一位个体建造之自主性的那个公共基准呢？

由此，我们回转到格罗皮乌斯所设定的理念环路的切口位置：只有新的艺术家才能承担这一任务。正如格罗皮乌斯所说的，"建筑师创造了这样的提案，而这种提案也创造出了建筑师！"这个被创造出来的新"建筑师"实际上就是指作为全人典范的艺术家。而那个能在此意义上被看作艺术家的人，也必然是能够不断推进艺术家与社会公众之关系的穿针引线者。

但是，对于倾向务实的格罗皮乌斯，更为重要的并不只是围绕着新及新建筑这一理念命题进行一番自圆其说的论述。他必须在一个具体的社会历史条件中，将这种理念转化为实践。这就是历史上的包豪斯所要承担的任务，"包豪斯工坊实质上就是

实验室，细心发展并持续改进适应于大规模生产的产品原型，成就我们这一时代的典范。"1924年之后的包豪斯并不只是字面上的产品原型实验室，也是实验出新的"合作者"的实验室。在写作《新建筑与包豪斯》时，包豪斯其实已不再是需要推广的新成就，相对于新建筑的理念，历史的包豪斯实践，更像是一种佐证。只不过对于当时的格罗皮乌斯而言，这是一个最可资参照并且仍切实可行的案例，因为它将最小的日用品到更大的住宅都涵盖其中。一旦人们开始围绕这些计划的副产品兜兜转转，格罗皮乌斯的主张，即他真正的计划实际上就已经处于被阉割的危险中了。

就广义的建造而言，包豪斯在1927年成立建筑系之前的工作，以及被后来看作设计原点的那些作品，实际上只是通向格罗皮乌斯空间愿景的原型实验。在格罗皮乌斯已然成熟的建筑视野下，包豪斯将帮助他把自己的实践扩展为更为完善、更为全面的教育机制。这是一整套从战术升级到战略，再从理念介入到实践的机制。首先，在日用品体系中，这种全面的教育机制体现出来的是格罗皮乌斯认为的"教养"与"条理"兼而有之。我们也可以同等地把这个原则看作是格罗皮乌斯新建筑的原则，也就是说，如果"教养"与"条理"可以在日用品上体现，那么也应当最大限度地在新建筑中体现。这就是前文所说的"最大限度的标准化与最大限度的多样化"的结合。然而，对于包豪斯具体的实现方式来说，如何能够达到"最大限度"才是这一理念环中最难以估量的命题。格罗皮乌斯在1920年的表态中认为包豪斯成为一个秘密社团才更有利于它自身，有利于1919年宣言中提出的有朝一日最大限度的跃升。为此，在现实运作中，格罗皮乌斯开辟了两条相应的路径：其一，由秘密社团培育新社会的萌芽，对于当时的包豪斯而言，即使略有勉强却也还能胜任；其二，以日用品的创作为开端，培育理想社会所需的教养与条理，这是包豪斯对未来社会教义的仍有些悬而未决的期许。是的，这就好像包豪斯社群的前期准备动作。但是这种准备动作并非仅仅是时间的积累，而是本质上的扬弃。就此而言，建筑系的创建也只不过是这一计划的一个阶段而已。

至此，我们可以重新理解格罗皮乌斯的这一理念环路，从当时社会公众对建筑物的急切需求出发，经由空间愿景，寻求足以支持最大限度公共性的建造体系，在此基准上，最终将以最大限度的多样性去提升建筑物的现实可能。这构成了格罗皮乌斯隐含在包豪斯教学构想中的理念基础。从根本上讲，早期包豪斯的动因就是着手将想象能力结合到技术中。而"艺术与技术，新统一"这个略显空泛的主张，实则直接对应由新建筑与包豪斯构成生产环路。可惜历史上的包豪斯事实上只完成了这个生产环路

的一个小循环——日用品的物体系而已。当然，我们也不能不承认，在格罗皮乌斯的政治意识中，这一理念环的真正重点或许既不是公众，也不是艺术家，而是由这两者共同构成的避免革命的主体。

我们还可以从理论化的视角重述这整个过程。在其开端处，社会所需求的建筑物代表了一种客体，一种基于地点的客体，它不同于包豪斯前期产出的无地点的工业产品。如果建筑是社会运动的副产品，那么包豪斯的工业产品只不过是这一新建筑运动的演算模型。这些产品与建筑的区别在于它们是可流通的，无地点的，在消费时代尤其如此。而格罗皮乌斯将建筑预制构件引入建造体系，实际上正是在借用无地点的可流通的工业生产方法对建筑生产体系进行反哺。整个思路的基本逻辑正在于此：将限制性的条件转变为可能性的条件，从而面向最大限度的公共性与多样性。这正是为什么在几位现代建筑大师中，格罗皮乌斯对预制构件格外重视。他不满足于仅仅迎合技术条件，更不满足于个人化的对创新形式的热衷。格罗皮乌斯所显示出来的试图在精神与物质之间达成的辩证统一，也恰好对应了黑格尔意义上的逻辑与历史的统一。换言之，他对审美与实用结合而成的生活统一体的看法，已然是对一个新的社会世界的预见；它预先吸纳了未来的基准与多样化，从格罗皮乌斯并未言明的当时的社会矛盾中生发出来。如果说，空间愿景就是包豪斯这一运动的理念本身，那么对应于此的最大限度的公共性，正是在集体参与的教学过程中所形成的相互推动的建造实践。这也再度证明格罗皮乌斯并非立意要用先锋去斩断历史，相反，他要用先锋去恢复传统中公共性的动力。

由此，无论是从形式还是从功能来看，我们都不能妄加断言这是对历史的中断。因为建筑物只是应社会性的实际需求才呈现在人们眼前，就像主客体的合一乃至逻辑与历史的统一，只有在建造（体系）的创建中才能成为绝对，这是黑格尔意义上的"具体普遍性"的绝对[1]。在格罗皮乌斯看来，包豪斯已经为从空间愿景到建造体系的构划提供了最为奠基性的框架，尽管在这一过程中无时无刻不纠缠着标准化和公共性的矛盾与冲突。

1__ 这里的总体和绝对，以及经由康德、费希特、席勒到黑格尔的脉络变化，与包豪斯及格罗皮乌斯的"总体观"有着密切的联系，在接下来这套丛书对《总体建筑观》的译介中，我们还将回到这个议题。

参照着这一理念环，我们大体上可以将历史上的包豪斯理解为两个步骤的跃升。第一步，从日用品与建筑物的探索到空间愿景的描绘，大体已由构成主义者莫霍利-纳吉完成，其中充满了社会主义的热望及乌托邦的想象。这种力图排除非理性成分的构成主义其实是高度浪漫和表现性的，类似于恩斯特·布洛赫 [Ernst Bloch] 在《乌托邦精神》[Geist der Utopie] 中所表达的状态。从空间愿景到建造体系的第二步[1]，也就是格罗皮乌斯一直在思考的主客体之间的融合。这个建造体系应该是从作品到产品，再从公众的建筑物回到建筑师的主客体统一，将必然伴随着作为统一之结果的新设计师主体的诞生。这听上去很黑格尔主义，不过在具体语境中，它更接近于卢卡奇式的对黑格尔的借用。如果说主客体融合到绝对精神的过程，能够在理念环中凝结于设计师这个新主体身上，那是因为在这一社会构成中，职业设计师既是作为造物者的主体，也是被物化的欲望所驱使的生命。在乔治·卢卡奇 [Ceorg Lukacs] 的视域中，只有这样同时造物和被物化的人才拥有更为总体的视野。格罗皮乌斯确实持有某种阶层观，尽管还不是卢卡奇所针对的更为整体的阶级意识形态。

我们现在知道，包豪斯第一个步骤的诗意光彩明显盖过了第二个步骤的尝试。由于实际的社会经济状况，也由于后来汉斯·迈耶的现实政治向度，格罗皮乌斯希望包豪斯开创一种能够提供最大限度公共性的建造体系，这一重要目标没有能够获得足够的时间在实际的历程中显现出来。而以建筑作为中介去完善这一基准的多样化的生活统一体，在历史的包豪斯那里也就戛然而止了。我们还不能把包豪斯时期那些已经完成的建筑作品看作是这第二步的完满成果。 图10 直到格罗皮乌斯离开包豪斯七年后出版《新建筑与包豪斯》时，未能成形的目标才由其中的字句片断大略地勾勒出来。即便如此，这一理念环也不是没有可能作为一种更普遍适用的底图，作为历史动力中的一部分基础，在不同的历史条件及时代发挥作用。

此外，我们完全可以从格罗皮乌斯自己的论述中，看到构成这一理念环路的现实社会条件究竟如何，摆在他们面前的这个时代是何种面貌，又是何以至此的。在格罗皮乌斯那一代人看来，毋庸置疑的时代特征首先是（科学）技术的发展，以及由此带来的急剧变化，比如从手工艺到大工业生产的过渡。这种变化直接显现在日常生活的

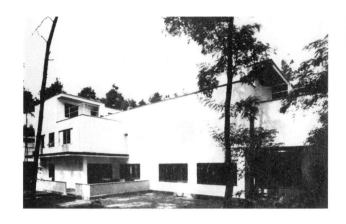

图 10 ｜包豪斯大师住宅 1926

社会矛盾中，等待着某种"艺术的"方式予以解决。格罗皮乌斯要求人们在智识上有所提升，去寻求处理技术与艺术之间的关系的新方法。然而，只有"何为艺术"的标准发生根本性的转变，艺术与技术的新统一，这种绝对的同一，才有可能达成。这种同一，要么借助虚假的灵韵使人堕入对技术理性的彻底服从，要么将技术的使用者引上通往解放之潜能的道路。这恰恰对应于现代设计实践中的"形式"所默认的两个前提：技术能力和专业精神。但是它们同时也道出了理性主义的内在矛盾，一种是作为纯粹工具的理性，而另一种则是基于开明的社会伦理价值的理性。这两者之间的矛盾及这种理性的内在辩证，恰恰是包豪斯同时期的思想家，西奥多·阿多诺 [Theodor Adorno] 和马克斯·霍克海默 [Max Horkheimer] 后来在 1944 年的《启蒙辩证法》所要揭示的。而瓦尔特·本雅明 [Walter Benjamin] 在此书出版的十年前，亦即与格罗皮乌斯的《新建筑与包豪斯》差不多同一时期也已经在处理这对矛盾。他在《技术复制时代的艺术作品》中提出了预警：艺术家对现代技术的推崇和使用，既可能走向解放，也可能意味着政治审美化的法西斯主义的潜在后果。我们不妨说，这就是面对基于技术现代性的"理性主义"时的两难处境。对此，包豪斯和法兰克福学派各自给出了回应，

1__ 这第二个步骤在格罗皮乌斯原本的计划中，是期望由包豪斯的第二任校长汉斯·迈耶去完成的，然而在面对与社会直接相关的政治论述时，可以说格罗皮乌斯以其惯常的方式"退却"了。

相对于法兰克福学派所指认的大众文化产业的出现，包豪斯并非其病灶，而只是某种征兆。

通行的设计史论述和其中根深蒂固的"创新"意识形态，很难认识到，就其实质而言，包豪斯并非仅仅是一个新时代的设计启蒙，它走得更快些，并超越于此。它蕴含着一种与通常所说的启蒙相逆的努力——努力克服启蒙后的设计所必然遭遇的理性主义困境！毕竟，就算是所谓的包豪斯产品在现实市场中获取了成功，只要这种市场机制仍然受制于资本积累，那么这一理性主义困境就仍未解除。就此而言，格罗皮乌斯的理念环显示出一种深沉的批判性史观。但是另一方面，作为一名建筑师，格罗皮乌斯在写作上对社会意识中潜伏着的同一性强制不过分排斥，也是可想而知的。在更为现实的操作，他仍然偏向于集体协作的模式。

格罗皮乌斯从自身经验，尤其是包豪斯经验出发，在《新建筑与包豪斯》中陈述他所构建的理念环路。这是一个可以不断在上面涂抹的框架，尤其是可以加上社会历史条件带来的变化因素。其结果只能在不同的特定案例中达到某种暂且的妥协，而不可能纯粹基于理念本身去推导一个完满的结论。当支撑这一现实存在的条件不成立的时候，勇于拆除其中已经取得过的成果，不失为对其精神的某种传承。包豪斯社群希望通过内在张力的更新，通过自身的转化，形成社会性的合理化进程，达到真正的最大限度的实践。不难想象，在那个世界史上极为特殊的时期，在同一化和物化已至巅峰的历史情境中，这样的抱负将会遭遇到多大的困难。在1935年出现这样一个文本也清楚地表明，格罗皮乌斯那个时候尽管仍然寄予希望，但这已经是现实中感到希望渺茫的情况下的无望之望了。

而此后去了美国的"时来运转"，也将格罗皮乌斯卷入接下来的另一股历史洪流中。与其说是"时运"，不如说是"吊诡"。格罗皮乌斯所构想的避免革命的主体，原本是为了克服资本主义社会发展的困境。因此，他主导的包豪斯在现实中尽力避免去谈论政治，却终究被政治辗轧，让他在祖国实现践行理念的希望完全落空。而恰恰在第二次世界大战无法避免的后果的推动下，格罗皮乌斯的理念又在另一个时空，以另一种方式得以全面重启。其中的错位与原委自然都是后话。

对于历史上的包豪斯而言，这个集体内部不可化约的对抗性构成，曾经有效地维持了日常生态中具有生产性的张力关系，不过也在一次次失衡中强化了从内部瓦解包豪斯的因素。直到最终从外部将包豪斯撕裂的力量到来之前，这些因素已经让这所学

校的建造基底出现了不小的裂隙 [1]。

在包豪斯关闭之后出版的《新建筑与包豪斯》中，格罗皮乌斯对包豪斯理念进行了回收，重构了一个"新建筑"版本的包豪斯。而历史上的包豪斯现实，却隐含着未来"新建筑"版本的包豪斯与当时"新艺术"版本的包豪斯之间尖锐的冲突。冲突的力量从一开始就形成预兆，潜行暗流，经由格罗皮乌斯与费宁格、伊顿、康定斯基、克利等人的一系列矛盾逐渐显现。通常，这几位大师代表着包豪斯更为艺术也更为迷人的那副面容——他们的出场连同相关的一系列自我定位，逐渐把矛盾关系引入到这一群体，并一直延续到德绍包豪斯的后期。这些矛盾在现实中看似轻描淡写，却包含了理念上根深蒂固的对抗 [2]。就此而言，1923年包豪斯大展时因为施莱默的写作而引发的宣言事件——与1921年沸沸扬扬的伊顿事件不同——可能是第一次在相当微妙的制衡关系中显露出贯穿包豪斯始终的深层矛盾。

1__ 舞台与建造，虽然构成了居于核心的张力，但其实并不导致恶性的对抗。因为理念的共享未必一定需要在目标的设定上达成共识。施莱默与格罗皮乌斯个人之间的争论也是包豪斯中最容易得到缓解的争论。

2__ 这或许就是在理念与现实之间的另一种吊诡。从理念上来看，格罗皮乌斯可以与施莱默达成某种共识，然而要真正地说服克利与康定斯基这两个人却是相当困难的。但是在现实中，恰恰相反，格罗皮乌斯和后者更容易达成某种妥协，并展开持续的合作。而此后，在格罗皮乌斯与同作为建筑师的汉斯·迈耶之间，看上去更为剧烈的冲突，事实上只是同一个更为长期的建设过程，在特定阶段的时间点上的路线抉择的不同而已。

事件 I

一份被撤销的宣言

包豪斯最初获得巨大的国际声誉借助了一次精心策划的事件：1923 年包豪斯大展。 图11 这次大展显在的成功和隐形的危机，个中原因通过和事件相关的两个文本传递出来。其中，广为流传的文本出自包豪斯校长格罗皮乌斯，他在展出后不久发表了《魏玛国立包豪斯的理念与组织》，主旨和他在大展中的演讲"艺术与技术，新统一"基本一致，算是为包豪斯的重大转型确立了坐标，也因此成为后世学者推崇或者批评包豪斯思想的重要依据。

另一篇同样带有纲领性质的文章，其命运和影响却截然不同。它由包豪斯大师委员会委托形式大师奥斯卡·施莱默主笔，原本计划作为一份宣言出现在《包豪斯魏玛首展：1923 年 7 月—9 月》宣传手册的开篇，然而付梓刊印之后却突然因故撤销。虽然包豪斯官方很小心地不让这份内部宣言传至外

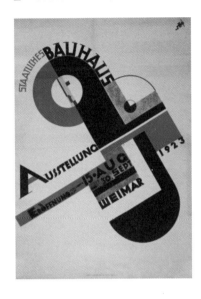

图 11 |
包豪斯大展海报
朱斯特·施密特，1923

界，但还是没能阻止少量拷贝泄露出去。不然，包豪斯和这份宣言的撰写者在德国纳粹上台之后的命运大概都会有所不同。可如果这份宣言当时真的随即焚毁，我们也就失去了一次从区别于包豪斯官方言论的角度重新理解这个社群的重要机会。

施莱默版本的宣言之所以被撤销，显在的原因是使用了政治敏感词：宣言中出现了"社会主义大教堂"的字眼。虽然施莱默创造这个词组是为了概括包豪斯较早的一段时期，即止在发生转型的包豪斯希望暂时告别的所谓表现主义时期，但是"社会主义大教堂"太容易激发包豪斯内部的情感认同，也太容易被外界当作浓缩版的包豪斯宣言——它的确吐露了真相，几乎就是包豪斯的信念，因此格外危险。

在创建包豪斯初期，就"社会主义"最宽泛的意义而言，格罗皮乌斯和不少包豪斯人都基本算是社会主义者。不过出于对党派政治的"理性主义的"厌恶和警惕，格罗皮乌斯很快声明要把包豪斯建设成一个"非政治的社团"，并且多次表示希望包豪斯师生不要参与政治活动。这一回，格罗皮乌斯为避免关键时刻节外生枝，决定禁止"社会主义大教堂"这个容易让政治对手借机发难的用语在大展期间流传出去。他的担忧并非多虑。社会各界对包豪斯的敌意由来已久，各有成因，事实证明"社会主义大教堂"之言的流出确实授人以柄，刺激各方力量加强了对包豪斯的围攻和诋毁。纳粹势力后来对施莱默的迫害也多少和这份宣言有关。

显而易见的是,"社会主义大教堂"这一触目惊心的措辞成了宣言事件的主因,可未必是唯一原因。事情另有蹊跷。在包豪斯重新把握和理解自身在时代生活和思想中的定位的重要阶段,大师委员会决定由施莱默这位从来不属于权力核心层的形式大师主笔宣言,为什么?熟悉包豪斯运动的人知道,施莱默在包豪斯团队中有着公认的出众的思想能力和写作能力,可即便如此,为什么大师委员会居然同意将这份据说没有(来得及?)提交委员会最终审阅的宣言刻印公布出来?情况好像是,仿佛存在某种并非和包豪斯官方全然一致的意愿,希望在那个重大时刻发出自己的声音。

如果把包豪斯理念核心归结为面向"总体艺术作品"和面向"新型共同体"的一体两面结构,那么对创立者格罗皮乌斯而言,这两面完全有理由被构想为一个互为动力的统一体。然而包豪斯星丛终归是自由个体的自由联合,这使得它从未能弥合一体两面结构中必然存在的间隙。简单说,包豪斯不同于其他先锋派艺术团体和现代主义建筑实验的复杂性在于,它既要"造人"又要"造物",两手都要抓,结果哪一手应该更硬成了始终存在争议的问题。

不过这种间隙也不一定是坏事。就包豪斯最高远的志向而言,内部的间隙恰恰给出了保存动能的空间,它能够把总体目标本身转换为一种对张力的存蓄和把握。可惜这种具有生产性的张力关系随着包豪斯理念在公共领域的传播日渐消散,起始点或

许正是1923年的包豪斯大展。为了应对内外部的危机,包豪斯提早一年就开始筹谋它在历史上的首个大展,深谙外交和管理之道的格罗皮乌斯想方设法把不同个性的人装扮成一个模样,好让包豪斯人在名为观摩实为审查的外界面前保持一致的形象。

施莱默这年春天在日记中写下他对包豪斯的理解,正可以用来点破此情此景。他说"包豪斯就像一面普桑遮挡在画前的画布,这画布恰如普桑的箴言所说'我什么都不忽视'。只有在最终版本中,整个支撑结构和虚假的调调才会被矫正过来:因为它们不再能向外部的观者传达此画的统一性。"[1]

图12 |
包豪斯头像
施莱默,1922

换言之，施莱默把包豪斯理解为这样一个事实：它此时正打算以一种易得的清晰一致性作伪装，为自己赢得时间和空间，以便最终存蓄一切相互排斥的元素，达到不损失复杂性的明晰。

其实包豪斯创办一年之后，内部就已经开始经历"造新人"的转向。1921年秋季，包豪斯通过一次内部竞赛更换了此前的包豪斯校徽——旧的校徽突出建筑的意象，并带有明显的表现主义色彩。竞赛结束后，施莱默那个著名的侧面头像登堂入室，从此成为象征包豪斯的图标，它的种种变体遍及包豪斯各类出版物，甚至在这所学校关闭的几十年后仍在使用。图12 与之前校徽对建筑的强调不同，施莱默在设计中以最大限度的抽象给出"人"的轮廓，据此将建设新世界的乌托邦使命和锻造新人类的目标重叠在一个意象中。

施莱默的包豪斯头像和他创造新人的理念获得了非同一般的认同。他在当时的一篇日记里赞许地提到，包豪斯在"建造"一些与原计划截然不同的东西，即"人"，而他认为格罗皮乌斯也显然意识到了这一点。1923年为包豪斯大展举办的海报竞赛

1__ 奥斯卡·施莱默多次引用普桑这句箴言来表达他对包豪斯的理解，以及他自己的创作观。参见奥斯卡·施莱默，《奥斯卡·施莱默的书信与日记》，169页。

| 图 13 |
| 带有包豪斯头像的宣传设计,1923
| 弗里茨·施莱费尔(左),约瑟夫·阿尔伯斯(右)

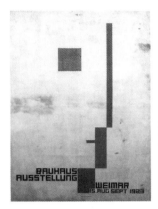

明确了这个意象在学校整体对外形象中的分量,大赛组委会要求参赛者的海报设计必须以某种方式使用施莱默的包豪斯头像。_{图13} 而施莱默本人则打算在受委托撰写的展出宣言中,进一步阐明共同建造与培养新人的辩证关系。

我们还记得此时格罗皮乌斯正打算为包豪斯快速打造出一种足以被外行人辨识和接受的统一形象,好让学校渡过难关。施莱默有没有试图借1923年宣言来矫正他所觉察的"总体幻象"?他是不是有意识地在共同体中扮演异见者的角色?单凭这篇宣言还不能妄断。但至少在被撤销的施莱默版本宣言和随后包豪斯官方出版的《魏玛国立包豪斯的理念与组织》之间,我们看到了理念上和方法上精微的分歧:虽然施莱默和格罗皮乌斯都明确反对二元对立的世界观,既警惕过度膨胀的主体,又警惕工业文明的加速物化,为此他们都主张在分裂

的世界中寻求均衡和整合。可是路径有些不同。格罗皮乌斯出于各种原因,强调创作主体同机器生产的结合。迫于当时的压力,格罗皮乌斯希望包豪斯尽快适应和把握正在到来的"充满机械、无线电和高速汽车的世界"。他一改战后初期对大机器和重商主义的警惕,明确强调标准化的需要,以及为批量生产做好设计上的准备。尽管如此,《理念与组织》一文的主旨离所谓功能主义思想还是相去甚远,它丝毫没有流露出路易斯·沙利文"形式追随功能"这个说法被教条化之后所包含的决定论意味,甚至在文章最后,格罗皮乌斯还憧憬包豪斯造就的新人终将"发明和创造能够体现这个世界的形式"。

不过,既然目标公开转向通过"构型"[Gestaltung]驾驭批量生产,这一合理化改革的逻辑结果几乎必然是基于计算并且可供兑换的抽象形式。

可以想见,"包豪斯"在1923年让进步主义史学家终于看到了他们所期盼的先进性,它的自我展现既与俄罗斯先锋派的生产主义同声共气,又与美国社会的技术乐观主义遥相呼应,当然也为后世的批判者把它和工具理性相联系提供了证据。20世纪后半叶对现代主义的反思潮流,纷纷将它置于负面焦点。在最具批判力度的审视中,"包豪斯"代表了一种极端的总体化趋势,试图将由工业革命带来的社会的和技术的基础设施,与形式上和意义上的上层建筑融合起来。法国思想家让·鲍德里亚[Jean Baudrillard]甚至直接把包豪斯理念视为设

计的政治意识形态，认为包豪斯标志着政治经济学领域在理论上，以及交换价值体系在实践中已经拓展到了整个符号的、形式的和物的领域中。简言之，"包豪斯"引发了一场深入（控制）日常生活的符号革命，以至于最终在每个地方，"使用价值的意识形态都已经成为交换价值体系在政治上进行扩张的共犯和随从。"[1] 然而，在鲍德里亚批判的地方，1923年那份被撤销的宣言曾经明确表达出包豪斯人自身对此的高度警惕和深刻反思。

施莱默在宣言前半部分也有意识同包豪斯初期的浪漫主义拉开距离，但随后，更鲜明的批判态度指向了另外一极：资本权力和可计算性。"理性与科学，这些所谓'人类的终极力量'占据了至高无上的地位，工程师成为无限可能性的庄重执行者。钢铁、水泥、玻璃和电力构成现代的现象，提取数学、结构、机械之事为材，任凭权力与金钱发落。僵直之物的速率、物质的去物质化、无机物的有机组织，所有这些制造出抽象的神迹。基于自然法则，是头脑驾驭自然的成就，基于资本权力，是人对付人的产物。"[2]

看得出，宣言对完全顺应现代技术以至于将一切纳入精确计算的趋势深感忧虑，认为同一性的强制（即由可计算性导致的，一切事物都可以兑换任何事物的那种同一性）归根结底是"人对付人的产物"。宣言同时表达了对抽象形式的深刻怀疑，认为抽象成为统治恰恰是重商主义逻辑的合理结果。这两点成为施莱默一文和格罗皮乌斯一文的最大分歧。

虽然施莱默最后用浪漫主义的笔法约略勾勒出"总体艺术作品"的轮廓，但是很明显，那不是有待在未来切实打造的客体，而是为了"平衡两极之间的对立"就地设立的目标——一个不可能的总体。为了将一切积极的事物存蓄在极性张力中，以便形成"中间地带"，这样的总体想象就必须被设定出来。结果将是异质力量永不停歇地相互作用：一方面，极性张力总在破坏试图成为现实的总体想象，另一方面，总体想象又始终不遗余力地试图缝合极性间的对立。此即乌托邦与意识形态的双重作用。一旦把这种悖论包含在自身的建造理想中，包豪斯就既与表现主义分离，也与达达彻底地分道扬镳了。

可是由于各种内外部原因，大约从1923年展出开始，包豪斯逐渐弱化了大有张力的"造物－造人"双核心结构（亦即保罗·克利1922年表达为"建筑和舞台"的双核心结构），"造物"这一核心越来越直接地得到现实世界的积极反馈，从而成为绝对的主导。直接的后果就是，它在后世的遗

1__Jean Baudrillard. Charles Levin (translator). *For a Critique of the Political Economy of the Sign*. Telos Press, 1972: 185-200.

2__Hans M. Wingler (author/ed.). Wolfgang Jabs & Basil Gilbert (translators). *The Bauhaus: Weimar, Dessau, Berlin, Chicago*. The MIT Press, 1969: 65-66. 这篇宣言的中译全文详见本书附录。

产被分离为两种状态：要么侧重都市条件下的生产而放弃共同体政治，比如芝加哥的新包豪斯学校；要么侧重艺术社群的实验而疏离城市问题，比如黑山学院。塑造新环境，还是塑造新人？它们是一个总体的两半，合起来却不是那个总体。这里没有中间项。

包豪斯不可避免地被后人想象为一个总体，尽管它在诞生之初就已经埋下矛盾张力的种子。这不是指它和达达一样有意识地让立场和目标自带解构的属性，正相反，它更像是因为执意把建造[BAU]的理念扩展到极限，让它无所不包，反而不得不持续地遭遇内部的冲突和分裂。这让包豪斯，特别是在1929年之前，有一种倾向，即每位成员几乎每一天都需要在各个层面（理念上、组织上、材料上）的基本矛盾中作战，以此作为日常训练。这本可以构成包豪斯的隐蔽遗产。

BAUHAUS一词的直译即"建造之家"，我们往往对这个词的接受过于顺畅，没能留意到为了命名一所学校而把它生造出来时显示出的对"建造"的过度偏执——它要把全部力量用来对建造者和建造物实施双重建造。这在世界被全面瓦解后草草黏合起来的魏玛共和时期，可谓与"破坏即创造"相对的另一种激进实验。当1919年包豪斯宣言宣称"一切创造活动的终极目的都是完整的建造！"时，实际上勾勒的就是这样一个同时面向"总体艺术作品"和"新型共同体"的不可能的总体。为此，在之后数年它不得不让自己摆荡在个体主体性和集体

主体性这两极之间，同时摆荡在乌托邦想象和现实合理性这两极之间。

在带有强烈建构意图的目标和抵达目标的手段之间，包豪斯为自己设计了极其迂回的路线。它似乎构想了无数代人的事业，结果只存活了14年。就好像深谋远虑的一场旷日持久的战争，结果防御战还没打完，抗战就结束了：敌方胜出，相持和反攻的战略基本没派上用场。如果包豪斯能够被想象成一场注定的大失败，或许这场失败所标记的能量黑洞并不在于横遭命运截流的宏大计划本身，也不在于声名远播且毁誉参半的总体理念。历史地来看，这一能量黑洞恰恰存在于包豪斯的悖论中——总体取向与个体取向的悖论早就以最大张力内置在它的核心——在那里，总体是不可能的，而裂隙又总是被过早缝合的。∎

事件 II

从国际建筑到国际风格

包豪斯所统合的，是内在于理念核心的包豪斯悖论，而它所依赖的底盘，是外在于其理念结构的包豪斯周边的涡旋。格罗皮乌斯在创建包豪斯伊始就通过宣言、讲座和招生公告显示出一种鲜明的姿态，即这所教育机构与美术学院和工艺技术学院的根本不同在于，它是以理念为主导的旷日持久的社会实践。格罗皮乌斯在任期间，无论针对时局如何对包豪斯进行调整，上述这一点倒是从没有含糊过。在这里，持革新理念的教师主持着初步课程（伊顿、莫霍利-纳吉），艺术理论被视为至关重要、不可或缺的部分（康定斯基和克利的课程），而且师生们都非常积极地参与观念性很强的社群活动（施莱默的舞台实验和派对计划）。

格罗皮乌斯让所有这些并不完全重合甚至有时彼此冲突的理念都尽可能保持了自身的最大强

度。陆续出版于 1925 至 1930 年间的包豪斯丛书 [Bauhausbücher]，则是这诸多理念最清晰和集中的一次宣告。除了包豪斯人自己的写作，丛书同时呈现了与包豪斯有所区别但是根本上志同道合的其他先锋派理念。事实上，就其激进的国际联合的计划而言，这套丛书几乎囊括了 20 世纪头 30 年所有影响深远的文化艺术实验。

包豪斯丛书计划启动于 1923 年，由格罗皮乌斯和刚刚加入包豪斯团队的莫霍利-纳吉联合主编。同年，莫霍利-纳吉将一份有 30 种书目的出版书目清单寄给俄罗斯先锋派艺术家亚历山大·罗钦科 [Alexander Rodchenko]，其中包括俄罗斯构成主义者的书。此时的罗钦科任教于莫斯科呼捷玛斯 [VKhutemas]，正在和其他几位左翼的生产主义者努力推进一场教学改革，从架上艺术转向"生产艺术"。这次出版可能意味着 1922 年俄罗斯先锋派与欧洲先锋派交遇的巅峰过去之后的一次实质性的理念联盟。然而没过多久，右翼在图林根政府掌权，魏玛掀起反对包豪斯的毁谤活动，紧接着，政府大量削减拨款，包豪斯面临关闭的危险，全体师生忙于包豪斯保卫战，出版工作直到包豪斯搬迁到德绍后才重新启动。

1925 年，包豪斯丛书的头八本终于问世，由慕尼黑艾伯特根出版社出版，次年，瓦尔特·格罗皮乌斯和拉兹洛·莫霍利-纳吉作为丛书联合主编通过两页宣传册 图14 对外公布了这个丛书计划："包豪斯丛书的出版源于这样的认识：一切构型领

图 14 |
包豪斯丛书宣传册
1924

域都相互关联。……为了能够肩负这一重任,编辑们已和不同国家最富学识的专家达成合作,尝试将特殊领域的工作整合到现代世界的总体现象中。"[1]

这套试图涉及智性领域所有方面的书系此时已列出 38 种书目,并在两三年之后扩展到 50 种,内容涵盖绘画、音乐、摄影、电影、剧场、建筑、广告,甚至生物学和物理学的最新成果,显示出一种将现代生活的各类创造者联合起来的雄心。1930 年,由于时局原因,出版行动被迫终止,只有 14 册得以问世。不过即便不包含那些未出版的书籍,如雷纳·班纳姆所说,包豪斯丛书也是"关于现代艺术的最为集中同时最为多样的一次出版运

[1] Hans M. Wingler (author/ed.). Wolfgang Jabs & Basil Gilbert (translators). *The Bauhaus: Weimar, Dessau, Berlin, Chicago*. The MIT Press, 1969: 130.

动。"[1]。

班纳姆其实也借此说出了 20 世纪大多数史学家对包豪斯运动的共识：多样的集中。至于如何实现多样的集中，从典型的现代主义艺术家和现代主义史学家的视角看，必须依靠穿透所有领域的新技术、新感知，这是包豪斯丛书乃至包豪斯本身的生命力所在。从另一种角度看，这又恰恰构成包豪斯的主要问题：正是在艺术与技术完全统一之处，包豪斯成为塔夫里所说的"整个现代主义运动的意识形态象征"。

这些判断当然主要基于包豪斯第二阶段，也就是为它带来国际声誉的阶段，这时候的包豪斯终于如许多对它有点恨铁不成钢的时代斗士们所愿，告别了所谓的神秘浪漫主义时期，成为各类现代主义艺术和思想的无与伦比的熔炉。包豪斯丛书的出版成果，连同德绍的包豪斯校舍，以及莫霍利-纳吉提供的美学，则被视为这一阶段熔炼出的三座丰碑[2]。

不过包豪斯丛书同德绍包豪斯校舍相比，至少有两点不同：其一，它的计划毕竟发端于包豪斯魏玛时期的激情中；其二，并置的出版物有机会让不同的理念直接发出声音。只有在把最后一册，也就是莫霍利-纳吉的《从材料到建筑》，看作这个书系的集大成者，同时把莫霍利-纳吉的版式设计看作包豪斯的美学宣言时，人们才能从包豪斯丛书中获得一种统一的易于识别的显著特征。这一层面纱在视觉上强化了同时代先锋派的某种风格共性，有时候甚至夸大了它。借助平面媒体，这场视觉整合

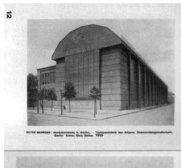

图 15 ｜《国际建筑》
贝伦斯，1910—1912
建筑作品插图

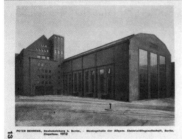

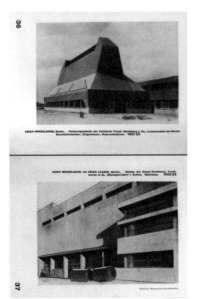

图 16 ｜《国际建筑》
门德尔松与包豪斯同时期的
建筑作品插图

在某种意义上比 1923 年包豪斯大展的形象打造更为成功。

然而，透过这层面纱，我们仍然可以看到保留矛盾张力的场域，或者说，尚未被完全整合到总体视觉环境中的各种行动方案和理念指向。在这层面纱和隐约可见的各种张力之间，预兆了一系列的偏移。在包豪斯为自己设定的运动轨迹和它带来的后果之间，也在乌托邦和意识形态貌似重合的地方，种种偏移如是发生：首先，从"国际建筑"到"国际风格"；再者，从社会建造到环境设计；最终，从美学的政治到符号的政治经济学。

作为包豪斯丛书的第一部出版物，格罗皮乌斯编撰的《国际建筑》（1925）仿佛为这个书系定下基调：目标不再仅是社群内部持续的共同建造，而是要为国际联合提供建造的基础。书中大量的黑白图片，以某种不寻常的序列为人们展现了整个欧洲现代建筑的概貌。[3] 图15、16 其中显示出的穿

1__Reyner Banham. *Theory and Design in the First Machine Age*. New York: Praeger Publishers Inc. (Second edition), 1967: 286.

2__班纳姆在后来不无欣慰地为这一丛书定性，说它们"标志着包豪斯已然摆脱表现主义式的地域性，跃升为现代建筑的主流，而德绍的包豪斯新校舍也表明，这所学校已经居于毫无争议的引领地位。"

3__Walter Gropius. *Internationale Architektur* (Bauhausbücher 1). München: Albert Langen, 1925.

越各民族艺术传统并把它们带向统一的意志，可以在 14、15 世纪流行于西欧的"国际哥特式"中找到源头。

刚刚从恶性通货膨胀中恢复元气的魏玛共和国，以及第一次世界大战前后西方各国现代建筑的发展状况，是《国际建筑》诞生的现实土壤，也赋予了它特殊的历史意义：它在国际和建筑之间重新建立的联系，不仅为德绍包豪斯校舍的必然出现铺陈了背景，而且主动地史无前例地跨越国家与民族勾画出一个西方现代建筑的谱系。虽然它有意和主流艺术史中的风格问题保持距离，但是多少因为印刷排版上特殊的视觉化处理，不可避免被日后风靡全球的"国际风格"视为直接的来源之一。

《国际建筑》的主旨当然不是倡导所谓的"国际风格"，相反，在格罗皮乌斯为此书撰写的前言里，他提醒人们注意的是一种先于可见形式的"构型意志"[Gestaltungswillens]。在他看来，正是这种根本上的构型意志，让那些具有引领作用的现代建筑"穿越了至今仍然束缚着人民和个体的国族边界"，显示出某种一致的特性。在这里，现代建筑服从于内在的构作法则，体现自身各种功能（包括社会和文化的功能）之间的张力关系，而设计这类建筑的建筑师必然在相当不同于个体艺术家的层面工作，他将通过一种客观化的路线将精神价值从对个体主义的屈从中解放出来，以此克服现代世界被分割、被悬置的那种麻木状态。

在这个上下文里，"国际建筑"实际上构成重

图 17 | 《国际建筑》
格罗皮乌斯和汉斯·迈耶的
建筑作品

建集体主体的一个契机，一种中介，以及特殊时刻的一次表态。编撰此书时，右翼势力刚刚在图林根政府议会选举中获胜，"国际建筑"所暗示的政治立场事实上强化了与这股势力的紧张关系。包豪斯没有避讳自身的建造理念与苏维埃社会主义建筑之间的亲和性，格罗皮乌斯和汉斯·迈耶各自最具代表性的建筑 图17 在《国际建筑》中同时登场，紧随其后展示的就是苏联同时期建成的两个位于莫斯科的公共建筑群。[1] 图18 寻求国际范围的联合，以抵制德国境内日渐狭隘的民族主义趋势，这种意图也流露在丛书书目的初期策划稿中。1924年内

[1] Walter Gropius. *Internationale Architektur* (Bauhausbücher 1). München: Albert Langen, 1925: 22-25.

083

图 18 | 《国际建筑》
莫斯科公共建筑，1924—1925
作品插图

部流通的丛书宣传册上特意标注了作者们不同的国别，其中包括匈牙利苏维埃艺术杂志撰稿人和苏联布尔什维克艺术家。这大概和莫霍利-纳吉当时的左翼政治倾向直接相关，事实上，书单上一小半带有布尔什维克色彩的作者都曾经与莫霍利-纳吉交往密切，虽然他们当中的好几位很快与莫霍利失和，指责他剽窃他人成果，并且政治立场可疑。

在 1926 年的对外宣传册上，苏联及其布尔什维克艺术家都消失了。几年后，当第二任校长汉斯·迈耶试图把包豪斯直接打造成左翼教育机构的时候，格罗皮乌斯和莫霍利-纳吉反而全身退出了意识形态斗争的领地。1928 年，格罗皮乌斯一从包豪斯辞职就开始了他的首次美国之旅，长达数月，回国后他放弃参加由他发起的国际现代建筑协会 [CIAM] 成立大会，给出的理由是他迫切需要探寻一个"新的工作领域"。

与此同时，另一种与集群出版行动不太一样的公共领域整合行动也在酝酿中，最终使得包含政治诉求的"国际建筑"转向侧重于美学建制的"国际风格"。1932 年，格罗皮乌斯参加了纽约现代艺术博物馆 [MoMA] 举办的首个现代建筑展。这个展出由 MoMA 第一任馆长阿尔弗莱德·巴尔、建筑史学家希区柯克和拥有丰厚家族财富的新锐建筑师菲利普·约翰逊共同策划。受到《国际建筑》的启发，这三位意气风发的美国年轻人将这个展出命名为"国际风格"，而格罗皮乌斯、密斯、J.J.P. 奥德 [Jacobus Johannes Pieter Oud] 和勒·柯布

西耶成了那种被辨识为"国际风格"的现代建筑的引领者。

四年后,格罗皮乌斯在《新建筑与包豪斯》中不无厌烦地批评这种拘泥于风格问题的解读:"包豪斯的目的不是传播任何'风格'、体系、教条、公式或时尚,而只是要对构型工作施加一种复苏的影响力。……所谓'包豪斯风格'则意味着自认失败,意味着倒退到被我叫阵出来进行决斗的那种停滞不前和元气丧尽的惰性状态那边去了。"[1]

虽然如此,在英语世界,"包豪斯风格"还是基本成了"国际风格"的代名词,格罗皮乌斯则自然被尊奉为这种风格的代表人物。他曾经正确地把不同国家的现代建筑并非刻意为之的相似外观,归结为时代的知识水平、社会条件和技术条件的产物。可是,从魏玛共和到美国新世界,社会条件发生了巨变甚至断裂,那种包含着最大限度多样性的彼此相通的"构型意志"渐渐让位给一种更为直接也更为可视的一致性,垄断性工业技术和资本驱力显示出对建筑总体面貌的强大塑造力。

在格罗皮乌斯和莫霍利-纳吉移民美国之后,

[1] Walter Gropius. P. Morton Shand (translator). *The New Architecture and the Bauhaus*. The MIT Press, 1965: 91-92. 中文版参见格罗皮乌斯. 新建筑与包豪斯[M]. 张似赞, 译. 北京: 中国建筑工业出版社, 1979: 38-39.

身处世界格局的另一极,从他们的国际化取向中已经很难看出任何与左翼政治立场的联系,包豪斯的国际化形象很快被密斯的摩天楼建筑更新,反而让人更容易联想到资本对技术的热衷,以及由此带来的技术无限扩张。这也应验了施莱默在密斯上任之后说的那句话,"再无最后期限,再无某个政治生物蠢蠢欲动。"[1]

"国际风格"对"国际建筑"的偏移,让我们注意到潜伏在包豪斯内部的另一重矛盾。我们知道,在包豪斯为时局所迫放弃了第一阶段的制衡策略后不久,多少出于无奈,他们搬迁到德绍这个崇尚工业的城市。在这里发生的变化意味深长,社群组织的逻辑很快让位于环境设计的逻辑,或者说,建设"新型共同体"的愿景直接转化为实干——那种对日常生活环境进行"总体设计"的实干。不过格罗皮乌斯对"设计"的深刻理解很好地平衡了他对"总体"的偏爱,在这一点上,他的认识显现出比莫霍利-纳吉更为审慎的一面。

对他而言,现代设计是基于现代生活条件对"类型"和"原型"进行设计,它先于视觉形式,并为后者提供基础,以便留出足够多的余地让个体在视觉形式(或者说符号象征)的层面自主创作[2]。就像他在宣言中表达的,共同体的象征形式,如果有,也只能从"千百万劳作者手中冉冉升起",而不为某些艺术家设计师所独有。换言之,"总体"不过是集体与个体的辩证关系所必须预设的未来,与其说它是社会组织的目标,不如说是其条件。

莫霍利-纳吉对集体化社会和总体设计的诉求却直接得多，并且更侧重视觉。"构成主义是社会主义的视觉"[3]。后文中我们会看到，自生涯的早期，莫霍利-纳吉对新世界和新秩序的向往就受到两种现代景象的激发：一方是构成主义在俄国十月革命之后的生产景象，另一方是新兴大众媒体所渲染的美国大都会及其工业景观。这两股实际上相互抵牾的力量毫无冲突地融入了莫霍利-纳吉对未来的想象，激励他全力以赴去捕捉工业技术的活力，以便找到能够最大限度服务于"集体化"社会的技术美学和总体形式。格罗皮乌斯是现代主义建筑大师中最不会画图的人，莫霍利-纳吉则是痴迷于光影媒介的视觉艺术家。格罗皮乌斯希望通过极其迂回的路线慢慢培育新社会组织模式，莫霍利-纳吉则以突出的干劲和才华迅速将它视觉化。

不过有一点两人是相通的，他们在共和国成立

1__ 参见奥斯卡·施莱默，《奥斯卡·施莱默的书信与日记》，352页。

2__ Walter Gropius. P. Morton Shand (translator). *The New Architecture and the Bauhaus*. The MIT Press, 1965: 39-40.

3__ Moholy-Nagy, "Constructivism and the Proletariat", from Sibyl_Moholy-Nagy, Moholy-Nagy. *Experiment in Totality*. New York: Harper & Brothers, 1950: 19.

初期（魏玛共和国与匈牙利共和国）比较鲜明的现实批判态度没有在经济触底反弹之后变得更加坚决，而是转为一种试图通过艺术与工业的联合来重建社会的实干精神。不消说，这种实干精神也毫无保留地注入他们的出版行动中，体现为相当积极的对传播效果的把控。在编辑《国际建筑》的时候，莫霍利依托新近的照相制版技术，策略性地让对比鲜明的黑白照片成为全书的主体。事实上，刚刚被抛到新媒介面前的人们恐怕还很难意识到，他们从建筑外观上感受到的视觉相似性在多大程度上仅仅来自黑白图片所强化的抽象统一感。格罗皮乌斯显然也支持这样的处理，他在前言注脚中做出解释：为了满足广大的业余读者，本书编者仅限于展示建筑的外观形象。更专业的平面和内部空间图解留待日后呈现[1]。格罗皮乌斯不会不知道，对现代建筑展示来说，唯有通过平面和空间的图解，以及必要的论说，才能触及他所谓的"构型意志"，才能将建筑作为时代的知识水平、社会条件和技术条件的产物向读者敞开。孤立的外观图片却有可能适得其反，让建筑降格为业余观众欣赏品评的审美对象。当社会抱负与现实操作之间产生鸿沟，而（建筑）物的生产与符号生产之间又日益混淆，他们放入流通领域的"国际建筑"将几乎注定被简化为一种"国际风格"了。

[1]__Walter Gropius. *Internationale Architektur* (Bauhausbücher 1). München: Albert Langen, 1925: 9.

第二幕

现代性之争

莫霍利 - 纳吉 I：先锋运动的冲力

奥斯卡·施莱默 I：包豪斯之暗

奥斯卡·施莱默 II：最低限度的道德

莫霍利 - 纳吉 II：包豪斯之光

莫霍利 - 纳吉 I：先锋运动的冲力

1922年是包豪斯的小年，这所学校在魏玛共和国早期的供给危机和物资短缺中步入它的第三个年头，很快成了各种反对力量集中攻击的靶子。由于历史和社会原因，绝大多数魏玛市民逐渐默许甚至认同右翼人士在意识形态上和政治上对包豪斯的责难。魏玛公众和本地手工艺者对包豪斯展现出的那种现代性越来越感到不安，这种抵触情绪又得到老美院的保守派教授和当地中产阶级知识精英的支持。包豪斯与外界的紧张关系促使伊顿进一步退守精神世界，却促使格罗皮乌斯提早推进更具现实意义的生产实践。二人的激烈对决在所难免。可是还没等包豪斯校长完全平息与伊顿大师的冲突，荷兰风格派的开创者范杜斯堡又让包豪斯陷入各路先锋派的攻击。如果说，伊顿试图通过"神秘的个体艺术"重塑自然而有机的人，那么范杜斯堡则完全与此相反，他要通过"科学的设计"创造崭新的机器化的人，因而他把攻击目标主要对准伊顿式的初步课程。先锋派的攻击，从表面上看，甚至比右翼人士和本地手工艺者对这所学校的诟病更为猛烈。1922年的基调就是这样，年底爆发的史上最严重的恶性通货膨胀，也早早地在包豪斯投下了阴影。

格罗皮乌斯在既有的和正在到来的重重压力中，开始物色能够帮助包豪斯走出内外部困境的人。他要在包豪斯大师中加入构成主义者，但不是范杜斯堡这样太富于现

图19 | 镍铁构成
莫霍利 - 纳吉，1921
金属雕塑

实斗争性的激进派[1]。他此时需要深入抽象主义艺术理论的思想者，以及深入新技术和新材料的形式法则的实验者。前一种类型已经有了不二人选：康定斯基。后一种类型在艺术家群体中比较罕见，让人首先想到应该从建筑师中物色，无奈这样一个职业群体始终缺乏格罗皮乌斯认为能够担此重任的人。1922年2月，格罗皮乌斯的好友，艺术评论家阿道夫·贝内 [Adolf Behne] 邀请他参观了莫霍利 - 纳吉在柏林狂飙画廊的个人作品展。在促成他们关键性会面的这次展出上，据说留给这位校长最深刻印象的并不是那些典型的构成主义绘画，而是一件不那么构成主义的带螺线的"镍铁构成"[Nickel-Konstruktion] 金属雕塑。[2] 图19 莫霍利 - 纳吉的创作让格罗皮乌斯看到了希望。

莫霍利-纳吉的作品中究竟有什么过人之处适时引起了格罗皮乌斯的注意呢？我们今天看来，"镍铁构成"这个作品多少有点塔特林第三国际纪念碑的影子，▇ 图20 只不过它稳固的基座、基本的对称性、居于中心的垂直柱体实际上显示出更为保守的构作方式。唯有金属螺线打破了超稳定的构成，并且凸显了材料独有的特质。公正地讲，这件作品与其说独自体现了莫霍利-纳吉的立体造型天分，倒不如说在与一同展出的作品"木质构成"的对比中，体现了他对新材料的高度敏感和激情。[3] ▇ 图21 正是这种

1__ 对于范杜斯堡和格罗皮乌斯的矛盾，当事人双方各执一词。按照范杜斯堡的说法，格罗皮乌斯曾经邀请他访问包豪斯，并在他1921年到访期间建议他加入包豪斯；而格罗皮乌斯则多次声称从未邀请过范杜斯堡，虽然后者很想受聘于包豪斯，但"我没有聘用他，因为我发现他攻击性很强，是一个思想狭隘、观点教条、无法容忍批评意见的臆想狂"。其实二人说法并无太多矛盾，按照格罗皮乌斯1921年前后邀请施莱默、克利等人来包豪斯工作的处理方式，范杜斯堡的描述很难说纯属虚妄。根据曾经主持过包豪斯表现主义时期舞台工坊的罗塔·施赖尔回忆，1921年到1922年间，也就是包豪斯逐渐从表现主义阶段走出的时候，格罗皮乌斯也确实打算聘用一位构成主义艺术家。匈牙利学者福尔加奇 [Éva Forgács] 认为，以范杜斯堡通过"达达与构成主义者国际会议"对包豪斯发起攻击的刻薄程度来看，范杜斯堡很可能感到在聘用问题上遭受过格罗皮乌斯的羞辱。参见 Éva Forgács. John Bátki, Budapest (translators). *The Bauhaus Idea and Bauhaus Politics*. New York: Central European Univerisity Press, 1995: 66. 面对这场貌似私人恩怨的八卦史，我们仍然可以深刻理解两位当事人关于艺术的社会责任这个问题的基本理念冲突。

2__ 这个作品的照片作为插图出现在MA杂志五月份的那篇文章中。参见 Peter Nisbet, "Moholy-Nagy's Nickel Construction: An Icon between Radical and Conventional", from Bauhaus-Archiv Berlin, Stiftung Bauhaus Dessau, Klassik Stiftung Weimar. *Bauhaus: A Conceptual Model*. Ostfildern: Hatje Cantz, 2009: 97.

3__ 让他们彼此相遇的那次莫霍利-纳吉作品展，在格罗皮乌斯眼里，显现为传统材料和工业材料之间具有启发性的一系列对比实验。这位艺术家对新材料、新技术的感受力和实验精神，以及极富建设性的积极个性，让格罗皮乌斯相信他就是包豪斯在把握自己新的历史任务时需要的人。那件著名的镍铁构成作品，原本与一件造型相仿的木质雕塑并置陈列，可惜后者与大多数没有成为标志的实验物件一样，早已遗失，无人问津。留下镍铁构成作品，被当时和后来的历史叙事孤立为一个象征标志，以至于那些仅仅从杂志和画册中接触它的人，无法感受其中具有的材料实验的意义。Bauhaus-Archiv Berlin, Stiftung Bauhaus Dessau, Klassik Stiftung Weimar. *Bauhaus: A Conceptual Model*. Ostfildern: Hatje Cantz, 2009: 98-100.

图20 | 第三国际纪念碑
塔特林，1920

图21 | 木质构成
莫霍利-纳吉，1921

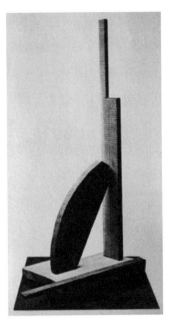

对新技术和新材料的偏爱，在格罗皮乌斯看来，有可能形成包豪斯所需要的新的行动力。

一年之后（1923年2月），莫霍利-纳吉接受格罗皮乌斯的邀请，加入充满冲突的包豪斯星丛。在那之前，他已经是一名坚定的构成主义者。从他遗孀后来编撰的莫霍利-纳吉传记中，我们可以看到这位匈牙利南部农场主之子年轻时的际遇，它典型地体现出那个灾变时代的剧烈动荡。他有一个因赌博输光土地流亡美国的父亲（犹太人），在父亲弃家出走之后，他和温柔虔诚的母亲相依为命。封建家庭迅速没落带来的创伤，让新兴大众媒体所渲染的工业景观在少年莫霍利眼里有了特殊的吸引力。在本土，维系千年的封建社会结构随着工业化进程的加速土崩瓦解，而电影和画报中的纽约大都会奇观在负担沉重的欧洲城市里仍然显得遥不可及。青少年时代的经历培育

了莫霍利-纳吉超乎寻常的梦想和野心、坚忍的意志、自负易怒的性格。

第一次世界大战让莫霍利-纳吉遭受的创伤，不仅仅来自惨烈的俄罗斯前线战争，还有与之格格不入的部队生活。服役期间他转向诗和画，开始训练自己运用线条的能力，几乎无师自通。一种对普遍秩序感的寻求，帮助他超越了混乱不堪的荒诞现实。

他敏感地倾向于构成性的绘画，在战争将近结束的时候已经形了对视觉问题的最初理念："学着去理解生命中光的设计。/ 你将发现它与时序不同。/ 一种不同的度量，名为永恒。/ 为着秩序的秘密，我们光荣战斗。……"[1] 这里的"光"不再是印象派画家试图捕捉的自然光，而是等待设计的力量赋予生命的技术之光。对新时代的"光"（非物质性）的着迷，自此贯穿莫霍利-纳吉的一生。

这首诗完成几个月后，布达佩斯爆发革命，匈牙利工人阶级效法苏俄十月社会主义革命，在全国范围掀起总罢工。1918 年 11 月，联合政府被迫宣布成立匈牙利民主共和国的几天后，深得列宁信任的贝拉·库恩 [Béla Kun] 在布达佩斯成立了匈牙利共产党。12 月，前面提到过的那位将会对马克思主义文艺理论产生深远影响的思想家卢卡奇[2] 加入了匈牙利共产党，并在几个月后出任匈牙利苏维埃共和国的文化教育主管。一度对匈牙利苏维埃十分狂热的莫霍利-纳吉此时却陷入苦闷：他被这个党派拒之门外！理由除了家中仍有土地，服役时当过军官，很重要的一点就是，莫霍利-纳吉新近选择的非具象艺术完全不符合这个党派领导者对艺术的期许。

这件不太被人提及的事如同征兆，第一次显示出这位诉诸强烈社会情感的艺术家可能存在的内在矛盾：在艺术服务于社会的信念和艺术独具革命潜能的信念之间，有一种他始终未能更清醒地去面对的深深裂隙。莫霍利-纳吉充满激情的行动让这两种信念产生了微妙的混淆，一方面，他在创作中努力寻求形式与媒介技术内在法则的高度

1__ 莫霍利-纳吉 1917 年写下这首诗的时候，据说正苦于伤痛，高烧不退。Sibyl Moholy-nagy, Moholy-Nagy. *Experiment in Totality*. Harper & Brothers, 1950: 11.
2__ 很可能因为乔治·卢卡奇等领袖人物的现实主义艺术主张，莫霍利-纳吉遭遇了艺术生涯的第一次挫折，他没能加入匈牙利共产党。1919 年 8 月匈牙利苏维埃共和国被推翻，革命宣告失败，卢卡奇同许多政治流亡者一样，移居维也纳。这年 12 月莫霍利-纳吉也来到维也纳，但主要是与匈牙利的艺术先锋派团体 MA 加深交往，几周后，他离开维也纳，前往柏林。

一致性,另一方面,他又急切期待这种创作能够直接进入现实社会的生产。这也是内在于混淆之中的矛盾:他的创作方式是高度中介化的,而他想让创作承担的社会责任又是直接的,非中介的。

事实上,从20世纪头30年的很多先锋派艺术家那里,我们都能看到类似情况。在思想领域,这随后成为各类现代艺术理论论争的一个焦点。艺术服务于社会和艺术独立于社会这两种主张之间的冲突,有时表现为"他律艺术"和"自律艺术"的对立,有时表现为"现实主义"和"现代主义"的对立,不过这样的划分仍不足以体现实际论争的复杂性。这个议题很有代表性的两次讨论都发生在两战之间,分别是阿多诺和本雅明1935—1938年的书信论争,以及流亡莫斯科的德国文学杂志《发言》发起的那一场将卢卡奇和布洛赫等人都卷入其中的"表现主义论争"。但是,莫霍利-纳吉作为一名讲求实干的艺术家,好像并没有在思想深处体验到类似的剧烈冲突,这两条很难不相互抵牾的艺术取向,在他向前探索的征途中多数时候是并行不悖的。

无论是儿时还是在部队中,或者匈牙利革命之后,莫霍利-纳吉始终感到自己陷入某种被边缘化和被孤立的境地。自第一次世界大战开始,莫霍利-纳吉绘画中日益明显的抽象化趋势表明,对那个旧世界的秩序和它在经验现实中残留的各种象征形式,他多么本能地厌恶和排斥。被拒绝的痛苦经历帮助他进一步看到革命的失败之处:"目前的共产党仍然是这个资本主义世界的一部分,并且是其得力的宣传者。"[1] 这句对社会主义现实主义的批判确实道出了部分真相。出于对形式问题的敏感,这位革新者相信,一个真正具有革命性的新体系应当在所有方面区别于人们熟悉的旧有模式。而现在,生产和分配的形式乃至它们在文化生活中的表现形式,比照革命之前,竟仍是换汤不换药。他只能背井离乡,寻找他的新世界和新秩序。

1921年1月,莫霍利-纳吉一路靠画广告标志和刻字打工抵达柏林,此时他已经自主地吸收了发端于俄国战前的构成主义理念。他的绘画完全排除了透视手法,专注于色彩对比、几何形状及其位置关系在构作上具有的潜力。这可不只是艺术形式自律下的风格探索。作为一名构成主义者,莫霍利-纳吉把自己的创作同一种社会理念牢牢

联系在一起,这种美学理念已经被弗拉基米尔·塔特林[Vladimir Tatlin]和亚历山大·罗钦科等俄国先锋派提升为创作的根本原则。

十月革命让塔特林等人看到,曾经作为幻想和象征的东西如今能够作为积极因素参与争取共同解放的进程,艺术必须回归大众生活,参与新社会的构筑。这样的艺术必须包含一切,消除所有艺术间的隔阂,同时消除在都市浪潮中滋生的偏见和疏离。或者说,这样的艺术应该让所有人都能够领会,同时塑造总体的无产阶级意识。

在十月革命的历史条件下,创作者们看到自己重新回归生产者的现实路径,在旧秩序终结的地方,机器生产显现的活力正在召唤一种工业化的新秩序。工业材料和产品仿佛宣告了一种彻底平等的乐观前景:在工业产品构作的生活环境中,不再有资产阶级冷漠的个体,人与人的差别和疏离消除了,个人的活力融入共同的自由。所有与巨大变革产生共振的创造性形式(未来世界的形式),都必须加深创作者和这一新秩序的联系。结果,这种激进的主张导致了俄国先锋派内部的分歧:对于卡西米尔·马列维奇[Kasimier Malevich]的至上主义而言,非物象的艺术还主要是如自由诗一般的纯粹构造和永恒节奏,而对于塔特林的构成主义而言,艺术作品就必须具有进入现实的"生产性"。

不难理解,苏维埃艺术的官方意识形态选择了后者。1919年,塔特林接受重大的委命,设计了后来成为现代主义象征之塔的第三国际纪念碑。构成主义取向很快成为苏维埃官方艺术的主流,并且借助政府力量于1920年在莫斯科拥有了自己的阵地"呼捷玛斯"[莫斯科高等艺术与技术学院],一所后来被称为"俄罗斯包豪斯"的国立艺术与技术学校[2]。在这里,对机器的着迷,对人-机器结合的热望,与对超级工业化发展的高度认同,以及对社会主义未来世界的乌托邦想象交杂在一起。

莫霍利-纳吉1919年至1923年的作品显示,这位青年艺术家经过短暂的立体

1 __ Sibyl Moholy-nagy, Moholy-Nagy. *Experiment in Totality*. Harper & Brothers, 1950: 14.
2 __ 事实上,无论塔特林的功利主义理论,还是罗钦科1920年的《生产主义宣言》,又或者迈耶霍德[Vsevolod Meyerhold]自1920年开始与利西茨基、爱森斯坦、维尔托夫等先锋派艺术家共同完成的构成主义布景和电影-剧场实验,虽然具体理念各有不同,但都表明了某种类似的迎向机器和工业生产的进取态度。

图 22 ｜耕地图
莫霍利-纳吉，1920—1921

图 23 ｜构成作品
莫霍利-纳吉，1922

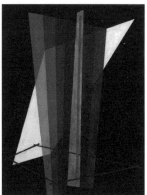

派和未来派时期，坚定地选择了世界上第一个社会主义国家所推崇的构成主义道路，并且很快成为最能够体现这一取向的画家之一。图 22、23 虽然在抽象绘画和平面构成方面莫霍利-纳吉深受马列维奇、埃尔·利西茨基 [El Lissitzky] 的影响，但是总体立场上他选择的是塔特林一方：内在精神让位于集体生产。这个基本姿态成了莫霍利-纳吉生涯的底色，主导他人生每一次重大选择的推动力几乎总是强烈的社会情感和直接参与集体建设的渴望。

1921年，列宁新经济政策进一步明确了工业化的发展方向，艺术与工业生产的结合不仅在象征层面，更是在社会实践的层面得以推进。艺术家被赋予生产的任务，"作为生产者的创作者"有机会将创作主体转化为历史主体，他们想象着自己像新时代的工程师一样制造服务于全社会的产品。材料、形状、色彩诸如此类的要素被从物象中解放出来，不单是为了构作自由之诗，而是让要素各自的本性服务于更加现实的目标——服务于一个有组织有计划的劳动者主宰的新世界。

经验现实的政治诉求与创造者的乌托邦理念快速连接，然后彻底短路。这种连接在后来深远地影响了欧洲先锋派运动的意识形态转向，而此时只是增加了一些术语、

概念、"主义"本来已经存在的含混内容。说到底，生产主义对于几位艺术家出身的"生产者"而言，基本没有超出理念和宣讲的层面。他们有很多计划，也有相应的设计蓝图，但是落到现实层面，却鲜有真正付诸社会生产的成果。

这段时期的尴尬处境暴露了俄国构成主义的基本矛盾。一对矛盾在于：构成主义者声称艺术家应该"进入工厂"，加入工业生产，构筑新社会，实际上他们却更多地着眼于技术美学，不太顾及生产资料的现实条件。另一对矛盾是：构成主义针对技术美学进行的种种实验不可避免地延迟了艺术进入现实的步伐，而外部的政治力量却越来越迫切地要求他们的现实主义更直接更高效地满足需求，理由是——工人阶级不懂抽象。

结局众所周知，一旦官方宣布社会主义现实主义是唯一合法的艺术风格，这些曾经忠诚渴望参与社会建设的先锋派艺术家，就被贴上"颓废的形式主义"标签，遭到冷遇，甚至政治清洗[1]。这将是后文中汉斯·迈耶离开包豪斯之后会面对的情境。而十月革命刚刚胜利的那几年，还只有极少数的人在一片大好形势中觉察到不安。1920年，瑙姆·加博 [Naum Gabo] 与其兄安东尼·佩夫斯纳发布了《现实主义宣言》，倡导纯粹的构成主义。在宣言中，他们批评立体主义和未来主义不够彻底，主要是抽象得不够彻底，为了表现新时代与科技发展、社会进步和现代性经验相对应的新精神，他们提出"构成主义"。显然，这个语境中的"现实主义"不仅与后来官方认可的现实主义文艺原则在含义上迥然不同，也和卢卡奇、布莱希特等马克思主义文艺理论家各自强调的现实主义相去较远。这篇更适合称作构成主义宣言的《现实主义宣言》，却因为

1__ 列宁早在1905年的《党的组织和党的文学》中就确立了艺术与现实、政治的关系，指出文艺工作者应该为共产主义事业服务。尽管如此，十月革命胜利之后，列宁主政时期的文艺政策实际上相当宽松，20世纪20年代早期主要是托洛茨基和布哈林负责文艺界，由政府支持创办的艺术文化研究所 [Inkhuk] 和莫斯科高等艺术与技术学院培育了俄国最早的一批先锋派艺术家，其中包括康定斯基、利西茨基、马列维奇、塔特林等人。20世纪20年代后期，斯大林开始直接插手文艺工作，逐渐确立"社会主义现实主义"为官方唯一认可的文艺创作原则，进入20世纪30年代，苏联的现代主义艺术家们大量受到排挤、压制甚至清洗，思想领域也爆发了激烈的论争。

这个标题被苏维埃文化官员当作直接的现实主义宣传,大力推广,贴满莫斯科各处广告牌。理念和概念上的错位早在那时就初露端倪[1]。

正当苏俄先锋派积极争取与工人阶级联盟的时候,目睹了匈牙利苏维埃革命失败的莫霍利-纳吉从布达佩斯流亡维也纳,然后辗转来到柏林。他很快取得刚回德国的犹太裔俄国艺术家里西茨基的信任,并且发现自己在困苦和孤立中摸索的艺术出路,正好契合苏俄先锋派与欧洲先锋派交遇后形成的构成主义国际运动[2]。曾有一段不长的时期,莫霍利-纳吉在柏林的工作室成了苏俄先锋派与欧洲艺术家交往的一个小聚点,同时他自己的创作也分享了先锋派正在推进的各类实验。 图24、25

图24 | 为马列维奇制作的小册子
利西茨基,1920

图25 | 至上主义 Q1
莫霍利-纳吉,1923

莫霍利-纳吉是那种很善于吸纳借鉴他人方法的艺术家，这是他的优点，却也为他后来与许多先锋派艺术家交恶埋下伏笔[3]。1922年5月，莫霍利-纳吉在匈牙利先锋艺术杂志 MA 上面发表文章《构成主义与无产阶级》，文中他第一次坚定地表明了持续一生的基本立场，那就是：去成为一个机器的使用者，进而成为这个世纪的精神之所在。在一种无比乐观的笔调中，莫霍利-纳吉将新技术和随之而来的新视觉，与实际上明显带有19世纪乌托邦社会主义色彩的未来想象紧密相连。

"在机器面前人人平等。我可以用它，你也可以。它可以碾碎我，同样的事情也能发生在你身上。在技术中没有传统可言，没有阶级观念。每个人都可以成为机器的主人，或是奴隶。……构成主义艺术既不是无产阶级者也不是资本家。构成主义艺术

[1] 一年后，构成主义者内部发生明显分歧，康定斯基和加博仍然重视对空间和运动韵律的表现，塔特林和罗钦科夫妇则转向生产主义，主张把艺术化入日常生活的物品生产中，从绘画、雕塑走向工业设计和平面设计。莫霍利-纳吉在加入包豪斯之前明显偏向塔特林等人的生产主义立场，故而他和康定斯基虽然都被认为是构成主义者，但是二人在包豪斯期间从理念到方法都始终存在不可化解的矛盾。

[2] 1922年成为俄罗斯先锋派与欧洲先锋派交遇的顶点，如卢卡奇所说，20世纪10年代的乌托邦理想进入20世纪20年代后，寻求将革命扩张到国际范围。1922年5月在杜塞多夫举办了"首届进步艺术家国际会议"，利西茨基和汉斯·里希特[Hans Richter]在会上发表联合声明，宣称"今天，我们仍然处于两个社会之间：一个对我们毫无用处，另一个却尚未到来"，正是这次会议激发范杜斯堡筹划了九月在魏玛的那场著名的"构成与达达主义者国际会议"。十月，柏林举办了"首届俄罗斯艺术展"[the Erste russische Kunstausstellung (First Russian Art Exhibition)]，由俄国政府出资，展出包括马列维奇、康定斯基、加博等许多俄罗斯先锋派艺术家的抽象作品。

[3] 与利西茨基等先锋派艺术家的关系后来成为莫霍利-纳吉生涯很有争议的部分。利西茨基在1925年9月给妻子的信中非常尖锐地指出莫霍利-纳吉作品对豪斯曼[Hausmann]、查拉[Tzara]、[Losovik]、哈罗德·洛布[Harold Loeb]和他本人的抄袭，以及抽象摄影上对曼·雷[Man Ray]的剽窃，言辞很尖锐："我以为凯梅尼[Alfréd Kemény]在 Kunstblatt 和 G（杂志）上对莫霍利-纳吉的批评会让他收敛一点，以后只会在私下场合弄弄他从别人那里偷来的东西，然而他无所顾忌。……莫霍利-纳吉贡献过什么呢？光？它本来就在空中。绘画？莫霍利-纳吉连绘画最基础的东西都不知道。主题？哪儿能找到？为了凝聚力量，艺术家必须有所聚焦。至于特征？那通常是他们用以隐藏自身的面具而已。我有点傻，把这种莫霍利-纳吉的生意太当真，但是他的剽窃行为已经太过厚颜无耻了。"参见 Éva Forgács. John Bátki, Budapest (translators). *The Bauhaus Idea and Bauhaus Politics*. New York: Central European Univerisity Press, 1995: 212-213. 尽管莫霍利-纳吉在1924年曾就凯梅尼对他的指控发出声明，可是显然，那些曾经的战友对他的自辩并不买账。

是原始的，没有阶级或祖先。它表达了自然纯粹的形式——直接的色彩，空间的节奏，形式的平衡。"[1]

莫霍利-纳吉将构成主义要素所建构的视觉环境设想为新型社会关系的基础，因为"构成主义是纯粹的实质。它不被限制于图片框架与底座内。它延伸进工业与建筑内，延伸进实体与关系内。"当莫霍利-纳吉由此声称"构成主义是社会主义的视觉"时，他实际上并非一位积极投入现实阶级斗争的共产主义者，而更像是借助技术寻求普适平等的空想社会主义者——这类观念的渊源甚至可以追溯到傅立叶及其普遍和谐论。

不得不说，在有关艺术与政治的公开态度上，莫霍利-纳吉其实比包豪斯任何其他大师都更接近格罗皮乌斯。他们在第一次世界大战之后自身都曾经历了类似空想社会主义的阶段，也都有过明显的左翼言论，二人那时所表现的现实批判态度在接下来的岁月中都并无太多深化，而是很快转向一种通过艺术性的创造重建社会的务实作风。《构成主义与无产阶级》一文显示出莫霍利对技术之政治潜能的直觉判断，不过其中也暗含着技术理性的隐患。他似乎没有意识到，从十月革命后的苏俄到即将陷入恶性通货膨胀的魏玛共和国，政治语境已经发生了巨大改变，人民掌握生产资料这回事在这里几乎没有实现的土壤。这篇文章发表于他和格罗皮乌斯第一次会面的三个月后，莫霍利-纳吉崇尚理性和建设性的取向大概正中格罗皮乌斯下怀。这倒不是说格罗皮乌斯的想法同莫霍利完全一致，而是说，莫霍利恰恰是那一时期格罗皮乌斯想要为包豪斯寻找的人。也差不多从这一时期开始，包豪斯对外的公共形象由个体主义逐渐转向集体主义，由表现主义转向生产主义。

一个有意思的现象是，无论莫霍利-纳吉到来之前，还是之后，常常被一同归为"历史先锋派"阵营的包豪斯从不曾过分追捧构成主义，或风格派，或元素主义这类正在风行的先锋派思潮。包豪斯学生保罗·西特罗昂[Paul Citroen]在20世纪50年代回忆说，即便那些支持莫霍利-纳吉的人，也没有一个喜欢他的构成主义绘画，因为"对于我们这些热忱地投身于德国表现主义的人来说，那种在包豪斯之外形成的'俄国风'趋势，连同其精确的、模仿技术的形式，都很让人讨厌。"[2] 当然，这段回忆很难说没有受到新的历史条件和意识形态的潜在影响。不过形式大师施莱默当年的记录也提到教师群体对构成主义机器美学的怀疑。在1922年3月写给挚友的书信中，施莱默提到他对范杜斯堡的构成主义的看法，他认同后者对包豪斯的许多批评，不过对于直接把建筑法则和机器的节奏套用在艺术创作上的做法，他高度怀疑。康定斯基和克利

更是对莫霍利-纳吉教条化的技术美学保持警惕。莫霍利-纳吉一加入包豪斯就公然摆明两个基本立场：崇尚机器，拒斥一切非理性因素。单这两点，就在他和"老"大师之间形成了紧张关系。

包豪斯第一阶段谨慎地与机器和批量生产保持距离，这往往被认为是它相对保守之处。范杜斯堡在1922年5月"进步艺术家大会"和9月"达达与构成主义者大会"期间掀动先锋派艺术家对包豪斯的集中攻击，主要针对的就是包豪斯这些显得不够激进的地方。在他们看来，包豪斯的差谬主要有以下几条：首先，它那过时的表现主义倾向对内在精神的强调，没有摆脱资产阶级个体主义的窠臼；再者，由于它尚没有褪去人类中心说的标志，这就让不必要的主观性阻碍了"机械挂帅"的客观进程；最让人忍无可忍的是，它居然不事生产！不信奉纯粹的理性原则！

一份发表在当时《风格》杂志上的判词最后写道："在包豪斯，某些东西正在败坏，唯有激进的方式能带来改进。必须辞退所谓的'艺术大师'，必须在严格的理性原则上重建工坊活动的根基。"[3] 这种带有街头标语味道的指摘，就批评表现主义取向而言不无道理，不过未免低估了格罗皮乌斯的社会远见，也低估了包豪斯结构的复杂性。在新兴民族国家德意志刚刚完成工业革命之际，先锋派艺术家努力向外探寻的去处，对于某些先锋派建筑师而言，恰恰是他们在第一次世界大战前走过并有意与之保持距离的来路。格罗皮乌斯正是其中之一。

一些研究者从格罗皮乌斯对人选的物色中看出其高明的外交手段，比如设计史学者瓦尔特·沙伊迪格[Walter Scheidig]就认为此举相当明智，"他很巧妙地没有邀请（构

1__Sibyl Moholy-nagy, Moholy-Nagy. *Experiment in Totality*. Harper & Brothers, 1950: 19. 参见杂志"*MA*"（May, 1922）上的一篇文章。"*MA*"是一个匈牙利先锋艺术杂志，发行时间从1918年至1925年。

2__这段回忆出自保罗·西特罗昂1956年出版的《内省》。转引自 Frank Whitford. *Bauhaus*. London: Thames and Hudson. 1984: 127.

3__根据福尔加奇的考证，这篇出现在1922年9月《风格》杂志上的文章，作者署名为 Vilmos Huszár，但实际上很可能就出自范杜斯堡笔下。参见 Éva Forgács. John Bátki, Budapest (translators). *The Bauhaus Idea and Bauhaus Politics*. New York: Central European Univeristy Press, 1995: 69.

成主义）领袖人物，比如范杜斯堡或者利西茨基……而是推荐了莫霍利-纳吉，这位同样参加了魏玛构成主义者大会的人。"[1] 匈牙利学者埃娃·福尔加奇 [Éva Forgács] 甚至在类似判断的前面增加了一点颇有意味的史料细节：几乎在加入包豪斯的同时，莫霍利-纳吉与另几位匈牙利艺术家在匈牙利共产党党报上联名发表"宣言"，支持共产主义者的无产者艺术，尖锐抨击（范杜斯堡所主导的）风格派那种"构成的机器美学"。福尔加奇注意到，"在这份奇怪的宣言之前，莫霍利-纳吉从未显示出与风格派存有矛盾，在那之后，他也再不曾表露过任何共产主义信仰。"[2] 这不能不让人好奇在莫霍利-纳吉一以贯之的集体主义倾向和他走位飘忽的政治立场之间，现实因素和理念驱力可能以什么方式发挥作用？[3] 图26

班纳姆曾经表示"在1923年前，包豪斯一直没有向外表示出任何对机械化生产和相关设计问题的兴趣"这个事实让人匪夷所思[4]。班纳姆说出了许多对包豪斯寄予厚望的人的心声。可是格罗皮乌斯1919年春天为魏玛工业界和手工业界代表作的演讲却说明，他在这个问题上已经具有了超越性的理解。演讲中，格罗皮乌斯用"全体人民共同创造和建造自身"作为终极目标，重点是，这里的"建造"涵盖了从艺术创造到手工业乃至工业生产的全部过程，并最终回到"人民"的自我建设[5]。从这个表态我们可以读出另一层意味：正是为了迎向未来不可避免的机械化时代，当务之急是首先培养单个创造者/生产者，让他们同时兼具重新构型的创造力，以及自主地驾驭技术和材料的能力。而手工技艺，在这个意义上应该成为个体培养的初始步骤。

我们都知道，包豪斯是变革的产物。可它是变革什么的产物呢？在它自身的转型中又有什么是不变的呢？答案或许可以在它的创始者那里找到。格罗皮乌斯在第一次世界大战之前为大资本家设计过超前的工业化建筑，按照佩夫斯纳的标准，贝伦斯的这位伟大学生已经完全具备现代设计运动所需的非凡品质：对科学和理性规划的信仰与对机器风格的浪漫情感完美结合。他对钢、玻璃这类材料的运用，以及对现代建造技术的实验，体现出超越时代的远见和义无反顾的气魄。

然而经历战争的洗涤，目睹文明的成果如何摧毁一切，格罗皮乌斯不再无条件地迎接"一个像钢和玻璃一样冷静的世纪"，他觉察到技术理性背后的疯狂，开始警惕

图 26 | 达达与构成主义者大会合影
1922

1__ Éva Forgács. John Bátki, Budapest (translators). *The Bauhaus Idea and Bauhaus Politics*. New York: Central European Univerisity Press, 1995: 95.

2__ 在这份宣言的三个月前,莫霍利-纳吉刚刚和阿尔弗雷德·凯梅尼[Alfréd Kemény]一起写了宣言"动力的构成主义体系",发表在《风格派》杂志上。

3__ 这番暗示也有趣地体现了某种包豪斯研究的新现象:包豪斯曾经在主流的历史叙事中成为一个具有高度一致性的现代主义意识形态象征,在最近二三十年,它开始被有些学者解读为充满斗争和政治权衡。所以说在今天的包豪斯研究者面前至少存在两个陷阱:在他小心翼翼地避开刻板且不合时宜的现代主义总体性话语之后,有可能一失足,跌进更加庸俗的仿佛观看宫斗大戏的八卦迷障中。困难和任务仍然在于,如何从表层的现实矛盾追踪更加根本的理念分歧和实践智慧。

4__ 班纳姆在对 1919 年包豪斯宣言做分析的时候表达了这个理解上的难题:"这段声明中不可能不令人惊讶的是,像格罗皮乌斯这样一位从德意志制造联盟和贝伦斯工作室成长起来的人,这位接触过狂飙杂志和画廊并了解其对未来主义之声援的人,居然能够在那时候完全不提及机器问题,而独独站在莫里斯的立场上主张什么启人心智的手工艺。"班纳姆在后文试图给出解释,认为这种手工艺取向使得"非学院教学体系做不到的提升成为可能",正是包豪斯将"在动手中学习"的方法引入美术教学。不过他似乎始终不认为这种取向与机器生产之间有什么值得讨论的关系。参见 Reyner Banham. *Theory and Design in the First Machine Age*. New York: Praeger Publishers Inc. (Second edition), 1967: 277-278.

5__ 格罗皮乌斯在这里以更务实的语调谈到这一目标:"先生们,现在我们来谈谈目标……艺术与工艺相互渗透。今天,艺术与工艺好似被一堵墙彼此隔离。工匠——工业也一样——需要艺术家那种具有融合和重塑功能的创造力。另一方面,艺术家则缺乏能够使他自信地处理材料的工艺基础。在文化繁荣的时期,艺术与工艺之间的界限是很模糊的。每个工匠都是艺术家,每个艺术家又都是工匠。全体人民共同'建造'和创造自身,这是他们最高尚的活动——而生意不过是次要之事。"Frank Whitford. *The Bauhaus: Masters and Students by themselves*. London: Conran Octopus, 1992: 46.

盲目的机器崇拜和重商主义——这是佩夫斯纳在《现代设计的先驱者：从威廉·莫里斯到格罗皮乌斯》中没有提及大概也不愿提及的一面。参与左翼联合组织"艺术工作苏维埃"的经历启发了格罗皮乌斯，1918年底，在写给先锋派艺术和建筑赞助人奥斯特豪斯的信中，他流露出新使命带来的振奋："我正在致力于某些和过去完全不同的事，多年来一直在我脑海中反复思考的事——一所学校！和几个志同道合的艺术家一起。"[1]

他不再沉迷于新材料和机器生产的光明前景，不再局限于个人创作，开始兴办教育，营造由富于创造力的人们联合起来的社群。在这里，新社会的建造者们可以通过社群联合抵御资产阶级的个体分离，通过艺术与(手)工艺的统合训练，习得在创造中驾驭各种材料和技术的意识和能力。在创立包豪斯之初，如果说格罗皮乌斯对共同建设的终极目标还有点语焉不详，至少，他警惕什么是比较清楚的：那就是资本主义、强权政治、机器崇拜，此外还有资本和强权的附庸——布尔乔亚庸人的艺术和文化！[2]

再来看格罗皮乌斯对技术持有的双重态度。作为同时代现代主义建筑大师中始终强调社会维度的一位，他让包豪斯，至少在创始初期，经历了一段对启蒙主义和技术理性的反思。这一点显然和进步主义者对这个团队的热切期待不太相称。格罗皮乌斯曾多次公开质疑功能主义潮流[3]，刻意与机器生产保持距离。可这并不意味着他打算逃避曾经预见到的未来，相反，他希望以理念的想象力干预未来，凝聚各类创造力，以便制衡那种势不可挡的标准化和机械化进程。他很清楚，唯有抵制垄断，才能实现最大限度的公共性。为此他选择首先从艺术家那里寻求力量。于是包豪斯第一批的三位形式大师中有两位是画家，一位是雕塑家，而且都曾经被表现主义所吸引。这才有了让很多学者解释起来颇感为难的包豪斯表现主义阶段。

经过四年艰难的推进，如今，格罗皮乌斯看上去打算重新迎向工业技术了。这样的"转型"事出有因。一方面是为现实所迫。包豪斯长期腹背受敌，仿佛只有迈向生产，它才能走出深陷其中的经济困境和舆论困境，毕竟出资方图林根政府也在向这所学校要求一份说得过去的答卷。另一方面，在格罗皮乌斯准备题为"艺术与技术，新统一"这场著名演讲的当口，德国漫长可怕的恶性通货膨胀行将结束。柏林此时已经开始制订稳定货币和争取国际贷款的计划，这些计划使得德国1924年后的经济和工业飞速复苏。包豪斯一直苦于缺少材料和现代设备，现在情况有望改善。

此外，还有一个易被忽视的重要原因：如果说包豪斯培养"新人"的目标本就是希望他通过对技艺和形式两方面的精通，能够自主地寻求驾驭和干预机器生产的新方

法,那么经过几年时间,包豪斯感到自己多少已经造就了能够胜任这一任务的"新人"。格罗皮乌斯坚持认为"没有任何手工艺训练上的准备,就把一个有天赋的学徒直接投放到工业生产中是毫无意义的……他会因如今工厂中占据支配地位的物质主义和单向度的视野窒息。"[4] 现在这样的担忧仿佛得到缓解,第一阶段培养出来的青年大师就是力证,他们是"一心多用"的天才,并且皆是双师制教学的产物。

就此而言,为人称道的包豪斯"转型"或许更适合被理解为某种"加速"。换言之,在它最终"超速"乃至偏离初始轨道之前,包豪斯表面上的不同取向都还共享着"批判性建设"的意志。现在看来时机已经成熟,只需要一位富有行动力的关键人物推动包豪斯切实把握住这次加速,同时让外界快速接收到"变革"的讯号。就这样,莫霍利-纳吉成为格罗皮乌斯在复杂条件下的最终选择[5]。但格罗皮乌斯未必想到,这个选择将比后来荐举汉斯·迈耶为校长的决定更深远地改变了包豪斯今生后世的命运。莫霍利-纳吉不久将以明朗清晰的姿态从混杂多面的包豪斯团队中凸显出来。他通过技术之"光"介入这个集体的创造实验,同时将包豪斯带向现代媒介的聚光地,由此对外展示出包豪斯最明亮也最清晰可辨的一张面孔。与他构成对称关系的是一位集全部力量探入暗

1＿＿Frank Whitford. *The Bauhaus: Masters and Students by themselves*. London: Conran Octopus, 1992: 25.

2＿＿第一次世界大战之后他曾经明确表达这种批判态度:"资本主义和强权政治已经让我们这个人种在创造性上呆滞迟钝了,数目庞大的布尔乔亚庸人正在使生机盎然的艺术窒息。"在一次莱比锡的演讲中他还谴责:"对权力和机器的崇拜已经如此危险,它使我们忽视精神的方面,而走向经济的无底深渊。"转引自 Frank Whitford. *Bauhaus*. London: Thames and Hudson. 1984: 37.

3＿＿包豪斯在所谓"转型"之后确实开始表现出对批量生产的关心,尽管如此,就总体立场而言,仍然坚持格罗皮乌斯在德意志制造联盟时期唱的反调:反对完全顺应机器生产的标准化取向。即便莫霍利-纳吉也是如此,他的《生产,复制》一文明确表达了这种态度。毕竟资本、大工业和机器生产的结合,不用鼓吹,其前景必然是商品的标准化,随之而来的将是生活的同一化和创造力的萎缩。

4＿＿这是格罗皮乌斯在那次演讲之后发表的纲领性的文章《魏玛国立包豪斯的理念与组织》中,对手工艺教学的定位,更加明确地提及它和机器生产之间的关系。参见 Reyner Banham. *Theory and Design in the First Machine Age*. New York: Praeger Publishers Inc. (Second edition), 1967: 281.

5＿＿就历史的可能性而言,并不能确定无疑地说莫霍利-纳吉就是最佳选择,一些通信表明利西茨基也曾经是人选之一。

面的人。奥斯卡·施莱默,这位主持包豪斯舞台工坊的大师,在学校被迫关闭的两年后写道:"过度的光亮必然跟随暗沉的阴影……为了有意识地进入黑暗以储备我的力量,我让自己接近黑色的背景,仅仅散发微光。"[1]

[1] 参见奥斯卡·施莱默,《奥斯卡·施莱默的书信与日记》,450 页。

奥斯卡·施莱默 I：包豪斯之暗

从1923年包豪斯大展开始，到1925年搬迁德绍后重新启动的包豪斯丛书出版，格罗皮乌斯和莫霍利-纳吉在很大程度上共同主导了包豪斯公共形象的转变。虽然他们无论在阅历和视野上，还是志向和方法上，都存在深刻的差异，但是基于短期的目标，或者说为了把迫在眉睫的重重危机切实转化为动力，这些差异被悬置了。十多年后，格罗皮乌斯在哈佛大学继续艰难地实践他的理想，试图以建筑之学引领社会和文化的变革，而同时期的莫霍利-纳吉则在芝加哥大工业家的资助下意气风发，努力开拓一条通过现代设计整合工商业成就的道路。虽然他们仍相互支持，但只有在那时，他们之间的距离才变得分外可见。至此，我们已经开始触及那个对外具有鲜明特征的包豪斯内在的差异与矛盾，它不仅意味着"包豪斯人"的复数形式，更意味着把包豪斯重新理解为一系列冲突和博弈的必要性。

由于过于短距的历史透视，也由于战争灾变投下的长长阴影，更由于一种持续了近半个世纪的风尚，亦即乐于贬抑现代主义理想和消解宏大叙事的风尚，包豪斯的内在张力被缝合在历史叙事——这一包含着自我叙事和他者话语的混合体——的褶皱里。如果说，这种内在张力打一开始就构成包豪斯被压抑的暗面，那么在我们这个表面上日渐开明多元的新时代，情况好像愈发如此。在我们的时代，几乎所有曾经被排斥的

图27 │《包豪斯楼梯》
奥斯卡·施莱默，1932

东西都有机会欢庆它们的"新生"了，也就是，都有机会以多元化的名义和面目上有些差异的方式进入交换价值体系，分得一席。而包豪斯的暗面仍然在暗处。在毁灭性的战争和无硝烟的冷战之后，人们似乎越来越偏爱同一化结构所支撑的表象差异，偏爱可资安全兑换的多样性。而包豪斯曾经追求的却是相反的东西：以尽可能凝练的构型，借助尽可能共通的表象领域，保存尽可能多的矛盾和冲突的力。它之所以在色彩、图形、材料、建筑和舞台中近乎偏执地探索内在的对比关系，不过是这种追求在形式层面的体现。在这个意义上甚至可以说，包豪斯本身相较于持续二三百年的自然主义现实戏剧，更多地保存了古典剧场中那种贵族式的因而也是悲剧式的二元对抗关系。这使它不得不长久地处在多元主义文化的阴影里。

如果说此时重启包豪斯具有某种特殊的意义，那可能必须以承认它的内在张力为前提。为此，包豪斯另一位需要重新解读的人出场了，奥斯卡·施莱默。大概没有谁比施莱默更适合帮助我们切入包豪斯内核的"间隙"。这个画出《包豪斯楼梯》[1] 的人刚好也是包豪斯大师中最善于"拆台"的人。从他跨越奥匈帝国时期、魏玛共和国时期和纳粹德国时期的书信与日记中，我们可以发现一条在现代艺术家当中并不多见的自觉辩证的轨迹。

图27

这位在德意志末代皇帝即位三个月后出生的德国艺术家，身上携带的"负能量"和他的喜剧天分一样多，他那从没有松懈过的使命感和他爱挑刺的天性一样强烈，以至于他仿佛用整个生涯在各种主导话语中敲奏不和谐音。比如，他早在1912年就坚定地转向现代主义，却在任教包豪斯期间坚持做一个"太过古典"的人；在这个明星团队里，他时常考虑的是"改变包豪斯 – 德绍这个星丛，不让它太舒服"[2]；他与包豪斯的权力轴心始终保持疏离，却通过书信与日记为后世提供了包豪斯唯一一份审慎而又忠诚的观察记录；他身处现代主义运动的中心，却对包括抽象主义在内的几乎所有斩钉截铁的论断多有讽刺挖苦；一旦纳粹成功展开对现代主义艺术和艺术家的污蔑，他又认认真真表示，如果有机会就肯定画抽象画，"尤其在一个禁止这么做的年代"[3]。他的背时之举，全然不是以莫霍利-纳吉那种英雄主义式的引领姿态，而更像是不得不听从于某种内在的律令，知其不可而为之。

1__《包豪斯楼梯》是施莱默最为后世熟知的油画作品，也是除了同样由他设计的包豪斯头像之外，另一个关于包豪斯人的最具象征意义的图像。施莱默在布雷斯劳听闻德绍包豪斯被关闭和密斯将这所学校搬迁至柏林的消息，无限慨叹中，以极大的沉着创作了这幅油画。1933年MoMA购入此画，之后它被长期作为整个西方设计史的导引图像，陈列于前厅。
2__ 参见施莱默1926年12月21日致维利·鲍迈斯特的书信。奥斯卡·施莱默，《奥斯卡·施莱默的书信与日记》，255页。
3__ 同上，489页。

1933 年 4 月 25 日，离开包豪斯四年后，施莱默书生意气给纳粹宣传部长戈培尔写了一封抗议信，力劝戈培尔终止"艺术的恐怖密室"，以及为艺术贴上政治标签的行为，"艺术家根本上是非政治的，而且必须如此，因为他们的王国并不存在于这个世界。他们总是关心人性，效忠全人类的生存。"[1] 然而，施莱默没有意识到他的这一行为根本上讲就是政治，只不过以一种否定性的方式与现实政治建立起批判关系。艺术与政治的关系本就是现代性的核心主题，施莱默的所谓"非政治"姿态包含了艺术家所可能携带的政治能量，而这种否定性的关系在日后的现实中也得到了验证。正是从这个月份开始，落在施莱默个人身上的迫害拉开序幕，他人生最后十年以"内部流放"的方式开始了。

关于艺术与政治、社会的关系，包豪斯的几次重大转折在很大程度上都与这个总问题有关。从前文我们可以知道，孕育包豪斯后来所有潜能的种子，作为理念内核从它带有浓厚浪漫主义乌托邦色彩的 1919 年宣言中就已经渗透出来，那就是：在分崩离析的世界中通过面向"总体艺术作品"建设"新型共同体"。这表明了包豪斯的根本宗旨在于，从感知出发，通过"建造之家"，在战后废墟中重新探求人的价值与世界的意义，重新实现人的联合与信仰的重建。可以说，在"艺术家与工匠的联合"或者"艺术与技术，新统一"这些口号之前，首先是"艺术与社会"的新统一。

那个时代的所谓"社会向度"，在涉及技术的讨论中，通常被用来化解崇尚技术和批判技术这两种既有态度之间的矛盾。而在包豪斯语境中，社会维度有了另一层作用，它强调带有自身历史条件和社会认同的艺术家主体，和他希望在当下推进的公共性之间的潜在张力。这一点虽然未被言明，却是包豪斯作为一项共同事业的美学基础和伦理基础。在这基础上，贯穿包豪斯整个历史的内在矛盾冲突基本可以归结为以下三个问题上的分歧：艺术，究竟应当在何种层面担负社会责任？"总体艺术作品"如何是可能的，它在实际的演练中是客体化的对象，还是通向"新型共同体"的策略？"新型共同体"的前提，是承认差异的普遍性和永不停歇的冲突与调停，还是将一切差异最终同化的决心？

在这三个问题上，施莱默与包豪斯内部的主导思想始终不完全一致。比如在他看来，伊顿和格罗皮乌斯之间貌似对立的观点事实上陷入了同一种误区：前者让艺术与社会完全脱离，后者把艺术与社会过于直接地勾连，都是对内部和外部做了静态的切割，寄希望于一步到位的解决方案。而施莱默始终相信，艺术家恰恰是对时代危机感受力

图 28 ｜ 书信手迹
施莱默致艺评人理查德·埃雷，1913.11.19

超前的人，是"测震仪"。在他 1913 年和一位艺术批评家为期几个月书信论辩最后，提到他心目中艺术家的典型状态："让他们在这生活世界中感觉自在是不可能的，他们正是这种不可能（无能为力）的产物。"[2] 图28

这位艺评人批评他的作品脱离生活和自然，施莱默回应道，艺术家是对生活世界无能为力却没有逃离的人，他意识到只有将艺术的目标尽可能设定得高远，才有可能找回他无比尊重但从未捕捉到的生活。在这个意义上，艺术家必然与时代和社会相连，不过并非同步的，而是以断裂和否定的方式相连，以其暗面反照现实。

1919 年，德国在战后爆发国内革命的当口，施莱默却在日记中写下这样的句子："想象一位领先于他所处时代的艺术家；革命来了——但这是一种在他内心已经超越的

1__ 参见施莱默 1940 年 1 月 17 日致迪特尔·凯勒的书信。奥斯卡·施莱默，《奥斯卡·施莱默的书信与日记》，392 页。
2__ 同上，30 页。

体验(也会有那种心灵状态刚好与革命合拍的艺术家);他的艺术已经在描绘变革之后的世界……既然艺术变革到目前为止都先于政治变革,那么如何重建才更值得关注"[1]。在施莱默对当下超越性的思考中,艺术的社会性正在于它通过自律同社会现实拉开的这种张力。他要艺术家在这个信仰遭受全面质疑和瓦解的时代,从明朗的社会舞台抽身——可抽身并不是为了自我表达,而是给"反思"留出空间,以便发挥其不可替代的作用。

自浪漫主义运动以来,艺术家逐渐获得了一种荣光,他被期许扮演理想社会的预见者和引领者。不过只有在未来主义和达达这样的先锋派以各自激进的方式重新连接起艺术与社会之后,另一种对审美救赎之否定辩证法的强烈意识才开始形成。作为一位对未来主义和达达既汲取又反思的艺术家,施莱默所体现的艺术自律意识在革命和社会建设的氛围中始终是相当边缘的。至少还要再等上二三十年,等到审美救赎也几乎陷入绝境,它才获得在思想史中被深刻理解和被重新看待的契机。艺术自律及其与社会的否定性关系在阿多诺后来的美学理论中得到透彻的表述:"艺术,只有脱离经验现实才能实现更高的存在,为经验生活提供被它自身否定的东西,从而把它从注定要被物化的外在经验中解放出来——唯有在这个意义上,艺术作品才是经验生活的余象。"[2]

那么艺术自律与社会变革的隐秘通道如何能够修通呢?在这一点上,施莱默如同他所尊崇的一些伟大艺术家一样,与其说出于明确的社会觉悟,不如说首先出于不可抑制的艺术觉悟,选择把自己投入到对技术法则的探求中。他的书信与日记让我们可以些许了解他在创作中不断寻求的方法究竟是为了什么。在他那些怪诞形象的生成过程中存在一种强烈的意向,就是要把西方文明发展中逐渐割裂开的对立二元,特别是贯穿西方艺术史的一些基本对子,比如自然与抽象、观念与形式,重新整合到一个中间地带,这等于是在自身内部形成一个历史化的公共空间。

他1912年的自画像成为这一取向的先兆,在这幅色彩暗沉、构图抽象的画当中,个体肖像正在向某种理念图式转变,侧脸斜视的处理也由仿佛出自个性特征的怀疑态度,扩散为环境中的人的基本姿态。自那以后,施莱默就很少在肖像画意义上描画个

体形象了，尽管其作品的一大特征就是充满了人形。他常用普桑的箴言"我什么都不忽视"自勉，希望达到丝毫不减损复杂性的高度明晰，所谓"中间地带"在这个意义上成为同时做空自身和重构其中事物的地方。

大约在 1920 年代初期，他找到了"空间中的人"这个他一生创作的基准和主题：起先这意味着人与人工环境之间的杂交关系，在创作盛期又往前推进一步，通过画面更为复杂的结构关系，开始探索主体之非同一性与现代社会之高度同一性的关系。

从线性的历史叙述来看，在经历过立体主义、未来主义、达达和构成主义等先锋派运动之后，施莱默围绕"人形"的种种实验显得不合时宜，过于古典，过于"静止"。我们都记得，未来派画家贾科莫·巴拉 [Giacomo Balla] 如何把各种生命描绘成活像上了发条的机械装置，法国画家费尔南德·莱热 [Fernand Léger] 也正因为赋予女性形象一种清晰可辨的机器美学才具有了再现的正当性。

可施莱默全然不是这个路线，他从远离加速运动和机械切割的地方开始，从僵结与综合开始。结果，他的人形比此前我们自文艺复兴以来所能看到的大多数人物画像都远为凝滞。人偶？也许。却不是发条橙子。事实上，在一波又一波宣称要与历史为敌的先锋派浪潮中，施莱默对古典法则的引用很难说是固着于某种保守的立场，倒更像是深谙先锋派美学之后的反向运动。或者说，他最终选择在历史的人群中作战，而不是在无人的地带作战。他 1906 年就读斯图加特艺术学院期间选修了最早的现代主义艺术理论家阿道夫·赫尔策尔 [Adolf Hoelzel] 的抽象艺术课程[3]，1912 年作为研究生再次回到赫尔策尔门下，同时期还通过狂飙画廊熟悉了法国先锋派，尤其是塞尚和立体派对形式的探索。第一次世界大战爆发时，施莱默已经是一位出色的现代主义画家，做过一些纯粹抽象的绘画实验。

可是摧毁一切的战争让他开始反思先锋派美学丢失的东西，在数次征战和负伤之

1__ 参见施莱默 1940 年 1 月 17 日致迪特尔·凯勒的书信。奥斯卡·施莱默，《奥斯卡·施莱默的书信与日记》，084~085 页。

2__ Theodor Adorno. C.Lenhardt (translator). *Aesthetic Theory*. Routledge and Kegan Paul,1984: 6.

3__ 阿道夫·赫尔策尔这位几乎消失在现代绘画史叙述中的抽象绘画先驱于 1905 年完成了个人的第一幅抽象画《红色构成》，比公认为"现代绘画史第一幅抽象画"的康定斯基作品早了 5 年。

后，身处战场的施莱默在1917年的日记中写道："最深沉的痛苦就是坚守的事物被死亡软化。事实上，一旦人越过他自身的尺度，死亡就会显现"。似乎他同时刷新了自己对人之尊严和人之谦卑的强烈意识，并因此感到"观念必须是伦理的，形式才能是美学的"[1]。

出于这种对形式和观念的思考，施莱默既反对陈旧却还试图翻陈出新的自然主义美学，也反对现代主义运动对纯抽象和形式自治的沉迷；他赞赏现代绘画在形式上取得的成就，却质疑那种通过形式对理念的垄断而很快将自身耗尽的"为形式而形式"；他赞赏达达主义者对现实社会的戏仿和嘲弄，但是对他们在形式方面的放任自流不以为然，更是反对作为达达后继者的超现实主义在自我放纵中隐含的惰性。

在包豪斯内部他也同样不完全认同主导方向。那种把"人"这一现实内容排除在"舞台"之外的形式自治，以及那种通过面向"建筑"这一客体化的目标来组织理想社群的做法，在他眼里都有分离的危险，都有可能是对共同体乌托邦的无望许诺。

与此同时，施莱默反复清理或许只有他自己才能提取其意义的"古怪思维链"：莱茵河、德国森林、亨德尔、丢勒、格吕内瓦尔德、歌德、普桑、塞尚、克尼马戏团、马莱……甚至包括音乐改革者勋伯格。在这种不断有意识重构的历史参照下，施莱默为自己设定了带有很强伦理意味的目标：探入世界的"暗面"，重新凝结时代的象征，在其中刻写现代人的信仰。看上去，这是一个再典型不过的现代主义理想，以集合名词的名义，表征时代和未来。然而在感受和思想处于最敏锐状态的那些时刻，施莱默清晰地意识到这种象征或许不会以肯定的方式到来，而是作为"我们文化中的该隐之痕，象征着我们这个不再有象征的文化，更糟糕的是，我们甚至没有能力去创造它们"[2]。这个意义上的象征活动不再直接与肯定的东西相连，而是与否定性相连，更确切地说，与某种丧失的东西相连。

先前的未来主义者直接把速度和机器作为新世界的象征，借以捣毁过去，预见未来。同时代的达达主义者们，为这种机器崇拜覆上一层讥讽自嘲，借以瓦解当下。此刻的俄罗斯构成主义者们则相反，正在斗志昂扬地实验如何把机器美学直接投入工业社会的大生产。施莱默希望在包豪斯做的事与这三者都不同，他不把自己看成那种与时代

完全合拍的艺术家，他认为总有些艺术家不止于预见未来，他的任务在别处：他可以汇聚当下的潜能，超越所预见的未来。

如果说 20 世纪头 30 年大多数先锋派艺术家都力图切近地表现速度和变化，只有极少数者寻求通过空无的形象超越无休无止的变化，那施莱默肯定属于后者。因此毫不奇怪，他在先锋派群体中显得很不够激进。他仍然寄希望于象征的力量，只不过包含了对空无和匮乏的象征。这样一来，象征起到的作用实际上已经超出施莱默的自觉，不再直接指向所谓"时代精神"，而是更接近阿多诺借勋伯格的话指出的那种"美学折射"：通过想象和构作，站到了社会现实的对立面，使艺术有机会超越世间被粗暴地同一化的事物发出声音[3]。

这等于在"时代象征"的向心运动中预置了某种离心力。在施莱默 1916 年名为《人》的油画中，第一次出现了有关"人"的理念化形象，与正交体系对望，他称之为"分化的人"[Differenziermensch]，一个令人惊骇的形象。图29 这个临界点上的形象，

图 29 ｜《人》
奥斯卡·施莱默，1916

1__ 参见奥斯卡·施莱默，《奥斯卡·施莱默的书信与日记》，62~63 页。
2__ 参见奥斯卡·施莱默，等，《包豪斯剧场》，004 页。
3__ Theodor Adorno. Robert Hullot-Kentor (translator). *Aesthetic Theory*. Minneapolis: University of Minnestota Press, 1997: 4.

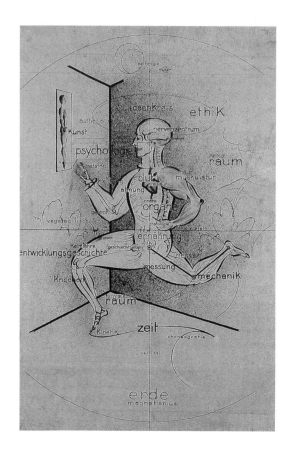

图 30 ｜包豪斯教学中的
《理念之环中的人》
奥斯卡·施莱默，1928

几乎是非人的。大概只有在蒙克[Edvard Munch]的《呐喊》或者五十年后贝克特的戏剧中，我们遭遇过类似的荒芜。

此时的施莱默正在德国东部前线服役，经历负伤、短暂的康复期，回到兵营。这一时期的绘画显示出施莱默在抽象表现方面的关键性突破，之后这个母题发展出许多变体，构成"空间中的人"的一组持续的实验。图30 然而就施莱默而言，这远非平面上的形式构成，"空间中的人"也是处于被抛情境中的引而不发的人，它把"不作为"的能力保留在僵持的形式中。

人们可以从施莱默的书信与日记中看到他如何在并非完全有意识的情况下，把自我诊断融入对所处时代的感知。比如从早期创作开始，他就一直在两个极点之间拉锯，"在两种风格、两种世界、两种对待生命的态度上摇摆不定"[1]：一极是现代主义，另

一极是神秘主义。前者向他要求秩序、清晰、戒律和极端的简洁性，而后者向他要求相反的东西，不可知、迷乱、创生和极端的复杂性。当然，我们很容易从这种典型的现代性体验中，找到被尼采重构的日神与酒神二元艺术冲动的影子——用另一位魏玛共和国的同时代者，阿比·瓦尔堡 [Aby Warburg] 的话来讲，这种二元冲突更根本地来自于西方文化的精神分裂刻写在个体身上的症状。关键的麻烦是，施莱默始终希望同时保有这两边的极限状态，在摆荡中找到统合二者的方法。

为了把分裂的力量维持在一个坚实的中间地带，施莱默决心放弃易得的迷人效果和巧于辞令的风格。他把主要功夫都用在探测不同艺术媒介的技术极限上，从绘画、雕塑到剧场、派对，在不同的中介活动中寻求统合抽象与自然的新方法。我们近些年才得以看到的那些迂回的文字和怪诞的速写显示，他努力要实现的几乎是一种不可能的总体性：在这里，现实世界的自然与艺术世界的媒材之自然同等重要；人通过模仿将自然万物转译到媒介中的本分，与人发展自己的抽象潜能同等重要；人通过抽象过程建构共同世界，与通过这个过程释放既有整体中的异质要素同等重要。

或许这就是为什么施莱默始终没有放弃绘画和写作这类物质条件要求最低的创作类型。这种态度在摄影技术受到先锋派艺术家追捧之后显得很不够激进。我们知道，在当时，绘画与摄影的关系是许多敏感的艺术家不得不面对的问题。施莱默早在1916年的一个军事勘查队中就遇上了这个问题：他被分派去搞航空摄影。施莱默惊叹于摄影的能力，认为印象派的方式在摄影和电影中遭遇了挫败，他尤其对航空摄影感到震惊："再无法想象比这更奇幻更刺激的东西了。它着重处理表面——绘画最要紧的和最终的东西。"[2]

显然，作为画家，他对这种新技术既兴奋又感到压力。经过一番观察思考之后，他说："摄影和电影，这些发明点出艺术的真正召唤：抽象。这是任何摄影形式也不能传达的东西。"当然，施莱默所说的抽象并非视觉形式的抽象效果，而是一种同时获得形式完美和思想

1__ 参见奥斯卡·施莱默，《奥斯卡·施莱默的书信与日记》，049 页。
2__ 同上，055 页。

深度的智性过程。那时还没有柏林达达发明的摄影蒙太奇，更没有曼·雷的抽象摄影。不过它们很快就有了，并且由年轻气盛的同事莫霍利-纳吉带到包豪斯。没过多久，莫霍利-纳吉开始在包豪斯一边推广摄影和电影，一边着手"把所有可能被称为绘画的东西一笔勾销"。他尽可能地将摄影术用作一种纯粹的光媒介，试图切断他所热爱的这种光影艺术与日常物象之间任何可能的联系。施莱默对此并不买账，相比莫霍利-纳吉纯粹抽象的黑影照相，他倒是表示更欣赏曼·雷的一些带有寓意的作品，如《拿着鸡蛋的手》。

不管怎样，施莱默在欣赏摄影之类的新技术媒介时，完全没有径直走向它们的意思。这是他在第一次世界大战时期形成的态度，面对善于快速捕捉万物的摄影镜头，施莱默选择带着视觉性的焦虑，回归并搅动绘画领域，探测绘画媒介独有的法则和要求：一个人用一块画布做点什么才是正当并且应该的。自那时起他就意识到一个在他看来立体主义和抽象绘画都没有充分探索的重点：绘画的价值恰恰在于它拥有的是"经得起等待"的媒材，画布平面提供了深度和强度的潜能，它更适合体现沉思，而不是瞬间意象[1]。

在施莱默写下这些句子的几个月前，乔治·德·基里科 [Giorgio de Chirico] 和退出未来派的卡洛·卡拉 [Carlo Carrà] 刚刚在费拉拉组成了形而上画派。事实上施莱默的绘画理念与基里科的亲和性在此后二十多年中一直存在，尽管形式上更克制，母题上也更单一。第一次世界大战期间，带有高度风格化倾向的怪诞形象开始出现在施莱默的画布上：空无的人形。它扁平，离奇，无表情，无个性，与其说是艺术实验下的某种风格，不如说是施莱默通过画布和颜料这些在他看来极为抽象的媒材，找到的现代人之原型——它先于形式和具体意象。继蒙克之后，大概还未尝有人以这样的强度努力画出现代人的命运：主体的专断与刻板的外在环境既对峙又杂交，扭曲的形象既精确又神秘，滑稽和庄严共同构成一出怪诞的悲喜剧。

怪诞的人偶形象在施莱默的舞台作品《三元芭蕾》中得到充分的发展。如今被公认为包豪斯代表作之一的《三元芭蕾》实际上是施莱默加入包豪斯之前创作的。1916

年，施莱默服役期间就已经在军团晚宴中上演了一些片段，当他 1920 年 12 月接受魏玛包豪斯聘任的时候，他正倾注大量精力完成这个芭蕾计划。他为舞者设计了 18 套服装，既不是为了让他们更美，也不为了让舞蹈更流畅，反而是为了给专业舞者制造巨大的障碍，以至于舞动乃至行走都相当困难。在这里，怪诞的服装对身体进行几何构型，如同几何的人工环境对身体姿态的约束，处于这种约束中的舞者将会意识到：最低条件的表达需要最高程度的发明。不寻常的表达意志和象征能力有望在这样的情境中被激发出来。▇ 图31 这一系列非凡的舞台实验，同时在设计史、现代芭蕾史和实验戏剧史中具

图 31 |《三元芭蕾》研究：
空间中的形象
奥斯卡·施莱默，1924

1__ 参见施莱默 1918 年 6 月 9 日致玛莎·卢斯小姐的信。奥斯卡·施莱默，《奥斯卡·施莱默的书信与日记》，069~071 页。

图32 │《姿态/女舞者》
奥斯卡·施莱默，1922

有某种首创的意义。1922年9月《三元芭蕾》在斯图加特州立剧院首演，一年后成为包豪斯大展演出周的重要内容，直到1932年7月在巴黎首届国际芭蕾舞大赛上最后一次演出，这个作品有了自己数个版本的变体。这期间，某些文化遗产始终伴随着施莱默，在图像资源方面，主要是从丢勒、格吕内瓦尔德到近代古典主义者汉斯·冯·马莱[Hans von Marées]的那些结合激情与比例法则的人体形象，在观念资源方面，他选择从尼采上溯到歌德，更为切近其创作的则是海因里希·冯·克莱斯特[Heinrich von Kleist]论人偶和让·保罗[Jean Paul]论喜剧的篇章。

20世纪20年代初，施莱默在绘画和雕塑中同步发展了一系列怪诞的形象，和他的舞台实验密切相关。像油画《女舞者》和雕塑《怪诞》这样的作品显示，它们的创作者似乎完全悬置了当时所热议的具象与抽象之分——包豪斯正处在这场争论的漩涡中心——对施莱默而言，创作的全部奥妙都在于从永无止境的变形中寻求象征的潜能。▆图32

会让人感到有些巧合的是，同时期在图像研究的领域，深受尼采和歌德影响的犹

太裔德国学者瓦尔堡正在总结此前一直思考的异教文化遗产的问题，他提醒人们：对西方人之幻影 [phantasms] 的思考不是在或敌或友中取舍，而是要寻求"在魔法 - 宗教的实践和数理性的沉思这两个独特的极点之间来回摆荡的一场运动的症状"[1]。从他们共有的思想资源和图像资源来看，施莱默在相近的时间做着类似的事情应该不止于历史巧合。

1923 年魏玛包豪斯大展于 9 月底结束，影响巨大。据说最让人印象深刻的几个作品中，包括了施莱默的《三元芭蕾》和他主绘的包豪斯大楼壁画。然而，内外部的压力并没有因大展的成功而有所缓和。在恶性通货膨胀的背景下，地方右翼势力、手工艺行会、号称要背水一战的本地艺术家，这些社会群体对包豪斯的敌意有增无减。而此时，先锋派代表人物范杜斯堡又从巴黎回到魏玛，对包豪斯同时展开支援和批判，这更加刺激了包豪斯内部的对抗情绪：一方是强调艺术之神秘力量的画家群体，一方是强调生产之理性前提的构成主义者。施莱默没有和这两方中的任何一方结盟，却又时不时身陷双方的炮火下。

大约 1924 年之后，施莱默早期自述中的二元对立渐渐化解，取而代之以另外两个非常具体的选项：绘画，或者剧场。"我内在的两个灵魂在相互斗争——一个是绘画导向，或者不如说是哲学 - 艺术导向；另一个则是剧场导向。或者说穿了，就是一个美学的灵魂和一个伦理的灵魂。"[2] 这可不是对早先那种二元对立结构的简单更新，

[1]__ 阿比·瓦尔堡（1866—1929）的工作方法深远地影响了 20 世纪几位杰出的艺术史学家，如潘诺夫斯基、贡布里希等。他在对早期文艺复兴艺术的研究中开创的分析方法（被后世简化地运用为"图像学"），正是克服西方现代文明精神分裂症的伟大尝试。借助图像这一介质，他将宗教性的迷狂与数理性的沉思这个二元对立结构转化为一种极性结构，以对应于艺术创造性的重构活动。瓦尔堡还将图像在文化整体中的这种极化作用与一种全景式的世界史观相关联。作为施莱默的同时代人，瓦尔堡的思想可以帮助我们更深刻地理解施莱默所遭遇并且力图克服的问题。关于瓦尔堡对自己思想的总结，中文版参见阿比·瓦尔堡撰，周诗岩译，"《记忆女神图集》导言——往昔表现价值的汲取"，《新美术》杂志 2017 年 9 月，51~66 页。英文参见 Aby Warburg. The Absorption of the Expressive Values of the Past. Matthew Rampley (translator). *Art in Translation*. Volume 1, Issue 2: 273-283.

[2]__ 参见施莱默 1924 年 11 月 22 日致奥托·迈耶的信。奥斯卡·施莱默，《奥斯卡·施莱默的书信与日记》，187 页。

施莱默的包豪斯舞台实验比他的文字更清楚地显示：他希望去发展的"剧场"不是相对于"绘画"的另外一元，"剧场"恰恰超越了二元冲突，成为存蓄两极之间巨大张力的场所。对剧场而言，天真与经验，狂喜与静默，绝对真理与不可弥合的差异，所有这些造就巨大张力的两极都能够在舞台上经历辩证运动的操练。

包豪斯 1925 年搬迁到德绍之后，施莱默开始为系统地建设实验舞台构想计划。次年 12 月 4 日，德绍包豪斯校舍举办落成典礼，包豪斯总算拥有了自己的舞台——小舞台（教学大楼中毗邻食堂的舞台）和大舞台（整个包豪斯新校舍的公共空间，尤其是屋顶和阳台）。著名的包豪斯系列舞蹈就在这里诞生。短短四五年中，包豪斯理念在舞台领域显现出强大的转化能力，也暴露了不可化约的内在冲突。格罗皮乌斯开始从中发展试图包容一切舞台形式的总体剧场[1]，莫霍利-纳吉则一门心思要实现"机械怪物"[Die Mechanische Exzentrik] 的舞台。施莱默可不愿这样，他拒绝单纯从技术神话中寻找灵感，集体记忆和社会经验仍然是他取用的主要资源。反正舞台工坊由他说了算，他就着力发展"类型舞台"，其实也是"姿态剧场"，这才有了提炼各类社会姿态而本身却又无法归类的包豪斯舞蹈。 图 33、34

众所周知，《三元芭蕾》虽然晦涩、怪诞，但由于现代戏剧史学家和芭蕾史学家的青睐，它在正统的历史叙事中具有了某种独特地位。相比之下，非作品化的包豪斯舞蹈和包豪斯派对更少引发讨论，虽然它们也都深远地影响了 20 世纪 60 年代后日渐热闹的当代表演艺术和行为艺术[2]。不同于《三元芭蕾》，这些更宽泛意义上的舞台实验在理念和形式上都发生了一些变化：复杂精致的舞蹈服装扩展成为不同类型的空间和道具，原来处于各种角色服装中的舞者们则一律简化为头罩面具的有着中性身体轮廓的表演者，被理念化的色光所笼罩的舞台收缩为从黑暗生发的舞台。在这里，个体主体与技术环境的关系让位于技术环境中主体间的关系，相应地，对社会姿态的引用成了很重要的创作策略。通过《姿态舞蹈》《盒子戏》这类包豪斯舞蹈，以及由施莱默主导的包豪斯派对，这位有不少喜剧天分的形式大师清楚地表明，他打算让包豪斯舞台在什么层面上与社会现实发生关联。他不再让它去象征一个终极的世界舞台，而是把它转变成一个临时共同体的场所。曾经伫立于舞台中央的"空间中的人"，转变为不断从黑暗中浮现出来的诸多姿态，需要处理的始终是"陌生者"之间的矛盾性和亲密性。

总体上看，早期的绘画经验帮助施莱默把舞台上的象征活动推向极限，反过来，包

图 33 | 空间的对角线和形象
奥斯卡·施莱默，1926

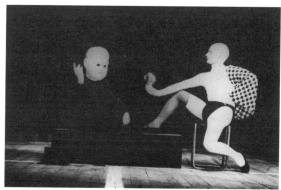

图 34 | 即兴表演
奥斯卡·施莱默，1926

1__ 格罗皮乌斯从包豪斯舞台实践中发展出"总体剧场"的构想，这个构想在两年后与皮斯卡托的合作中逐渐成熟。皮斯卡托此时刚刚开始在柏林"人民舞台"工作，推进他的"政治戏剧"实验，出于对舞台装置和各种媒介的关注，他从此时开始与施莱默、格罗皮乌斯、莫霍利-纳吉等包豪斯大师合作。格罗皮乌斯很赞赏皮斯卡托的混合媒介戏剧实验，在 1927 年为皮斯卡托设计了堪与德绍包豪斯校舍比肩的"总体剧场"，不过项目最终流产，二人不欢而散。

2__RoseLee Goldberg. *From Futurism to the Present: Performance Art*. Harry N. Abrams, Inc., 1988: 97-120.

豪斯舞台逐渐强化的矛盾张力，又很自然地转化为画布上实现深度和强度的新方法。自从接手包豪斯舞台工坊后，施莱默的绘画就很少出现单体形象和带有终极永恒意味的象征了，取而代之的是高度风格化的群像，或者说，理念化的人体组合。同时他开始寻求将现代技术条件下光明理性的空间构造，反转为暗黑基底上的诗学。亚里士多德曾经将黑暗视为呈现"光之丧失"的颜色，也即潜能的颜色，泰米斯提乌斯进一步将这种潜能理解为对"丧失"的认识能力。施莱默则是现代艺术家当中对这一思想做出回应的一位。他尝试重新将黑暗与空无融入西方的幻影传统，无论在自己的画布上还是包豪斯的舞台上，为最大化的张力、类型的平等和持守的潜能提供一种晦暗的基底。这在《向心组合》（1925）这样的画作和一系列包豪斯舞蹈中，体现得都很明显。

十余年后，阿多诺在回应好友本雅明提出的"艺术政治化"观点时重申自律艺术的这种解放力量："自律艺术对技术法则的追求中的最高一致性恰恰改变了这种艺术，使它不再成为禁忌或拜物教，而是让它接近了自由的状态，一种能自觉创造的东西。"[1] 就在阿多诺写给本雅明那封信的两个月前，施莱默在日记中写道："我们应该坚守彻底的艺术自律，以此回应分派给艺术的从属功能"[2] 他接着讨论了艺术家的媒材为何应该被视为其作品不可分割的一部分，加以极端精确的计划。针对有关现代艺术家缺乏社会责任感的这类指责，施莱默坦言说相比直接的社会介入，他感到自己被一种"更高的责任感"控制着，不允许他在绘画中，对客观对象比对图画所能允许的形式和意图投入更多的关注。

[1] 阿多诺致本雅明的书信（伦敦，1936年3月18日），夏凡译（未出版）。
[2] 参见施莱默1936年1月18日的日记。奥斯卡·施莱默，《奥斯卡·施莱默的书信与日记》，458页。

奥斯卡·施莱默 II：最低限度的道德

相比于包豪斯的一些艺术家同事们战后获得的巨大声誉，在战争期间去世的施莱默就较少有人问津了。即便在生前，他作品中的不可阐释性，以及他言论上的变动不居，也使得他通常被认为是包豪斯大师中立场最暧昧的一位。不过在他的艺术创作和诸如书信、日记等写作高度一致的地方，我们可以重新看待这种暧昧性、含混性：与其把他的种种脱序理解为因政治淡漠而抽离社会运动的现场，不如说，恰恰是对任何强制同一性的拒绝本身，成了他的"最低限度的道德"[1]。

1__ 这里借用了德国思想家阿多诺流亡美国期间写下的随笔集的书名《最低限度的道德》[Minima Moralia]，"最低限度的道德"是阿多诺借用传为亚里士多德所写的伦理学著作 Magna Moralia 一书的标题提出的，强调理性对自身的批判，将此视为理性最真实的道德，亦是无条件的道德。在此书的题献中，阿多诺致敬黑格尔《精神现象学》中的思想："精神是那种唯有正视负面事物，并细细加以思量，才具有的普遍力量。"参见 Theodor Adorno. E. F. N. Jephcott (translator). *Minima Moralia: Reflections from Damaged Life*. London: Verso, 1951: 16. 艺术家施莱默与哲学家阿多诺曾经处于同一个灾难性的历史涡旋中，他没能像阿多诺那样得以流亡和幸存，不过相似的否定性态度也是施莱默生涯中"最低限度的道德"。

1933年8月22日，施莱默用"以艺术的名义呼吁"为标题在《德国汇报》上发表了一篇极不合时宜的文章，文中他带着书生意气以坚定的口吻指出，应该寻求伟大民族的"构作"方式，通过"构成和形式"（而不是主题与内容）为建筑与艺术提供相通的意象[1]。之后不久他失去了人生最后一份教职。

在纳粹上台的当口，他公然支持与法西斯现实主义美学背道而驰的东西当然不啻为"顶风作案"。而他对民族性的强调，又被后来某些美国式的世界主义者认为太过保守[2]。包豪斯理想确实带有某种准宗教的色彩，可由此招致的意识形态指责却并非完全公正。有学者事后担忧施莱默这样的艺术家可能潜在地认同法西斯主义，这和从画面中的几何形体直接读出清教徒的禁欲主义一样，多半不过是简化的意识形态分派，用来调换理想主义者令人震惊的社会抱负和行动纲领。生于带有根深蒂固"帝国理念"的土壤，又始终面对支离破碎的现实，如果有几位先锋派艺术家声称要探寻德意志的民族特性，那很难说可以与一种为人类共同命运担负起特殊责任的意识分开。这在本质上区别于纳粹制造的排他性的民族主义。

我们知道，在民族国家框架内思考人类的命运是那一时期社会思潮的普遍趋势。在当时魏玛一些杰出知识分子和艺术家眼里，不论是英法社会文化中呈现的肤浅、伤感和机械刻板，还是美国的商业本位，都远非应然的社会理想。对德意志民族寄予的厚望则多少渗透着去成为一个"好的欧洲人"的愿望。陷入现代性深渊的魏玛共和国自成立以来就肩负着两个重任：一方面推动德国社会走向现代，摆脱持续恶化的物质困境和经济危机；另一方面，在现代欧洲精神加速堕入信仰危机和文化颓靡的时候，寻求能够重新整合支离破碎的世界的精神指向。

包豪斯与作为各方力量妥协之产物的魏玛共和国几乎同时诞生，它也自带了这双重的使命，艰难地与物质匮乏和精神错乱做斗争，并且从没有完全走出困境。我们可以从施莱默的文字中看到他对现状的自觉和忧虑。他感到不论是伊顿诉诸东方神秘主义的取向，还是格罗皮乌斯和莫霍利-纳吉日益明显地诉诸美国精神的取向，这两种当时德国知识分子界流行的趋势都埋藏了隐患。尤其对后者很容易滑入的功利主义理性，他始终保持警惕。表面上，施莱默平时的揶揄讽刺常常指向同为画家的同事康定斯基，喜欢给后者教条化的艺术准则编些段子，他也会调侃莫霍利-纳吉，在二人没有闹僵之

前他很乐于模仿莫霍利浓重的口音。但更深层的矛盾还是在对待技术的两种态度之间：艺术自律和技术神化。

为此，他的全部作品都以不易进入大众生产的迂回方式，和规模化效应拉开距离。他相信这才是真正让艺术融入民众的方式，1918年4月，战争即将结束的时候，施莱默在战地写下这样的话："今天的艺术家与过去的艺术家极为不同的是，艺术家曾经是人民整体的一部分，这个整体有它自身的一套价值标准和信仰。被基督教精神的共有理想所激发的个体艺术作品是多么宝贵的财富！……可今非昔比！古老的理想被稀释了，丢弃了，摧毁了。这可以解释为什么会有一堆令人眼花缭乱的艺术流派，以及对准则的令人绝望的探寻。在这种情况下，今天的艺术家抽身回归他自己，这难道令人惊讶吗？因为只有这样，才能获得处于更好的时代的艺术家们所热望的东西：反思。在我看来，这种对自觉的获得，为任何把自身作为中心和焦点的艺术家提供了最佳辩护。这种自觉是我们能量的真正来源，如果每一位艺术家都以极端的完整性来争取对自身的觉悟……当彼此相隔的心灵偶然抵达共通的理念，还有什么关于灵魂不朽的证明比这更动人呢？"[3]

这里的"民众"实际上已经溢出了民族国家中"人民"的概念，成为一种对更激进的共同体（杂众的共同体）的想象[4]。可以说出于伦理上的世界主义，施莱默让自

1__Stephanie Barron. *"Degenerate Art": The Fate of the Avant-Garde in Nazi Germany*. Los Angeles County Museum of Art, 1991: 335.

2__比如美国学者 Pamela Kort 在《"堕落艺术"：纳粹德国前卫艺术的命运》一书专论施莱默的一节中，把他在20世纪30年代通过书信和发表文章进行的抗争与呼吁仅仅归结为政治上的不成熟和保守。详见 Stephanie Barron. *"Degenerate Art": The Fate of the Avant-Garde in Nazi Germany*. Los Angeles County Museum of Art, 1991: 335-338.

3__参见奥斯卡·施莱默，《奥斯卡·施莱默的书信与日记》，068页。

4__我们不妨借助巴迪乌的"元政治学"中"计数为一"的操作去解读"杂众共同体"当时所处的情势。在巴迪乌看来，每一个情势都认可它自己特殊的计数为一的操作，而显现的"多"指定为计数为一的体制就是元政治学中的"元结构"。进而，巴迪乌按照显现（presentation）与再现（representation）的关系得出了如下三个概念。分别是：常项，既显现，又再现；单项，只显现，但未再现；赘生物，未显现，但再现。巴迪乌认为纳粹国家日耳曼民族这个概念本身就是"赘生物"。由此，我们可以将施莱默语境中的"民众"看作是针对这第三项的抗争：去再现那个只显现或者仍未被显现者。

己相信当代的伟大象征既可以从德意志特有的沉思和形而上的潜能中汲取养分，也可以从古老的东方文化中汲取养分；它基于德意志的思想能量和观念法则，却不必基于它的文化符号；它从德意志的精神中生成，却不特为了德国这世界一隅。这与他批评那种把艺术家的目标狭隘地理解为"自我表现"时所持有的态度高度一致："他们'从自身提取风格和原创力'，却不是带着'直接用自己来创造某物'的企图。如果缺失了这种内在需要，那就没有任何忠诚、爱、希望和信仰可言。"[1]

因为抱有这种态度，施莱默愿意从人类一切古老的图像中寻找典范，既在古希腊和古埃及的空无形象中，也在中世纪饱含悲悯共情的抽象形式中，既上溯西方文化的源头，也上溯东亚文化的源头，尤其是佛陀的意象。也就是说，在达达、风格派和构成主义者等各门各路的先锋派都兴奋地羞辱历史的时期，施莱默属于另一类为数少得多的艺术家，他们在做相反的事情，从历史和集体经验中提取荣耀的时刻，作为礼物赠予未来的世代。事实上，他的敏感主要就来自于这种对跨越历史和地理的人类共通性的着迷。在这种对历史的援引中，民族性与世界主义不可分割地融会了。

四十年后，另一波先锋派中的异类，情景主义者鲁尔·瓦纳格姆批评达达主义运动缺少一种本能，一种"在历史中寻找可能超越的经验的本能"。这种本能恰恰构成施莱默一个突出的特点，它让我们有足够的理由把他和同时代的基里科、卡洛·卡拉连接在一起，密切程度甚至超过他的包豪斯伙伴。

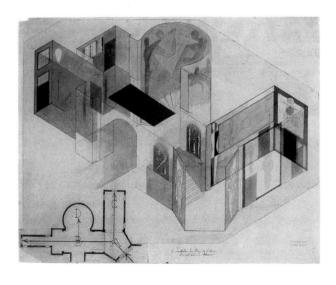

图 35 ｜包豪斯大展的壁画
奥斯卡·施莱默，1923

相近的时期，相邻的地点，相似的历史情境，一种艰难又晦奥的工作由施莱默等人在造型艺术领域，瓦尔堡在图像研究领域，阿多诺和本雅明在思想领域，几乎同等强度地推进。当战争的灾变再次降临之后，它们成了被各自领域的话语过快更替的昨日事业，或许只有借助与之相近的历史观念，才能帮助我们发现封存在其中的、供当代人重新理解"现代主义"美学遗产的重要线索。

由于跟包豪斯第二任校长汉斯·迈耶在舞台方面理念不合，施莱默于1929年辞职，秋天去了布雷斯劳艺术与手工艺学院。未曾想到，两年后纳粹势力就关闭了布雷斯劳艺术学院，德绍包豪斯几个月后遭遇了同样的命运。施莱默在时局急速恶化的时候仍然犹豫不决，不愿离开故土。他接受了柏林公立联合艺术学校的教职，举家搬迁到柏林。1933年4月，几乎在柏林包豪斯被查封的同时，施莱默再次并且永久地失去了教职。

其实施莱默遭受政治迫害的命运在更早的时候就有预兆。1930年10月，施莱默曾经为1923年包豪斯大展创作的壁画和浮雕被纳粹文化保护机构涂刷和毁损，这是日渐得势的纳粹开始大规模毁坏艺术作品的开端，也为施莱默的创作生涯拉响了第一声警报。 图35

真正把他推向绝境的是1937年7月慕尼黑的"堕落艺术"[Entartete Kunst]展，纳粹政权从许多美术馆中没收的一万六千件现代艺术作品中挑选出六百多件，以诽谤和嘲笑的方式将其公示于众，之后又在德国和奥地利的十二个城市巡回展出。 图36 这次展出持续到1941年，对德国现代主义艺术运动造成了前所未有的致命打击，施莱默至少有六幅油画、两幅石印版画和一幅水彩画被选入其中。[2] 雪上加霜的是，年底，

1__ 参见施莱默1913年6月致理查德·埃雷的书信。奥斯卡·施莱默，《奥斯卡·施莱默的书信与日记》，030页。

2__ 据不完全统计，曾经的包豪斯大师被选入这个展出的还有：康定斯基(16件)、克利(15件)、费宁格(13件)、伊顿(2件)、罗塔·施赖尔(2件)、马克斯(2件)、穆希(1件)、莫霍利-纳吉(1件)、拜耶(1件)。

图 36 ｜堕落艺术展导览画册
1937，封面雕塑为
奥托·弗罗因德利希 [Otto Freundlich]
1912 年创作的《新人》

他最喜欢的画作之一《过客》又被选入批判布尔什维克的大展"揭下面具的布尔什维克主义"，国内舆论对现代艺术的污蔑也在此时加剧。

从 1938 年开始，施莱默只能在斯图加特的一个涂料公司工作，维持生计，后来又兼职为一个漆画工厂打工。在极为繁重的体力劳动之余，他尝试用新材料进行小尺幅的创作。去世前一年，他在贫穷和劳顿中创作了一系列名为"窗图"的小尺幅作品，其中蕴含的新的可能性几乎重新点燃他的希望。可是他没有时间了。1943 年 4 月 13 日，奥斯卡·施莱默在贫病交加中辞世。对于他的祖国施加于他的迫害，施莱默的后世子孙直到今天也不愿释怀。

70 年后，当人们有机会回溯这位艺术家的全部作品时可以发现，施莱默的人类学直觉和数理性沉思，连同由此发展出的构型方式，使得他在绘画、壁画、雕塑、舞蹈、实验剧场等领域都留下了首创性的成果。他设计的包豪斯校徽在包豪斯新宣言问世之前就点明了这所学校的"造新人"理想，也因此被莫霍利 - 纳吉创办的芝加哥新包豪斯学校沿用；他的油画《包豪斯楼梯》连同利希滕斯坦对它的重绘，几乎成了纽约现代艺术博物馆建筑空间的永久装置，作为序曲把人们引入西方设计史的世界；他的早期

舞台作品《三元芭蕾》作为孤例，是现代实验戏剧史中的神来之笔，同时又是现代芭蕾史中自成一派的名作；现代舞蹈大师库特·尤斯[Kurt Joss]留给西方舞蹈史的第一部"舞蹈剧场"作品《绿桌》直接受惠于包豪斯舞蹈的形式与方法；罗斯李·哥德堡[Roselee Goldberg]在其梳理行为艺术发端史的著作中，把施莱默的包豪斯舞台与未来主义、达达主义、超现实主义视为行为艺术最重要的先驱，认为它关键性地激发了20世纪60年代行为艺术在美国的兴起……最近一次俏皮的挪用发生在2018年9月4日，谷歌庆祝自己二十周年诞辰之际，谷歌官网首页直接引用施莱默的三元芭蕾形象为其代言。列举这些不是要清点艺术家的个人功绩，而是勾勒一种吊诡的命运：何以这些作品中的形象在后世广为流传和使用，却几乎完全脱离艺术家个人的声名和思想？也就是，施莱默一两件作品的流传之广，与后人对它们的探究之少，艺术家个体被埋没之深，这之间何以有如此大的反差？

　　历史学家最知道如何在图像命运之上叠合文字的命运。可施莱默的文字在后世的浮沉却更加凸显了上面提到的反差：比如《奥斯卡·施莱默的书信与日记》作为"最令人始终陶醉"[1]的包豪斯文献，是各类包豪斯研究征引最多的基础文本之一。可是少有人据此，将包豪斯理念生成过程的矛盾性，作为进一步理解包豪斯深层的社会动员能量的基础。同样吊诡的是，英语世界的研究成果在面对"社会主义大教堂"这个与包豪斯早期紧密相连的著名词组时，几乎集体选择绕行，不太有人追问这个说法为何闪现在始终坚持把艺术和政治区分开来的施莱默笔下，为何在包豪斯1923年历史转折的那一刻，竟是由施莱默而不是格罗皮乌斯或者别的什么人写下激励包豪斯"黄金时代"的新宣言。

　　不同时期都会有现代艺术史家问到类似的问题：为什么这位"在两战间的德国艺术革命中起到'源起性'作用"的艺术家，在德国之外始终鲜为人知，尤其与他在包豪斯时期的同事后来获得的国际声誉相比，基本可以说被遗忘[2]？关于这个问题，施

1　Frank Whitford. *Bauhaus*. London: Thames and Hudson. 1984: 211.
2　Arnold L. Lehman & Brenda Richardson. *Oskar Schlemmer*. The Baltimore Museum of Art. 1986: 9.

莱默研究专家卡林·冯·莫尔［Karin von Maur］曾经提到两个原因：首先，当然，在很大程度上是因为施莱默没有像其他几位那样在1933年后离开德国，这导致他人生最后十年处于"内部流放"中，他被禁止创作和展出，承受了难以想象的苦难、孤独、贫穷、羞辱；另一个原因与他作品的特性有关，施莱默自己很清楚，他的艺术不是为了立刻给人以活泼夺目的印象，而是需要时间让它内在的丰富性渐渐被感知[1]。

莫尔说的没错，不过今天的我们还可以看到另外两个更与艺术体制相关的原因：第一个很具体，施莱默的大部分作品由于历史原因被长期"封锁"在他的后人那里，这在客观上阻碍了它们进入艺术市场和不断扩张的流通渠道；第二个原因则相当隐蔽，颇为棘手，且远为重要，那就是艺术史话语生产中的僵局。

20世纪30年代之后，西方现代艺术家和艺术作品由欧洲向美国的迁移，同时经历了一次美国主流意识形态和艺术市场对其双重的筛选和重写。最明显的例子就是，每当回溯德国那段历史，就会出现至今仍然有效的障眼法：借助美国式人道主义对纳粹极权的绝对指控，遮蔽当时一些欧洲知识分子的社会理想与美国神话的工具理性之间的尖锐矛盾。与此同时，一种通行版本的现代艺术史叙事在英语世界敲定下来。

单单看一下MoMA的藏品与20世纪艺术史名作的高度一致，就不可能忽略现代艺术展出机制参与建构现代艺术史的这个事实。在其中，包豪斯被分派为一所寻求统一美学风格的现代艺术/建筑教育机构，正好对应彼时在美国流行的包豪斯标签"国际风格"。世界各地博物馆里精心布置的包豪斯藏品及其高级的衍生纪念品，像一种征兆在提醒人们，包豪斯是以其理想的失落和产品的成功被写入历史的。 图37

人们越是需要"包豪斯风格"的流通，那些让包豪斯计划中的矛盾性得以发生和运作的人，比如施莱默、伊顿、迈耶等，就越是没有被打捞起来的必要，他们甚至于最好一直处在阴影里。而格罗皮乌斯和密斯这样的明星，遭遇的则是相反的命运，被以一种不太忠实于他们初衷的方式奉入殿堂。结果是：包豪斯本可以同当代条件和在地经验发生关联的经络在大多数情况下被切断了，因为同质化的历史叙事都在好心好意地把它嵌入学科的知识板块，给它一副高度一致的清晰面孔，然后以现实中喜闻乐

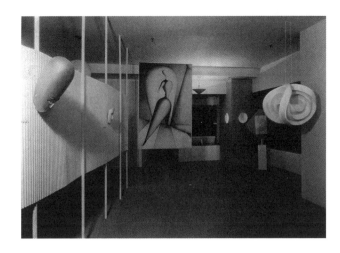

图 37 ｜ MoMA 的 "包豪斯：1919—1928" 展览现场，1938

见的方式广为流通[2]。

不止如此，逐渐居于文化艺术全球化中心位置的美国知识圈层，使得处于边缘位置又试图向心靠拢的很多知识生产，自觉或不自觉地成为支配性话语忠实的拥护者、复制者和传播者。和所有物化的知识一样，对包豪斯的板结认识也跟这种顺从的知识生产有关。比如国内对包豪斯文献的译介在 20 世纪 90 年代——这个以改革开放的名义加入全球化进程的时期——之后反而趋向于保守，译介的重心转向被美国现代艺术史

[1] 1969 年纽约的一个私人画廊举办了施莱默作品在美国的首次回顾展，莫尔在展出画册中针对施莱默被埋没做了如是解释。详见 Karin von Maur. *Oskar Schlemmer*. New York: Spencer A. Samuels & Company, Ltd., 1969: 9.

[2] 比如影响最大的现代艺术通史论述之一，1968 年初版的、现已经修订到第七版的《现代艺术史》就很具代表性。这部由前古根海姆基金会主管艺术的副总裁、艺术史学家阿纳森 [Harvard Arnason]（1909—1986）撰写的书谈到包豪斯时做了明显的取舍，除了其实早在包豪斯之前已经成名的康定斯基和克利，只有后来移民美国的几位（格罗皮乌斯、莫霍利-纳吉、阿尔伯斯、密斯）有较多的评述，施莱默等人被一笔带过，而另两位曾经对包豪斯做出巨大贡献的伊顿和迈耶基本从叙述中抹去了。参见 Arnason, H. Harvard. *History of modern art: painting, sculpture, architecture, photography* (Seventh Edition). PEARSON, 2013: 275-295. 在此专著更早的版本中，包豪斯曾经仅仅从属于"建筑中的国际风格"一章。参见阿纳森. 西方现代艺术史 [M]. 邹德侬，等，译. 天津：天津人民美术出版社，1994.

叙事筛选过的、同时被其他西方学者重写过的二三手文献，就好像重要的只在于建立一套无风险的关于包豪斯的当代共识。

相比之下，包豪斯人和其他先锋派艺术家的著作，那些从所处时代的生存需要和自我诊断出发对未来做出预见的奠基性文本，反而因为无法被方便地把握而受到冷落。我们知道，在文化史上，凡源起之书往往都不囿于写作的陈规陋习，它们当中，有的带有思维过程的痕迹，不免复杂多义，有的接近寓言，俗白背后另有大量隐讳需要解读。总之，多数都有抵抗简化的特质。包豪斯之所以成为"包豪斯"，原本也正是因为这种对均质连续的现时的反叛——通过非作品化的实验和操练，通过不急于和外部通约的"小型的、秘密的、自给自足的社群"，把一种必要的异质性引入时代。

20世纪90年代开始加速的文化资本全球化进程，使得世界范围的社会生活更深度地卷入同一化的轨道，这种同一化，如阿多诺曾经提醒我们的，是任何事物都可以兑换任何事物的那种多样的单调。在这种趋势下，相较于"包豪斯"名下的品牌和产品，尤其相较于学科分治后仅仅在艺术专业与设计专业内部讨论包豪斯的诸多学术成果，自带异质性的包豪斯原始文献与草图素描反而显示出强大的超越性。

就拿《奥斯卡·施莱默的书信与日记》来说，就最一般的意义而言，它其实有点像把一体化的世界在艺术与文化领域植入的幻象放进引号里。在这本书中，一方面，施莱默作为被（极权的和资本的）同一性压抑的艺术家个体，以他持续的否定性从他曾经"被"从属的各种集体中爆破出来；另一方面，包豪斯以自身不停歇的矛盾冲突、自我怀疑和反复调停，从现代主义意识形态建构中爆破出来；此外，书信与日记的这种片断式的"对必要之物的记录在案"[1]，又把包豪斯从连贯均质的历史叙事中爆破出来。

更有意味的是，施莱默不仅如许多援引者默认的，是包豪斯内在矛盾的见证者，而且事实上他通过自身的批判行动，还成为包豪斯内部冲突和异见的制造者、调停者和批注者。包豪斯的矛盾张力内在于他，他又在寻求解决方案的时候通过思考和写作不断重构它。在这个意义上，施莱默其实让自己笔端的历史碎片同他的艺术实践一样具有了某种当代性。

新近有学者开始关注施莱默的写作实践，不仅把他从奥匈帝国时期到魏玛共和国包豪斯时期再到纳粹德国时期的书信视为文化史的一个独特篇章，还把这种写作本身视为与他的绘画和剧场实践平行推进的创作活动，一种与现实拉开历史和批评维度的活动。在一篇专论施莱默写作的文章中，作者尤其称赞施莱默在文体上的独特实验："他

时常用几个插入语打断一个完整句,或者在电报式的凝练文字后面跟着一连串结构复杂、层层嵌套的句式,这时,读者需要以'机智'来了解它们的含义——这些书信正是在其自身的话语方式中,同时在对他人思想的征引和传递中,显示出完全令人信服的内在逻辑。"[2]

熟悉施莱默舞台创作的读者,还可以从施莱默的文字中发现与他的舞台作品异曲同工的引用策略,好像他总能出人意料地借古人之口(尤其是诗人和画家),发独家之言。比如他在1913年7月10日写给奥托·迈耶的信中谈到"机智"[wit]的问题,只一句唐突的引用,就把莎士比亚的智慧、施皮茨韦格的书信和让·保罗对德国幽默的看法链接起来,制造出一组针对该问题的双关语[3]。施莱默把自己与这些前辈相连,因为这几位在他眼里,都在通过激情和机智之间精妙的平衡传达精神的壮阔。就此而言,他所推崇的"机智",基本可以理解为一种援引历史的智慧。一种将历史风格化的招数。它连同必然突现的戏剧性语言,构成施莱默的独特文风。

可它又不止于文风问题,因为它几乎直接表明创作者对待历史的总体态度,借用阿甘本[Giorgio Agamben]的话来讲,就是一种把往昔投入到与所处时代的关系中的能力。阿甘本在对"当代人"的理解中为我们描述了这一历史方法,它其实早就存在于某些艺术家创作活动中:"他能够以无法预见的方式阅读历史,根据某种必要性'援引历史',这种必要性绝不是来自他的意志,而是来自某种他无法不去回应的紧迫性。"[4]

或许就是这种紧迫性和必要性使得在施莱默与古人大师之间,施莱默与包豪斯星丛之间,《奥斯卡·施莱默的书信与日记》与那段历史灾变之间,甚至在我们与他们之间,

1__ 参见施莱默1916年3月中旬的日记。奥斯卡·施莱默,《奥斯卡·施莱默的书信与日记》,052页。
2__ Wolf Eiermann, "Arteries of World Literature: Schlemmer Reads. Schlemmer Writes. (on the significance of his letters)", from Ina Conzen. *Oskar Schlemmer: Visions of a New World*. Staatsgalerie Stuttgart, Hirmer Verlag GmbH, 2014: 257-265.
3__ 参见施莱默1913年7月10日的日记。奥斯卡·施莱默,《奥斯卡·施莱默的书信与日记》,032页。
4__ Giorgio Agamben. David Kishik & Stefan Pedatella (translators). *What is an Apparatus? and Other Essays*. Stanford: Stanford University Press, 2009: 53.

有可能如瓦尔堡说的那样，发生一场超越美学选择和中立接受的巨大的能量遭遇[1]，一次机智且饱含激情的象征运动。从歌德、克莱斯特到让·保罗的文字，从格吕内瓦尔德到汉斯·冯·马莱绘画中的人像，从意大利即兴喜剧到小丑之王格洛克，施莱默建构出对他而言的"人偶"近代史。它们就像"没有人的影子"，这一意象既与现代抽象绘画对阴影的排除相背离，又与超现实主义那种对阴影随性的安放不同，更与将影子出卖给魔鬼的施莱米尔［Peter Schlemihl］[2]正好相反。这种"人偶"意识实际上接续了西方传统对"幻影"的思考，并且重新为某种神圣性留出至高的位置，正是在这场"严肃的游戏"中，施莱默的"人偶"有可能成为对一个新时代的某种丧失之物的象征。

1__ 借用瓦尔堡谈论图像象征时的说法，他把象征看作一种带有巨大张力的"能量痕迹"[dynamograms]，他认为这种能量痕迹唯有在与一个新时代及其存亡攸关的需要遭遇时，才有可能极化，由此带来意义上的彻底转变。转引自 E.H. Gombrich. *Aby Warburg: An Intellectual Biography*. Oxford: Phaidon Press. First published by the Warburg Institute, University of London, 1970: 248-249.

2__ 施莱默曾在1917年11月的日记中写道："我有个彼得·施莱米尔［Peter Schlemihl］的名声，他是一个没有影子的人，而事实正相反，他们看到的是一个没有人的影子。"参见奥斯卡·施莱默，《奥斯卡·施莱默的书信与日记》，065页。彼得·施莱米尔是冯·沙米索1813年写下的浪漫主义小说《彼得·施莱米尔的神奇故事》中的主人公，一个把影子卖给魔鬼的人。与施莱默［Schlemmer］一词相近的"施莱米尔"［Schlemihl］，在意第绪语-犹太语中指"一个无望的不适者"。这个形象在一个世纪后的很多德国现代艺术家那里引发了强烈共鸣，表现主义画家基希纳还曾以此为题材创作过一组木刻版画。

图 38 | 光道具
莫霍利 - 纳吉,1930

图 39 | 人偶
奥斯卡·施莱默,1930

莫霍利-纳吉 II：包豪斯之光

1930年莫霍利-纳吉在匈牙利建筑师朋友的帮助下完成了"光空间调节器"，当时莫霍利-纳吉给它起名为"电动舞台的光道具"。 图38 同年，在巴黎举行的德意志制造联盟展出中，莫霍利-纳吉把这件光道具同施莱默名作《三元芭蕾》里的三个人物造型放在同一间小展厅， 图39 或者更确切地说，用光道具那强烈的动态光影笼罩着三个没能舞动起来的舞者空形。这其实重演了五年前莫霍利-纳吉与施莱默在舞台理念上的冲突，这种冲突在包豪斯丛书第4册《包豪斯舞台》中显露出来：一方寻求工业技术对舞台的统领，另一方则坚持强调人的中介性作用。当人们惊叹于眼前的戏剧般景象时，这个小展厅里实际上正在进行一场理念的较量。莫霍利-纳吉有心实践他几年前对舞台实验的许诺——用机械怪物取代人，"将舞台行动浓缩为最纯粹的形式"[1]。

[1] 这种处理显然构成对施莱默舞台观念的挑衅。施莱默在1930年5月14日寄给妻子图特的明信片上表达了不满："我选择逃避展览，因为它让我生气。"而 当天他正在巴黎"德意志制造联盟展"现场指导安装三个"三元芭蕾"形象。

他不仅在作品的展示环节消除个人化的痕迹，还在作品的生产环节通过排除手工技艺，抵制个体过强的自我意识。他没有亲手制作这件光道具，而是选择"电话绘画"的方式，让工程师绘制技术图纸，然后委托德国通用电气公司 [AEG] 的剧场工作室制作。用他的话来讲，这是为了终结前辈们过时的方法，"进入客观正当性的领域，像一个无名的中介那样服务于公众"[1]。

从表面上看，莫霍利-纳吉坚决把人的个性和手工痕迹排除在创作之外的姿态，即便在艺术先锋派当中也显得极端。这又恰恰构成他鲜明的个性，而且丝毫没有削弱他是一名坚定的人道主义者的这个事实。多数时候，他以相当个人化的方式想象未来的集体，在一种普遍的平等主义原则上，他毫无疑虑地寻求将所有事物无等级差异地联合在一起。对他而言，物的绝对有用性与人在精神和生理上的绝对权力是一致的：既然人的至善状态等于所有感官机能在每一特定时期的完美综合，那么物的价值就在于凭借其不断发展的功能担当这一人本主义的永恒隐喻。

莫霍利-纳吉对个体痕迹的排除，看上去仿佛非常契合包豪斯作品留给外界的印象。相较同时代其他的先锋派艺术群体，包豪斯有一个特点，那就是鼓励团队协作，不宣扬过于个人化的艺术家形象。大部分包豪斯明星不是成名于包豪斯创办之前，就是成名于它关闭之后。不过莫霍利-纳吉恰恰属于那少有的例外。他是包豪斯1923年转型之后出现的第一颗耀眼的明星，在包豪斯重新把握自己的时代定位和营造对外形象的时候，他扮演了重要角色。莫霍利-纳吉去世几年后，格罗皮乌斯高度赞扬他在那段时期的贡献，认为包豪斯新阶段的发展深深受到"这位热忱的激励者"的影响。不仅如此，一个奇怪的现象是，虽然在包豪斯14年的历史中莫霍利-纳吉只参与了5年，可正是在他身上，而不是格罗皮乌斯或者其他任何一位大师，折射出那个广为人知的包豪斯形象的全部特征。

这种特征概括来讲，就是在各类实验的基础上进行总体化运作的意志和技术。这种总体化目标，格罗皮乌斯仅仅把它预设为包豪斯最高远的理念，并且谨慎地不让强大的整合力量减损每位成员的鲜明特质，至少在包豪斯的头几年是这样。莫霍利-纳吉到来之后，情况发生了转变，面向生产的整合行动开始义无反顾地在三个层次推进：从物的生产，到成员理念的输出，最后扩展为整个视觉生产体系的建设。

莫霍利-纳吉的进路可以浓缩地理解为这三重整合的交相推进。它们一方面共同促成包豪斯"多样性集中"的特殊面貌，同时让包豪斯的目标在操作层面很快清晰明朗

起来，那就是，以设计的名义，寻求工业社会技术法则与生活产品美学价值的统一。包豪斯身后的荣耀及其在思想史中遭受的诟病，都与这样的目标有关。

莫霍利-纳吉的遗孀西比尔·莫霍利-纳吉[Sibyl Moholy-nagy]后来承认，莫霍利-纳吉对包豪斯群体造成的冲击并不主要来自他的教学实践，而是来自他的个性和主张：他对"总体认同"十分着迷。他一来到包豪斯，就切实地在所有能施加影响的地方开拓总体化的进路：首先，通过初步课程和工作坊，体系化地组织物的生产；再者，通过出版行动整合并向外界输出包豪斯理念；最终，通过各类光影实验，使得一个总体化的视觉生产系统得以成形。

莫霍利-纳吉1923年春加入包豪斯时，并没有马上接手伊顿的初步课程，他首先被分派的任务是主持金属工坊，这是他第一次参观包豪斯时就表示感兴趣的工作。那件"镀镍构成"作品也参加了这年夏天的包豪斯大展。大展虽然为包豪斯赢得了国际声誉，但仍然没能有效地帮助包豪斯摆脱来自各方的攻击。以范杜斯堡为首的国际构成主义者的炮火尤其让人伤脑筋。格罗皮乌斯最终通过大师委员会决议，任命莫霍利-纳吉主持包豪斯初步课程。在那之前，新被任命的青年大师约瑟夫·阿尔伯斯[Josef Albers]已经为初步课程工作了一段时间，他顺理成章成了莫霍利-纳吉的助手，协助指导创作。

大约从1924年开始，包豪斯的产品流露出某种可辨识的风格，从茶壶、照明灯具到实验住宅，这些物质产品不仅逐渐具备工业意义上的生产性，还自然而然构成某种形式体系。▇图40、41 在这场日常生活的美学革命中，莫霍利-纳吉所强调的要素（如斐莱布形体、金属和玻璃这类对光更加敏感的新材料、冷静客观的制图术）一再在批量生产和大规模流通中显示出优越性。

1▁▁László Moholy-Nagy. *Vision in Motion*. Chicago: Paul Theobald and Company, 1947: 223.

图 40 ｜咖啡茶壶器物
1924

图 41 ｜台灯
1924

图 42 ｜伊顿初步课程指导的自由韵律研究
1921

图 43 ｜伊顿指导不同材料的对比研究
1922

莫霍利-纳吉此时不再理会曾经的先锋派战友们对他的种种指摘，他干劲十足，信心倍增。在包豪斯提供的平台上，他找到了自己真正擅长并且愿意为之奋斗终生的事业。那就是将他对当代的理解，通过新的媒介技术转换为形式和语言，切实渗透到客观世界。简言之，他决心运用唯有在包豪斯才能获得的资源和特权，"将革命转换为物质现实。"[1]

不过另一个事实是，包豪斯自创建之日起一直都在变化，可从来没有截然断裂。尤其在格罗皮乌斯任校长的九年中，包豪斯理念保持了内在的连贯性，即便莫霍利-纳吉很强势地介入进来也是如此。伊顿确立的初步课程构架和基本精神，在他离开之后仍然在很大程度上保留下来[2]。伊顿将初步课程视为洗涤成见的过程，为此，需要培育创作者深入理解材料和技术，通过直觉突破板结的知识，通过身体训练瓦解固化的技能，通过对往昔大师作品的分析超越晚近艺术潮流中未经思考的形式主义。 图42、43

我们可以从伊顿身上看到一种针对现实的批判姿态，基于这种态度，他提倡解放感觉，尤其要发展触觉的能力。而莫霍利-纳吉的贡献在于，当那个否定性的阶段不得不结束时，他恰当地、适时地推进了一个肯定的建设性阶段：由开放的自由创作转向

1__ 莫霍利-纳吉在1924年7月1日致 *Kunstblatt* 杂志编辑保罗·韦斯特海姆 [Paul Westheim] 的信中，针对曾经一起写下宣言《动力的构成主义体系》的凯梅尼指控他"剽窃并且在虚假的创作借口下的自抬身价"，做出回应，信的最后他这样说："在我刚刚成为艺术家的时候，我和一些战友就因为 MA 杂志的一篇文章对这些流行标签（至上主义者、构成主义者）充满警惕。分类产生于偶然，通过新闻俏皮话或是布尔乔亚式的谩骂。艺术发展的生命力改变了术语的意义，却没有给艺术家机会去抗议这种虚假身份。……我在包豪斯的工作涉及将我的当代性观念转换为形式和语言。如此巨大的任务，使我无暇担心外界对它的阐释。不管我的油画和雕塑质量如何，我都很满意我如今被赋予的特权——对任何人都是罕见的——将革命转化为物质现实。与这一任务相比，凯梅尼那些细枝末节和其他人关于优先权的争议都无足轻重。从今开始，几年后，品质的挑选原则将取决于我们的努力，没有任何流行标语或是个人怨怼会影响这种选择。"参见 Sibyl moholy-nagy, Moholy-Nagy. *Experiment in Totality*. Harper & Brothers, 1950: 43-44.

2__ 与一般对包豪斯简化的分段不同，事实上第一阶段一些根本性的教学结构和理念并没有在1923年立刻发生改变，即便在"艺术与技术，新统一"这样的口号下和明确面向工业生产的目标下，某些创办初期的观念仍然渗透在格罗皮乌斯纲领性的论述《魏玛国立包豪斯的理念与组织》中，比如对精神之重要性的强调、对形式法则的重视，重申手工艺在敏感的精神和机器生产之间的调节作用等。参见 Reyner Banham. *Theory and Design in the First Machine Age*. New York: Praeger Publishers Inc. (Second edition), 1967: 281-283.

严格的体系建构，材料实验和感知的拓展对他而言是为了帮助个体重新把握变动中的现实，进而有效地参与到集体的建设中。

在莫霍利-纳吉此时的认识中，苏维埃布尔什维克的构成主义观念还在发挥强大作用，这使他相信对人类感觉组织的探索根本性地关乎社会主义的物质生产。因此，初步课程中有两个原则对他而言是毋庸置疑的：迎向机器生产，同时以技术理性清除所有不必要的非理性因素。于是乎，伊顿那些神秘的训练，呼吸、身体韵律、静坐冥想和形而上的思考，乃至对架上绘画中图形和色彩的感性分析都一扫而空，取而代之以非常具体的材料实验。材料的内在结构、表面质地和可能的人工制作这三者之间的关系得到特别的重视。[1] 图44 莫霍利-纳吉在1928年出版《从材料到建筑》一书中，总结了初步课程材料实验的意义所在。

"每个人都从其生物性的存在中汲取能量，用来进行创造性的工作。人人都有天赋。每个人对感官印象，对音调、颜色、触摸、空间、经验等都是开放的。这些感觉能力先行决定了生命的结构。人必须'正确'地生活，以便保持这些天生能力的敏感度。"[2]

其实单就开发学生的感知潜能而言，他的看法与伊顿的主张并没有实质区别[3]，区别只在于：被解放的感知拿来派什么用场。在莫霍利-纳吉看来，形式张力和材料张

图44 ｜莫霍利-纳吉指导
初步课程平衡训练作业
1923—1924

力下的平衡，不再如伊顿所言仅仅象征着形而上的寰宇和谐，它们落到了尘世间，向实验者揭示的是工业材料的功能性特征。在这本书随后的文字中，莫霍利-纳吉明确了这一点。

"……把机械、动态、静力学和动力学的概念，稳定问题和平衡问题，放在三维形式中检验，把材料间的关系作为构成方式和拼贴方式来研究。……今天的雕塑家对工程师工作的新领域所知甚少。（艺术）学院里当然会教授构图、黄金分割和其他类似内容，但是对静力学这样一门比美学原则更能产生经济节省的工作方式的知识，却只字未提。"[4]

莫霍利-纳吉相信，新技术、新媒介会激发人类集体的感知方式发生变化，而重组的感知方式又将使得新的社会关系成为可能。他大量运用构成主义（或者说元素主义）的方法，强调只有通过所有人都可感的自然元素——比如从材料表皮的触觉对比，到基本的色彩、空间的韵律、形式的平衡——才能打通他所构想的"清晰的功能性社会与人之寰宇的抽象符号之间的内在联系"。

1__ 包豪斯学生科尔茨·库尔 [Kirtz Kuhr] 谈到他如何接受莫霍利-纳吉初步课程时，描述了一种典型的经历：起初学生们并不相信这些材料游戏有任何实质意义，他们经过不同材料（对应不同工坊，如木料、金属、玻璃或织布）之间的对比研究，以及在此基础上的平衡练习，尤其是静力学、动力学和稳定问题的引入，渐渐发现自己视觉之外的其他感知受到磨炼，在最后的训练中，学生们获得了去发明和制作生活世界中的物品的意识与激情。参见 Frank Whitford. *The Bauhaus: Masters and Students by themselves*. London: Conran Octopus, 1992: 129-130, 以及 Jeannine Fiedler(ed.), Bauhaus, h.f.ullmann publishing GmbH, 2013, P.370-373

2__ Frank Whitford. *The Bauhaus: Masters and Students by themselves*. London: Conran Octopus, 1992: 167.

3__ 伊顿 1922 年曾经在一则包豪斯"学徒"与"大师"作品展的图录前言中写下类似的话："这一课程是为了释放学生的创造力，是为了让他们理解自然材料，为了让他们熟悉视觉艺术中创造性行为的基本原则。每位新学员来的时候都有许多固有的思想和信息，在他们获取真正属于自己的理解和知识之前，他们必须放弃这些成见。比如说，如果他准备用木材施工，他就必须对木材有'感知'，他必须了解木材和其他材料的关系……是它们的结合和组合使它们的关系完全显现出来。"参见雷纳·班纳姆. 第一机械时代的理论与设计 [M]. 袁熙旸，顾华明，译. 南京：江苏美术出版社，2009: 356.

4__ Frank Whitford. *The Bauhaus: Masters and Students by themselves*. London: Conran Octopus, 1992: 168.

莫霍利-纳吉在《从材料到建筑》中对理念和方法的这些阐述，同时意味着一系列毫不犹豫的向前行动，被班纳姆视作"概括了包豪斯第二阶段发展的里程碑"。新的美学原则普遍加诸物的生产，推进其体系化，据此构造一种社会的整合图式。不管格罗皮乌斯如何声明包豪斯绝非某种风格问题，在莫霍利-纳吉的创作理念影响下，一种确实可以被辨识为"包豪斯风格"的符号秩序开始形成了。大约五十年后，西方思想界针对现代主义意识形态发起攻击，矛头主要对准的就是这种"清教徒式"的符号秩序。鲍德里亚1972年在《符号政治经济学批判》一书中对所谓的包豪斯"功能美学"体系提出批判，同时向人们阐明设计与环境如何像政治经济学一样成为控制力量。

"在风格的象征秩序中存在永无法消除的暧昧性，并以此嬉戏——而符号－美学秩序是一种操作性的解决方案，是各种参照之间的相互指涉，是一种等价，一种对非和谐的控制。……（这种能指－所指的符号运作）存在于目前整个意指系统（媒介的、政治的）根基处，就像使用价值－交换价值的操作性二元结构处于商品形式及整个政治经济学的根基处一样。"[1]

鲍德里亚通过包豪斯被后世反复强调的技术美学，一针见血地指出象征活动和符号运作之间的根本差异和冲突，以及后者为何不可避免地导向日常生活全面的景观化。这种从其后果出发对包豪斯进行的宣判并非危言耸听，它命中了现代设计和景观社会的要害。尽管如此，仍需指出的是，鲍德里亚所批评的这种"设计的政治意识形态"，恰恰是包豪斯的大多数追随者与包豪斯理念背道而驰的地方。

我们都知道，包豪斯是在对19世纪晚期发端于英国的"艺术与工艺运动"的继承和反思中诞生的。那场对抗工业化的装饰美术运动最终走入现代装饰的死胡同，然而顺应现代工业社会的"设计"[design]概念却是在这个过程中形成的：它寻求如何将美和意义注入产品，以此作为生产活动的伦理。唯有从这种设计观出发，包豪斯才会被看作技术美学或功能美学的倡导者。而事实上，包豪斯的实践很大程度上超越了这个层面对设计的理解。它对理念与形式的双重强调，反而更接近"设计"这个词的源头，即拉丁语词源 *de-signare* 和文艺复兴时期意大利语 *disegno* 原本指向的"内在构划"[*disegno interno*]与"外在描绘"[*disegno esterno*]尚未分离时的活动。在艺术与手工艺历经三百年的分离之后，包豪斯并不满足于两者在文化意义系统中的重新联

合（像拉斯金所做的那样），或者现实生产层面的重新联合（像莫里斯所做的那样）。包豪斯实际上把"设计"推到了"*disegno*"的起点，让事物的形成向着理念显现自身，同时为它加上一个强大的社会维度。正是在这个意义上，让-吕克·南希[Jean-Luc Nancy]将塞尚和格罗皮乌斯——现代建筑大师中最不擅长画图的一位——关于桌子的素描等量齐观："因为这幅素描，一种确定的思想得以被引发或形成它自身，它是显著的但又不是观念的，它是明确的、当下的，但除了思想之可感性外，又没有其他的用处。"[2] 也就是，某种能够打破交换价值恶性循环的实践模型，早已在包豪斯自身"开放的不定关系"中埋下种子。然而种子迟迟没能开花结果，因为错过了需要精心培育的时期。要理解这段几乎不得不超速生长的时期，我们还需要考察莫霍利-纳吉在包豪斯另一些工作中扮演的特殊角色。

执着于集体建设的莫霍利-纳吉，在为工业设计寻求新原则的同时，也通过包豪斯理念的对外输出，热切地将这个"集体"推向"总体"。莫霍利-纳吉入职包豪斯不久接手了初步课程，到此为止，伊顿离开之后的人员调整基本完成。这场转变所蕴含的意义比人们通常强调的更加复杂、微妙。从表面上看，如佩夫斯纳和班纳姆所肯定的，这一转向标志着包豪斯历史上根本性的转型，从个体主义的手工艺取向，向机器生产取向的实践转变，同时也意味着从非理性主义"向更为理性、更为国际化、甚至更为学院派的观点立场的转变。"[3]。

1__Jean Baudrillard. Charles Levin (translator). *For a Critique of the Political Economy of the Sign*. Telos Press, 1972: 188-189.
2__关于素描和设计之间关系的最具启发的论述来自法国思想家南希的《素描的快感》一书。见 Jean-Luc Nancy. Philip Armstrong (translator). *The Pleasure in Drawing*. New York: Fordham University Press, 2009: 1-13.
3__Reyner Banham. *Theory and Design in the First Machine Age*. New York: Praeger Publishers Inc. (Second edition), 1967: 281.

然而，前面已经提到过，这种转型并非与前一个阶段泾渭分明。具体到初步课程，关键的变化不只在于莫霍利-纳吉接替伊顿，而在于伊顿时期那种由一人主导的格局，现在转向了由莫霍利-纳吉、阿尔伯斯、康定斯基和克利共同构成的制衡关系。在实践教学的环节，35岁的阿尔伯斯是包豪斯第一阶段培养出来的青年大师，他不仅比莫霍利-纳吉年长，也比后者更有教学经验，他的初步课程授课时数比莫霍利-纳吉多出一倍。再看理论教学的环节，虽然莫霍利-纳吉时有宣言式的文章发表于前卫杂志，但他的创作观念并没有完全渗透到包豪斯艺术理论的教学中。理论教学仍有很重要的部分交由康定斯基和克利负责，格罗皮乌斯不仅为他们的协同工作提供保障，同时也乐于维持始终存在于莫霍利-纳吉和"老"大师之间的张力。

不过，从另一方面来看，莫霍利-纳吉确实作为年轻的变革者，被树立为一个标志包豪斯转型的公共形象。让他得以充分施展社会活动才华的地方，不在初步课程或者金属工坊，而在他和格罗皮乌斯联合推动的包豪斯出版事业中。1925年至1930年陆续出版的"包豪斯丛书"是其最重要的结晶。如前所述，这个书系几经调整、增补，计划出版的书目总量曾多达50本。其中，包豪斯大师们讲述自己的理念和实践的书约占三分之一，展示其他领域发展成就的书约占三分之二，除了各类艺术先锋实验，半数以上的著述还来自建筑、音乐、广告、生物、物理等被认为同样能够"整合到现代世界总体现象中"的特殊领域。即便最终只有14本得以出版，也足够让后世窥见一次非凡的知识生产和总体化运作。

这个过程的另一关键在于，包豪斯成员们对各自理念的象征性表述，通过丛书编者出色的编辑工作，被导向一种更易于辨识的符号建制。包豪斯丛书当然意味着一场持续的由包豪斯主动发起的理念输出，但是就更根本的历史意义来说，它超出了各类包豪斯理念的自我宣传，勾勒出整个现代主义运动的既是美学又是伦理的核心诉求：一方面，在（日常）事物的形式与功能之间构想一种合乎道德的透明关系，另一方面，又把这种透明性本身提升为普遍的美学原则。

在生产主导的社会，这种双向运作强化了生产技术的奠基性位置。在后来消费主导的社会中，相反的风尚和类似的双向运作则凸显了流通技术的奠基性位置[1]。通过这一点我们可以发现，20世纪以"现代主义"和"后现代主义"的名义切分开的复杂过程如何具有内在的连续性：在它的开端，对物的生产被提升为对形式的生产，然后，物质-形式被整个带回象征游戏；在它的终端，对物的控制深化为对符号的控制，使

用价值进一步抽象为交换价值，象征游戏几乎彻底服从于符号秩序。

然而这个我们仍旧经历着的过程，在早期进展得并没有那么平顺，甚至可以说充满各种阻力和摩擦。出版于1925年至1930年间的包豪斯丛书，恰好以高度浓缩的方式让我们看到发端处的这场拉锯战。一方面，不同作者以各自有别的甚至矛盾的"先锋派"方式，回应共通的时代问题；另一方面，原本的复调在出版的整合工作中（尤其通过装帧设计）共享了一套形式法则，据此向外界展现可辨识、可流通的集体面貌。不过话说回来，日益恶化的时局也需要包豪斯更为整合的集体面貌，好在对外输出中振奋人心。后文我们还将具体了解在这个小小的"平面"上发生了怎样的摩擦和冲突，这里我们先来看看莫霍利-纳吉的意向。

在包豪斯公共形象的打造上，莫霍利-纳吉功不可没。他承担了丛书几乎所有书目的装帧设计，还独立完成两部著作：丛书第8册《绘画 摄影 电影》（1925）和最后一册《从材料到建筑》（1929）。这后一部书，被班纳姆认为是"第一部完全出自现代主义运动的著作"，头一回为同时代人指出了未来的发展道路。莫霍利-纳吉在《从材料到建筑》中引用生物学家拉乌尔·海因里希·弗朗[Raoul Heinrich Francé]的话表明一个信念：对于每件事物，无论是实物还是观念，都存在着自然的法则，有且只有一种形式契合事物的本质。这是一次重要的概念转移，据此，功能和形式的统合找到了它的生物学基础，人作为一种可变的生物也获得了统合自身美学和伦理的基点。基于这种认识，人的感觉器官与材料的物理属性有望相互强化，由此激发的经验（主要是视觉经验）将为生活环境的全面建设提供依据。与此呼应，莫霍利-纳吉还意识到这种观念本身也需要足够支撑它的特殊表达形式，这是一种真正意义上的"编辑"形式，通过形式对位法实现不同类型的事物之间的普遍关联。莫霍利-纳吉找到被俄罗斯先锋派发展为生产方式的拼贴和蒙太奇，这种形式十分契合他反复构建的宽泛语境，在这种表述方式中，对总体环境的设计将自行成为一个毋庸置疑的目标。 ▄ 图45

1__ 在鲍德里亚所指认的消费社会或者德波批判的景观社会中，社会风尚虽然与现代主义盛期相反，结构关系却是类似的：形式与功能之间非透明的不确定性关系取代了能指和所指之间的透明关系，或者说，漂浮的能指以其不确定性维护一种新的美学准则，流通技术取代生产技术占据奠基性的位置。

图45 |《绘画 摄影 电影》(1925)
"大都市动态"脚本，莫霍利-纳吉，1921

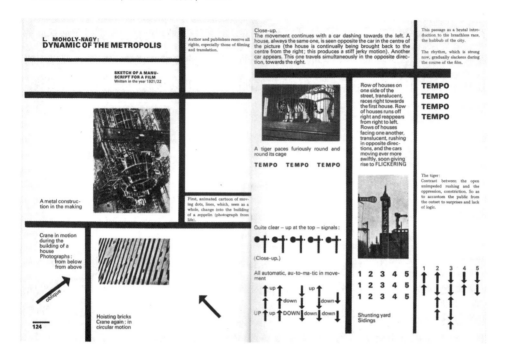

包豪斯人崇尚总体性，却以不同的方式理解总体性。对格罗皮乌斯而言，它意味着"全面"，以便提供"最大限度的公共性"，对奥斯卡·施莱默而言它意味着"间隙"，以便让不可能缝合的异质共存并交互作用，而对莫霍利-纳吉而言，总体性意味着"通用"，以便在此基础上所有事物能够共同参与一场未来世界的展演。我们看到，只有对最后一位而言，总体性才成为直接的而非辩证的目标，高效地指引行动的方向。

意大利建筑批评家塔夫里在20世纪70年代总结包豪斯的工作时，将它看作一个新型的"艺术阵地"，追求的是体现公有社会之平等性的完美形式，并同时消除了所

有的冲突和对立,以至于"先锋派之间的紧张与不和都已融入一种'风格'中。"[1]塔夫里敏锐地发现这一美学乌托邦中未经反思的革命浪漫主义。可是严格来讲,包豪斯大师大概只有莫霍利-纳吉的观念模型与这一形象完全吻合:通过理性计算去抵达普遍和谐,以至于生活世界的一切都汇入一体。莫霍利-纳吉的实验始终面向这一想象的总体性。在这里,某种神圣的三位一体发挥着作用:在这里,形式必须是真的(即契合事物本质的)才能是美的,并因此是道德的;功能必须是在实践上有用的,同时与纯粹理念高度一致,如此也必然是美的。"总体性中的实验"[2]实际上成了"在实验中生产出总体性"。这是莫霍利-纳吉对总体的技术性反转。

我们知道,对普遍和谐的信念为那个时期许多艺术家所共有,包豪斯的多数大师和同时代一些先锋派艺术家都受到19世纪后半叶政治先锋派的激发,在理念上认同这种普遍的统一[3]。只不过一旦进入具体的实践活动——无论进入格罗皮乌斯所主张的建造活动,还是施莱默主张的象征活动,甚至克利的图绘活动——内在的形式统一性总是首先表现为对经验现实那个业已存在的总体面貌的抵制。他们的实践拒绝仅仅在纯粹抽象的层面进行总体化运作。以阿多诺的话来讲,就是"成功的美学总体性用来反对有缺陷的社会总体性"[4]。在这一点上,莫霍利-纳吉表现出同前面几位的关键差异。

1__ 参见曼弗雷多·塔夫里,弗朗切斯科·达尔科,《现代建筑》,134页。
2__ 关于莫霍利-纳吉最重要的一部传记出自他的遗孀,此书副标题恰当地概括了莫霍利-纳吉的观念模型:总体性中的实验(Experiment in Totality)。参见 Sibyl moholy-nagy, Moholy-Nagy. Experiment in Totality. Harper & Brothers, 1950.
3__ 卡林内斯库在谈到政治先锋派与艺术先锋派的关联时,着重指出"普遍和谐"的思想线索:微妙的联系存在于新柏拉图主义的普遍统一信念、傅立叶在色彩、声音、线条和情感之间寻求的"普遍类似"、波德莱尔所说的"交感"和后来的先锋派艺术家在声音与色彩之间推进的各种相似性实验之间。参见马泰·卡林内斯库.现代性的五副面孔:现代主义、先锋派、颓废、媚俗艺术、后现代主义[M]. 顾爱彬,李瑞华,译.北京:商务印书馆,2003: 108-120.
4__ 阿多诺1938年批评"现代音乐拜物教"时指出,在流行音乐中,那些曾经对抗物质主义异化的反叛性的创作冲动已经踩到了最小限度抵抗的底线,在此之间,成功的美学总体性是用来反对有缺陷的社会总体性的,而如今,这种批判被悬置了。在笃信技术理性的现代主义者和更辩证地面对新生产条件的现代主义者之间,我们也可以看到这种反差。参见阿多诺.论音乐的拜物教性质和听觉的退化[M]. 夏凡,译.(未出版稿)

图 46 ｜《从材料到建筑》（1929）
有秩序的聚合

通过他后来称之为"新视觉"的原理，他的美学总体性以最小的阻力扩散了到既有的社会总体性中。 图46

不夸张地说，莫霍利-纳吉所有的艺术想象、技术热情、社会抱负最后都会回到对视觉的操控。1917年在硝烟弥漫的战场，发着高烧的莫霍利-纳吉写道"学着去理解生命中光的设计"。十年后，在他第一本专著《绘画 摄影 电影》中，莫霍利-纳吉声称"必须对光施以至高的操控，把它作为新的创造手段"[1]。这种对视觉加以控制的观念，最初只体现为对图画中各要素的构成性处理，直到1923年的"电话绘画"作品，莫霍利-纳吉的艺术观念模型第一次在社会生产的层面成形。那一年，他和魏玛瓷釉厂合作生产了一组瓷釉画，非个性化的技术创作和"客观标准"成为创作过程的主导。二十年后在自传性的文本里，他把这次事件描述为一个更早也更自主的观念实验，借助"电话"这一要素强调了远程操控的生产流程[2]。出于对所谓"工业艺术"的追求，莫霍利-纳吉努力在机器的大生产技术和批量复制技术内部为创造留出余地，创造性地

占用生产技术和流通技术。借助三类中介物——奥斯特瓦尔德色表、可同比缩放的网格纸、电话——他在后来被冠以"电话绘画"的那次瓷釉画订制中似乎实现了这个愿望。

"电话绘画"的生产简练到几乎可以直接作为莫霍利-纳吉的观念模型。创作者自己指出,它彻底消除"富于个性的笔触",通过完全机械化的技术实现数理和情感的普遍和谐。不仅如此,更重要的理论预见在于:它超前地模拟了一场图像生产的数码化操作,让人们看到,即便绘画这种被认为是纯视觉的作品也可以通过定量编码,以非模拟的信号来构想、传递和兑换,仿佛并不丝毫减损必要的创造性。用莫霍利-纳吉的话来讲,这是释放"大众消费之文化潜力"的新途径。

微妙的地方在于,莫霍利-纳吉是以独特的原创性消除制造过程的独特性,以量化生产的根本法则展示复制过程的创造性。在口头订制绘画的这个行为里,是否真的借助了电话其实都和口头无关[3]。这里的"电话"强化的不是口头活动,它扮演的角色更接近电报,单向、高效、精确。这是图像生产方式即将发生变革的先兆,在新技术面前,对视觉的操控有了自身清晰的目标——远程视觉[tele-vision]。它的要点不在于

1__ László Moholy-Nagy. Janet Seligman (translator). *Painting, Photography, Film*. London: Lund Humphries, 1969: 32.

2__ 1944年,莫霍利-纳吉在自传长文《一个艺术家的抽象过程》中提到这个事件,时间和起因与他1924年2月介绍这组作品的文章均有出入,在他的自传里,它们更像是一次精心策划的观念艺术行为的产物,被放在"客观标准"的小标题下面成为典范案例:"1922年,我用电话从一家标牌工厂订购了五件瓷釉画,我把工厂的色卡放在面前,在网格纸上画下草图。在电话的另一端,工厂主管用同样的网格纸,把我口述的图形放到了正确的位置。"因为创作者对电话这个环节的强调,这组作品也被后来的评论家简称为"电话绘画"。参见 László Moholy-Nagy. *The New Vision: Fundamentals of Bauhaus Design, Painting, Sculpture, and Architecture*. New York: Mineola, 2005: 223.

3__ 在《绘画 摄影 电影》一书中,莫霍利-纳吉流露出他对声音或者声学现象的态度:他只对声学和光学的相似性感兴趣。比如他借用一张唱片的显微照片,试图说明声学现象与唱片纹理之间的"精确匹配",还嘲讽道:如果有人提议装饰一张留声机唱片,别人会怎么看?参见 László Moholy-Nagy. *The New Vision: Fundamentals of Bauhaus Design, Painting, Sculpture, and Architecture*. New York: Mineola, 2005: 42-62. 在1927年出版的《绘画 摄影 电影》一书中,莫霍利-纳吉还提及一个将复制技术逆转为创制技术的声学实验:划伤用来复制既有声学现象的蜡盘,有可能产生迄今尚不存在的声音和新的声音关系。参见 László Moholy-Nagy. Janet Seligman (translator). *Painting, Photography, Film*. London: Lund Humphries, 1969: 30-31.

空间上的"远程",而在于有望让观看彻底变为一种可计算、可流通、可兑换的活动。人们很晚才回过神来:一旦设计的目标指向理想化的透明性,透明性又落实为合理化的算计,曾经存在于描画[designare]、设计[design]与操控之间的界限就迟早会被消除。

就在口头订制瓷釉组画的同一年,莫霍利-纳吉在视觉生产的源头处发现了另一种操控方式:黑影照相[photogram](字面意思为"光影书写")。这是一种比绘画和摄影都更为"直接"的视觉生产方式,莫霍利-纳吉从中看到纯粹的光构作[leichte-Komposition]的可能性。1922年,他的第一张黑影照片问世,日用物品被摆放在快速显像纸的上方,好让阳光照射下的光影关系直接显像。从那以后,莫霍利-纳吉整个生涯都在持续不断地对各类感光材料、各类光源、被照物品的各类关系和曝光显影的技术进行实验。 图47 这些构成他探索"新视觉"的主要内容,也成为支撑其艺术理念的关键。虽然无相机摄影并非莫霍利-纳吉原创[1],但他可能是头一个如此提升其社会内涵的艺术家:在创造、制造和复制之间,他相信自己已经看到新技术的社会变革潜能。

而且对莫霍利-纳吉来说,艺术实验的真正意义就在于此。他在1922年的文章《生产,复制》(或译为"生产,再生产")中清楚地表明自己所认定的艺术任务:艺术应该利用新媒介在认知转变和感觉转变方面的潜力,借助新技术,在熟悉的和陌生的感觉资料之间建立新的关系,进而让人们"通过感觉装置来整体把握这一复杂综合的效果"[2]。

图47 |《绘画 摄影 电影》
(1925)
无相机的黑影照相
莫霍利-纳吉,1922/1923

有意思的是，艺术史领域和思想史领域都有学者指出莫霍利-纳吉和德国思想家本雅明在媒介观念上的相近性[3]。《生产，复制》很容易让人联想到十多年后本雅明在其名篇《技术复制时代的艺术作品》中的洞见。本雅明指出随着人类生存方式的变化，感知方式也在变化，构成人类感知的媒介不仅取决于自然条件，而且取决于历史条件，或者说媒介发展是技术条件和社会条件共同作用的结果，因此，我们能够从媒介带来的感知变化中觉察未来可能的社会变革。仅就打通艺术、媒介和社会的论域来说，二者确实有些相近之处。然而他们对"生产"和"复制"这一组词所寄予的偏向却是截然相反的。相比于创作过程中的生产性，本雅明更强调作品扩散过程中的可复制性，在他看来，用技术来复制是艺术作品在大众社会唯一正当的实现方式。"可复制"亦即"可再生产"，它根本有别于传统绘画艺术对原创性的依赖。在这个关键问题上，莫霍利-纳吉的态度基本是相反的。对他而言，新技术的全部价值都在于创新，至于复

1__ 有学者考证，无相机摄影和摄影的历史一样长，大约在19世纪30年代就出现了被称为"光绘"[photogenic drawings]的无相机摄影图像，第一次世界大战结束的头几年，先锋派艺术家在这方面进行了大量的形式实验，比如1919年德国艺术家夏德创作了系列"夏德图绘"[Schadographs]，1921年，美国艺术家曼·雷在巴黎工作创作出第一幅"雷氏涂写"[Rayograms]摄影。参见 Barry Bergdoll, Leah Dickerman, Benjamin Buchloh, Brigid Doherty. *Bauhaus 1919-1933*. The Museum of Modern Art, 2009: 216-225. 按照利西茨基的说法，莫霍利-纳吉的摄影正是从那个时期曼·雷的摄影实验中汲取养分的。参见 Éva Forgács. John Bátki, Budapest (translators). *The Bauhaus Idea and Bauhaus Politics*. New York: Central European Univerisity Press, 1995: 213.
2__ László Moholy-Nagy. Janet Seligman (translator). *Painting, Photography, Film*. London: Lund Humphries, 1969: 30-31.
3__ 比如将本雅明论媒介的文章结集成册的普林斯顿大学教授的迈克尔·詹宁斯[Micheal W. Jennings]，在本雅明文集的导言中重点提到莫霍利-纳吉的媒介理念，认为《生产，复制》一文体现的媒介观与本雅明的思想形成持续的对话。参见 Walter Benjamin (author). Micheal W. Jennings (ed.). Edmund Jephcott etc. (translators). *The Work of Art in the Age of Its Technological Reproducibility, and Other Writings on Media*. The Belknap Press of Harvard University Press, 2008: 9-17.

图 48 ｜黑影摄影
曼·雷，1922

图 49 ｜黑影摄影
莫霍利-纳吉，1923

制，不过是对既有关系的重复，别无贡献可言。实际上，他对创新的重视远超过了对复制之于社会变革的追究。如果说本雅明关心的是"社会"意义上的变革，那么莫霍利-纳吉更关心的仍是"创新"问题。"既然生产（有生产性的创造）从根本上讲服务于人类发展，我们就应该致力于拓展那些至今仍仅仅用于复制的工具，将它们用于生产目的。"[1] 这里的"生产"之于莫霍利-纳吉的意义，与其说在于改造生产关系乃至社会关系，不如说在于凭借创造力提供新的生产对象。如果这里要批评莫霍利的创作过程过于物化，一定有很多人不同意。有人会说，他对"光"这种非物质性的媒介如此情有独钟，怎么可能是物化的？但是物化的含义不止于"物"，而在于人与人的社会关系被客体之间的抽象关系所度量甚至代替——这种抽象关系最晚近的形式即由影像构成。 图 48、49

回到莫霍利-纳吉的个人创作，令他尤为感兴趣的显然不在于摄影的复制性，而是

如何把通常专用于复制现实的摄影技术，开发为制造各种光学新现象的创作工具[2]。本雅明对这种把摄影当创作的观念，未见得多么认同。在《摄影小史》里，他略带讥讽地指出："现今社会秩序的危机愈是扩大……创作愈是成为崇拜对象，其容貌唯有靠流行的照明光效才能存在。"他甚至暗示莫霍利-纳吉等人摄影创作的真正面容实乃"广告之类的东西"，因为那些相片对人类关系物化的内在事实几乎无所透露，显现的只有外在[3]。本雅明敏锐地发现这类摄影的隐蔽姿态：对纯粹光学和视觉技术的痴迷由于排除语言的介入，也就排除了对社会真相的认知，一旦这类摄影论述者登上舞台，以精神战胜技术，技术的精确效果将不断（仅仅）被用作生命的隐喻广为流传。而在这条路上，莫霍利-纳吉和曼·雷确实算得上最极端的实验者。光的构成在莫霍利-纳吉的"新视觉"探索中居于核心，黑影照相是一个起点，1930年问世的装置作品"光空间调节器"[4]

1__László Moholy-Nagy. Janet Seligman (translator). *Painting, Photography, Film*. London: Lund Humphries, 1969: 30.

2__莫霍利-纳吉在黑影照相实验中的形式主义取向是比较明显的，从这方面早期的作品中尚可辨认出日常物件，后来他刻意选择不容易让人联想到现实物件的东西，如网、屏幕、管子、纸张和螺线，它们几乎仅仅作为纯形式出现，在他的精心排布下，每个在感光纸上方的物件与纸的接触几乎都不超过一个点，以便尽可能消除所有"模仿的成分，甚至包括观者回忆中的图像"。参见 Barry Bergdoll, Leah Dickerman, Benjamin Buchloh, Brigid Doherty. *Bauhaus 1919-1933*. The Museum of Modern Art, 2009: 216.

3__Walter Benjamin (author). Micheal W. Jennings (ed.). Edmund Jephcott etc. (translators). *The Work of Art in the Age of Its Technological Reproducibility, and Other Writings on Media*. The Belknap Press of Harvard University Press, 2008: 290-295.

4__这个1930年完成的作品几经更名，莫霍利-纳吉最初将它命名为"电动舞台的光道具"[light prop an electric stage]，用来建构一个电动舞台，和今天的艺术装置很类似，在一个旋转底座上面由一个矩形框架连接三个独立运转的部分，每个部分又由许多有着不同透光性和反光性的构件组成，构件在电力的带动下进行各种运动，共同构成一系列奇幻的动态光影效果。按照学者亚历克斯·波茨[Alex Potts]的梳理，这件作品后来又先后被命名为"光展示器"[Lingt-Display Machine]和"光－空间调节器"[Light-Space Modulator]，后者成为通行的名称，虽然莫霍利-纳吉在去世前两年的自传文本中仍然称之为"光道具"。莫霍利-纳吉还把拍摄它光影变化的短片取名为"光之戏：黑白灰"，可见这个作品和包豪斯剧场实验之间的关联。几十年后，当代艺术家以"世界剧场"向他致敬。参见 Barry Bergdoll, Leah Dickerman, Benjamin Buchloh, Brigid Doherty. *Bauhaus 1919-1933*. The Museum of Modern Art, 2009: 274-277.

是其巅峰——后者在无数次阐释中不仅成为生命的隐喻、世界舞台的隐喻,对于它的创作者而言,它更是对一个在技术的完美协作中诞生的未来社会总体的允诺。

对总体性的这种想象,大体构成莫霍利-纳吉整个技术美学的基本条件,它让这位艺术家在其不长的生涯中涉猎如此多样的创作领域,并且在每个领域都表现卓越。而确保他能够把所有实验都纳入其乌托邦计划的,则是对新材料和新技术持久的巨大好奇心。莫霍利-纳吉创作中的两个特点,对光的固恋,以及对各种视觉拼贴法的青睐,都与此有关——既作为实现总体化社会的具体手段,又作为条件或基本经验,让他相信总体化的世界终会到来,那将是一个新材料与新技术的乌托邦。就这样,部分出于积极乐观的天性,莫霍利-纳吉饱含激情的各种创新活动实际上早已被他自己放置在经验和意识相互验证的闭环当中。

1925年的《绘画 摄影 电影》第一次集中展现了这一乌托邦计划的总体轮廓,达达派的摄影蒙太奇和莫霍利-纳吉的摄影拼贴,被看作真正属于未来的表达方式[1]。书末,莫霍利-纳吉附上了他自1921年开始创作的《大都会动态》电影脚本,并特别强调,这部电影致力于通过"诸视觉元素之间的纯粹视觉效果"将观众带入大都会的动态中。 图50 莫霍利-纳吉相信这样建构的"印象统一体"将比"生活本身"更加真实。[2] 众所周知,拼贴手法在那一时期大量出现在先锋派艺术家的创作中。不过从达达到超现实主义,它总和某种对既有建制的反抗和讽刺联系在一起,而在莫霍利-纳吉这里,这种技法有了更积极的建设意味[3]。他为拼贴法确立了一个视觉元素主义的原则,使它不止于像超现实主义那样的象征性活动,而更是为了生产一种总体环境服务。在这里,依据功能-形式的逻辑,每种复杂的主-客体关系都被切分为若干简单可分析的视觉元素,对这些元素的重新组合可以一直"延伸到工业与建筑中,延伸到实体与关系中"[4],从而得到一个可被理性把握和操控的环境总体。

从某种意义上讲,莫霍利-纳吉准确"预言"了当前基于技术图像的社会经验组织方式,而且曾积极推动它的到来。这是一种更新了的视觉与社会的关系。可我们同时也相信,他不太可能对今天这幅社会景象真的感到满意,毕竟他也从未放弃过年轻时

代树立的社会主义理想。1946年10月，将一生投入忙碌工作中的莫霍利-纳吉英年早逝。次年他那影响很大的遗作《运动中的视觉》出版，书中仍然显露出他一贯的对资本主义冷酷无情的竞争体系和逐利本性的深深厌恶，但同时又不自觉地分享了一套资产阶级的人性观念、效率观念和创造力崇拜。他甚至寄希望于未来的"工业设计师"，期待他们来解决物品体系中的伦理困境，想象他们"以最有效、最经济的方式"设计生活，凝结出符合功能的形式，进而向社会世界引入一整套的合理化秩序[5]。

整件事最让人感到为难的是，莫霍利-纳吉似乎从未意识到，恰恰在他真诚推动的技术文化中，资本主义竞争体系获得扩张到日常生活空间的最佳途径。包豪斯起初对大工业生产逻辑的警惕和制衡，在风格派的攻击和莫霍利-纳吉的到来之后很快被看作一种过时的保守姿态。无论格罗皮乌斯对艺术与技术统一性的强调，还是莫霍利-纳吉对形式与功能高度一致的要求，都为建造活动指明一条新的工业美学道路。物的"形式"不再只是经验，它进入逻辑范畴，变得可以算计。鲍德里亚后来指出这一关键性转折的潜在危险：包豪斯最终开创了"环境的普遍语义学"，让每一件物都成了功能和形式的凝结，并由此建构起日常生活的一整套符号秩序[6]。结果必然是：物作为符号和

1__László Moholy-Nagy. Janet Seligman (translator). *Painting, Photography, Film*. London: Lund Humphries, 1969: 106-108.

2__László Moholy-Nagy. Janet Seligman (translator). *Painting, Photography, Film*. London: Lund Humphries, 1969: 122-137. 这部电影计划因为经济等原因没能实现，不过我们大概可以从20世纪20年代欧洲杰出的"城市交响派"电影中得其神韵，比如由德国导演鲁特曼执导的纪录片《柏林，一个大城市的交响》（1927），以及苏联著名导演维尔托夫的纪录片《持摄影机的人》（1929）。

3__今天的我们对拼贴法并不陌生：分割、并置、展示，将片断重新组合成统一或非统一的总体。这类操作在20世纪60年代后成为创作的风尚。如今广受欢迎的拼贴方法贯穿"现代主义前卫艺术家"莫霍利-纳吉的整个生涯，从他最早的构成主义绘画，到包豪斯时期的摄影拼贴，乃至包豪斯丛书的排印方法，最后，从《运动中的视觉》我们还可以看到，拼贴法大致成了他在芝加哥倾注全部心血推动的教育规划的基本结构方式。

4__出自莫霍利-纳吉1922年发表的《构成主义与无产阶级》，转引自 Sibyl moholy-nagy, Moholy-Nagy. *Experiment in Totality*. Harper & Brothers, 1950: 19.

5__László Moholy-Nagy. *Vision in Motion*. Chicago: Paul Theobald and Company, 1947: 25-54.

6__Jean Baudrillard. Charles Levin (translator). *For a Critique of the Political Economy of the Sign*. Telos Press, 1972: 184-192.

图 50｜《绘画 摄影 电影》（1925）
"大都市动态"脚本，莫霍利-纳吉，1921

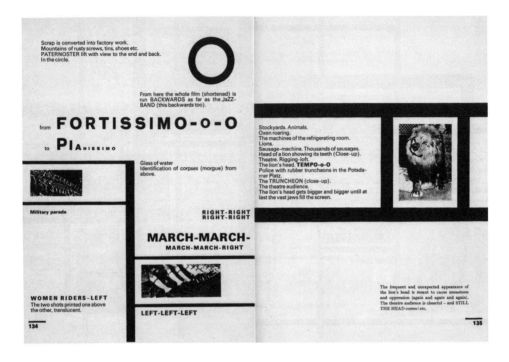

信息的存在状态超越了物作为产品和用品的存在，生产力对自然的操控借助"环境设计"深化为对视觉符号的操控。对商品的购买或有尽头，对符号的购买则永无止境。

有一点我们不得不承认，一生怀揣社会主义梦想的莫霍利-纳吉并不像他自己相信的那样，真的找到了将生产体系导向社会正义和政治平等的途径。事与愿违，他（和许多如他一般的创作者）信奉的技术美学事实上从一开始就是全球资本主义乐见其成的，也是让20世纪60年代开始快速发展的消费社会受益无穷的。这也正是对包豪斯进行意识形态层面的批判时产生的剧情大反转。

政治无意识在感性活动中留下印迹。莫霍利-纳吉加入包豪斯初始就大力推行的功能主义美学和视觉拼贴法，包括他那超乎寻常的对光学现象的固恋，同时是某种更深层欲望的征兆。在光电子带来的晕眩中，一切汇入视觉，视觉成为神话。功能与欲望

微妙地混淆，功能性秩序和象征性秩序之间隐蔽地切换。在光所激发的"设计灵感"绽出的时刻，"所有从生活中分离出去的形象汇成一条共同的河流"，虚构出让人们相信能够凭之把握自己现实生活的总体[1]。莫霍利-纳吉对总体性的巨大渴望让他凭直觉最早抓住这个事实：动态光能的整合能力和分解能力一样强大；它的流通效率将为一场无与伦比的整合提供条件。起初，包豪斯从摧毁媚俗艺术开始，努力将艺术解放为社会世界的构型和重建的能力，这种无法归类的动能曾经既让宣称"破坏即创造"的艺术激进派不满，又让现实社会感到恐慌。几年后，莫霍利-纳吉到来之后，无论激进美学话语，还是现实工业体系，都开始积极回应包豪斯新近创造的"视觉生产"奇迹。结果如亨利·列斐伏尔 [Henri Lefebvre] 所见，这场变革社会生产的运动通过视觉现代性的转换（媒体、摄影、展览），显现为一个现代光学技术条件下的体系化、总体化进程[2]。我们不能简单地认为莫霍利-纳吉式的实验直接帮助了符号经济学的诞生，却不得不承认，他的那种凭借将一切要素带向生产的意志，以及将一切关系折算为光现象的本领，确实为可见环境的系统控制准备了最有前途的实验场，也为20世纪60年代以后普遍的消费逻辑（符号政治经济学逻辑）给出了一般模型。

在莫霍利-纳吉一生的最后倡议中，这种政治无意识充分显露出来。他主张建立一个国际的文化工作核心机构，把它"作为世界政府的中心，为下一代人准备文化生活和社会生活的新的集体形式"[3]。同一性的强制在美学乌托邦想象中发出强音，而它的种子，或许在这位艺术家童年面对杂志上的纽约大都会景象时所感到的震惊与狂喜中，已经萌芽了。

1__ 法国激进思想家居伊·德波 [Guy Debord] 在20世纪60年代对景观社会的描述，几乎可以作为映照莫霍利-纳吉未来世界想象的反面乌托邦。
2__ 列斐伏尔. 空间的生产 [M], 刘怀玉，译. 1974.（未出版稿）
3__ László Moholy-Nagy. *Vision in Motion*. Chicago: Paul Theobald and Company, 1947: 360-361.

事件 III

一次先锋派的汇聚

在这个教育机构中引入同时代先锋派艺术的激进经验，本来就内在于格罗皮乌斯对包豪斯的恢宏构想。但是在开头两三年，这方面主要还是基于晚期表现主义的精神内核，加之对达达（如它的剧场性）和风格派（如它的新构型原则）有选择的汲取。包豪斯起初没有显示出任何对先锋派进行全盘整合的意图。不过从1919年到1922年，欧洲先锋派各自分散的方向已经在朝着综合的方向发展。其高潮就是范杜斯堡主导的1922年9月魏玛"构成与达达主义者国际会议"。范杜斯堡、利西茨基、莫霍利-纳吉和阿尔普等人在会议上签署了辩论宣言，范杜斯堡还同利西茨基、汉斯·里希特等艺术家成立了名为"新构型性构成者"的国际联盟。此前这位《风格》杂志的主编曾以其激进的主张同风格派其他成员分道扬镳，一度争取包豪斯教职却又被格

罗皮乌斯拒绝。尽管如此，范杜斯堡仍然凭借自身的雄辩能力和活动家的魄力，卓有成效地通过新构型的理念将苏俄的构成派与欧洲先锋派的各方面力量汇聚起来，同时继续对他眼中的包豪斯保守一面展开批评。这就是格罗皮乌斯和莫霍利-纳吉共同筹划包豪斯丛书出版行动的历史氛围。在塔夫里后来对现代主义技术美学的反思中，1922年那场欧洲先锋派神话与俄国生产主义意识形态的汇合，同时也是现代主义意识形态的一个转折时刻：在一系列微妙的短路之后，欧洲先锋派最终成为"客观"美学的鼓吹者，摇身成为技术理性意识形态的代言人，"形式主义者为技术异化作理论辩护并广为宣传"。然而，最终作为熔炉，将先锋运动中的矛盾与冲突综合为一系列"形式"，甚至某种"风格"的，不是范杜斯堡和他的《风格》杂志，而是包豪斯丛书。这套丛书从书目的选择、图文编辑，到视觉装帧设计，都体现出强烈的整合意识。 图51 对格罗皮乌斯来说，丛书将展现一个新社会的萌芽在各个领域乃至生活环境各个层面的预兆，而对莫霍利-纳吉来说，这更是一次熔炼完满形式的过程。

　　我们再来看前文提及的丛书第一册《国际建筑》在视觉形式层面产生的偏移。格罗皮乌斯挑选的近百座现代建筑表象上其实有很大的差异，它们像是被某种核心问题点亮的星丛，就其自身而言很难被归入风格划一的形式体系。书中的现代建筑包含许多德国本土的实验，也有不少来自荷兰、法国、奥地利、苏俄和美国的作品。与现代艺术通史中通

图 51 |
包豪斯公布的丛书宣传册
1926

常强调的相反,它们实际上并没有共享一套显而易见的视觉编码,这里既有密斯·范德罗和勒·柯布西耶带有强烈现代主义形式感的建筑,格里特·托马斯·里特维尔德 [Gerrit Thomas Rietveld] 的风格派建筑,也有格罗皮乌斯不那么凸显总体形式感的建筑和汉斯·迈耶只关心组织方式、完全不寻求总体形式的作品。甚至汉斯·珀尔齐希 [Hans Poelzig] 和埃里克·门德尔松 [Eric Mendelsohn] 明显带有本土特点的表现主义建筑也被包含进来。

也就是说,这些现代建筑的共性并不完全在于视觉层面,而更多地在于结构性关系的层面。这些建筑都在自身特定的形式法则和复杂的不尽相同的建造条件之间寻求高度的内在一致性。如果读者习惯了常规出版物的结构方式,一定会惊讶于甚至困惑于包豪斯丛书的素材组织原则:它既非依照时序,也非依照流派,更非依照国别,而是以类似对话的

内在关系彼此呼应[1]。如果在每组图片附近辅以图解或专业分析，这些对话关系应该能够比较清晰地呈现出来。然而，可能出于排版形式的考虑，也出于现实条件的制约，全书仅有格罗皮乌斯的一篇简短的序言，概述此书编纂者的立意和"国际建筑"一语的缘由。与图版相对应的文字被压缩在图注中，无非列出创作者姓名、国别地区、项目名称和设计建造时间，其余再无专业说明。这等于关掉了，至少是大大调低了每一座建筑自己能够发出的声音，尤其是这些建筑之间彼此对话的声音。

非视觉的对话形态同时还被格罗皮乌斯和莫霍利-纳吉共有的另一种主张削弱，那就是：寄希望于先进技术的整合能力。就格罗皮乌斯而言，这种意识在他1923年发出"艺术与技术，新统一"口号之后逐渐强烈。就莫霍利-纳吉而言，则是他一以贯之的信念。这位构成主义者始终笃信唯有通过先进技术才能实现社会整合。他在匈牙利前卫艺术圈及在欧洲达达与构成主义群体中未能实现的，如今可以在这里实现。

此前，莫霍利-纳吉刚来到包豪斯就主动承担更多的责任，力排众议，坚定地推动包豪斯第二阶段朝着整合的方向进展。1924年莫霍利-纳吉写过一篇讨论现代印刷风格的文章，把明暗对比、色彩对比和动态离心的平衡视为机械印刷术的新法则[2]。这意味着，未来主义者菲利波·托马索·马里内蒂[Filippo Tommaso Marinetti]曾经狂热抛出的"自由语词"的排印理念[3]，经过战争的警

示，在十年后被莫霍利-纳吉从俄罗斯构成主义者那里继承下来，并且加入了更多的技术理性。莫霍利-纳吉对新媒介技术拥有超乎常人的感受力和洞察力，而问题在于，他希望向生活环境的所有层面渗透这种技术力量和视觉偏向。

由于编辑者对新媒介的敏锐把握，包豪斯丛书有效地宣告了现代主义运动的统一性和丰富性，同时消除了各种先锋派主张之间的对立和冲突，却也无意中携带了包豪斯自身的内在矛盾性。毫无疑问，丛书第一次让包豪斯以雄辩的姿态对外界做出许诺：将为现代社会设计总体环境。但是，所谓的"环

1__ 这是一种相当超前的出版和展示理念，人们能够在昆廷·菲奥里（莫霍利-纳吉在芝加哥新包豪斯学校的学生）与马歇尔·麦克卢汉合作的《媒介即按摩》(1967)一书中看到这一理念的当代实验。
2__Moholy-nagy, "Modern Typography, Aims, Practice, Criticism", from Hans M. Wingler (author/ed.). Wolfgang Jabs & Basil Gilbert (translators). *The Bauhaus: Weimar, Dessau, Berlin, Chicago*. The MIT Press, 1969: 80-81.
3__ 马里内蒂 1912 年在《自由话语》[*Parole in Liberta*]中宣称，要将语词从传统意义的限制中解放出来，促进一种非线性的想象力和更为直接的交流，与此对应，他主张在印刷制品中综合运用文字、图形、拟声词和字母的新排印方法，制造带有强烈冲击力的宣传效果。马里内蒂 1914 年出版的名作 *Zang Tumb Tumb* 被认为是这一新排印观念的代表作。

境"因为诗性的表述而显得语焉不详。它要么回归词源中的本意（它的古法语词源 environer 意为"环绕并使其发生改变"），为万事万物在其中的衍变和相互作用提供条件；要么如列斐伏尔后来所说，反过来成为一种伪环境，一种不得不被体系化的商品符号所填充的抽象空间。丛书的可见形式让我们看到包豪斯内部各种力量在这二者之间的拉锯。而列斐伏尔看到的现实则是一个前者让位于后者的过程，在这个过程中，包豪斯运动划时代的作用仿佛就在于为现代世界提供了"空间及其生产的意识觉醒与出现的契机"。换言之，从这一时刻开始，关于空间与时间的思想从哲学的抽象转向对社会实践的抽象分析[1]。

　　列斐伏尔在 20 世纪 70 年代得出的这个历史判断，显然来自他对已然成为主导的"抽象空间"的批判，他从这一批判视角回望包豪斯运动。在回望中，他侧重于揭示一体化的"空间"概念如何诞生进而成为主宰的过程。不过对于包豪斯大师们而言，情况还没有这么简单，或者说，还没有这么单向度。我们可以追问："建造之家"[Bauhaus] 曾经蕴含在"建造"[BAU] 这一复杂理念中的特殊辩证法，怎么在后来就逐步缩减成对所谓"空间"进行客体化的操作的？我们还可以追问，德语中的"raum"所指的具体经验性的"房间"概念，如何在它转入英语"space"和法语"De l'espace"的过程中经历意义滑动，以至于最终在抽象的意义上主宰建筑学讨论的？

这后一个问题，彼得·柯林斯[Peter Collins]已经在《现代建筑设计思想的演变》中给出足够的解释[2]。我们来看前一个问题，也就是"建造"[BAU]如何缩减为"空间设计"的问题。列斐伏尔在实践层面发现的一个重要现象可以帮助我们理解这种变化。他提醒人们，空间的抽象化与空间的可视化紧密相连，彼此加强，并在20世纪20年代中期经由包豪斯运动到达顶点。我们甚至可以帮助列斐伏尔指认出那个到达顶点的具体时刻：1925年包豪斯丛书首批著作出版发行之时。在之后的五年中，包豪斯的理念、教学、成果，以及它想要与之对话的其他先锋派实验都将汇入这个可见并且可言说的视觉系统。结果是：一方面，推动社会建设（用来抵抗各个层面的分离）与储存批判能量（用来反对世界一体化）这两项包豪斯一开始就为自己设定的任务，在形式层面获得了综合的表达；可另一方面，建造的问题在读者的观看活动中不可避免地化约为符号的问题，就好像包豪斯最终想要实现的，仅仅是一种基于现代技术的"可视化的"总体环境。总的说来，曾经作为批判力量介入社会的建造实验，

1__ 列斐伏尔. 空间的生产[M], 刘怀玉，译. 1974.（未出版稿）
2__ Peter Collins. *Changing Ideals in Modern Architecture 1750-1950*. Mcgill Queens University Press, 1967.

图52 |
独户住宅"红色立方体"方案图
莫尔纳，1922—1923

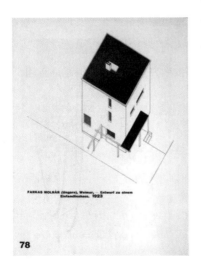

图53 |《国际建筑》
莫尔纳1923年独户住宅方案
插图，1925

被力图创建未来总体环境的对外形象蒙上了一层过分乐观明朗的色彩。

公正地讲，这种积极姿态并不是包豪斯大师们集体所共有的。它更多地来自两位负责树立包豪斯公共形象的关键人物——格罗皮乌斯和莫霍利·纳吉。他们是包豪斯出版行动的联合主编，也是一系列包豪斯展出的联合策划者。在外部环境持续恶化的压力下，他们对公共形象的营造始于1923年包豪斯大展，并且在1925年到1930年的包豪斯出版事业中日渐成熟。

施莱默在包豪斯大展几个月前的日记中捕捉到这种策略性调整的意图：包豪斯对外呈现的统一姿态仅仅是暂时的和表面的，如同"普桑的画布"——这一比喻的深义，显现在施莱默后来对包豪斯独特结构的生动描述中：

"我们可以从包豪斯那位领导者身上理解包豪斯所独有的结构：它的特点是灵活性，不死守任何教条，对任何新事物都保持感受力，并有着把它同化的决心。它也同样试图使整个复杂的综合体稳定化，试图为它寻求一个公分母，一系列准则。这就带来了史无前例的思想斗争，这些斗争不论是公然的还是含蓄的，都是一种不断动荡的局面，几乎每日都迫使个体在非常深刻而且基本的议题上表明立场。"[1]

作为未来社会的孵化地，格罗皮乌斯的包豪斯需要把自己置于一个简易外壳的保护下，直到做好充足的准备喷薄而出。就此而言，包豪斯丛书的对

图 54 |
《两个方块：在六个构成中的一则至上主义故事》（部分内页）
利西茨基，1922

外形象甚至意味着"面纱的表面"，试图不仅为向心的实践也为弥散和离心的实践提供整个支撑结构。单从丛书那些著名的封面上，我们就可以首先觉察到这类迹象。

丛书第一册《国际建筑》的封面（23 cm×18 cm），由莫霍利-纳吉的匈牙利同胞，设计师法卡斯·莫尔纳 [Farkas Molnár] 设计：这是一个高度抽象的立方体。这个立方体通过刻意倾斜的黑色正方形背景暗示出人工环境下的现代建筑与斐莱布形体之间注定的亲缘关系。可是这种一目了然的亲缘性，实际上并没有出现在此书收录的绝大部分作品中。很明显，它直接来自莫尔纳自己在包豪斯求学期间的作品。在包豪斯内部举办的住宅设计竞赛中，莫尔纳设计了这个作品，名为"红色立方体"。▬ 图 52、53 我们很容易看出其俄国先锋派的形式来源，▬ 图 54 它几乎就是对马列维奇的画作、利西茨基的平面设计和康定斯基有关红色方形的理论的直接引用。这种专注于抽象形式的设计取向，实际上同格罗皮乌斯个人的建筑观相去甚远。

格罗皮乌斯的主张从未显示出对斐莱布形体的偏爱，相较而言，他更关心的是对各种方法和关系的组织。但是在莫霍利-纳吉的积极推动下，这类几何形体被逐渐看作包豪斯的特殊价值所在。莫尔

1__ 参见奥斯卡·施莱默，《奥斯卡·施莱默的书信与日记》，170 页。

纳这个作品也收录在《国际建筑》一书中，排在一系列大师作品之后，是学生作品的头一个，像一幅关于建筑构想的初期草图[1]，仅仅展现诸多发展取向中的某类可能性的胚芽。可现在，通过封面的抽象化处理，它跃升为仿佛象征了整体"国际建筑"群的一个理想标志。图55

莫霍利-纳吉在封面设计上的策略与莫尔纳又有些不同。他包揽了其余13册的封面装帧设计，很谨慎地没有使用一劳永逸的版式把不同作者的专著包装成同一个模样，但又让人分明感受到某种统一的气息。让许多艺术媒体人感到惊喜的地方就在于此：莫霍利-纳吉能够将格罗皮乌斯、康定斯基、

图55 |
《国际建筑》封面
莫尔纳，1925，23 cm×18 cm

图56 |
包豪斯丛书系列封面
1925—1930

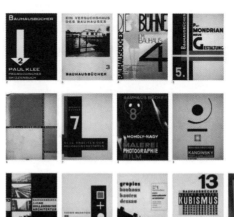

马列维奇、皮特·蒙德里安[Piet Mondrian]和范杜斯堡这些同时代最有名望也最具独特性的创作者集结到一个书系中。他们尤为赞叹莫霍利-纳吉式的审美综合力：他设计的书封如此精简地提炼了原作者作品的完整形象和他们各自的鲜明特点，如此敏锐地把复杂多样的表达形式"凝结为高度简洁的象征符号"，以至于单这些书封就可以成为"二十世纪艺术史上最伟大的诠释与升华的成果之一"[2]。换言之，凭着绘制广告的经验和对平面要素的组织能力，莫霍利-纳吉对各种先锋派实践进行了一次高度符号化的操作，这项整合和抽象化的工作也帮助他赢得了时至今日的广泛赞誉。 图56

1__Walter Gropius. *Internationale Architektur* (Bauhausbücher 1). München: Albert Langen, 1925: 78.
2__Florian Lllies, "The Bauhaus Books as Aesthetic Program", from Bauhaus-Archiv Berlin, Stiftung Bauhaus Dessau, Klassik Stiftung Weimar. *Bauhaus: A Conceptual Model*. Ostfildern: Hatje Cantz, 2009: 234.

事件 IV

从视觉符号中回返

不过在莫霍利-纳吉施展他"多样集中"之术的地方,我们仍旧能够看到和《国际建筑》的装帧设计者相近的偏移,同样是刻意为之,但更加微妙。这些偏移当然受到机械印刷出版的技术逻辑影响,但关键的原因还是来自莫霍利-纳吉根深蒂固的抽象化取向。我们知道,对他而言,抽象绝不是对现实的逃避,而是进入现实的方式。各类基本的视觉元素必须从具体物象中被解放出来,必须拥有同等的进入社会现实的"生产性",以便为建造未来世界的总体视觉环境做好准备。

可"老"大师们不都这么想,尤其是保罗·克利和奥斯卡·施莱默。在包豪斯内部,他俩与日益占据支配地位的抽象化趋势始终若即若离。从批判的角度来看,这对包豪斯第二阶段的总体化进程施加了有益的离心力。从建设的角度看,他们和另几

位包豪斯大师以高度的灵活性确保了包豪斯在重大转折时期不至于分崩离析。比如，作为十分擅长图解的艺术家，克利的"线条"从没有走向绝对抽象，它们总是借由生活世界的实际经验获得表达力，并且坚持扎根在经验之中。单这一点，就巧妙地弥合了伊顿神秘化的形式分析与莫霍利理性化的抽象构成之间的裂隙。

可是有意思的是，《教学草图集》的出版一上来就在书封处偏离了克利的主张。它的封面单从现代装帧设计的角度来看，堪称典范，此前还未有任何出版物的封面以如此少的要素获得如此强烈的表现力和感染力：黑底上一个鲜明的白箭头。鲜明的图案加诸鲜明的指向。可问题在于，克利的所有图画都没有表露过他希望获得如此一目了然的效果。细心的读者将会从克利教学草图集的内容中看到这一点。克利确实画了许许多多箭头，但是他始终让它们携带经验世界的特质，仿佛自然生态中不断生发的意向、张力和运动，带有自行逆转的潜能。 图57

克利个人的文字表述也同样留有余地，较少带有康定斯基那种强烈的精神性，或者莫霍利-纳吉那种热忱的训导意味。他喜欢打比方，仿佛那是"一条线去散步"的过程中自然会遇到的事情。莫霍利-纳吉对此类神秘的非理性做派相当不以为然，事实上自打加入包豪斯团队，他就在不遗余力地排除这些神神叨叨的东西。现在，他却有责任把克利这些教学草图集变成一本书。

图 57 |
图解积极、中性和消极三者之间的动态关系
克利，1922—1923

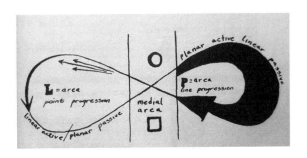

所以可以说，在《教学草图集》这个极简的封面上，发生了一种箭头对另一种箭头的替代。首先，就图形特质而言，机械替代了手工。克利的箭头都明显出于手绘，从一种可感的情境中生发出来，这些表示力之向量的箭头，往往呈现出复杂的相互制衡的关系。在克利看来，箭头源自一种处在地球和世界关系中的人的思考："如何扩张我的范围？跨越这条河？这片湖？翻过那座山？"[1] 简言之，它处于人之希望和人之局限那具有悲剧色彩的双重性中，也处在人工和自然的张力中。莫霍利-纳吉却在《教学草图集》的封面上让一个机械绘制的箭头无可置辩地悬浮在绝对的黑暗中，切断这个符号与有机自然的关联，让它仿佛机器之抽象力量本身的一次宣告。

1__Paul Klee. Sibyl Moholy-Nagy (translator). *Pedagogical Sketchbook* (Bauhausbücher 2). London: Faber and Faber, 1957: 54.

图 58 |
图解黑色箭头如何形成
克利，1922—1923

图 59 |
《教学草图集》封面

在色彩明暗上也发生了类似的翻转：就好像一场白色对黑色的胜利，或者说，明对暗的胜利。克利曾经专门对黑色箭头的形成做出说明：当现实的白色从替代性的未来的黑色中接收到强烈的能量时，箭头就产生了。他觉得事情不能倒过来，不能从黑色基底中产生白箭头，因为这和现实经验紧密相关，"这给定的白色随处可见，令人厌倦"。[1] 图58 现在，莫霍利-纳吉的箭头偏偏以克利所否定的那种方式出现，黑底中的白箭头，就像一个向克利发起论辩的信号。 图59 显而易见的是，这个绝对抽象的封面图形力图排除对现实的任何意指作用，但是考虑到莫霍利-纳吉对人工光的固恋，这个图形同时把自己展现为克利意图的反面镜像：让现实的黑暗从替代性的未来的白光中接受能量。

还有一重反转，体现在这张封面的动势上：单向度替代了可逆性。克利手稿一再表明，他真正关心的是动能如何在要素之间、要素与环境之间运行和转化。克利通过手稿描绘运动的自然有机结构，消极与积极的相互逆转，乃至最终在箭头消失处，运动进入无限。他甚至最后写道："达至无限运动，运动的实际方向就无关紧要了，我第一次取消了箭头。……宿命式的悲怆化为气质，将能量与反能量同时包含在自身之中。"[2] 读者完全可以把这些手稿看作一幅反思现代性体验的思想素描。然而在莫霍利-纳吉的封面中，已经完全没有可逆的意味，没有运转的无向与无限，只有一个典型的指明方向

的现代主义符号，一种对克利手稿的去除语境化处理。

克利《教学草图集》的封面折射出莫霍利风格硬朗、立场坚定的气质，他所负责装帧设计的 13 册书中，绝大部分都具有这种气质。对于那些曾经深刻影响过他的艺术家的著作，诸如蒙德里安的《新构型》（丛书第 5 册）、范杜斯堡的《新构型性艺术的原则》（丛书第 6 册）和马列维奇的《非物象的世界》（丛书第 11 册），莫霍利 - 纳吉展现出强大的视觉整合能力。他甚至成功地在装帧设计中保留了丛书编者与各位原作者进行微妙对话的痕迹。只有一本书例外：丛书第 4 册《包豪斯舞台》。在这部书中，莫霍利 - 纳吉的整合行为遭遇了明显的挫折。

《包豪斯舞台》是一部主要由施莱默和莫霍利 - 纳吉的文章组成的文集，读者从中能够看到那时期

1__ 克利在专门讨论黑箭头的一页写道："反之为何不可？答案是：压力来自稀少的特殊性，而针对广多的普遍性。……这给定的白色，随处可见，令人厌倦，眼睛对它司空见惯而无动于衷；但是突如其来的行动（黑色），以其特质与白色形成巨大反差，让视觉变得灵动敏锐，把它推至高潮，推至这一行动的顶点。" Paul Klee. Sibyl Moholy-Nagy (translator). *Pedagogical Sketchbook* (Bauhausbücher 2). London: Faber and Faber, 1957: 57.

2__ 同上，60 页。

图 60 |
"机械怪物",《包豪斯舞台》
莫霍利 - 纳吉,1925
"剧场、马戏团、杂耍"插图

先锋派舞台创作的两种相当不同的实践取向[1]。舞台理念上无法调和的紧张关系非常有趣地显现在《包豪斯舞台》的书封设计上:一个彻底失败的设计。头两篇文章基本写于1924年,那时候施莱默刚刚开始主持舞台工坊,他坚持把人之变形的整个历史置于舞台核心,对他而言,舞台的重点是人的身体与人工环境之间旷日持久的杂交过程,以及个体主体从他必然招致的变异中开创表达方式的实验。

莫霍利 - 纳吉看重的则是相当不同的东西,他要通过舞台的高度机械化运作展现超级工业化社会的乌托邦想象。在这幅图景中,人的身体大可排除在舞台之外,取而代之以"机械怪物",它能够把舞台转型为最纯粹的形式构成的场所。[2] 图60 莫霍利 - 纳吉热情洋溢地推进技术化的机械舞台,施莱默却在自己所能控制的范围里逐步把包豪斯舞台带向一种隐含着社会张力的姿态剧场。所幸,在格罗皮乌斯的支持下,施莱默自1923年接任罗塔·施赖尔之后就始终主导着包豪斯舞台实验的方向,直到1929年离开。

很可能由于施莱默的一再坚持,同时得到格罗皮乌斯的首肯[3],人的形象唯一一次出现在莫霍利 - 纳吉设计的封面上。人们很容易从那个被控制在灰色背景中的人物形象,辨认出施莱默绘画和舞台创作的母题。这对于一直坚持从绘画中摒弃具象事物(尤其是人形)的莫霍利 - 纳吉来说,大概不会乐见其成。在此书最终的封面上, 图61 文字和数字信息以不可思议的琐碎而又夸张的方式屈就于背景

图形。想象一下,莫霍利-纳吉这样一位以精炼简洁著称的设计者,把五种互不协调的字体拼凑在封面的方寸之地,既冗余,又滑稽,活像在赌气[4]。

图 61 |
《包豪斯舞台》封面

1__ 包豪斯人在舞台问题上的内部分歧,尤其是施莱默、莫霍利-纳吉、格罗皮乌斯和他后来的继任者汉斯·迈耶各自不同的主张,值得另以专文论述。这里我们只谈存在于施莱默与莫霍利-纳吉之间的理念之争。关于该书德文原版书名 Die Bühne im Bauhaus 与后续英译本 The Theater of the Bauhaus、中译本《包豪斯剧场》在书名上的差异,详见 2019 年版中译本的译者识。
2__ 参见奥斯卡·施莱默,等,《包豪斯剧场》,060 页。
3__ 施莱默在 1925 年 10 月 8 日写给妻子的信中提到:"和莫霍利-纳吉在舞台那本书上有小小的争论,叫格罗皮乌斯来裁断。"施莱默和莫霍利-纳吉在《包豪斯舞台》一书中都有机会各自撰文阐明自己的观念,互不妨碍,如果还有不可化解的争执急需格罗皮乌斯出面裁决,可能就是版面形式上的争执了。施莱默在 1925 年 12 月中旬写给好友迈耶的信中,再次表现出对莫霍利-纳吉在包豪斯丛书上的影响持保留意见。参见奥斯卡·施莱默,《奥斯卡·施莱默的书信与日记》,237 页,241 页。
4__ 若干年后的巴黎,在一场由莫霍利-纳吉主导的展示中,二人舞台观念上的碰撞以另一种形式发生: 莫霍利-纳吉通过"电动舞台的光道具"的动态展示实现了让"机械怪物"居于舞台中心的设想,而在同一个房间里,施莱默的《三元芭蕾》怪诞形象却像雕塑一样杵在那儿,没能动起来。这时候他俩都已经离开德绍包豪斯,而包豪斯正在经历最后的人事变动,努力让学校生存下去。抛开私人冲突,施莱默仍然为格罗皮乌斯和莫霍利-纳吉能够在德国之外把包豪斯理想扩散开去感到莫大的鼓舞,并且在他们主办的多次展出中尽己所能地给予支持。

一旦意识到包豪斯作为一个复杂力场的内在冲突，就会发现从典型的现代主义视角去看待丛书的"集中"和"多样"难免有些单薄。不过无论如何，对抗性的力量没有让这个团队分崩离析，同一化的力量也没有将包豪斯内在的对抗尽数整编，它仅仅隐藏了它们。如果一位专业读者习惯性地在内容与内容、内容与形式、正文与封面、语言与图像之间连上等号，或者反过来，像业余读者那样不做连接，他都很有可能漏掉潜伏在丛书中的深有意味的部分——张力和较量，一个美学政治的现场。

我们能够看到那些通过共同反对的东西而集结起来的各种取向，如何经过转化和偏移，融汇到这样一系列印刷物的表面，进而卷入朗西埃用"重构感性分配"这一说法所指称的那种共同事业。我们也能看到莫霍利-纳吉如何不仅通过自己的专著，更通过总体化的编辑工作，尝试与每一位原作者展开对话，乃至博弈。对于这位本身也是杰出艺术家的年轻编者来说，这种尝试说得通，却不是总能行之得当。不得当的后果之一就是，把这个美学政治的复杂现场，在表面上几乎整合成一个鲍德里亚所批判的"符号政治经济学"的诞生标志。

不难理解，对于希格弗莱德·吉迪恩[Siegfried Giedion]、班纳姆这些特别关注现代性空间的历史学家们，正是莫霍利-纳吉对"非艺术的视觉经验"的显著控制，真正为包豪斯超越所有前辈铺平了道路[1]。尤其在丛书最后的第十四册《从材料到建筑》中，不论是日常生活的图像资源，还是材料的表面，

不论是光学媒介，还是空间形态，纷纷借助元素主义的方法无差别地汇聚到媒介的表面。现代媒介所支持的知识组织形态、经验组织形态与艺术观念形态大概还从未获得过如此极端的一致性。把它作为集体宣言，让它来代表一种清晰的抹去内在冲突和矛盾的现代主义运动理念，在当时一定是件令许多人振奋的事情。

现代艺术曾经捍卫的不可再现的逻辑，在面对现实生活的时候开始反转为视觉平面的抽象形式、物品的抽象形式与生命形式之间的等价关系。批判的美学，经由技术美学走向了玄学。结果也基本如朗西埃所言：当不可再现性本身稳定地指涉了一种对美学体制的僭越时，它在流通领域的扩张反过来实现并巩固了一个更大范围的象征秩序，以至于最终将整个艺术体制都放置在"神圣恐怖的符号"之中[2]。

1__ 班纳姆的评价颇具代表性，在他的大著临近结论时，他毫无保留地对《从材料到建筑》发出赞叹："莫霍利超越他的所有前辈的首要一点就是，他对所处时代的非艺术的视觉经验有着非凡的掌控力。语词完全无法传达此书那原创性的排版施加于眼睛的冲击力……"。参见 Reyner Banham. *Theory and Design in the First Machine Age*. New York: Praeger Publishers Inc. (Second edition), 1967: 315-316.

2__ 贾克·洪席耶（简体中文版译作"朗西埃"）. 影像的宿命[M]. 黄建宏，译. 台北：台湾编译馆＆典藏艺术家庭股份有限公司，2011: 126-141.

但是另一种能量实际上也在包豪斯遗产中存蓄下来。它不是在对所谓"非艺术的视觉经验"的控制中,而是在对"非视觉的艺术经验"的深刻把握中。它以两种方式穿透符号政治经济学的同一化逻辑:在建造领域,也在表达领域。

携带社会变革意识的"建造"[BAU] 理念最大限度地维持了建造者们内在的矛盾张力。这种方式突出体现在包豪斯自身的运转中,具体而言,体现在对包豪斯理念与教学组织、理论实践与作坊实践、包豪斯出版与展示等一系列构想中。它通过一个大计划的架构"成功地将多样且矛盾的各种现代创造活动的进路协调起来",在它之前还鲜有先例[1]。

在表达领域,通过从经验现实的"内容"材料中提炼"形式",(阿多诺意义上的)艺术辩证法在美学实践和经验现实之间建立起持续的否定关系。这种辩证过程,尤其体现在克利和施莱默的创作实践中。作为包豪斯的重要成员,这两位大概都算是现代主义艺术运动漩涡中心比较异类的存在,他们深谙抽象艺术理论,却不约而同地在创作中保持了最低限度的再现性。换言之,他们始终没有放弃在创作内容上与外部经验现实保持最起码的联系。这在当时的先锋派艺术生态中可算不上进步。然而正是这种在形式领域维持的中介状态,强化了艺术生产的双重性:一方面,作为自律的实体;另一方面又是阿多诺借涂尔干学派指出的"社会事实"。就此而言,克利的《新天使》能够使本雅明感到震惊,不会是偶然,施莱默创作的怪诞形象,

通过各种变体被当代艺术创作一再援引，也不会是偶然。阿多诺在论及艺术与社会的关系时，肯定了这种中介状态的重大意义："现实中尚未解决的对抗性，经常变身为内在的艺术形式问题重现于艺术之中"，恰恰在这样的契机，而不是在刻意充满客观法则或社会内容的东西中，艺术与社会构成了真正的批判关系[2]。读者在包豪斯丛书中有可能多次逢遇这样的契机，不是在那些抹平矛盾冲突的缝合处，而是在形式难题和社会难题若即若离的间隙中。

1__Philipp Oswalt, "The Bauhaus Today", from Bauhaus-Archiv Berlin/Stiftung Bauhaus Dessau/Klassik Stiftung Weimar. *Bauhaus: a Conceptual Model*. Ostfildern: Hatje Cantz, 2009: 364. 德国建筑师菲利普·奥斯瓦尔德在纪念包豪斯90周年的时候也表达过这层意思，当时他刚刚就任德绍包豪斯基金会主席，我们能够从他重新启动的中断80年之久的"包豪斯杂志"出版行动中看到当代实践者试图正确打开包豪斯的方式。在前6期的新包豪斯杂志里，包豪斯运动的遗产非常难得地寻求着各种反"物化"的途径，比如尝试通过对社会空间的再组织，干预当代全球资本主义状况下的城市现实。

2__Theodor Adorno. Robert Hullot-Kentor (translator). *Aesthetic Theory*. Minneapolis: University of Minnestota Press, 1997: 4-5.

第三幕

包豪斯的双重政治

格罗皮乌斯:总体的幻灭

交接:包豪斯内部的对峙

改制:技术与社会的裂点

汉斯·迈耶:不完美世界中的原则

格罗皮乌斯：总体的幻灭

密斯·范德罗在格罗皮乌斯七十岁的生日时，如此评说包豪斯[1]：它并不是一所有着清晰构划的学校！它是一种理念！不错，格罗皮乌斯以一种相当精准的方式，将这一理念归结为"艺术与技术，新统一"。然而，在密斯看来，人们既无法通过"组织"去实现它，也无法通过"宣讲"去实现它。相反，正因为所谓的"包豪斯"主要是这样一个可传播的理念，才对世界上那些渴求进步的学校产生了巨大的影响。

作为包豪斯的第三任校长，一向讷言敏行的密斯·范德罗的这番话，或许还能向人们透露出一种情形。1930年他上任接手的包豪斯，也就是经历了汉斯·迈耶改制之后的包豪斯，正陷入前所未有的困境之中。在当时的总体局势下，无论是靠组织，还是靠宣讲，都已于事无补了。历史似乎可以证明，又似乎永远无从证明。

1 __ Sigfried Giedion. *Walter Gropius*. New York: Dover Publications, Inc., 1954: 27.

一直以来，相较于其他两位继任者来说，人们更愿意把格罗皮乌斯看作包豪斯的主导者。或者反之，对于格罗皮乌斯这位时代之子而言，他最重要的历史成就正是包豪斯。尽管只有短短十四年[1]，格罗皮乌斯与他的包豪斯一道，已然成为后世的神话。不可否认，格罗皮乌斯是一个新时代的创建者，但他同时还是一个旧时代的幸运儿。1883年，他出生于柏林一个与建筑界、教育界和政府关系都非常密切的家族。他的父亲和叔父都是建筑师。更广为人知的是他的叔父马丁·格罗皮乌斯[Martin Gropius]，他设计了柏林工艺美术博物馆，在附属的学校担任校长，并主导过整个普鲁士艺术教育方面的事务，提出了那个年代所能理解的"标准设计"。格罗皮乌斯的祖父卡尔·威廉·格罗皮乌斯[Carl Wilhelm Gropius]既是位画家，也是生意人，与当时德国著名的建筑师卡尔·弗里德里希·申克尔[Karl Friedrich Schinkel]过从甚密。格罗皮乌斯今后的人生命运，在某种程度上可以说是由这种家传渊源[2]注定。

1907年，24岁的他一拿到建筑学位资格，就进入了刚刚成立的贝伦斯事务所。也就在那一年，彼得·贝伦斯[Peter Behrens]成为德国通用电气公司的首席设计师。三年之后，格罗皮乌斯离开了这位后世公认的第一代现代工业设计师、建筑师和设计教育家[3]，自立门户。他承接的第一个项目，法古斯鞋楦厂，就让他一战成名。在这个专案里，他以远超同代人的建筑理念，敏感地把握了现代材料与技术的特性。与此同时，用标准化的预制构件来建造工人住宅的总体构想也已跃然纸上[4]。

然而，在这些看似美妙的梦想刚刚开启不久，令人意想不到的第一次世界大战爆发了。对于格罗皮乌斯而言，不幸之幸是这场将要到来的深陷于民族主义情绪的战争，让比利时人范德维尔德也不得不离开德国，离开他一手在魏玛创办的工艺美术学校。在他推荐的三名候选人中最年轻的一位就是格罗皮乌斯[5]。这场后来被归结为总体战[6]的战争耗费了同时代几乎所有人的数年时光，也不可逆地改变了他们的人生轨迹。战后，魏玛共和国刚成立不久，格罗皮乌斯便接手了合并后的艺术学院与工艺美术学院，继而开办包豪斯[7]。

正是格罗皮乌斯的全情投入，为这所学校奠定了几乎是从无到有的基础，并使其逐渐走向成熟。即使其间遭遇过从魏玛迁往德绍的困难时期，他也未曾放弃。直到

1__ 这所几乎与魏玛共和的际遇同起同落的学校，从格罗皮乌斯1919年4月12日受命创建，到1933年4月11日纳粹下令查封，满打满算地历时整整十四年。关于包豪斯的创建与关闭的具体日期，有很多不同版本的说法，取决于内部任命、对外宣布、查封停摆及宣布解散等时间点上的不同，而这些并非问题的重点。

2__ 对此简要的概述可以参见 Sigfried Giedion. *Walter Gropius*. New York: Dover Publications, Inc., 1954: 6-9.

3__ 如果说贝伦斯是当时德国从艺术转向设计、建筑的最为成功的人，那是一点也不为过的。被后来的历史写作认为近乎神奇的三位现代主义建筑大师（格罗皮乌斯、密斯·范德罗、柯布西耶）也都在他的事务所中工作过。从中我们可以看到当时德国工业化兴起之后的文化状况，以及艺术之于社会生产的潜在趋势。这一趋势一直延续到我们所讨论的包豪斯时期，不妨说格罗皮乌斯是这一趋势的集大成者。

4__ 佩夫斯纳之后对法古斯鞋楦厂（1911）及德意志制造联盟展览会样板工厂（1914）给出了相当高的评价："自从哥特式建筑以来，人类建造技术还从未如此成功地战胜过物质！"格罗皮乌斯对钢、玻璃这类材料的运用，以及对现代建造技术的实验，的确体现出了超越时代的远见和义无反顾的气魄。另一方面，对于格罗皮乌斯而言可能更为看重的是他曾经向德国通用电气公司的总裁瓦尔特·拉特瑙[Walter Rathenau]提交的成立一家以标准化预制构件为主导的新型房产公司的构想，而这一构想等到他去了美国之后才真正得以展开。

5__ 其他两位是1862出生的工艺师赫尔曼·奥布里斯特[Hermann Obrist]和1871年出生的建筑师奥古斯特·恩德尔[August Endell]。一个细节值得注意，范德维尔德在写给格罗皮乌斯的信中问，哪里可以看到他作品的照片？不难推断，范德维尔德只是在一年前（1914）在科隆的德意志制造联盟的展览会上了解到格罗皮乌斯的。

6__ 总体战是在第一次世界大战之后的总结。德国将军埃里希·冯·鲁登道夫[Erich von Ludendorff]在20世纪20年代退出政坛之后，写作出版《总体战》，系统阐述了总体战的理论，翻转了克劳塞维茨的观点，认为政治应当从属于军事。从这一视野来看，我们不难理解格罗皮乌斯在当时回避谈论现实政治中的潜意识。也可以说，格罗皮乌斯在包豪斯的组织和理念中，除了以中世纪的行会为榜样，还或多或少蕴含着某种"军事化"的气质。

7__ 19世纪末20世纪初，随着德国的工业生产飞速发展，新建造与工艺相结合以适应机械技术的思想日益加强。1903年，作为德意志帝国官方派往英国的专职负责人穆特修斯，在归国之后，便着手以自己在英国的经验改良普鲁士的工艺美术教学。他聘用了多名年轻的建筑师担任工艺美术院校的校长。例如彼得·贝伦斯在杜塞多夫，汉斯·波尔齐格在布雷斯劳，布鲁诺·陶特在柏林。1907年秋更是成立了"德意志制造联盟"，联合企业家、艺术家、手工艺人、销售商人等，旨在共同提高德国工业产品的质量，增强在国际市场上的竞争力。而同时期的德意志其他公国也都致力于此。尤其是萨克森·魏玛·艾森纳赫大公国早在1901年，就聘用了比利时人亨利·范德维尔德这位新艺术的代表人物担任魏玛的艺术顾问，并于两年后成立了工艺美术学院，是为包豪斯的前身之一。

1928年，45岁的格罗皮乌斯突然从包豪斯离职。同年他与21位欧洲的建筑师同仁们一起组建了国际现代建筑协会。纳粹上台后的第二年[1]，格罗皮乌斯夫妇移居英国，但也仅仅驻留了三年。1937年，他受邀前往美国，担任哈佛大学设计研究生院建筑系的负责人。在某种程度上，格罗皮乌斯在那片新大陆接续了自己在包豪斯时期未尽的理念。1969年7月，格罗皮乌斯在美国去世。随着其他几位建筑大师的相继离世，以及后现代风潮的暗流涌动，格罗皮乌斯他们见证并创建的时代或许直到那时，才终告落幕。

明面上的包豪斯，在创始人深谋远虑的部署下，似乎有着非常明快的甚至干脆利落的发展节奏。创办包豪斯的同时，格罗皮乌斯就提出了包豪斯宣言，凌云壮志，倡导一种跨越藩篱的信念；接着确立了包豪斯的环形理念图，条理清晰，以工坊制围绕着"建造"[BAU]为核心，创建了自己独到的教学体系；1923年策划举办包豪斯大展，初露锋芒，也显露出了格罗皮乌斯卓越的公关能力和敏感度；在这次大展的正式宣言中，呼唤艺术与技术的新统一，风发意气，至今仍时有回响；在举校搬迁到德绍之后，1926年他又写下了《德绍包豪斯的生产原则》，敦本务实。完全可以说，已经与包豪斯这段神话铭刻在一起的格罗皮乌斯，在每个成长关键点上的所作所为，都是可圈可点，一如他整个人生经历留给人们的印象那般，沉着稳健。

然而，风光之下并不意味着风顺。只要稍微了解一些格罗皮乌斯与包豪斯的相关历史论述，就会看到其中的世事并不总是如人所料。即使是上述这段概述，我们也不难从其中的转变中窥得一斑。尤其是再回看整个魏玛共和一路走过的社会经济政局，从战败到革命，从仓促登台到内乱不定，从急剧的通货膨胀到短暂的秩序恢复，从遭受国际危机影响的每况愈下，到暴力与恐怖的变本加厉，最终无奈地进入紧急状态，相较于包豪斯而言，魏玛共和国更是命运多舛，跌宕起伏。而诸如此类的波波折折，事实上都汇聚到了格罗皮乌斯提前离职的那一刻。

1928年2月4日，格罗皮乌斯向德绍市长弗里茨·黑塞[Fritz Hesse]递交了提前离职的辞呈，这距他作为包豪斯校长的合同到期还有不到两年的时间[2]。在这份短

信的最后,他指定刚到包豪斯才一年并组建了建筑系的负责人汉斯·迈耶,作为自己的继任者。包豪斯的历史或将以此为界[3]。

从文字上来看,这是一封再正常不过的辞职信了[4]。措辞平静而克制,似乎表明包豪斯校内的事务运作一切安好。格罗皮乌斯在这封信中提出要离开包豪斯的原因只有一个,分身乏术。随着自己在德绍之外的项目委托越来越多,格罗皮乌斯希望能够从学校的行政职责中摆脱出来。而这一点市长其实也早有所知。此前黑塞就曾为这类事情向格罗皮乌斯表达过不满,甚至有些严厉地提醒过他,如果这样的情况不能有所转变的话,那么就要从格罗皮乌斯的假期中扣除他缺席包豪斯事务的天数。

格罗皮乌斯为自己隐约预感到的困难,有意识地提到一些可以安抚大家也可自我安抚的事实,并在信中说他自己的离职并不会给未来的包豪斯带来多大的损失。他表示就学校当时的状况来看,从里到外都得到了改善。而且,他本人与包豪斯的同事们,无论在私人还是在专业上,都会保持密切的联系。因此,格罗皮乌斯相信即使他不再担任校长,这种紧密团结的氛围照样可以将包豪斯的理念延续并执行下去。

尽管我们无法论证格罗皮乌斯的个人事务因为办学受到了多大的影响,但是毕竟格罗皮乌斯所在的从魏玛到德绍的这两段包豪斯时期,已经差不多耗费了他快九年的

1__ 在包豪斯关闭之后,格罗皮乌斯还曾经参加过由纳粹政府主办的设计竞赛,这段历史很容易让后人产生某种误解。然而,这牵涉到一个知识分子与他自己国家的关系。至少在当时,格罗皮乌斯并没有完全下定过决心,成为一个真正意义上的"国际人"。

2__ 按照正常的程序,包豪斯与德绍的合同是签到 1929 年。在魏玛时期,格罗皮乌斯和其他教员们算是正常的解约,随后魏玛也聘请了巴特宁继续担任校长。但是格罗皮乌斯在德绍提交辞呈时,并不是正常的履约举动。

3__ 被拆分的包豪斯在之后几个展出的标题中就有所体现。格罗皮乌斯在自己主导的 MoMA 包豪斯展前一年,1937 年 11 月,与馆长艾尔弗雷德·巴尔 [Alfred Barr] 的通信中告知对方,经过与包括密斯在内的多位已经移居美国的包豪斯同仁们的讨论,认为"没有权利在展出中呈现自己离开后的包豪斯",因此决定将展出定名为"包豪斯在 1919 年到 1928 年的九年"。格罗皮乌斯讨论的同仁中显然不包括汉斯·迈耶在内。而迈耶在当年上任之后筹划的包豪斯巡展中,其实早就有意排除格罗皮乌斯时期的影响。在去苏联后的第二年,1931 年夏天,他组织了题为"德绍包豪斯 1928—1930"的展览。

4__Hans M. Wingler (author/ed.). Wolfgang Jabs & Basil Gilbert (translators). *The Bauhaus: Weimar, Dessau, Berlin, Chicago*. The MIT Press, 1969: 136.

图 62 ｜德绍托尔滕住宅项目

时间。这还不包括在第一次世界大战发生前夕，格罗皮乌斯就已经开始利用自己社会上的影响力，极力地推行他对这一新型教学机构的主张。因此，他的这些说法似乎也是顺理成章的。格罗皮乌斯决定离职的前一年，包豪斯也终于开办了建筑系。这似乎是一个人们期待已久，却在此前迟迟没有给出的最理想结果。格罗皮乌斯在 1919 年包豪斯的宣言中，就期盼着创建一种新型的行会，让一切创造性活动围绕着"建造"这个终极目标展开。建筑系的创建意味着，它初步实现了格罗皮乌斯自己一直以来的愿望，向那个终极目标又迈出了坚实的一步。

此外，包豪斯的财务状况确实也在这一年中逐渐恢复正常，并且明显有所好转。两年前，德绍包豪斯校舍还在建设中的时候，格罗皮乌斯发表了《德绍包豪斯的生产原则》。从那时起，包豪斯的生产能力也逐渐得到了社会上的认可。随着在公众中的影响力越来越大，包豪斯甚至每星期都会收到差不多两百多份想来参观学校的申请[1]。如果不从之后的历史发展回过来看，尤其是集中在汉斯·迈耶身上的所谓人选争议，那么人们几乎可以确认，格罗皮乌斯的这次离职真的只不过是出于他个人的原因而已。

1928 年，格罗皮乌斯在包豪斯新学年开始之前的 3 月 28 日离开了德绍。通行的包豪斯简史会让人们感到，格罗皮乌斯虽然离开，但是他将自己宏大的梦想留在了正在复苏的德绍包豪斯，让它在那里继续生根发芽——如果一切构想没有被汉斯·迈耶后来的"叛乱"搞砸的话。而且这场离别似乎也只是暂时的，毕竟格罗皮乌斯之后还在

一些关键时刻插手了包豪斯的事务。然而就他所洞悉的世事而言，那一刻格罗皮乌斯内心感受到的，或许是另一种徒自黯然神伤的断舍离——或许他正带着心中那个也许再也难以实现的理念转身而去 ²▊。

格罗皮乌斯的离开显得突如其来，但并非毫无征兆。就在他递交辞呈前的两个多星期，他已经通知了包豪斯的全体教员自己有可能要走的消息。至于要走的原因，直接来看是由一场公共舆论中的争端引起的。这场争端的导火索是当地一份报纸的负责人，海因里希·佩努斯 [Heinrich Penus] 指控格罗皮乌斯在德绍的托尔滕住宅项目 [Törten housing project]▂ 图62 的建造中，收取了一份不恰当的酬金。由此，佩努斯还挑动承租人和住户团体一起公开反对这位建筑师。就在这一事件爆发之前，他在报纸上就已经发表过诸多类似的批评，指责包豪斯的新建筑奢侈浪费，并且配上了嘲讽格罗皮乌斯个人及包豪斯的漫画。

然而事实上，格罗皮乌斯对这个项目寄予的厚望一点不亚于 1923 年包豪斯大展的时刻。这个容克飞机工厂为工人们开发的低造价住宅区，将会成为德绍包豪斯这一阶段以来最为重要的面向社会生产的成就之一。然而现在这演变成了一个公共事件，又牵扯到了他自己。不难想象，尽管在设计上的确存在着这样或那样的问题 ³▊，作为

1__ 这类参观与今天所谓"包豪斯遗产"的关系十分微妙，它使得浮光掠影式的"包豪斯印象"流布到世界各地，当时一些身处欧洲的亚洲留学生大多通过这种方式把"包豪斯"带回本国。比如中国工艺美术教育系统曾经流传的"包豪斯遗泽"，除了从日本间接传入之外，基本上发端于几位工艺美术家欧洲游学时的参观体验。就此而言，直接师从格罗皮乌斯的黄作燊属于难得的例外，他曾追随格氏从伦敦到哈佛，深入研究过包豪斯理念，1942 年在上海圣约翰大学创办了建筑系，此即同济大学建筑系的前身之一。当然，真正意义上的传承并不需要仰赖这类嫡传与否的实证依据。

2__ 汉斯·迈耶肯定算不上是格罗皮乌斯的最佳选择。但是，出于对总体性的热望，格罗皮乌斯甘愿冒着学生们的反对，以及几位随他之后离开包豪斯的教师们的不满，坚持将迈耶看作留给未来包豪斯的一颗梦想的种子。而在当地的政府看来，则是另一种景象。除了有所惋惜之外，更是长吁了一口气：这位难搞的骑兵团队员终于走了，可以不再添乱了。在施莱默 1928 年 1 月 23 日的日记里也有写道："市长对他（汉斯·迈耶）有所期待，比对格罗皮乌斯的期待更多。"

3__ 我们在 2013 年去德绍时考察了托尔滕住宅项目目前的状况。很多用户的房屋内部使用已经发生了很大的变化，进行了不少改造调整。在现场接待的地方，按照当年恢复了一栋原样的建筑，陈列了设计图稿及与现场的比照。当年建成后不久，这个项目就遭到过人们严厉的批评，比如老化、开裂、返潮、采暖等诸多问题，这其中的缘由和复杂性应另作文讨论。我们在这里仅限于描述那段历史，并不由此推断格罗皮乌斯和佩努斯谁的观点更符合当年项目的实情。

一校之长的格罗皮乌斯也必须在这一当口站出来,做出明确的表态,以避免这种对抗闹得无法收拾。于是,他非常郑重地向佩努斯寄去了一封信,宣称如果他们不能对不负责任的批评和挑动发表公开道歉,那么自己就会离开德绍这座城市。这不只是格罗皮乌斯自己针对当事人的回应,也是为稳定整个学校而做出的努力。

正是于公于私两方面的原因,格罗皮乌斯不见了他往日的平和与风度。他亲自去了佩努斯的办公室,当面协商,要求能将自己的回信一并刊登在报纸上。然而,出乎格罗皮乌斯意料的是,当他刚转身离开报社的办公室,就发现当天的报纸又刊发了一份由佩努斯签署的诋毁他个人名誉的攻击文章。当他再次与佩努斯交涉此事时,这位负责人表现出来的虚与委蛇,更让格罗皮乌斯感到震惊[1]。这一系列事件的逐步恶化,在格罗皮乌斯看来,并不只是某些个体的德行问题,从中传递出来的是另一种更为危险的讯号:整个政治时局,连同现在身处的城市的日常现实,也已经发生了惊人的转变。曾经受人尊重并且还有像他这样的行政职务的艺术家和知识分子,也会遭受到公开挑衅与人格羞辱,格罗皮乌斯对此尤其感到不可思议。眼下的时局与他生于斯长于斯的文化环境已经相去甚远,正直、道德和尊严不再是人们愿意竭力维护并且能够公然维护的价值。这等情境并不能仅仅用外界政治大气候的变化一言以蔽之。

要知道格罗皮乌斯一直以来对自己认准的理念非常坚定,而且随着此前带领包豪斯经历的好几次风波,他已经磨砺出一套宠辱不惊的政治手段。因此,仅仅从这件事情上来看,并不至于让他表现得如此脆弱、失态而不堪一击。这场看似咄咄逼人的舆论纠葛,事实上只不过是压垮骆驼的最后一根稻草而已,真正导致格罗皮乌斯感到孤立无助,并让他下定决心想要离开的,还是来自于一系列在包豪斯内部积蓄已久的事件。

在现实的政治环境中,格罗皮乌斯并非如人们所认为的那般强势,而是谨言恪守着某种理性的原则。他在包豪斯的整个历程中,为了维持内部的某种必要的张力,已经做出相当多的闪躲与妥协。或许也正因为此,他曾经雄心勃勃地想要推展开去的理念在那些年里也正一步步地趋近幻灭的境地。

1926年3月,格罗皮乌斯发表《德绍包豪斯的生产原则》时, 并没有把它作为

新学校的新宣言。出于对当时外部政治条件的考量，更主要的是吸取了此前在魏玛时期的经验与教训，这篇文章只选取了一个平实的标题，以近乎朴素的方式，表达了格罗皮乌斯心目中包豪斯现阶段的任务。那将是一个面向社会需求，为日常生活的实用产品创造出标准型的包豪斯。

按照此时格罗皮乌斯的理解，设计更需要的是理性，而不是激情。既然当时大部分人在生活上的需求都是差不多的，那么无论是住宅还是家具，都应当是大批量的产品，而机器是一种可以将生产标准化的高效工具。德绍时期的包豪斯生产原则，应当是借助机器生产，将个人从手工劳动中解放出来。而包豪斯生产最起码的目标，是要给大众提供既便宜又比手工制品更好的产品。以产品物件为导向的一面在此得到强化。格罗皮乌斯比此前的魏玛时期跨越了一步，明确将借助机器的社会化生产推向了包豪斯的前台。然而，在针对标准化的产品是不是会带来个体的异化这一普遍质疑时，格罗皮乌斯认为在某种程度上仍然可以交由市场上的竞争行为来调节[2]。他相信每一种产品都会通过这种自然的竞争，形成一系列的类型款式，而其中总有一款能够适合不同人的不同需求。

同年，与格罗皮乌斯很早就颇有渊源的评论人阿道夫·贝内，写下了《现代的功能建筑》。这位魏玛共和时期先锋派的推动者，在文章中通过对机器不同的认识方式及其演化过程区分了几种观点，或者说主义。在贝内看来，从手工艺向机器过渡的时代，机器往往代表了齐整、简洁、充满现代感的优雅形式。比如魏玛包豪斯的前身工艺学校的创建人范德维尔德就是这么认为的。而 1923 年转型时的包豪斯，大体也是遵循着相近的取向。贝内接着指出，功利主义者将机器看作是减少劳动力与工作时间的经济原则，而对于理性主义者而言，机器意味着标准化与类型化。只有对于不局限于其字面含义的功能主义者而言，机器才作为充满活力的工具，才有可能成为有机体的完

1__Éva Forgács. John Bátki, Budapest (translators). *The Bauhaus Idea and Bauhaus Politics*. New York: Central European Univeristy Press, 1995: 155-156.

2__ 这一时期所遭受到的对技术统治性的质疑，与尚未经历过第一次世界大战的 1914 年德意志制造联盟时期围绕着创造力与标准化的论战是不尽相同的。

美近似物。我们只有更为广义地理解这里的"功能主义",才能明白它要实现怎样的愿景。

由此反观格罗皮乌斯在《德绍包豪斯的生产原则》中确定的包豪斯的阶段性任务,字面上看它实际上更接近贝内认为的功利主义与理性主义的两相结合。这种结合意味着制造商方面与设计者方面的兼而顾之。格罗皮乌斯实际上希望德绍的包豪斯能够有所跨越地去接受并占据市场供需两端的中间位置。为此,他在《德绍包豪斯的生产原则》中还特别强调了"品质"的概念,并将它设定为努力的目标[1]。格罗皮乌斯这种对完美品质的要求,多少也呼应了贝内所谓"有机体的完美近似物"这一愿景,尽管两者之间仍有着根本上的差别。与此前魏玛包豪斯所处的情境不同的是,当时的德国在基本原则上已经达成共识,功利主义和所谓理性主义的认识方式占据了主导。人们认为低廉、理性及高效的生产,自然就会形成原型,以及随之而来的大批量生产。

之前魏玛时期的实验,或者说先锋姿态,到了此时注定将面临重大的抉择。历史地看,它不再能停留在原来所取得的成就之中,而是必须从实验转向实践,切实地走向社会生产。作为一所原先偏重于艺术的包豪斯,在这一大势所趋中还能仰仗的特殊性,就是"品质"。此外,相较于那些在市场上由利润驱动的制造商,包豪斯对品质的强调也可以看作延续了此前建立在道德优势上的社会责任。

当然,无论怎样去谈论品质,格罗皮乌斯还是能够意识到"品质"不可能脱离时代的经济与效率诉求,尤其在将这种社会责任扩展到社会生产的时候。在《德绍包豪斯的生产原则》中的另一个重点词,"本质",就指向这一面。这一概念也不是什么新创的看法,早在1907年,德意志制造联盟就已经号召"设计师应当从每一件物品真实的本质中提取它们的外观"。这就要求设计师能够深入事物,去领悟其中的"理念"[idea]或"本质"[wesen],并通过设计过程实现它。相较而言,正是这个很难完全转译为英语"essence/nature"或者汉语文化环境中的"本质",在德语世界的现代主义设计的理念中,占据了更具奠基性的地位。

一方面我们可以将这看作格罗皮乌斯为了适应新局势而老调重提,但是另一方面,他也确实从未放弃过这样的概念:"一件物品是由它的本质[Wesen]来定义的。为了设计这样的物品,比如一个容器,一把椅子,一栋住宅,让它发挥恰切的功能,我们就必须先去研究它的本质……必须完美地服务于功用目的,换句话说,它必须要有实际的功能。除此之外,还必须耐用、实惠,并且'美观'[2]。这种深入本质的研究结果

图63 ｜德绍托尔滕住宅项目预制构造图

是：坚持思考所有的现代生产的模式、结构和材料，才可能出现令人惊奇且不同寻常的形式。"³ 图63

我们不能就此认为格罗皮乌斯的这番宣言已经将功能优先于美学了。实际上，无论是功能还是形式，对于格罗皮乌斯而言都在发生着变化。他接着补充道，这种不同寻常的形式是有别于传统的。换言之，从工艺中解放出来的，并以"设计"[design]而广为人知的新学科，应当从根本上打破传统的形式准则。而所谓打破，并不是激进地与历史断裂，否则很可能会导向过于肤浅的形式"革命"。所谓打破传统的形式准则，

1__这种发展上的"跨越"是相对于1920年左右格罗皮乌斯希望包豪斯成为所谓的"秘密社团"而言的。我们可以从格罗皮乌斯对"品质"的强调中看到，他并不情愿让此前的努力急速地滑向现实的社会生产之中。

2__建筑师们并不难理解这一本质的由来，甚至可以追溯到维特鲁威在《建筑十书》中提到过的原则。而作为更为务实的建筑师而非理论家的格罗皮乌斯，在维特鲁威以来的"西方"建筑学的渊源和来自德国桑佩尔的建筑四要素之间，他的态度一直是模棱两可、语焉不详。或者说，正是因为更偏向于实务，加上此前也受到英国工艺美术运动和阿道夫·卢斯这样的反装饰人物的刺激，所以格罗皮乌斯身上更多了一份审时度势的抉择力。

3__Walter Gropius. *Bauhaus Dessau, Principles of Bauhaus Production*. 1926.

也并不是对手工艺传统的弃绝,恰恰相反,它所要弃绝的是现有机制导致的对传统的滥用。正如格罗皮乌斯所说的那样,包豪斯的"品质"是为了反对那些借着次等的、业余的手艺,在机器生产的时代搞出来的廉价替代品。因此,格罗皮乌斯在《德绍包豪斯的生产原则》中所提到的"功能",并非与"审美"相对立的诉求,而是限制性的前提。其本意是希望通过严格意义上的理性主义,避免功利主义的支配,这才能将品质与更为奠基性的本质相结合。换言之,限定性的而非决定性的功能对形式起到了不仅是约束作用,更是推动作用。在格罗皮乌斯看来,还不够"功能"的产品,包括了那些不符合审美要求的产品。

从这个已经将功能与审美统合起来的原则出发,格罗皮乌斯不仅希望德绍包豪斯的工坊还能像早期那样,作为学生的技艺培训场所,而且能够成为某种实验室,实验出适合大批量生产的产品原型。这些原型应当成为这一时代的典范,细致地发展,并持续地改进。这种演化,并非依循着某种内在的形式体系,而是更有赖于新型的合作者。他们兼具着对工业与手工艺的理解,足以应对技术与形式两方面的要求。格罗皮乌斯希望在包豪斯的这些实验室中能够培养出来这样的人才。只有在这些合作者手中创造出来的标准型,才能真正在经济、技术的前提条件及其不断的变化中,对社会加以持续地改造。这也是"原型"的应有之意。

格罗皮乌斯并没有在其他的文字中,直接挑明这种新的合作者应该是哪类人。根据当时包豪斯的状况,对这一身份过分明确的话肯定会影响到在教学中相当倚重的艺术家群体的身份认同。不过我们还是可以从新统一的"新"中推断出,这种新的合作者,既不是传统意义上的手工艺者和艺术家,在某种程度上,也并非自未来派以来大搞技术崇拜的所谓艺术先锋。新的合作者注定是某种新的结合体,以"品质"为目标,兼顾实用和审美的"本质"研究。更准确地说,透过"品质"指向由技术激发下的艺术,透过"本质"指向艺术观照中的技术。正是在这组关系中,可能的新结合体才会显现出来。在这个意义上,德绍时期的《德绍包豪斯的生产原则》一文,其实就是1923年格罗皮乌斯在魏玛包豪斯时期提出的口号的另一种变体。最终的统一仍旧汇聚于"人"。

由生产主义裹挟的时势正在将实验推向实操,也让包豪斯新阶段的建设任务逐渐从原先的集体主体的导向进一步地推向客体原型的导向,也就是后来被误认为物体系的导向。即便如此,当格罗皮乌斯将这种外部压力转化为更具自主性的自我定向时,也并没有真正偏离过他一直以来的理念。那就是,如何塑造一个可以合作的集体,以

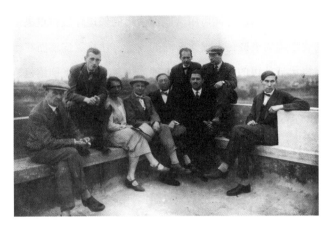

图64 ｜ 德绍包豪斯教师合影

及可以参与到这种合作的集体中来的新的合作者。这始终是包豪斯赖以将自身定位于一个教学机构的基础与核心命题。格罗皮乌斯十分清楚：无论怎样的社会化进程，也不可能将包豪斯直接转型为社会生产的组织，只有坚持包豪斯的一套让艺术与技术之间保有持续张力的教学模式，也就是形式研究和工坊实践相互配合的"双师制"时期形成的教学模式，才有可能培养出新的合作者。

在1922年，格罗皮乌斯受到巴特宁及此前艺术（苏维埃）工会的影响，还曾经非常骄傲地拒绝了传统的学院体制。然而，到了1926年的10月1日，德绍的包豪斯被州首相授予了大学级别，这逼着包豪斯不得不从原先工会的原型中走出来，去适应现行学院体制中的人员组织框架。 图64 双师制在德绍包豪斯渐趋衰颓。这一定位上的转变，更像是格罗皮乌斯在现实条件下迫不得已而为之。他并没有因此放弃先前的构想，但毕竟必须做出相应的调整。结果是，大师们转而成为"教授"，尽管在"教授"的职称之外，格罗皮乌斯仍然坚持保留了非官方的"青年大师"的头衔[1]。

[1]__ 格罗皮乌斯正是利用学校搬迁到德绍并重新开学之时推进这项安排的，其中包括约瑟夫·阿尔伯斯、赫伯特·拜耶、马塞尔·布劳耶、欣纳克·舍佩尔、约斯特·施密特和根塔斯图尔策等。他们在进入包豪斯之前，就有着各自不同的经历，又在包豪斯的数年学习中积累了相当多的经验，可以说是最能体现包豪斯"新合作者的精神"的，而且格罗皮乌斯还让他们分别负责了不同的工坊。

对格罗皮乌斯而言，学校体制方面的问题尚可用一些称谓上的擦边球应付过去，更难测的是学校内部的人心变化。因为一些更为根深蒂固的内忧，让格罗皮乌斯在自己的论述中相当谨慎地使用着早已被认可的"陈词"。这种内忧，可以从《德绍包豪斯的生产原则》发表后康定斯基随即以文章做出的回应中洞悉一二。或许在外人看来，康定斯基这篇文章[1]并没有那么直接地反对格罗皮乌斯提出的"生产原则"。这位包豪斯当年最为外界所熟知的艺术大师，仍然强调传统美术学院的"原则"会造成极端化的专业壁垒，将人们从一种综合的努力中分割开来。可康定斯基同样明确地指出，在艺术院校，艺术家对"本质"的理解是绝对必需的。表面上，康定斯基所说的像是老调重弹。但如果从康定斯基选择的时机与整体措辞上，人们还是能看出，他对未来包豪斯的定位抱持另一种态度。相对于格罗皮乌斯强调"品质"兼顾"本质"，他强调对本质的理解是"绝对"必需的，也就是说它是追求所有其他目标之根本，而不仅仅是目标之一。微妙的分歧在于，格罗皮乌斯在"品质"层面更加寄望于艺术家的作用，同时在"本质"探索上格外倚重深谙现代技术的人，而康定斯基则始终坚持艺术家在"本质"探索上的无可取代的使命。因此，康定斯基在此时重申"本质"的潜台词是：接下来的包豪斯，仍然应当首先是一所艺术的学院。

后来的接任者汉斯·迈耶，其态度又恰恰相反。汉斯·迈耶一直以来就明确地反对那种痴迷于客体的本质研究。他希望能用"社会决定设计"的观念来取而代之[2]。如果考虑到迈耶上任之后对包豪斯已有的艺术体系采取了更为排斥性的态度，那么我们也就不难理解，为什么在格罗皮乌斯宣布离职消息的那个派对上，跳出来宣称迈耶会给包豪斯带来一场大难的人是一名绘画专业的学生了。

可以说包豪斯校内一直以来就存在着这种关于自身定位的分歧。对此，格罗皮乌斯当然心知肚明。甚至我们可以认为，表面上格罗皮乌斯提倡的是某种统一，而实质上，其中的分歧也是格罗皮乌斯有意保留下来的，尽管在当时他并不一定能意识到，维持这种张力在根本上意味着什么，也没有十足的把握去加以处置。

在他1923年提出"艺术与技术，新统一"，并试图采用一种集体的意志对包豪

斯校内的个体进行重新分配和管理时，已经招致校内艺术家群体的不满。这也反向证明了密斯的那句话，正因为在现实中，甚至到当下，这种"新统一"始终是难以直接达成的，所以格罗皮乌斯的"精准构想"才确确实实地留存下来，成为某种经久不衰的理念。

在魏玛包豪斯早期刚刚经历过与伊顿的激烈矛盾之后，格罗皮乌斯就预感到这种内在的对抗性关系[3]会以各种情绪化的方式，在不同的语境中不断浮现出来。只不过在1923年，因为包豪斯的命运还不甚明朗，前途未卜，这种不满只能蛰伏在寻求共同生存的背景中，引而不发。这正是通常意义上的艺术家与建筑师难以调和的真正差异之所在。同时，这也体现了现代工业文明到来之后，艺术与技术内在的根本冲突。因此，这一所谓新统一的目标，只能以一种更为诗意的表达方式，当作口号悬置在那里。以至在不少后来者那里，这不过就是包豪斯无法真正兑现的一句空洞承诺而已。

当然这类冲突在不同的阶段，会随着不同的人与事，以及不同的政治局势而演变，造成冲突的对抗性关系也不尽相同。我们可以先来回溯一个征兆，那是格罗皮乌斯与康定斯基和克利之间的矛盾的更为直白的显现，一场与具体利益相关的减薪事件。

1926年原本是包豪斯值得庆贺的一年，它搬迁到一座新的城市，建成包豪斯的校舍和大师住宅，无论教学环境还是生活条件，都得到了大幅度的改观。不过包豪斯仍没有从对外的市场订单中获得稳定的回报。学校财务此前就一直无法定期积累，到了这一年情况尤其堪忧，比起魏玛来，甚至有过之而无不及。在当年的8月，格罗皮乌

1__Hans M. Wingler (author/ed.). Wolfgang Jabs & Basil Gilbert (translators). *The Bauhaus: Weimar, Dessau, Berlin, Chicago*. The MIT Press, 1969: 112-113.

2__ 由于这篇文章的主线是格罗皮乌斯，很有可能会让人们形成一种倾向，因此有必要提及一下同一时期格罗皮乌斯的朋友亚历山大·多尔纳 [Alexander Dorner] 就曾批判过本质研究的绝对主张（即绝对不允许任何其他可替代的形式）。现在看来，这是一个预示着后现代主义立场的批判。从后续发生的历史来看，"本质研究"作为技术术语在产品设计上未能贯彻下去，至少不可能使这个术语国际化，哲学术语"Wesen"也不可能通过英语系统下的"本质"[essence]被完全翻译出来。当然，这已经是另外一个更为宽泛的话题了。

3__Hans M. Wingler (author/ed.). Wolfgang Jabs & Basil Gilbert (translators). *The Bauhaus: Weimar, Dessau, Berlin, Chicago*. The MIT Press, 1969: 51-52.

斯不得不采取一些紧急的节流措施。他提出所有的员工们减薪10%，以便共同渡过这一难关。几乎所有的人都接受了，除了追随包豪斯年头最长的大师中的两位，克利与康定斯基。

克利在9月1日写给格罗皮乌斯的信中，非常强硬地拒绝了这一要求，并且明确表示，并不看好未来还有什么可以协商的空间。甚至于他在信中还反过来"威胁"道，如果格罗皮乌斯不能够妥善处理好此事的话，那么恐怕将会发生比魏玛时期更糟糕的事情，那就是包豪斯内部叫停。尽管克利向来在钱财方面颇有些斤斤计较[1]，但我们并不能把这封回信仅仅看作他以个人名义的回复。在某种程度上，这也能代表康定斯基的立场。要知道大师中的艺术家，尤其是这两位当时都自有其销售作品的途径，整件事情的核心争议，并不在于薪资本身的多少。在拖了6个星期之后，格罗皮乌斯回信再次恳求，最终两位艺术家以削减5%做出些许让步。

差不多30年后，格罗皮乌斯的夫人伊泽回忆起整桩事件时[2]，仍然表现出强烈的不满。在她看来，当年包豪斯成立的目的，并不是让一些艺术家在财务上获得独立，以便可以完全生活在他们自己的艺术中。当然，不可否认的是，艺术家的存在对于包豪斯而言，的确产生过至关重要的影响，但是如果他们越来越将自己置身于学校这一共同体的事务之外，那么他们也就抛弃了自己理应为此承担的责任。

就在减薪事件的前一年，包豪斯从魏玛迁往德绍时的那段比较艰难的时光，格罗皮乌斯已经流露过相似的情绪。在他写给伊泽的一封信中，记录了格罗皮乌斯前一晚在康定斯基那里的场景。格罗皮乌斯笔下的艺术家们，被描绘成一副胖憨憨的样子。尽管人们或许会说，那的确可能是一种艺术家的状态，但在这位殚精竭虑的校长眼里，从中捕捉到的却是另一种迹象。那一刻的这所包豪斯，对于当年曾经构想并希望持续拓展其理念的格罗皮乌斯而言，正在发生太多的变化。

显然，在格罗皮乌斯看来，艺术家群体表现出来的这种不怎么热情投入其中的状态，背离了包豪斯精神。可是，克利与康定斯基对格罗皮乌斯所作所为的这种疏离与不理解，同样也发生在格罗皮乌斯邀请他们来魏玛包豪斯任教的时候。只不过势能上的强弱关系相反，那时候的格罗皮乌斯更掌握着主动权。在他当年写给伊泽的信中，曾经表示"即使我们并不能完全理解他们"[3]，也要把他们找来，而其中最主要的原因是为了提升包豪斯的对外形象。可见，对于这所新创建的学校来说，几位艺术家对外知名度和号召力还是相当重要的。

事实上，格罗皮乌斯的谋划完全没错。即便对于德绍，能够说服政府争取包豪斯搬迁来这里的吸引力，也部分与此有关。在官僚们的眼中，包豪斯能够为这座新兴的城镇带来更大的声望。历史地看，双方的目的确实都达到了。但是也正因为诉求上的差异，德绍并没有在接下来的七年中从财政上全力去支持包豪斯。包豪斯向大学体制的转型也是由这种实际运作中的利害关系所导致。对于官僚们来说，不断地抬高这些大师们的头衔，以及提升这所学校的规格，是比经济投入更容易操办的事情。这方面，当然不是格罗皮乌斯心目中的包豪斯人首先应当关注的问题。但是无论是对于德绍官方，还是包豪斯的这几位知名艺术家来说，这恰恰又是双方乐见其成、两相情愿的事。

我们可以从施莱默 1921 年的日记中看到，在他们刚刚加入魏玛包豪斯不久，克利就已经在私下的交往中用教授的名头相互打招呼了。尽管这或许就是日常交往上的小小打趣，而且的确令人有些许的兴奋，但这样的称谓对于施莱默而言还是略感别扭的。难道那时候包豪斯的雄心壮志，不正在于以"大师／师傅"这样的双师制去突破那些既定的体制吗？ [4]

与年轻的一代不同，像克利这样对包豪斯而言的上一辈艺术家，的确很容易将这类职称头衔与自己对外的社会身份关联在一起。这本不在意料之外，然而还是影响到

[1] 保罗·克利早在一年前就跟奥斯卡·施莱默抱怨过收入太低。"他正在同戈尔茨解除合同，后者希望压低价格，而他，克利，则希望维持原价。他一个月八百马克，不过那像早先的二百五十马克一样不够用。任何事都是相对的，他说。一个每月有三千马克的人同样没钱——因为他有与之匹配的需求和欲望。"而在 1920 年 10 月 21 日，施莱默刚与包豪斯签订聘用合同时，写信向友人奥托·迈耶说："我跟你说过克利也被聘用了吗？上次见面时我发现他不可思议地陷入对物质的关心中：全在询问食品价格、租金这类事情。我之所以提到这个，是因为他关于这些东西的坚持已经接近荒唐。"参见奥斯卡·施莱默，《奥斯卡·施莱默的书信与日记》，200 页，129 页。

[2] Ise Gropius. Letter to Carola Giedion-Welcker. Bauhaus Archiv, Berlin, Gropius Bequest, 1955.

[3] Gropius. Letter to Ernst Hardt, 14 April 1919.

[4] 在施莱默惊讶于克利对物质的过分追求的同时，他还注意到包豪斯面临的危机，那就是它有可能仅仅成为一所现代艺术的学院。他同样注意到好的方面，那就是"格罗皮乌斯打算给他自己和包豪斯时间"。三个月后他在写给妻子的信中提到与学院做派相关的头衔："每次我一转身，就会听到'教授先生这个''教授先生那个'。甚至克利都叫我'施莱默教授先生'。"参见奥斯卡·施莱默，《奥斯卡·施莱默的书信与日记》，129~130 页。

格罗皮乌斯后来对他们的判断,为将来难以应对的局面埋下了伏笔。当他看到这些艺术家们一得知自己将要成为大学教授时就显露出知足常乐的状态,格罗皮乌斯对心中仍在坚持的东西,很难不有些哀叹。在某种程度上,理念终将敌不过已有的社会象征秩序。

话虽如此,格罗皮乌斯与他们的关系仍然可以维持在不同阶段各取所需的层面上。因为他将真正的希望寄托于包豪斯能够培养出来的新的合作者。比如布劳耶就是其中的佼佼者。至今,如果人们要列举包豪斯时期的代表作品,那么布劳耶名下的"瓦西里椅"再怎么也是绕不过去的。直到格罗皮乌斯移居英国,去往美国,还邀请布劳耶与自己一起工作。可想而知,当时的格罗皮乌斯是多么看中布劳耶的才能。

如果说对克利和康定斯基这样的艺术家,通晓世故的格罗皮乌斯不管怎样都还有个心理防备的话,那么对布劳耶等几位由包豪斯自己培养出来的青年大师,他则满怀着希望。格罗皮乌斯甚至一度在校长候选人中考虑过布劳耶。然而希望越大,带来的失望可能也越大。就在此时,更令他沮丧和愤懑的事情发生了[1]。

1927年,正当包豪斯为了瓦西里椅与德累斯顿的厂商谈判,讨论如何推向市场时,布劳耶却认为这件作品的知识产权应当完全归属他个人。他甚至私下里抢先与柏林的一家公司签了约。在整个事件中,更可能让格罗皮乌斯放弃布劳耶继任校长这一念头的是,在布劳耶看来,这把椅子的原型根本就与包豪斯无关。他当着谈判人的面说到,如果克利用自己的时间,用自己的钱,用自己的工作室创作出来的画,可以不算是包豪斯的,那么,凭什么说他的这把椅子就是包豪斯的产品。 图65

不可否认的是,这件作品的灵感的确与布劳耶自己学习自行车时的观察有关。但同样不可否认的是,人们现在通常会将这把瓦西里椅看作在包豪斯当年整体的语境和氛围中创造的作品。布劳耶这种与艺术家作品类比的辩称,实际上关涉的并不只是利益问题,更是触发并放大了格罗皮乌斯已有的不满,对艺术家式的言行做派的不满。随着个人事业的成功和声名鹊起,这种个体主义的观念在包豪斯培养出来的年轻合作者身上,越来越显现出某种负面的效应。它正在从内部撕裂格罗皮乌斯所要构建的合

作的集体理念。

摆在格罗皮乌斯面前的情况是，代表了包豪斯来路的老一辈艺术家愈发淡漠和疏离，而预示着包豪斯未来去处的青年大师，由这所学校自己培养出来的新合作者身上又不断滋生出个体主义。这两者都在让格罗皮乌斯的理念从自己手指缝间一点一点地渗漏下去，美好愿景成了白日做梦。表面上看，这些都只不过是非常具体的酬劳与财务问题，以及和知识产权纠纷相关的事件。我们可以从不少历史档案中看到，不仅仅布劳耶表现过对知识产权的计较，当时学生辈中还出现过不少类似的不满。之所以会出现这样的情况，一方面与当时包豪斯学生的整体生活处境有关，这或许是格罗皮乌

图 65 ｜ 布劳耶的瓦西里椅

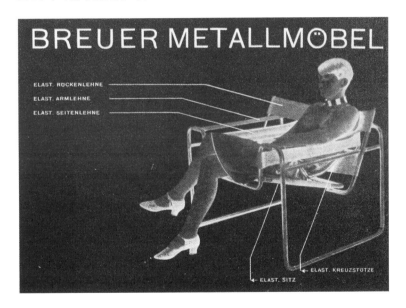

1__Chistopher Wilk, Marcel Breuer. *Furniture and Interiors*. Museum of Modern Art, New York, 1981: 34-54.

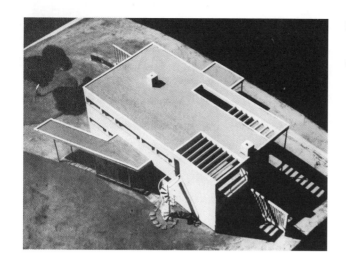

图66 ｜格罗皮乌斯自宅
格罗皮乌斯与布劳耶，1937

斯尽管看在眼里却无法真实体验的难处。但是另一方面，更重要的原因还是关乎当时市场行情：正在从恢复正常效率的生产，向追求设计上的文化含义转变。

这种诉求不可逆转地渗透在整个德国经济复苏的进程之中。集体的浪漫光晕开始消散，市场塑造出新的叛逆者形象。曾经在集体工作中所点燃的激情，此刻变成了个人的自我表现，并汇聚在每一件作品上。尽管当时在包豪斯，这类心思还只不过刚刚浮出水面，然而这一局面是格罗皮乌斯仅仅用理念无法阻挡的。对此他更多的只有无奈，甚或是绝望。因为连他认定更有希望的包豪斯年轻人中的杰出代表，也正在耗散曾经有过的社群精神。最终，格罗皮乌斯不难发现，即使包豪斯产品能在当时的社会秩序中取得某种胜利，那也只不过获得了精神上的胜利，而在实际推进的社会事业层面，收效甚微。

如果已有的市场更愿意接受个人，那么包豪斯这面集体的旗号，也自然会被看作提供各种明星个体的平台而已。市场没有要拆散包豪斯，它只是在重组这一集体，让它能够成为可出手的标签。这也就难怪之后恩斯特·卡莱[Ernst Kállai]将格罗皮乌斯主导时期的包豪斯成果，认定为基于形式主义的包豪斯风格[1]："构想中的所谓'批量'生产的能力是当时的风潮与趋势，却成为过于严苛的纯粹的数字算计，规模的生产原则透过理性和技术的包装，占据了至高无上的统治地位。"尽管这并非格罗皮乌斯的

本意，但也绝非卡莱的恶意曲解，只不过是客观存在的市场秩序提前送来了判决书。

如果说当时的包豪斯已经落入卡莱所谓的排他主义与精英主义，那么"品质"原则就越发显示出精英主义式的"道德"了。格罗皮乌斯将用其后一生去反驳的"包豪斯风格"，正如他所反驳的"国际风格"一样，根本无法由他提出的理念去加以控制。那些让格罗皮乌斯挥之不去的不断被赋予的种种标签，都源自个体与集体、地方与国际之间在认识上错综复杂的偏移。图66 由一系列相对立的解读制造出来的所谓历史误会，已经成为历史本身。

格罗皮乌斯提出的"艺术与技术，新统一"，之所以会被一些人认为是词语上的空洞游戏，也正是因为当时的社会并不乐于接受那种口号。包豪斯所能提供给社会的，或者反之，社会需要包豪斯这类新型的院校提供的，只不过停留在生产力的表层。至于格罗皮乌斯那一代人都有所期盼的社群，就像他自己在1919年宣言中所幻想的那样，去成为一个更大社群的乌托邦，仍然只能在学校内部才有所体现。而且在各种势力的拉扯下，这一社群也变得越来越千疮百孔。

格罗皮乌斯的这种感受在搬到德绍的短短几年里，大概逐渐变得强烈起来。随着包豪斯进入大学体制，原有在工坊内很容易形成的合作氛围日渐减弱。工坊的生产品

1__ 在卡莱看来，格罗皮乌斯成了假先知，将建造背后生成的深层原因，以工业化为基础的进步社会的承诺，变成了肤浅的现代主义式的笑话。"所谓进步的以工业为基础的建筑兑现不了应有的社会承诺，因此，真正危险的敌人是那些同样沦饰在所谓为社会服务名义下的现代主义建筑"。为了尽快地推动包豪斯的改变，迈耶时期对格罗皮乌斯的批判愈演愈烈，并全方位地展开。卡莱在1928年12月对"格罗皮乌斯的幽灵"的攻击中指出，格罗皮乌斯时期的包豪斯教学上过度的知识分子化，让工坊缩减成基础的技术训练，而不是教学上的合作社，它在理念上号称要探索基于经济和技术的精神及工业化的原型，却将奢侈的美学时尚推向前台，最终使其沦为形式的游戏，但是……对于那些无家可归的平民大众而言，需要的是廉价的、快速的、简便的方式。Kállai. *Bauhaus pedagogy, Bauhaus architecture*. Tér és Forma, Budapest, 1928.

质确实在稳步提升，但是失掉了原先那种有机的集体意志，现如今士气低落。同时学校里还伴随着一些传言，认为现在格罗皮乌斯的行政方式过分强势，给人留下了过于独断专行的印象。

总之，这时的局势已经超出了格罗皮乌斯原先设定的轨道，走向它的反面。因此，到了1927年年初，格罗皮乌斯尝试着在管理体制上做出调整。他向校内的大师们发过一封征求意见信，希望他们能够分担一些责任和职务，可惜这封信石沉大海，并没有得到任何反馈。格罗皮乌斯想知道究竟是哪里出了问题，才发现这封信传给了莫霍利-纳吉，又转给了穆希，再到布劳耶之后，就没了下文。布劳耶的回应是因为自己太忙，所以没再往下传。康定斯基非常确定地说，自己根本没看到过这封信。于是格罗皮乌斯又写了一封信给他 [1]，信中写到，再得不到大师们的支持，自己就独木难支了。

我们现在知道，通常提到的政治大背景，右翼势力的兴起，是持续发酵的大势，也正由于是大势，作为历史原因就过于笼统了。而此前提到的那些更为直接地作用于格罗皮乌斯的力，那些分别来自学校内外的艺术家和新合作者的阻力，以及地方媒体的攻击，真正于现实中把他拖得精疲力竭。无论是象征秩序还是市场秩序，以及逆转的社会情形，仅仅凭借格罗皮乌斯当时尚未完全确定下来的组织方式，是难以有所突破的。如果格罗皮乌斯感到与其这样为一个看来无望的理念消耗下去，还不如把精力更多地投入到自己的事务所上，这应该是再自然不过的念头了。1926年底，正当包豪斯缺乏集体理念的凝聚力而行将崩解，进入一盘残局的时候，汉斯·迈耶到包豪斯做了讲座，反响很好，也引起格罗皮乌斯进一步的兴趣。这两个人在创作理念和行事方式上相当不同，可以想见，最吸引格罗皮乌斯的并不是迈耶的作品，而是他身上显露出来的社会责任感和他给出的社会承诺。

在格罗皮乌斯看来，迈耶同年发表的《新世界》宣言中蕴含着的集体意志，从理念上与他自己和莫霍利-纳吉非常接近 [2]。可唯一让格罗皮乌斯担心的是，迈耶这种冲劲很有可能会违背格罗皮乌斯自己要求包豪斯不介入现实政治的"戒律"。因此，在迈耶亲口承诺不介入政治纷争之后，格罗皮乌斯才请他来包豪斯主持创办建筑系，并最终将校长的职务让给了他。

回想魏玛包豪斯当年，1924年2月，资产阶级政党从图林根地区的选举中胜出，并在议会激进右翼派的支持下，成立了所谓"秩序联盟政府"。那时，为了保卫包豪斯，包豪斯大师们，费宁格、康定斯基、克利、施莱默、格哈德·马科斯 [Gerhard

Marcks]、阿道夫·迈耶、莫霍利-纳吉、穆希，以及大部分的工艺大师和雇员，能够并且愿意与格罗皮乌斯共同进退，一起宣布辞职。但是如今，格罗皮乌斯明白，如果还想让这个学校撑下去，尽自己全力做的所有这些退让，换来的可能是完全相反的结果。事实也确实如此，他自己成了唯一主动提出离职的人。■

1__Gropius, Letters to Kandinsky, 7 February 1927.
2__迈耶那个时候已经 37 岁，相较于此前格罗皮乌斯想要邀请的接任人来说，并不算年轻。尽管如此，格罗皮乌斯似乎从迈耶身上看到了自己年轻时候的状态，仍然对现实的社会保持了某种激进的态度。施莱默则在日记中写道，尽管迈耶强调并追求的是"组织"，但并没有排除掉精神上的需求。

交接:包豪斯内部的对峙

格罗皮乌斯后来重读了 1923 年到 1928 年写给自己夫人的信件,发现其中有 90% 是在与所有的参与者共同努力,反击国家与地方上的敌意。[1] 换言之,他将绝大部分精力耗费在了政治斡旋上,只有区区不到十分之一的心思与实际的创作有关。我们当然可以将这段时期包豪斯突破历史主义桎梏而创建的新语言看作它的成就,但事实上,在当时的德国,人们已经宣告了表现主义的死亡,而且正在欢庆一种新主义的诞生。这就是"新客观主义",这个杜撰出来的专有名词命名了一种与包豪斯理念大为不同的新风格,它主张从学科的角度冷静地甚至是回归传统地去表达实用、平常与直接的感受。一些梦想在这之后注定已经消散。

政治的斡旋也好,形式语言的较量也罢,上述这些具体的事件仍然是帮助我们理解包豪斯的理念及其实践策略的生动而真切的线索。正如本雅明所说的那样,尽管这些斗争是为了粗俗的、物质的东西而发生,但是如果没有这些,那么神圣的、精神的

1__Gropius, The idea of the Bauhaus? The Battle for New Educational Foundations.

东西就无法存在。然而在阶级斗争中，这种神圣、精神从未在落入胜利者手中的战利品上体现出来。恰恰相反，它们体现在这种斗争本身所显现的勇气、幽默、狡诈和坚韧中[1]。在受到马克思主义影响的历史学家眼里，一切对抗性的关系通常总会存在着某种阶级斗争的基底。然而，我们并不能把包豪斯历程中的种种矛盾概括地泛化成阶级斗争，更不能简化成利益斗争。包豪斯所遭遇到的这些内外的冲突，只有放置在一种社会发展的主要矛盾中，放置在社会发展的各种变化结构中重新梳理，才能得到更为深刻的理解。

由此，当我们从1928年格罗皮乌斯离职的那一刻切入，回溯他不同阶段的宣言[2]之间的转变时就会发现，那种从艺术史叙事出发对设计与艺术做出的区分已然失效了。那种只从作为建筑师的格罗皮乌斯这一个人的身份，去判定所谓的艺术经由技术导向建筑的统一体，也很没有说服力。这位在现实中显示出超凡的控制、协调和建设能量的特殊人物，以其生涯中并不多见的那个退缩时刻，把我们带回了包豪斯理念的精神核心；又以核心中的巨大裂隙，把我们带回经验现实里还未曾克服的尖锐问题。格罗皮乌斯在离开包豪斯之后的生涯都在试图处理并解决这些问题。由此观之，想要在十四年内去解决这种矛盾，对于包豪斯而言实在是太短。

格罗皮乌斯的基本难题是，他渴求总体的艺术作品，却又回避现实的政治。 图67 一方面，对于外部而言，他只能被动地卷入并接受现行体制中的竞争潜意识，因而也就无法给这一新合作者的集体更为明确的政治动力。另一方面，在他所倡导的"新型共同体"理念之下，格罗皮乌斯又始终试图维持艺术与技术之间的张力。包豪斯初期在艺术与手工艺之间的争论就是构建这种张力的原点。但是，学校的仓促组建、动荡的迁徙、被迫变异的结构，让格罗皮乌斯还没能为这种张力所应当具有的能量找到一种更为有效的体制作支撑，或者说，还没能让这种张力成为更长期的政治行动中的某个阶段的组织原则。

人们通常所认为的那些探索性的调整，或者说日趋推进的创造活动，事实上是格罗皮乌斯在具体的社会情势中，遭遇到内部分歧与外部冲击之后的一系列妥协的后果。至于他个人之所以选择不公开地讨论政治，除了对现实利弊关系的考量之外，更重要的原因来自于理性主义的态度。毕竟魏玛共和国在政治上过于软弱，以至于有不少人习惯性地以轻蔑的口吻把1918年戏称为"所谓的革命年"。而理性主义一方面更容易看出民主的弊病，而并非民主的长处，另一方面，也正因为这种态度能够更冷静地

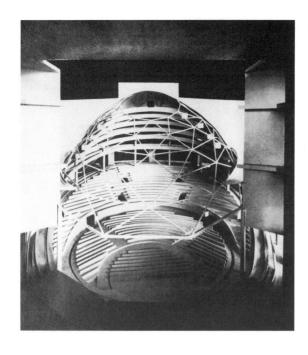

图67 ｜总体剧场内部模型
格罗皮乌斯，1927

分析过去所犯的错误，因而不会盲目热情地去附和新的可能性。

在包豪斯的九年里，格罗皮乌斯未必对诸多难题全都有观察，但是他精心物色的来帮助包豪斯渡过难关的人，恰好都试图在这几个难点上寻求突破。1923年莫霍利-纳吉加入包豪斯，1927年汉斯·迈耶加入包豪斯，而与这三位都有过复杂关系的施莱默，则始终距离中心不远不近，践行着一个诤友的本分。在1928年前，格罗皮乌斯还能以此将问题暂时平息，可是他的离开却表明了最终的退让。在包豪斯星丛中相对自律的个体之间，时时发生着能量的冲撞和转换，向我们展现出一个更为宽广的底图，

1__ 详见本雅明的《历史哲学论纲》，他接着写道：它们有一种回溯性的力量，能不断地把统治者的每一场胜利——无论是过去还是现在——置入疑问之中。仿佛花朵朝向太阳，过去借助着一种神秘的趋日性，竭力转向那个正在历史的天空冉冉上升的太阳。而历史唯物主义者必须察觉到这种最不显眼的变化。
2__ Hans M. Wingler (author/ed.). Wolfgang Jabs & Basil Gilbert (translators). *The Bauhaus: Weimar, Dessau, Berlin, Chicago*. The MIT Press, 1969: 23-24, 31-33, 109-110.

分别对应着其中的主体向度（包豪斯人）、客体向度（作品／产品），以及由主客体之间相互辩证的空间与社会政治的现实结合在一起的机制向度（包豪斯的政治）。尽管对于当时发生的一切来说，这无论如何都是一个后设性的框架，但是凭借这个框架，我们或许仍可以把这段历史的可能性带回到当下。因此，从包豪斯星丛共同体来看，这所学校不只是因为每个成员的特殊性才自然成为复数并满足于这样的复数状态，实际上，即使是个体之间的反作用力，也共同构成了一种时代的历史合力。

让我们再回到格罗皮乌斯递交辞职信的那天下午，吉迪恩，这位日后为格罗皮乌斯作书立传的艺术与建筑史家，还在包豪斯做了一场讲座。重大的人事交接本打算隐蔽地启动，波澜不惊，却被当晚照常举行的包豪斯派对上发生的事给打破了。由于辞职的事流传出来，人们震惊极了，一名年轻的绘画专业学生费茨·库尔 [Feitz Kuhr] 在晚会上突然站出来向在场的人喊话，那番话主要是说给格罗皮乌斯听的，最后他直截了当地指出，如果汉斯·迈耶真的接手了校长职位，那么包豪斯将会大难临头。这种公然的挑衅在包豪斯内部还是非常少见的，却似乎道出了很多在场者的心声。还没等格罗皮乌斯回过神给出回应，已有不少人离场散去。

包豪斯派对的主要推手施莱默，在自己的日记中，把这场人事交接时发生在包豪斯内部的轩然大波绘声绘色地记录了下来[1]。格罗皮乌斯夫人伊泽在后来的回忆中，对围绕着人选而来的轩然大波曾经解释说，学生们误以为是迈耶在背后作梗，想把格罗皮乌斯排挤出包豪斯，才有了这次因提前离职的消息而酿成的事件。无论是当时派对上闹出来的小骚乱，还是伊泽后来给出的缘由，都不免让人觉得其中关于汉斯·迈耶的部分另有蹊跷。之后的事似乎也证明了这一点，汉斯·迈耶的包豪斯就像沿着某种安排好的轨迹，只不过用了短短两年左右的时间，就一步一步地走向了那个早已预言的结局。

1930 年 7 月 29 日，当大多数包豪斯的学生和教员还在休假时，德绍市长黑塞要求立即解雇他们的校长，瑞士人汉斯·迈耶。在之后写给仲裁庭的说明上，黑塞认为包豪斯的第二任校长与在校的大师们之间产生了一场严重的信任危机，如果德绍还想

继续挽留住那几位对他们而言特别有价值的大师的话，那么只能选择让这位很难与人沟通并时有惊人之举的迈耶[2]出局。

不出 3 个月，汉斯·迈耶，这位在包豪斯历史上颇具争议的人物斗志昂扬地去了苏联。尽管从迈耶上任以来，包豪斯校内就逐渐沸反盈天了，但在外界看来，他这次突如其来的出走，比起格罗皮乌斯两年前提交辞呈的那次，征兆倒不那么明显。至此，包豪斯历史上一段短暂的内部改制终结了。正因为过于短暂，才会让人觉得它带来的震动如此剧烈，也给之后如何评述这段历史带来诸多困难。经此一变，包豪斯便进入了它的最后阶段，直到无法逆转的大局降临（无论如何妥协也终究无法逆转），它再没有找到一条恰当的进路[3]。

当然，就这以后的德国社会政治状况来看，我们应当可以断定，包豪斯能存活下去的可能性几乎不存在。尽管如此，后来人们仍然将迈耶担任校长看作包豪斯的转折点，甚至不乏评论者将迈耶看作包豪斯的"掘墓人"。但是如果考虑到留给迈耶整顿

1__ 施莱默在写给妻子的信中描述了那晚的情形："安迪坐在钢琴上唱他的匈牙利老歌，悲伤情绪突然袭来。然后库尔开始讲话，他对格罗皮乌斯说：'您没有权利离开我们！我们为了我们的事业在这里挨饿，如果有必要，我们可以继续挨饿。包豪斯不是可以随意扔掉或是捡起的摆件，大师委员会是反动的，所有学生都支持您。我们有任务要完成，这任务是施莱默在 1923 年包豪斯展上提出的宣言。这是我们的使命，包豪斯的使命，所有人的使命。任命汉斯·迈耶作包豪斯校长将会是场灾难，将会是我们的末日！'格罗皮乌斯回应道，虽然库尔'酒后吐真言'，但是他说错了，现在不再有什么事情是完全由一人决定的；我们应该抱着积极而非消极的态度，学生们应该展示出他们还能在包豪斯做些什么等。库尔回应了他。然后格罗皮乌斯做了一个长篇发言，谈教学，谈共同体的意义，指出只有在共同体达成默契——而不是冠冕堂皇的宣告——时才是最好的。"参见奥斯卡·施莱默，《奥斯卡·施莱默的书信与日记》，280~281 页。

2__ 表面上的理由是汉斯·迈耶挪用了费用支持罢工的工人。由此指控他参与了党派政治。想要解雇迈耶的人提到了迈耶教育中的马克思主义化及对艺术的态度，认为迈耶就是想要摆脱艺术的包豪斯。事实是信奉马克思主义的学生传递给迈耶一份捐款单，他认为是合适的举动，就以个人的名义慷慨捐助了。而另一方面，在迈耶的支持和鼓励下，包豪斯校内共产主义小组的势力的确日渐上升，还在派对上大唱俄国歌曲。

3__ 迈耶被解职的时间点是值得追究的，市长黑塞在 1929 年 5 月时，原本还想将包豪斯教授们的合同延长到 1935 年。但是，康定斯基与他的朋友艺术历史学家路德维希·格罗特 [Ludwig Grote] 向他警示了包豪斯学校内的状况，这才有了之后的一系列事件。

包豪斯的时间，实际上并不比格罗皮乌斯在草创期处置原有学校内部矛盾的年头长，考虑到密斯接替之后对名义上的艺术的排斥一点不亚于迈耶时期，而且以"不谈政治"为名对学生实行的管控中所蕴含的强制力[1]，比起迈耶来说其实有过之而无不及，那么，从这一"尚未兑现的承诺"[2]就不应该得出太过草率的判断。纠结而难解的问题仍然存在：比如包豪斯的命运转折究竟是时势所趋，还是决策使然？有哪些应当归因于迈耶的创建，哪些又是源自格罗皮乌斯的遗荫？或者，换一种思路，先不急着对他们各自的功过进行切割，而是将迈耶兴冲冲地改制到悻悻然地离职的这段时间，看作他对格罗皮乌斯此前在包豪斯各阶段提出的诸多理念的持续推进和修正，那么它推进的到底是什么？这一改制给当时的包豪斯带来的究竟是怎样一些变化？

汉斯·迈耶上任后不久，加强了对包豪斯内部艺术方向的排斥，孤立了校内大部分的艺术大师及其学生追随者。他还与后来受邀主持包豪斯杂志编辑工作的艺术评论人卡莱，借助包豪斯的对外巡展，反攻了格罗皮乌斯此前的理念。不仅如此，人事变动还导致了一系列的连锁反应。在迈耶正式上任前，莫霍利-纳吉，这位在包豪斯校内与格罗皮乌斯关系紧密，并肩作战过的艺术大师辞职，去了柏林开工作室。之后不久，布劳耶和拜耶也相继离开。这两位由包豪斯自己培养的青年大师，都曾创作出为后人津津乐道的原型。比如布劳耶的"瓦西里椅"和拜耶的"通用字体"，至今仍被看作当年包豪斯最主要的代表作品。而施莱默，尽管随后一年里还开设了一门关于"人"的新课程，但终究由于在舞台工坊及其他的问题上与迈耶持有不同的观念，于1929年离开包豪斯，去了布雷斯劳美术学院。

由此，从格罗皮乌斯的魏玛包豪斯沿袭到德绍的班底，在新校长的任期中，几乎全员溃散，元气大伤。仍然留下来的已经没有几位了，其中主要包括出任代理校长[3]的康定斯基，还有克利。但这还不算结束，之后更让他们无法忍受的是，迈耶在包豪斯校内搞出来一些所谓明显具有左翼倾向的政治事件来[4]。人们或许可以从中反向地得出判断，格罗皮乌斯在1928年那封辞职信上表现出来的对包豪斯状况的看法实在是过于乐观了。或者说，那时的格罗皮乌斯并没有充分预估到，汉斯·迈耶的上任将会造成如此局面。甚至在很多人看来，之后包豪斯由密斯出任校长，再转移到柏林，直到1933年被纳粹关闭，这一切事态的肇端也应当归结于汉斯·迈耶过度激进的政治立场。总之，导致包豪斯分崩离析的拐点，就始于格罗皮乌斯这次不太明智的人事安排。

然而，这种推断必须基于人们把迈耶上任之后包豪斯所取得的成效大体看作格罗皮乌斯理念的延续。回避迈耶的贡献，归功于格罗皮乌斯。而另一方面的情况则是，包豪斯的关闭只不过是当年德国艺术家、知识分子群体，乃至整个人类历史将要经历的一场灾难的序曲而已。由此来看那位学生所说的大难临头，与之相比，也只不过是小巫见大巫了。

不管怎样，很多包豪斯历史的研究者还是对当时这次人员变动中发生的事困惑不解[5]。于是从这两任校长各自的身上，个人的处事风格上，人们找到了两种解释。汉斯·迈耶那一边，是在格罗皮乌斯面前有意将自己的政治倾向掩藏了起来。而格罗皮乌斯这一边，则是因为去意已决，所以在他接洽的其他几位校长候选人[6]没能接受邀请之后，时间紧迫，仓促做了决定。两种解释归根结底，都想将导致包豪斯由盛转衰的主要责任清算在汉斯·迈耶的身上。阴差阳错，一面是隐藏，一面是草率。

多年之后，乌尔姆设计学院的马尔多纳多 [Maldonado] 也当面问及格罗皮乌斯当时的情形[7]。格罗皮乌斯的回应基本上混了上面两种解释，重申了相似的观点。他表示自己原本希望迈耶上任之后，能够让包豪斯保持在现实政治之外。而迈耶当时给

1__ 密斯上任后，取消了迈耶时期设置的一些理论课程。工坊改革导向为建筑服务，对外的市场活动几乎全部停止。由此，包豪斯的社会使命失去了动力，形式主义倾向又卷土重来。对应于迈耶时期，学校的民主化衰落，后来在学生中还出现了纳粹组织。
2__ 受邀来到包豪斯负责杂志和对外宣传工作的艺术评论家卡莱在1930年春的文章中，将迈耶在包豪斯的改制称为"一个尚未兑现的承诺"。
3__ 这一任命一方面是出于格罗皮乌斯的制衡意图，而另一方面，从某种程度上也加剧了包豪斯校内建筑与艺术这两部分人员之间的分裂。
4__ 这里主要的是指学生中具有马克思主义左翼倾向的社群，尽管人数上有所增加，但是事实上人数也并不算多，重点在于迈耶对此的默许。
5__ 比如惠特福德在他的《包豪斯》中，就是这样表示的。他提出了三处不解：格罗皮乌斯为什么会选迈耶？包豪斯的大师委员会为什么会接受这一选择？迈耶对包豪斯多有抱怨，又怎么会接受这一任命？
6__ 其中包括马特·斯塔姆 [Mart Stam]，他曾与汉斯·迈耶一起创建了ABC。此外，还有密斯·范德罗。
7__ 马尔多纳多与格罗皮乌斯在1964年就重新评价汉斯·迈耶展开过一场争论。两者的观点不尽相同。马尔多纳多问格罗皮乌斯，是否一开始让迈耶来包豪斯时对他的评价还是很高的，所以能够指定他接任校长，只是到了后来才对迈耶的看法陡转直下？

他的承诺也是正面的，并声称自己在政治上是不结盟的。但是，格罗皮乌斯认为，迈耶一当上校长就立刻撕下了伪装。他还表示，尽管此前就知道迈耶在政治上有过于理想主义的那一面，但是未曾料想他会如此缺乏在现实政治中的处理能力，以至于最终毁了他自己。然而，令人疑惑的是，既然连包豪斯当时的一众学生都能够感觉到大告不妙，这位颇为老道的格罗皮乌斯，难道真的如之后他自己所说的那样，事先毫无察觉吗？

格罗皮乌斯口中迈耶的这种隐藏，或者说潜伏，似乎还可以从另一方的看法中得到佐证。1928 年德绍的社会局势，一如此前魏玛包豪斯后期的再次翻版。右翼势力占据主导，反对包豪斯的阵营逐渐壮大，舆论转向，喧嚣四起。即使在这样的局面下，德绍的官僚们还是允许格罗皮乌斯提前中止合同，并接受汉斯迈耶出任第二任校长，可见仍然觉得汉斯·迈耶是一个不会给他们招惹麻烦的人。当然与格罗皮乌斯相比，迈耶也没有那么强大的社会影响力。但对迈耶比格罗皮乌斯更"不会招惹麻烦"的印象着实让人感到奇怪，与包豪斯那些学生对此事的看法截然不同。

另一个问题是，假设不是迈耶接任了校长，那么格罗皮乌斯在辞职信中所写的包豪斯理念能在他离开之后延续下去吗？如果去除了右翼势力阻挠的历史现实，格罗皮乌斯在 1923 年提出的"艺术与技术，新统一"的口号，在包豪斯那个时期真的能有实质性的推进吗？换言之，即使格罗皮乌斯自己去意已决，只要从他辞职信中提到过的"无论在私人还是在专业上，都会保持密切的联系"的同事们中任选一位，不都比迈耶更合适吗？

1927 年，格罗皮乌斯邀请迈耶到包豪斯开办建筑系。我们还记得，魏玛包豪斯 1922—1923 年转型期间提出以 BAU（建造）作为理念核心，然而这一宣称直到学校搬迁德绍时仍充满神秘色彩。应当让它成为怎样一种切实可行的运作体系，或者说，应当创办怎样一个建筑系，这一系列具体的工作最终是由迈耶完成的。

迈耶出任校长之后，更是在此基础上，将包豪斯早年间为人所乐道却已渐趋衰颓的工坊制重新归并成型，分成了四个专业，其中的建筑系包含了与整个建造相关的管

图68 | 混合层高的住房计划
希伯塞默尔，1930

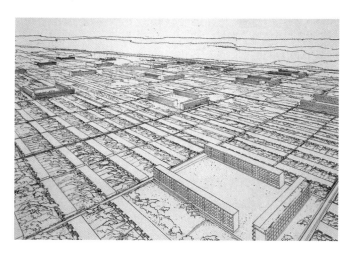

理和事务[1]。这部分应该是迈耶最看重的，专门为那些打算成为建筑师的学生设立，我们不妨将它看作一所适应于现代工业生产的建筑学院的标准原型。图68 这对于此前的包豪斯而言，实属开创之举。一直以来，迈耶将建造活动看作全方位的生活组织过程，这与格罗皮乌斯多年之后将当时包豪斯的各个工坊看作创建视觉环境的各个方面略有不同，不过在某种程度上倒更接近于1919年发布包豪斯宣言时的总体指向。

我们可以看到，在包豪斯最早先的组织构想中就已经蕴含着三重连接：首先是艺术家与匠人的连接，其次是教师与学生的连接，最终，让学校与社会连接。严格地讲，这实质性的第三步基本是在迈耶的任下完成的。随着工坊制奠基性的重组，迈耶非常看重的"垂直整合"成为可能。各级学生聚集在一起，不再只是从事个体的任务，而是能够更多地投身于集体工作，在精神上互助并共同承担责任。包豪斯的教学也越来

1__ 其他的还有广告（包括摄影、平面与印刷工坊），室内（合并了壁画、金属、木工坊），纺织（包括染色、织造、挂毯等）。他邀请的新教员涉及构造、建筑、住宅区、基础建设、城市规划及静力学、材料力学、数学、新建筑材料、成本核算、建筑施工等。

越趋近于更为现实的工作条件,这有赖于工坊作用的转变。这些工坊处理的不再只是意象,而是更多的实际项目,由此迅速发展成为自主的生产中心,在整个学校的地位也越发重要[1]。校内的实际利益明显提升,从产品销售的回报中支付给学生的工资,也意味着有更多的学生可以入校学习。

除此之外,格罗皮乌斯在1923年包豪斯大展时提出的"艺术与技术,新统一"的口号在迈耶任内也可谓有了实质性的提升。事实上,迈耶是包豪斯历史上,在核心课程的设置上强调科学之重要性的第一人。他引入诸多科学和技术领域的课程,尽可能地邀请具有世界声誉的德国或外国的学科专家来执教。迈耶的这一系列调整,也自然招致了某些反对的声音。校内最突出的指责就是认为他抑制了艺术家的个体创造性。但在迈耶看来,自己的理由相当充分,因为在此前的工业文明中,只有科学技术直接与建造业的发展相连,并能使这个产业有效地满足社会需求。

与格罗皮乌斯早先对待老美院的态度异曲同工,他把艺术方向的训练压缩在六个月内,因为在他看来,除了激发学生创造力和手工灵巧度的艺术训练,更重要的是让他们的思考和观察能够深入延展到设计的经济层面。迈耶对此坚信不疑,身体力行地在中欧地区的主要城镇推广包豪斯的新取向,同时通过包豪斯的巡展和杂志让社会上越来越多的行业寻求与包豪斯协同培训相关人员。

当然,这种急于根本性地重构社会的理念,在魏玛共和国的复杂局势中必然就会带出一系列现实政治上的冲突。这是迈耶最为后人诟病的地方之一。要知道,格罗皮乌斯在包豪斯被迫从魏玛搬迁德绍之后,极力避免政治立场上的宣告,取而代之以强调客体的生产原则,侧重包豪斯构想的产品化和市场化。迈耶却一反这种谨慎,高调表明立场。

不过,把迈耶的种种举措仅仅归结为政治上的冒进也有失公允,毕竟时局加速恶化,很快包豪斯人就发现,仅仅沉迷在自我构建的世界之中,几乎不可能进入当时社会的经济与建设。极右翼来势汹汹,咄咄逼人,包豪斯一旦面对诸多外部的威胁,那种去政治的神话本身也无以为继。而在另一部分人看来,包豪斯甚至从一开始在魏玛乃至迁移到德绍的过程中,早已成为政客手中的玩物[2]。

除了社会上的政治压力,迈耶的一系列改革还引发了学院内部的争斗。他的突然被解雇,直接与此相关。迈耶承受的来自内部的压力其实远甚于格罗皮乌斯时期。人们指责他破坏了包豪斯此前构建的兼容并蓄与团结稳定,把此间的混乱统统算在他的

头上,由他带来的不和谐就好像对格罗皮乌斯所倡导的秘密社群模式的违逆。自打迈耶上任,包豪斯中的某些群体就对他表示出极大的不信任,祸根早已埋下,直到他离职也未曾缓和。

面对已然如此的公开指责,迈耶给出了更为"强硬"的解释:"我认为,你用'大难临头'这个词并不能完全算错。然而不仅包豪斯如此,整个世界都是如此。我坚信,这里的人除了一起去解决摆在我们生活面前那些无处不在的尚未解决的问题之外,也就别无可为了。"[3] 迈耶并非强词夺理。如果分化与汇合是必经的周期,如果不同的工坊有朝一日终将合并在一起,那么个体创作让位于集体建造,不也正是格罗皮乌斯1919年包豪斯宣言中的应有之意吗?

由此,迈耶最后的回应很坚定:"我们找不到什么理由继续昂着自己的头"。他的言外之意就是要俯身,从一种精英的姿态回到现实中。迈耶不仅这样要求学生,自己更是身体力行。如果将迈耶实际的所作所为,与格罗皮乌斯先前的理念及他在各阶段的战略部署做一番深入细致的对照,我们甚至可以说,对于后者,前者非但不是轻率的倒转,反而是在以毫不妥协的因而也是更为激进的方式执行着。

就此而言,迈耶对包豪斯的改制相较于格罗皮乌斯任下的包豪斯,实质的区别并不在于政治上的强烈表态,也不在于种种将艺术边缘化的举措,而在于理念实现途径上的结构性调整。这种调整带来对包豪斯人的身份命名的降格处理:迈耶正在把包豪

1__ 艺术与技术的结合,在产销层面也部分地成为现实。几家厂商对包豪斯的台灯感兴趣,柏林的厂家签约投入生产53款不同型号的灯具,包豪斯的壁纸成为学校利润最高、最有名的产品。印刷工坊有了充足的广告订单,包豪斯风格的字体在市场上得到了运用,包豪斯的纺织品被博物馆收藏。事实上,包豪斯的艺术家与学生个人,包括施莱默的舞台工坊并没有因此受到压制,而是共同受到了外界更多的关注和邀请。参见 Éva Forgács. John Bátki, Budapest (translators). *The Bauhaus Idea and Bauhaus Politics*. New York: Central European Univerisity Press, 1995: 159-161.

2__ 迈耶与希特勒坚定的反对者,工人运动和工会团结在一起,不管如何,也是为保卫包豪斯提供了某种实实在在的贡献。参见 Claude Schnaidt. *Hannes Meyer: Bauten, Projekte und Schriften*. A. Neiggli, Terfen, 1965. 如果将"学校"本身推向一个意识形态国家机器的极限角度来看待包豪斯,也许从一开始,在那个特定的历史背景中,就必然是政治的了。

3__ 参见 Claude Schnaidt. *Hannes Meyer: Bauten, Projekte und Schriften*. A. Neiggli, Terfen, 1965.

图 69｜德绍包豪斯的巡展
1930 年在曼海姆美术馆

斯从一个精英化的教育机构变成了一个在教学上更强调平等的生产性场所。这从根本上触动了包豪斯很多师生原本对自身的定位。更糟的是，这种触动在校内几乎是半公开的。我们知道，匈牙利艺术评论家卡莱担任包豪斯杂志编辑伊始，就配合迈耶发起了一系列针对所谓包豪斯风格及格罗皮乌斯本人的批判，迈耶甚至还将其中的一些观点直接放在包豪斯巡展的导言之中。 图69

在迈耶被解雇前不久，卡莱就已经有了预感，他在一篇文章中回顾说，无论迈耶把他的新构想表达得如何出色，也不能一举让包豪斯做出一致性的根本改变。因为仅凭这些，对于迈耶而言，是换不来在包豪斯足够的安全感和控制权的，他带给包豪斯的充其量只能化成碎片，让原本的局势变得更为复杂。因为前任校长所遗留下来的那一套还会持续下去，从学校的精神到实践，仍旧统领着全体人员，概莫如此。

卡莱的说法本身并不能简单地当作某种历史定论，但维持学校应有的稳定对包豪斯确实至关重要，迈耶的改制中最为失当的举措或许就在这里。这的确也显示出迈耶和格罗皮乌斯在政治技巧上的差距[1]。尽管此前格罗皮乌斯领导下的包豪斯内部并非没有矛盾，但作为一个具有威望和控制力的人物，他一直在寻求某种适当的让步与内在的制衡，更重要的是他并没有将这种内部冲突真正地公开化。迈耶恰恰相反，他不惜公开矛盾，后果自然就是内部的分崩离析，让人以为格罗皮乌斯的包豪斯与迈耶的包豪斯不再只是同一个学校的不同任职阶段，而是两种原本就在各自的理路上无法相互结合的运动方向：一个专注于总体设计，一个简直就是要搞政治。终于，在纳粹扬言要把它撕碎之前，这所学校内部已经被撕裂成了针锋相对的两个包豪斯。 图70

想要更深入地理解这两种不同的运动方向之间微妙的关系,我们得首先回溯一下二人不同的但又都与包豪斯紧密相关的人生经历。格罗皮乌斯早先为建筑业界称道的几项作品,体现了他对时代经验的敏感把握,欧战之后,他借助自己的社会名望与地位,整合并开创了包豪斯。一直以来,格罗皮乌斯都试图延续其最初的从构型入手,共同建造信仰之所的人文主义理念。他以巨大的耐心,策略性地应对各个阶段不同的冲突,不断做出调整,直到1928年在内外交困中辞职。

随着国家政治上的压迫影响到个体的际遇,格罗皮乌斯移民去了英国,之后几年可以被看作其人生中进退两难的时期,期间写下了初版于1935年的《新建筑与包豪斯》。这本书更多的是回到个人的论述,对某种转向客体导向的生产原则进行小结,但在其中依旧对此前包豪斯所创建的教学体系与成果保持着期许。那以后,他去往美国,教学与设计实践都经历了转变,观念也有所变化,不过我们在他后期重要的文集《总体建筑观》中,仍可以看到他对建筑生产与社会建设之间分分合合的重申。

而比格罗皮乌斯小六岁的迈耶,可以算得上是隔着一场战争的同代人,他对于建造的总体认识则是从另一个方向递推而来的。在创建包豪斯建筑系之前,年轻的迈耶就已经介入到更大尺度规模的合作社项目中,直接从社会的实践入手。他从合作社模式中看到了随时可以到来的社群主义的希望,结合自己对一些先锋派艺术的认识,他于1926年发表了题为"新世界"的宣言。

如果说格罗皮乌斯的关键词是"构型"和"建造",那么迈耶的关键词就是"合作"和"组织"。当颇有些出人意料地接任了包豪斯校长一职时,迈耶大刀阔斧地开启了新社群在组织形式上的整体实验,以致很快在内外夹击中为自己的执念付出了代价。

1__ 施莱默在格罗皮乌斯离开一年之后,这样向他的画家朋友鲍迈斯特吐槽说:"汉斯令人失望,不止我这么认为。格罗皮乌斯毕竟通晓世故,能够有宽宏的姿态,在值得的时候又肯冒风险。而另一个人就比较狭隘,并且粗莽,更要命的是,他职能不明。"参见奥斯卡·施莱默,《奥斯卡·施莱默的书信与日记》,295 页。

被迫离开包豪斯之后,迈耶移居苏联六年,成了为某一特定的社会体系服务的建筑师。然而在这股时代洪流中,他同样遭遇到一系列现实政治上的挫折。至于他最后去往墨西哥的经历,那已是后话了。最重要的是,在辗转的生涯中,迈耶留下了对自己而言可以说是尚未正式开启的事业的总结。

我们不妨把他们二人各自的人生经历[1]都看作一个从"成为"建筑师到"作为"建筑师的完整过程,换言之都是对建筑师身份的重构,以及职业化之后的不断调试。在他们各自的两个重要阶段之间又都有过一个相对较短的过渡期,一个在英国(跻身上层),一个在包豪斯(执求平等)。他们的职业思考中都包含着如何看待教育的问题:建筑教育是否有责任以某种对现实进行批判的方式存在?以及建筑教育如何对通常所认为的建筑进行观念上的重组?

二人各自不同的来路与去往,造成了他们视域上的区别,以及对这些问题所能适用的范围的不同理解。如果人们仅从个体建筑师的表现来看,同时把他们的校长身份放置于包豪斯的现实效应中来考察,迈耶似乎被夹在了大放光彩的两位建筑大师之间。即便当下对他的讨论逐渐增多,也好像只是某种触底反弹[2]。重新发掘让我们看到了他早期除建筑设计之外的其他跨领域才能,如写作、剧场及策展等。但是这种"被压抑者的回返",并不止为了丰富史料和还原现场,真正有意义的仍然是让某种根本性的主张从琐碎片断中显现出它的轮廓来[3]。

事实上,人们如果想要从包豪斯人中间选出一位,用来表明建筑与政治的关系,

图70 | 声援迈耶的学生

那么可以断定，最适合的就是迈耶。这倒不只是因为如通常所说的那样，他公开宣称自己的政治理念，并在现实党派中做出明确的选择。我们得把这种表面上的抉择，与迈耶针对各种现实场域做出的实质性回应结合在一起，据此才能深入建筑与政治之间的双重关系的张力中——一重是建筑与现实政治的关系，另一重是建筑作为政治所重构的关系。

这种张力同样位于本雅明通过《技术复制时代的艺术作品》提出的政治审美化与艺术政治化之间，其中包含的艺术与政治之间的对抗、更替和主从关系，同样可以用来理解建筑的政治与政治的建筑之间的张力[4]。在整个包豪斯历程中，作为外部条件的政治变化，以及作为内在动因的建筑理念，都不时地发生着剧烈的震颤，由此带

1__ 从迈耶与格罗皮乌斯各自的生命经历来看，这两人之间的确存在着一种迭代的关系。放到那个时代的乱象之中，就是在马克思主义与法西斯主义之间的抉择。我们不要忘了，在法兰克福学派的领导者霍克海默生前未出版的文稿《犹太人与欧洲》(1939) 中，就曾写过这样一段话，"不批判资本主义者无权批判法西斯主义"。

2__ 此外，对于汉斯·迈耶的当代研究，也有试图绕开与历史上党派政治的关联，引向后结构主义与马克思主义的批判理论，可参见 Michael Hays. *Modernism and the Posthumanist subject: the Architecture of Hannes Meyer and Ludwig Hilberseimer*. The MIT press, 1992. 在这项研究中，汉斯·迈耶和希伯塞默尔更像是一个引线，用以架构起作者有关"后人文主义"这一理论批判命题与框架的素材源。

3__ 众所周知的是，格罗皮乌斯与迈耶两位当事人对包豪斯各有判断与划分，越往后越是势不两立。由此也造成了在包豪斯历史研究中常见的一个现象，就是如何面对这一被当事人自己所撕裂开来的包豪斯的两个阶段，或者说，其间严重的对峙。一种就是顺着当事人各自的说法，将这看作截然的对立，并分别归结为两任校长各自政治立场所造成的断裂。而这种断裂在受到之后更大范围的地理历史条件，比如东西德的分立，冷战阵营的切分等因素的影响之后，也自然使得研究者甚至不得不在这两个"包豪斯"之间进行选择。另一种考察就是在冷战之后，也就是在当事人，甚至大多学生辈都已去世之时，将这两个阶段看作包豪斯自身发展中的波折经历，以及各自在不同方面取得的成就，并描述其中的关联。但是，如果我们把包豪斯看作从一场社会运动反推回建筑的教育实践的话，那么也意味着，这一运动本身并不必然是连续的，它有可能由一场场失败维持在一起。它总是要随着对政体认识的变化而变，随着不同阶段中主导者所基于的社会想象的不同而异。

4__ 卡斯特 [Manuel Castells] 认为，建筑注定是一场失败的社会运动的产物，或者说必然通过一种迂回的方式，展现某种曾经发生过的社会运动。就此而言，如果想要分析这一由危机连接起来的社会运动，就不能仅仅从当事人各自的主张和态度来判断其价值与意义。

来了建筑与政治的相互错位与误认。如果我们试图理解迈耶和他所主导的包豪斯行动的真正意义和根本动力,就有必要将他在此前和此后的两段经历也放入同一个考察视域中。

事实上,汉斯·迈耶与格罗皮乌斯之间的分歧是必然存在的。1930年8月,迈耶在写给利西茨基的信中提到了克利的一句戏言:"我(克利)的路是通往西方的,而迈耶,你应该向东去"。对于迈耶而言,之后发生的事并非一语成谶,而是理所当然。他们的选择已经非常直白地体现出当时欧洲知识分子群体中的"路线"之争。迈耶在出走时曾袒露,自己比任何时候都明白,再待下去也是无所作为,而且"相当愚蠢"。从包豪斯离开去苏联,并不是不得已而为之的逃离,而是必须去,必须怀着热情去!用他自己的话说,是主动选择一条"撤离而投入真正生活之路","我们的马克思主义与革命理念,我们革命的建筑师,无法忍受世界被动物性的个体和人剥削人这种不可解决的矛盾任意摆布。"而苏联"正在铸造一种真正为了实现社会主义的无产阶级文化,这也正是我们在资本主义制度下为之斗争的,我们想要创建的就是这样一种社会形式中的生活"[1]。如此看来,迈耶与马克思主义之间的关联是毋庸置疑的,但这种关联究竟是在怎样的局势中形成的呢?人们仍莫衷一是。有的学者认为,他到了苏联之后才成为马克思主义者,甚至成为斯大林主义者。有的还指出,迈耶在德绍时期所写的文字中并没有使用过马克思主义的标准术语[2]。这两种似乎相互印证的看法,侧

[1]__ 这是汉斯·迈耶被包豪斯解职之后不久接受采访时的表态。*Sovremennaia architektura*, 1930, Moscow (Russian).

[2]__ 在克劳德·施纳特[Claude Schnaidt]为迈耶编撰的专辑中,就使用了这样一个标题:"现代主义者与马克思主义者"。当年,德绍市长黑塞希望包豪斯能够继续保持非政治的态度,而迈耶也希望对方能将"不在学校里边搞政治组织"这一条落在纸面上,声称这样他可以更有效率地去做工作。在几番交涉之后,面对市长等人的私下质问,迈耶曾回应说自己就是一个理论上的马克思主义者。而在1930年8月写给Karel Teige的信中,迈耶又进行了自我批评,承认自己此前在包豪斯的工作,并非全心全意的,也与马克思主义的主张并不一致。Magdalena Drost则认为,即使迈耶信奉马克思主义,他也没有在那个时期使用过马克思主义术语,而是用人民替代了无产阶级,也没有提到过阶级或者资产阶级。但在离开包豪斯之后,他的信中倒是反复地提到了无产阶级这个词语。参见 Éva Forgács. John Bátki, Budapest (translators). *The Bauhaus Idea and Bauhaus Politics*. New York: Central European Univerisity Press, 1995: 174-176.

重了迈耶经历中的不同时间段，也显示出党派政治与理论政治两种不同的判断视角。

我们现在从理论政治上亦从党派政治上,再来回看包豪斯留给迈耶最为深刻的教训。1929年爆发全球经济危机，直到第二次世界大战，资本主义体系发展到了举步维艰、积重难返的地步。由资本主义体系之特殊性带来对普遍性的限制，至少在当时已经触及了其自身无法克服的内在矛盾与极限。对迈耶而言，如果还想要给出一个更为明确的社会承诺，那么，只能从马克思主义那里看到一线希望。似乎只有它能够理解现代世界的问题所在，并由此指引人们提出合理的解决方案。对自身职业责任的反思，不断强化着迈耶一直认定的建筑师的政治使命，让他的实践重心逐渐由早先的"弱组织"转向包豪斯时期的"强组织"，乃至最终选择了世界上第一个社会主义国家，又在那里遭遇到威权的民粹主义，亦即福柯意义上的"国家理由的组织"的生命治理形式之一。一旦新型的国家权力在这一尚未完成的迎向新世界的进程中,对建造活动构成更为强大的约束和管控，汉斯·迈耶们就不得不在现实中去承受由之而来的历史宿命了。

改制：技术与社会的裂点

正如我们此前所说，将德绍包豪斯的关闭乃至 1933 年柏林包豪斯的关闭，过分归咎于迈耶激化校内矛盾的举措和他自己公开的政治姿态，并不完全恰当。从他在苏联的际遇和作为，回过来理解他在德国尤其是包豪斯阶段的挫败，倒是更有启发。抛开通常的对党派意识形态的批判，就当时更为微妙的政府权能与民主程度[1]相互转化的过程而言，德国与苏联那段时间所发生的事情确有类似之处，尤其在国家建设的战略层面颇多相通之处[2]。这些都已远不是迈耶早先形成的"合作"与"组织"理念所

1__ 这一组概念可参见查尔斯·蒂利 [Charles Tilly] 在《政权与斗争剧目》中的论述，政府权能的高与低、民主程度的高与低是对应于不同政体状况影响和相互作用的转化框架。查尔斯·蒂利. 政体与斗争剧目 [M]. 胡位钧，译. 上海：上海人民出版社，2006: 30-34.

2__ 关于两者之间的异同已有相当多不同角度的解读，我们这里借助列斐伏尔关于国家之于积累过程的关系去理解：积累过程表现为现代历史的中心轴，正是与积累过程相联系，历史状况的特殊性才显示出来。在列斐伏尔的归纳中，德国属于国家刺激积累过程，而苏联这样的社会主义国家属于国家组织和加速积累过程。参见列斐伏尔. 日常生活批判（第 2 卷）[M]. 叶齐茂，倪晓辉，译. 北京：社会科学文献出版社，1961: 504-518.

倡导的那种社会建造了。图 71、72

"合作"的目标在迈耶看来，是为了一个"新世界"的到来。这一召唤显现在 1926 年他写的同名宣言中。这份交汇着个体感知与集体热望的文本，对现代主义的惊叹与赞颂，充满令人称奇的激情与直率。幻想与明智、系统组合与现实原则的混合，足可以破除包豪斯历史通常留给后人的关于迈耶的刻板印象。宣言中的观点和态度与他后来的表现存在着鲜明的反差，甚至截然冲突。只有将这些文字放在他写就的那个时期，才能更好地把握其中的意象。

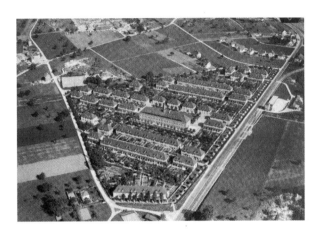

图 71 ｜ Friedorf 的合作住房鸟瞰，1924 年之后
汉斯·迈耶

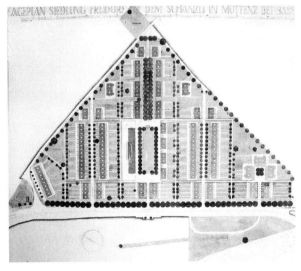

图 72 ｜ Friedorf 的合作住房规划图，1920
汉斯·迈耶

1926 年，资本主义在被战争和俄国革命严重动摇之后，重新恢复了自身短暂的稳定性。大型的托拉斯掌控了如钢铁、水泥、玻璃、卫生设备等建筑新材料。为了争夺传统建筑业的供应商与工匠的市场，另一次完全不亚于刚结束不久的世界大战的无情战役开启了。那时的工人们只能通过工会、合作社、公社等自组织形式，为房地产业和社会机构完成订单。在这种经济趋势的压逼之下，人们呼唤新工厂与新商业，以及相应的管理模式。

这意味着现代主义建筑运动已处于一种新的状态，不能只停留在实验阶段，而是要针对更大范围的实际项目，以及降低建筑成本的需求，探索新型的可以应用于工业化建造的大规模生产方式。这其实也是摆在很多人面前的挑战。对此，迈耶自信能够从他自己早期合作社的经历及最近几年的游历之中，找到初露端倪的终极框架。另一方面，《新世界》[Die neue Welt, 1926] 宣言也体现出他对新涌现出来的经验现实的关注。1921 年初，爱因斯坦发布了测量宇宙的可能性，震惊德国，这种对全局、世界、宇宙看法的扩展，也带动了研究者转向更为广义的集体。而迈耶的这篇宣言，正是从描绘整个星球的尺度开始的。在文体与内容上，分享着当时一些先锋派创作者的共同感受，机械与直线将战胜自然，消除都市与城乡界限，冲向国际化的加速度，媒介与运动下的共同体，以及相应的对时代形式的需要与渴望等，诸如此类。我们不妨认为迈耶开始为自己锁定了一个更长期的目标。

可想而知，其中的部分主张显然与 1932 年之后正在经历着苏联政策巨变的迈耶会有所不同，最为突出的就是那种无畏前行的激情。建造的形式不是任何国家所特有的，它应当是世界主义的，"国际主义是我们这个时代的特权"，是诸多意象推衍的必然结果，而建筑将成为阻断作为意识形态的传统流传下去的装置。不过也有一些论调与之后相通，比如迈耶认为"建筑，并非个人情感的化身。必须基于我们的时代，我们时代的手段，才有新的创造性的工作"。从表面上来看，这种既是时代的又是超越性的姿态似乎与现代主义其他先锋派的描述并无二致，但迈耶在宣言中还是直截了当地批判了构成主义者、未来主义者。他希望自己能比这些先锋派做得更彻底，或者说更为彻底地直面社会问题，这并不是针对艺术本身展开的分析，而是否定了当时的整个艺术体制，

宣告各种艺术的死亡，希望以集体的意识反对那些终将成为收藏品和个人特权的工作。

其中最为根本的是，迈耶在那时就认定了一个从此前的"合作"概念发展而来的基本公式：功能×经济。后来，"功能"的概念让位给了"生物"，换言之，"生机"或"活生生"的……如果迈耶心目中仍有艺术的位置，那艺术就是生之秩序本身[1]。换言之，能够称得上艺术的，就是借助技术上的发明干预现实的发展，直到未来成为没有阶级或种族差异的社群，那将是人们共同的命运。"让合作统领世界，让社群统领个人"。最终，合作的能量将从爱、本能、以及社会关系中涌现出来。按照当前的方式来理解，这实际上就是一个从本质走向关系，从个体走向集体，从物化的劳动走向非物质性劳动的进程。由此，迈耶所谓的"纯然的建造"并非审美的过程，而是围绕着功能主义展开的两种不同的意识形态之争的产物。

建造的基本功能应当符合社会的需求。人们总有共同的需要，这种需要也就成了标准化产品的需要。当时的功能主义者确实在某种程度上成功地创制了建筑，因为功能主义就是对新世界的素描。迈耶在自己对项目的研究和他提出的建筑"科学化"中，一方面仍然坚持实际功能的重要性，但另一方面，又并不认为建筑仅止于技术的过程。如果字面上的功能主义必须是技术原则的自然产物，那么迈耶的合作与组织，恰恰是对这种将技术的特殊性误认为普遍性的功能主义意识形态的批判。归根结底，建筑师创造的形式，并不是对人的需要和材料特性的被动表达，而是沿着新的和更合适的进路与人类活动一起，主动地对工业文明开放的可能性提出建议。

如果把这种建议放到迈耶所处的情境中，那么"合作"最有价值之处就是用来替代现有社会结构中的层级，开创一个新的生产体系。它不是建立在追求剩余价值的逻辑上，而是基于大众社会的集体需求和欲望，遵循群体计划中的供需关系。建筑师通过"组织"提供支持，得以让社会自己生产自己的建筑。只有在生产和学习的集体维度中所具有的共同性，才是资本主义仍无法驾驭的普遍潜能[2]。

从迈耶的这类推想中，我们大体可以解读出"合作"的双层含义：那就是人与人之间的合作，以及由此与大众社会的合作。从表面上看，这与格罗皮乌斯在包豪斯创建之初提出的宣言并没有多大的区别，不同的是，格罗皮乌斯着力培养能够担当此任的新型合作者，而迈耶的"合作"直接指的就是普通人。如果这就是迈耶在当时资本主义体系危机下构想出来的斗争策略，那么一旦将这种策略放到现实政治的对抗性关系之中，就必须为"合作"加上一项任务：通过合作形成政治意识，通过政治意识

形成进一步的合作。换言之，有待推进的并非是专业技术人员之间的合作，而是在现实中具有政治意识的人的合作。如果忽略了这一政治维度，"合作"就难免不会降格为现有的社会制度中的抱团生存策略[3]。

所以说，迈耶没有仅仅依从外部的技术革新，而是将自己的实践维系于理念。更重要的是如何能够从一系列的建筑项目中逐渐提炼出一套纯熟的设计方法，为整个过程找到更为内化的"技术"。迈耶强调了自己在设计时的两个核心原则。其一，从不单独展开设计；其二，注重分析甚于结果，而且这种分析在整个过程中不会间断。这种持续的共同建造，按照迈耶的说法，必须满足三项要素：技术经济、政治经济、心理-

[1] "艺术是什么"在那个时代成为某种真正意义上的政治斗争。从表面上看，法兰克福学派的主将阿多诺与汉斯·迈耶的这一主张是完全相反的。简化地说，在阿多诺看来艺术恰恰是要把混乱引入秩序。但是如果从"非同一性的同一"来看，那么两者间其实仍是有关联的。根本的分歧并不在于"秩序"，而是个体主体与集体主体。

[2] 迈耶引入工人阶级（群体）解放合作的潜力，以此在工业时代的建筑师角色的争论中让这一身份成为问题。迈耶批评技术与资本的结合所推崇的乐观主义，那些人拥抱科技现代化，而假装不存在它的社会后果，这是通常的功能主义存在的缺陷，而迈耶希望能够通过合作来批判个体主义，去除艺术与手工艺生产中的作者性。在公共的项目中，形式的正当性展示出的是某种真理的维度。因此，只有理解迈耶早期所主张的"合作"，才能更好地解释他之后在苏联的诸多行为，即使是在一种威权的民粹主义氛围下。

[3] 1924年，迈耶在根特的首届合作社国际展上展示了他的合作剧场，希望以更为简洁的表达、新的"视觉和知觉"的教育法，让人们变得更具有政治意识。在迈耶看来，用或不用保守的方式并不是问题的重点。只要能促进合作，他就可以为此设计出组织的方式。这个剧场分为两部分。其一，将产品安排在一个明确的空间构成中，清晰地唤起了工业大规模生产的形式。它们堆积在那里，就像是生产流水线的末端。这喻示着"生产"已经发展出资本主义市场经济的异化，而迈耶想要辩证地演示"合作"如何从资本之中解放出人来，其中仍然蕴含着某种解放的过程。如果说杜尚的现成品是以单件产品挑战艺术体制，那么迈耶将相互竞争的物品陈列在一起，以集合的重新组合挑战了建筑体制。其二，迈耶自己编写了与之相配合的剧场场景，表述合作的构想，并演示合作的好处，包括四幕短哑剧：工作（私营企业和雇佣劳动），衣服（一个人穿上了合作社的衣服）；梦想（不同情况下的可能性）；贸易（去除中间商）。分别指向了劳动、劳动者的面貌、乌托邦、商业。结合演员的表演与真人大小的木偶表演，显示出人（活劳动）与假人（死劳动）之间的反差，合作社与反合作的区别。尽管看上去粗糙简陋，但是重点本来就不在于戏剧上的实验，而在于对合作精神的召唤。不妨说迈耶将之后布莱希特的教育法先行结合进了建筑，反之，布莱希特后来更像是将建造引入戏剧，不断投身到集体的事务中去。因此，在当时的迈耶看来，建筑师并不是合作与组织中至关重要的某一种职业，而只是劳动者之一。即使之后去往苏联，接受以国家理由为组织的指令，迈耶感受到的原动力仍然是合作的紧迫性。

图73 | Mümliswil 的合作社儿童之家
汉斯·梅耶,1937—1939

艺术性的要素[1]。为此,对建筑项目的分析必须科学而系统地展开,因为它是设计得以持续下去的基础。

具体转化到职业建筑师更为熟悉的工作流程中,分析应当由四个阶段组成:第一阶段,分析建筑所在的基地与周边环境及基地中的相互关系,这个阶段迈耶通常会用大比例尺(通常以 1∶500 或 1∶1000)表示组合在一起的空间特性;第二阶段,推进尺度分析(通常以 1∶100 或 1∶200),将所有相似的空间标准化,并以此制定类型,此外着重分析一些重要的单体空间;第三阶段再回到总体,图解整个建筑项目的平面,在这一统合的尺度中(通常以 1∶500)深入分析需要满足的三项要素,

显示其中的空间组织、最合适的分组及它们之间的连接；最后一个阶段涉及的是建造的细部，结合草案的经济、技术和建造工程上的要素，并严格遵守此前已经确定了的组织方式，尽可能在哪怕最小的尺度上也提炼标准化的形式。

在今天看来，这几个步骤似乎已然成了建筑设计中最为基础的操作套路，并且还衍生出各种变体。但是对于身处现代建筑设计体系发端处的迈耶来说，这些步骤只有既连贯又相互渗透，才是真正趋于科学化的进程。对当下仍可以有贡献的是迈耶最终的"共同"原则：将不同层级、比例的标准图纸叠合在同一纸面上的总图解。 图73 这可不是为了活跃纸面效果，而是为了让掌握建筑设计的技术人员可以在几张图纸之间持续调整。总图解中必须包括一个轴测的鸟瞰图，呈现出通过分析全过程而形成的建筑全貌。这也是将图纸上的其他部分，包括不同比例的不同视图（常规的平面图、立面图与剖面图等）联系在一起的关键。使用这一方式的好处在于，可以使一些分析过程中仍然可能存在的错误安排一目了然。在具体的社会现场中，迈耶让这整套工作方法处于某种"内紧外松"的状态中。尤其考虑到那些并不一定读得懂标准图纸的公众的需要，迈耶希望能够将最终的渲染图根据实际场景拼贴到包括街道或广场的图片中。这种带有原创性而非艺术性的图解分析，体现出迈耶从早期合作社项目的实践经验中转化而来的技术法则。它不只是对既有的建筑设计术和绘制术的延续，同样也是迈耶有意识地对专业工作方法的一次自我中断。

迈耶 1889 年出生于瑞士的一个世代从事建筑行业的大家族，他以一种坚定的意志和极为独特的方式开始了自己职业生涯的培训。事实上可以说，迈耶是从对古典作

1__ 汉斯·迈耶在 ADGB（德国工会联合会）学校建成的几年之后，曾写过一篇文章，题为"我是如何工作的"，那时他已身在苏联。以下的部分内容就是从其中总结而来的。参见 Claude Schnaidt. *Hannes Meyer: Bauten, Projekte und Schriften*. A. Neiggli, Terfen, 1965.

品的临摹直接跳到城市规划的学习[1]。1912年到1913年期间,迈耶考察了莱奇沃思、伯恩威尔及阳光港等花园城市的案例,并学习了伦敦和伯明翰的合作社运动。那时的建筑和城市规划已经成为社会问题。现代建筑师和城市规划者不再只为少数享有特权的人负责。成为建筑师意味着不再将自己局限于技术人员,而是必须发挥新的作用,更好地回应工业文明中的社会关系。

我们可以从迈耶对此后经手的两个项目的不同反应中,看到这种信念在现实中的碰撞。第一次世界大战结束之后,迈耶在德国首次参与了花园城市设计的工作,那是一个规模庞大的住宅小区,以当时欧洲大陆未曾有过的尺度兴建。迈耶为此忙碌了整整两年,然而,由于这个小区的设计为了保持小资产阶级的生活方式,套用了父权式的伪浪漫主义的概念,项目结果令迈耶相当不满。

之后,瑞士合作联盟给了迈耶另一个机会。在巴塞尔附近的弗雷多夫[Freidorf]建造瑞士第一个全方位的合作社。由于能够与发起人伯恩哈德·贾吉[Bernhard Jaggi]博士紧密合作,迈耶得以完全按照他自己的想法去实现这个项目。他不仅绘制方案,监督建造,还插手解决由居住者的合作制生活所引发的房屋与土地集体所有权的纠纷,甚至参与共同决定居民继承权等诸多问题。这个合作社将成年人分成七个工作组,分别承担教育、管理、安全、金融、卫生、维护、娱乐等方方面面的任务。迈耶的工作

图74 | CO-OP 剧场
汉斯·迈耶,1924

逐步渗透到基于居民志愿形成的自治制度的层面[2]。

与此形成反差的是不那么激进的建筑形式。在弗雷多夫进步的社会政策与社群建筑毫不夸张的古典特质之间，似乎很不搭配。迈耶在这里采用的是类型派生的设计原则[3]，形式上显示出对18世纪的回归，不过这种形式与迈耶的个人癖好毫无关系，它是那时许多年轻建筑师共有的趣味，因而被保留了下来。显然，在这两个（合作社）社区项目中，迈耶更侧重的是现代社会的构建而非现代建筑的构成。他对建筑生产的认识，随着社会组织与形式的论争而深入到了合作社组织的核心。图74

人从社会中产生，社会也可以由人来生产。我们不妨将马克思这一针对人与社会提出的生产概念及其辩证关系，具体投射到迈耶对建筑学科的改造中，也就是说，由建筑作为中介的社会与人的共同生产。在这一合作的过程中，迈耶爆破了现有建筑的物质决定因素和社会环境决定因素，然后又反向地，用物质和社会环境的决定因素爆破了建筑。由此，形式不再是其中最为重要的前提。正是基于对合作的深层理解，迈耶很快便超越了类型回归的设计原则，并且把特定时代的技术看作是建造的充分条件，而非必要条件。

他意识到，如果建筑必须在社会中生产出来，那么合作及对合作本身的分析技术就必不可少。为此，迈耶发展了包括图解分析在内的一整套建筑设计技术，不仅用于

1__ 19世纪下半叶，超大量的工业扩张兴起了历史上前所未见的城市集聚。城镇生活条件的恶化已经相当显著，后果日趋严峻。迈耶在自己的游历中看到了工人阶级的需求与愿望。如果人们需要居住在舒适的住房里，那么作为一个必不可少的组成部分，环境也注定成为人们关注的焦点，建筑学必须依据城镇规划的方式去重新思考。正是这个原因，迈耶二十岁的时候去了柏林工作，在那里他可以参加城镇规划的课程。

2__ 这种自治制度还包括公共的无薪工作日的义务，联合购买涵盖居民日常需求的所有物品，合作安排所有成员的保险、储蓄和流通，以及在居民自持的校舍中的小学教育和合作研讨会上的扩展班等。参见 Claude Schnaidt. *Hannes Meyer: Bauten, Projekte und Schriften*. A. Neiggli, Terfen, 1965.

3__ 迈耶后来回顾这一项目时写到："27岁，我投入了大规模的住房计划……我利用空闲时间，画了所有帕拉第奥的建筑平面，这些促使我设计了我的第一个住屋计划。它是一个建筑秩序的模块化体系。借助这一体系，所有外部空间，广场、街道、花园，以及所有公共的内部空间，学校、餐厅、商店、会议室，被放在一个艺术性的肌理中。这可以让住在那里的人感受到空间中的比例与和谐"。这是在19世纪混乱形式之后的年轻一代的"类型学"回归期。

对物质因素的分析，更用于对社会因素和组织形态的分析。在当时的历史条件下，这还意味着如何将建造从算计的资本积累向经济的社会积累转化。当前的建筑设计方法，仿佛已经总体地汇流到一套图解术中了，而今天的图解技术又远非迈耶时代可以比拟，它成了"无所不能的"视觉化手段。可是迈耶未必会对此感到欣慰，因为在他看来，有别于形式图绘的分析图解只有在更加总体的组织中，在物质与非物质之间的对峙中，在异质要素不可化约的复杂关系中，方才构成建筑的政治。

可以想见，在1926年包豪斯新校舍落成不久，格罗皮乌斯从迈耶的那篇《新世界》宣言中，必定感受到了包豪斯正在逐渐失去的早年间的那股冲劲。他决定请迈耶来创办建筑系，而迈耶反过来向格罗皮乌斯表达了自己"基本上将沿着功能、集体、建造这条路径，去实现 ABC[1] 和'新世界'宣言中构想的"策略。事实上，这也就是格罗皮乌斯与迈耶相互之间有关是否涉及政治的误解来源，因为这个表态中已经暗示他将基于建筑的政治维度，建设合作社，而不仅仅是培养格罗皮乌斯意义上的合作者。同样可以想见的是，相比于迈耶已经经历过的"合作"，当他满怀壮志地来到德绍包豪斯这个自称的"集体"，发现它基本上还处在他所理解的"合作"的初级阶段时，他的内心会存有怎样的不满。

因此，迈耶从一开始就觉得自己在这所"艺术的"包豪斯里处境尴尬。孤立无援，难以施展。一方面，在他看来唯一能指望的"建筑师"格罗皮乌斯并没有真的与自己站在同一战壕，他们不能相互理解，这种局面太糟糕了。另一方面，他个人对包豪斯的日常生活方式也很不习惯。在1927年11月写给维利·鲍迈斯特 [Willi Baumeister] 的信中，迈耶抱怨道，这里的"每件事情都那么迟缓，我们又不是来德绍坐吃等死的"[2]。如果不是此后格罗皮乌斯任命他做新的校长，此前一直漂泊不定的迈耶或许很快就会离开。

上任之后，摆在迈耶面前的是一个可以按自己构想去发展包豪斯的机会。除了要解决包豪斯实际的财务问题（他后来确实也颇为成功地解决了），还要以更为普遍性的原则去替代格罗皮乌斯强调的阶段性任务。前提是，如何克服他观察到的包豪斯问题，也就是形式主义的困境与潜在的风格威胁。或许在迈耶看来，格罗皮乌斯的提前辞职，已经意味着在1928年的总体社会条件中的包豪斯逐渐陷入了某种死循环。

当时的市场仍处于自由的供需关系与竞争环境中。包豪斯人此前确实有志于改变这一局面，狂热地寻找新的视觉文化，以及新的语言形式。从表面上来看，这些视觉

形式也确实逆市场潮流而行，它们是实际的功能和对象的本质特征经由技术中介后的体现，也因此正在形成一种带有批判意识的技术美学。但是在迈耶看来，如果无法从市场的结构机制中寻求突破，那么越狂热，恰恰越有可能走向形式主义的窠臼，这样一来包豪斯将注定成为一种风格，即使它自己从未如此宣称。

许多年后，经历了苏联磨砺的迈耶总结道，建筑是时间-空间中的技艺，一旦脱离了时代与社会，建筑就会变成脱离现实处境的一个空洞的骗局，一个令人着迷的玩具，或者说粗鄙时尚的追随者。实际上在迈耶加入包豪斯的时候，他就确定了这种建筑与社会政治的关系，并试图从格罗皮乌斯式的空间愿景的引领性转向政治愿景的同步性，他相信建筑师只有在社会政治限定性的框架中，才有真正意义上的行动。

为此，迈耶增加了科学课程的比重，自然也就抑制了艺术家们在学校中的作用。他强化了各个工坊之间的融合，根据实际的职业需求展开培训，针对市场的问题推进类型和标准的研发。与此前包豪斯更不相同的是，他还倡导社会研究，并要求紧密地与工人运动和工会联合，试图更为清晰准确地锁定包豪斯所应当具有的社会使命。在迈耶看来，日常生活不仅仅只有形式，如果艺术家们想要发挥有效的社会作用，必须介入到公众的需要中去。迈耶认为对于当时笼罩着包豪斯的主要威胁，这才是唯一有效的解决方案。

1__ ABC 是 1923 年汉斯·迈耶与汉斯·施密特、马特·斯坦姆和利西茨基共同发起的建筑杂志。
2__ 在汉斯·迈耶看来，包豪斯这种在外的名声，远远超出了它做成任何一件事情的实际能力，"每个玻璃茶杯的构成形式都被当成了一个问题，这个社会主义大教堂里萦绕着一种有如中世纪般的崇拜气氛，战前为艺术进行过革命的那些人，拼命地想要守住这种崇拜，而推波助澜的是那些对左翼白眼相向的年轻人。就是这些年轻人，还在幻想着自己将来也能够共列在这座圣殿中，受到顶礼的膜拜"。参见 Claude Schnaidt. *Hannes Meyer: Bauten, Projekte und Schriften*. A. Neiggli, Terfen, 1965. 对一些包豪斯人寄予客体上的灵韵，迈耶的这种看法与此前施莱默的观点其实并没有太大的区别。

图75 | ADGB（德国工会联合会）学校
汉斯·迈耶和汉斯·维特尔，1928—1930

迈耶在上任的演讲中问道："我们的工作到底是由内部还是外部决定的？要么我们根据外部世界的需要，帮助塑造生活的新形式，据此设置新的课程，要么我们继续让自己成为一个孤岛，以促进个体的价值，哪一种将更富有成效？"[1] 可以说迈耶的改制直击生产方式的核心，是一条由社会新的生产关系不断地反向推动建筑生产力的路线。在迈耶上任之前，包豪斯已经从计划性认同退回到内部，形成某种抵抗性认同[2]，而此时，迈耶想将这种抵抗变成面向外部的对抗，他并不想在艺术的自律与他律之间过分地纠缠。

此前包豪斯的逆势而动已经激起了社会上传统势力的反对，甚至还出现过暴力对抗。敌视这所学校的并不只限于纳粹势力，中产阶级和传统的城市手工业者也是攻击包豪斯的主力。为了避免仅仅由于形式问题就引发矛盾，迈耶声明要对这种基于功能主义的形式教条予以纠正："什么是现代的住宅，并不取决于是或不是平屋顶的房子，而取决于它与人类生存的直接关系"。

这些都意味着迈耶的包豪斯打算逐步形成跨领域的结合，培养新一批的社会人才。

246

包豪斯的研究者普遍有一种共识，那就是迈耶时期的包豪斯在智识方面的探索有所减弱。然而究其原因，倒未必是迈耶的理念过于反智，或者他的举措较为急功近利，真正难辞其咎的地方在于，他过分直接地将教学上的价值判断与社会中的工具理性对接了。反观格罗皮乌斯在同一问题上的态度，可以见出两人关键性的差异。

格罗皮乌斯寄希望于美学和技术之间的相互调节，也就是力求新教育的价值与社会功效统一。然而这种统一应该实现于何处？在学院内还是社会中？格罗皮乌斯更倾向于后者。至少在格罗皮乌斯看来，学校和社会的角色应该各有侧重。有一点可以确定，如果设计成果不能达到美学标准，就不应该投入使用。但是这并不意味着艺术与技术的统一非得在包豪斯内部完成。既然当时整个市场日益受到技术的主导，出于制衡的考虑，格罗皮乌斯的包豪斯宁可更多地强调审美，而不是技术。迈耶却希望包豪斯的价值能够直接在社会中获得检验，由此，新改制的包豪斯就无所谓学院的内外之别了。他要让包豪斯直接履行一个理想社会的建设使命。▬ 图75

迈耶1929年发表了《包豪斯与社会》，在包豪斯创立十周年的当口，他借这篇带有新宣言意味的文章指出，并不是社会需要包豪斯，而是包豪斯需要社会。这是迈耶与格罗皮乌斯在政治动力上的区别。这种动力既有务实的一面，又有更为理想的一面。在迈耶的语境中，"包豪斯需要社会"并不是指包豪斯需要直接融入现实社会，而是包豪斯需要在对理想社会做出预设的前提下，检视自身的不完美。如果1919年宣言将完整的建造视为一切创造活动的最终目的，那么迈耶现在宣称，建造的终极目标是

1__Hans Wingler. *Das Bauhaus.* Verlag Gebr. Rasch & Co. Bramsche 1962.
2__ 这里的"计划性"认同（project identity）与"抵抗性"认同（resistance identity），取自于卡斯特设定的理论框架。抵抗性认同是由那些地位和环境被支配性逻辑所贬低或诬蔑的行动者所拥有的，希望在不同于或相反于既有社会体制的原则基础上生存下来；而计划性认同是当社会行动者基于不管怎样得到的文化材料，希望构建一种新的、重新界定其社会地位并因此寻求全面社会转型的认同。此外还有"合法性"认同（legitimizing identity），引入社会的支配性制度，扩展并合理化对社会行动者的支配。参见曼纽尔·卡斯特"信息时代三部曲"的第二部（第2版）。曼纽尔·卡斯特. 认同的力量 [M]. 曹荣湘，译. 北京：社会科学文献出版社，2004. 以包豪斯当时的情形来看，汉斯·迈耶肯定不想止步于格罗皮乌斯的做法，仅仅留给市场竞争去做选择，以换取建造者自身"合法"的位置。

对生活的全面组织，必须以"生活"导向超越"风格"导向。如果说格罗皮乌斯的潜台词是只要包豪斯做到足够完美，现实社会就一定会需要它，那么迈耶的态度则是：不！包豪斯需要理想社会，以便让自身完美。同理，逆否地来说，一个理想的社会不需要一个还不够理想的包豪斯。曾经，在格罗皮乌斯的包豪斯内部始终保持着某种张力，最大张力就存在于艺术与建造之间。而迈耶不得不面对的，正是格罗皮乌斯遗留下来的这些潜在矛盾，这一张力现在越发外化为包豪斯与社会之间的紧张关系。事实上，内部分化的危险信号并不是在迈耶的任上才出现的。危险关系原本就体现在格罗皮乌斯与其他几位形式大师之间。甚至可以说，迈耶推倒的只是这一系列矛盾的最后一块多米诺骨牌。

卡莱在1929年的包豪斯巡展导言中写到，包豪斯魏玛时期，期盼着绘画方面与学校其他的创作实践形成充分的互动，在那时至少还算一个梦想，那么现在，它已然幻灭。如果迈耶真的既想将包豪斯解救出困局，又想让当时包豪斯的各种力量都还能满意，就只能让成员们各行其是，同时弱化包豪斯公共形象的激进姿态。可这样一来，就等于否定了格罗皮乌斯留给他的任务。如果一定想要延续格罗皮乌斯的路线，就必须从格罗皮乌斯自己已经做出让步的地方重新出发，回到更早期格罗皮乌斯制定愿景时的原点上去，更为坚决地执行新世界的目标！

迈耶刚上任时也坚守过艺术与建造相互结合的立场，只不过针对艺术的作用，他从建造的角度提出了完全不同的看法。如果建造是一个生物过程，那么建筑就不仅仅是居住的机器，而更应当成为生命的装置，同时满足于身体与心智的需要；因此，在迈耶看来，即使存在绘画与生产建设之间的敌对氛围，在包豪斯既定的以建造为导向的课程挤压之中，绘画仍能够直击人性的根源，这些情感价值恰恰是不可或缺的[1]。

然而另一方面，迈耶又否认建造是一种可以基于个体艺术家的感性活动。格罗皮乌斯曾经希望艺术能够为建造提供引领性的创造力，而迈耶则强调经济基础才是最为重要的限制性条件，必须在此条件下围绕生活的全过程展开建造活动。比如在建造的动机上，迈耶罗列了一套远比所谓功能更为复杂的要素：1）性生活、2）睡眠习惯、

3）宠物 、4）园艺 、5）个人卫生 、6）气候、7）室内卫生、8）汽车维护、9）烹饪 、10）取暖、11）日照、12）服务。表面上看，罗列这些不在一个分类系统下的要素实在缺乏逻辑，同时也未必全面，但这些的确是从日常行为中提取出来的具体项。它们将生活链分解开，却又不是通常将功能与空间一一对应的僵化分区。它们引出日常生活所有重要的方面，而每一方面又可以引入不同的专业人员来共同推进。如此展开的建造不是别的，就是组织：社会、技术、经济、心理的组织。当建筑师与所有这些相关的专家合作时，建筑师才成就了"组织"。从改造日常生活并重新为此制定规制的角度来看，建筑师相对于艺术家是科学的，而相对于其他专家，"组织"过程本身就是艺术的。这才是迈耶所理解的艺术与技术的辩证统一之所在。如果新的建造是社会性的事业，那么迈耶所为就是在各种专业的边缘处，破除单向度的视野，重新设置建筑师的角色！

 人们或许很难从迈耶的实践中看到他个人如何关注建造的心理和情感要素，又如何把这些要素与"生"之要素联系起来，他自己也未必擅长此道。然而，迈耶关心的重点恰恰在于，如何通过把建筑师转化成组织者，给这一复杂的建造工作预留将要到来的使命，同时，如何汇聚更多的问题，把它们留给未来可以合作的其他专家。对于那些来自现有职业体制中的建筑师而言，迈耶的所作所为的确比较难以理解，因为一个曾经投身于合作社的建筑师所强调的集体工作，其现实意义是很难仅仅借由建筑物去捕捉的。相较于带有知识分子精英色彩的技术美学目标，迈耶的建筑观不是过于空泛，而是更为"一般"，或许也更为"深远"。这是对"建筑如此重要，应当留给建筑师"的另一种颠倒——建筑如此重要，不应当只留给建筑师，它需要更漫无边际的与他者相遇的文化政治与生活哲学。只不过在当时的历史政治条件中，这种"相遇"太容易被现实中不可抗拒的权力占用，从而丧失斗争意义上的合作与组织的可能性[2]。

[1] 在迈耶的包豪斯时期，即使在敌对的氛围中，在包豪斯的建筑与目标导向的学科理性的挤压之中，仍有一大把年轻的画家学生，包括很多没有登记在绘画专业的学生，这可以算得上是明白无误的证明。

[2] 迈耶之后可以在苏联很快地适应国家层级的组织规模，这并不令人吃惊，但他未必能够从中促使更为有效的推进，其中的原因正是他不可能那么快地在这种被动的局面中明晰地把握住这一庞大组织中权力关系之间的复杂交错。

身为校长的迈耶，比起他在建筑系的时候，确实在组织过程中掌握了更强的主导性。这就是为什么他任下的包豪斯吸纳了更多的年轻人，这里不再过度信赖所谓的天分，而是通过包豪斯训练，帮助各类年轻人找到自己将来在社会上的位置。如果说格罗皮乌斯看到的是面向未来的教义，那么迈耶并不打算过多地迂回，他希望直接根据当下的情境不断地实践与突破。这种思路本也无可厚非，但是从实际的运作来看却演变为一系列失当的举措：政治上果敢的英雄主义并不完全适用于一位校长，因为他没有给平衡和牵制留下余地。由此带来的结果，不是简单的迭代更新问题，不是包豪斯在格罗皮乌斯和迈耶之间被撕裂成两个阶段的问题，情况更糟糕：在德绍的包豪斯内部出现了一个迈耶的包豪斯，一个以"包豪斯"名义基于合作理念的强组织体系。以至于最后，迈耶与老大师们之间日趋严重的矛盾已经不再是理念之争了，而是掺杂了深深的怨念。在突然解雇迈耶这件事上，格罗皮乌斯时期就已经潜在的势力之争终于走向了前台，理念之争仅仅成了政治局势较量中的一个由头。

让我们再次回到格罗皮乌斯辞职的那一个时间点上的矛盾：包豪斯这两位校长都具有务实的一面，尽管作为后继者的迈耶在行事作风上显得更为现实和急躁。然而迈耶真正要考量的其实是一个更为长期的建设，他更看重的是如何从政治意识上赋予集体以核心的目标，从组织方式上赋予社会以发展的框架及斗争的工具。这是一个针对现实的长周期构划，因而也更需要取得坚实的政权支持。格罗皮乌斯的务实则体现在一种坚韧的审时度势中，他的总体理念在实践中步步"退让"和转换，首先退守于集体协作，然后退守于阶段性任务。直到他辞职那一刻，格罗皮乌斯原本还有所期待的"新世界"已经不得不被他压缩为"新建筑"的理想了。这种对理性主义的恪守，与迈耶希望将技术的复数汇聚到新世界（社会）中的那种进取相反，格罗皮乌斯已经仅仅致力于将社会的复数汇聚到新建筑（技术）中。∎

汉斯·迈耶：不完美世界中的原则

包豪斯的第二任校长汉斯·迈耶或许会被很多人看作包豪斯历史上的伤疤，按照格罗皮乌斯和密斯的看法，这是"完美图景中的一个污点"。正如很多人以类似的方式去看待苏联之于整个人类的历史。无论怎样，我们仍然可以从中看到，人们是如何尽其最大的可能去探测、去捕捉那个新与旧相互转换的历史瞬间。正是在诸多的可能性中，不同的人对何所谓新、何所谓旧，有着相当不同的解释。有的人在现实中对这类问题的探测既义无反顾，亦一意孤行，不惜以注定失败的宿命告终，甚至走向了原本所期望的反面。迈耶的部分经历或许是一种悲观的预兆：只有在总体的社会革命之后，建筑才有可能在真正意义上奠定其对未来的作用。如果对于格罗皮乌斯而言，从1919到1928年是他的"包豪斯九年"，那么对于迈耶而言，他的"包豪斯"从1928开始，直到1936年，他离开苏联之时才真的关闭了。

然而，作为一个具有悲情色彩的建筑师，迈耶更为积极的另一面一直持续到了他去往墨西哥之后。在那里，他对自己此前的理念做了一次总结："建筑可以作为一种武器，当然，历史性地看，它一直掌握在人类社会的统治阶级的手中"。或者，我们也可以反过来说，这已经不再只是新旧之辩，更是现实中的"武器"之争，想要夺取权力，就必须掌握建筑这一武器。由此，当我们再次回溯迈耶不同阶段对建筑的认知时，

还是能透过表面上的不稳定看到其中的持续之所在：承认建筑与政治这一前提关系，让建造成为建筑的政治本身。在这一转化的过程中，他希望克服"新建造"的偏差和现代主义运动的贬值，让客观的知识不断扩大，以便带来经济和社会结构的深层转变[1]。在当下的时代，尤其是政府权能与民主程度的地理分布极度不均衡的状况下，建造成为没有计划的项目，组织与合作也早已不是建筑学的专门议题，消费引导的信息网络资本主义和金融经济的全球流动成为当代的技术得以实现的充分条件，如何获得新的总体冲力，以及这一冲力的基础从何而来，迈耶再也无法给我们以任何具体的回应。但是，我们仍可以从迈耶随着时代噩运降临而不断变化的主张及其个体的生命力中看到他勉力维系的原则。

当迈耶欣喜雀跃地来到苏联的时候[2]，苏联正处于第一个五年计划（1928—1932）的中期，整个国家已经成为巨大的工地，政府召集了成千上万名外国专家，来帮助其工业化的建设。因此，迈耶赴苏之举，不需要被归结为某种具有过度象征意义的独特行为，尽管他所表现出来的对这种社会形式的示好、期许与憧憬，以及实际工作中的热情，相较于另一些知名的欧洲专家，的确更为强烈。

迈耶除了向苏联的同行们宣讲自己在包豪斯时的工作，组织包豪斯的展出，甚至还感慨道，自己为什么没有从1917年就在这里生活，言辞中饱含着由此前所遭受的挫败所强化的激情与热望："我请求我们的俄罗斯同志，不要把我的团队和我自己看作那种没有情感的专家，那种要求各种特权的专家，我们是同志般的同行，我们将用所有的知识、力量、经验，我们已有的关于建造的技艺，为革命的社会主义献礼。"[3]

的确如此，迈耶刚到苏联时的工作与他在包豪斯的状态并没有什么两样[4]。不仅没有中断，而且更重要的是，比起不得不接手并做出改制的包豪斯教学体系而言，这里的环境似乎完全符合迈耶此前一直倡导的建筑的科学化，甚至还迈出了一大步。这一步就是一种新型的社会组织方式，正在重构创造新建筑的方法[5]。迈耶从中看到了更为坚实的希望。

从苏联建国之初解决眼前十分严重的住房紧缺问题，到之后以各种手段和政策鼓

励建造，都还无法形成专业理性化的建造体系。直到第一个五年计划下达之后，终于有了更为精准的定位，建筑生产的计划成为附属于农业集体化与工业化的国家发展战略的一部分。摆在建筑师面前的任务是相当惊人的：五年计划设想建成一百多座新城镇。然而在这一过程中，着眼于内部发展与外部斗争同时兼备的统合目标，在理论政治与现实政治上都付出了巨大的代价。

 理论上的国家发展战略具体到社会理念的实践中，问题立刻复杂起来：一方面，执政者希望工人、农民和知识分子能够针对具体的项目表达各自的意见，但前提是必须服从于这一总体目标；而另一方面，由于财政短缺，管理者又不得不动员全民都参与到住房的建设中来。因此，在这样一个由多民族联合起来的苏维埃新政权中，想要完成如此规模的共建，就不能过多地与原有的制度相抵触，尤其是必须坚持对民族传

1__ 在迈耶看来，社会决定了生活内容，而这样的内容被放置在建筑的框架内，就是特定的社会制度在特定的时间、特定的经济和技术手段、特定的地方的真实情况。建筑如果要成为这样一种社会宣言，那么它与社会结构在给定的时间点是不能分离的。正如克劳德·施纳特所认为的那样，如果将迈耶看作通常意义上的功能主义者，那么完全是因为人们在还不了解功能主义的真正意义时，就将这个词语抛弃了。当然我们更不能滑向其反面，抛开具体的政治处境直接进行倒转，走向个体，走向对理性的反对。重点在于，那一被批判的"功能主义"究竟是因为过于庸俗功利而集体化得不够？还是仍然不够理性而不能深入到社会结构的转变之中？

2__ 1923 年时的魏玛共和国，失业率从前一年的 3% 猛增到 25%，1924 年 1 月 1 日接受救济的失业人数达 150 万。虽然此后在道威斯计划和美国的资助下，工业复苏，失业减少，然而随着 1929 年末经济危机的来临，1932 年德国的失业率已高达 44%。1930 年，汉斯·迈耶离开德国的时候，包豪斯校内的马克思主义小组从 1927 年的 7 名上升到 36 名。1931 年的 2 月后，在一位著名记者 [Milhail Kozlov] 的帮助下，7 位包豪斯的学生（Béla Sheffler, Anton Urban, René Mensch, Klaus Meumann, Konad Püschel, Philip Tolziner, Tibor Weiner）追随迈耶去了苏联，并加入了"红色包豪斯大队"，简称为红色前线。

3__ Anatole Kopp. *Foreign architects inthe Soviet Union during the first two five-year plan*. 1988.

4__ 汉斯·迈耶到莫斯科后的第一年，就被任命为中等技术院校建造联合会 [GIPROVTUS] 的首席建筑师，全国城镇规划研究院 [GIPROGOR] 的顾问，并在国立建筑大学 [VASI] 执教。这些国家级的设计组织，在当时的苏联都属于重大的创举。

5__ 苏联时期这种新型的体制有一个特殊的名称，工作"旅"或"大队"。其中配备了手艺人、技术人员、经济学家、工程师和建筑师等，以集体的工作方式，让建造的各个阶段的计划能够有组织地监管，更合理地相互配合。

统的尊重。这种互为掣肘的复杂情形也预示了1932年前后向社会主义现实主义的转变,乃至即将兴起的威权民粹主义。

但是,在大多数从1928年开始陆续去往苏联的西方建筑师眼中,看到的则是另外一番全新的景象。根据统计,1933年到1936年期间,总共有约800至1000名外国建筑师在苏联工作,大多归苏联建筑师工会管辖,其中几乎有一半来自德国。德国建筑师之所以如此众多,并不能单用通常的经济与政治的因素加以解释。在经济方面,1929年在美国爆发的大萧条确实在第二年就影响到了德国。1932年左右,德国的失业人数创下了这一历史阶段的最高,600万人,几乎接近劳动力人口的半数,45%。相应的是,魏玛共和国此前最为主要的成就之一——社会住房项目已停滞不前。但是同样陷入经济危机的其他欧洲国家的建筑师,并没有选择去苏联,美国仍是当时的首选。在政治方面,尽管德国的右翼势力正在快速占据主导地位,但此时离纳粹上台尚有时日,而在希特勒掌权之前的20世纪30年代初,德国建筑师就已经陆续移居苏联,其中很少有犹太人,年轻的犹太建筑师大多会选择巴勒斯坦。

图76 | 德国柏林胡夫爱森住宅区 [Hufeisen Siedlung] 鸟瞰
布鲁诺·陶特,1925

因此，在宏观的经济和政治因素之外，真正让德国建筑师更愿意前往苏联的原因，恐怕还是来自信念上的认同感。在德国称之为"新建造"的现代主义运动的信念，将经济学与社会学看作现代建筑的基础，将民众看作建筑师服务的主要对象。图76 在这一点上，苏联的社会主义建设与德国的社会住房在总的政策上是相近的——历史地看，这也包含着组织的社会主义与组织的资本主义之间的共通性。资本主义的人道主义与反资本主义的人道主义在这一信念的内在冲动中合流了。

尽管在迈耶看来，仍维持在民主与市场化制度的西方国家到了那个历史阶段，已经没有能力为有志于新世界的知识分子群体提供一个更有价值的人生目标，但是，对于大多数刚到苏联的西方建筑师而言，此时的苏联是一个更适合将无法马上在西方实现的既定理念进一步推进的地方。只不过他们的印象大多还停留在20世纪20年代，他们以为自己踏上了一个官方都大力支持现代建筑的国度。在某种程度上也的确如此，在相当长一段时间里，西方现代建筑理论甚至还追随着苏联建筑师的专业意见。我们可以从1928年6月在瑞士拉萨拉兹 [La Sarraz] 堡举行的国际现代建筑协会成立大会上很清楚地看到这一点，迈耶也参与起草并签署的正式宣言为现代建筑的总体原则奠定了基础[1]。此外现代运动中的许多建筑师也在不同的场合公开地对苏联的建筑和城市规划，以及社会和政治生活表达了巨大的热情。如果再往前推至20世纪20年代初，年轻的俄罗斯建筑师在捍卫"新建造"的想法时，甚至比他们的西方同行更为彻底。柯布西耶就曾对此有积极的回应，他认为西方的建筑师能做的只是整形手术，想方设法用过去的学科知识去恢复前世的荣光[2]。反观苏联的革命潮流，现代运动与民众之

1__ 国际现代建筑协会得以成立，间接地受到了1927年那场竞赛丑闻的影响。勒·柯布西耶是其中主要的"受害者"。遭受到失败的进步建筑师团结起来，希望能够共同去定义建筑中存在的问题，调整并传播现代建筑的理念，为技术、经济和社会化的现代生活提供解决方案。那时已经是包豪斯校长的汉斯·迈耶，积极地投身到了1928年6月25日至29日的筹备会议之中。正式的宣言确立了四个必须密切关注的议题：资本主义社会的生产原则、城乡空间、建筑师与公众的关系，以及建筑师与国家（教育）的关系。

2__ 柯布西耶曾经夸赞过，莫斯科的人们正在不知疲倦地工作，致力于发明新的建筑，找寻最具特色、最纯粹的解决方案……无论出于人为，还是出于更深层的动机，在莫斯科能够感受到新世界即将到来的迹象。……在苏联，可以自由地规划，在苏联，正在尽情地挥洒。

间的紧密关系已经成为客观的事实。换言之，苏联的建设并不是提出问题，而是一下子就抛出了答案本身。对此，建筑师们不仅需要响应，而且需要快速地响应，创造出新的建筑类型和组织。无疑，对于外来者而言，当时的苏联处处预示着新的契机。

然而，这个正在落向实处的乌托邦的未来却并非一片坦途。在尘埃未定之前，已是暗流涌动，波诡云谲，扑朔迷离的程度即使是身处其中的很多政治人物在那时也无从捉摸。如果说创建反映革命的和布尔什维克愿景的理想建筑是所有建筑师们的契机，那么存在于这种契机中的内在错位，则源自于由此引发的形式与内容之辩。概言之，苏联先锋派内部存在着两种趋向：早先成立的 ASNOVA（新建筑家协会）试图寻求先于功能的形式，其创建者坚持心理和意识形态的力量，主张保有一定的自律性，以找寻形式中的征兆；而稍后占据主导的 OSA（现代建筑师联盟）则认为，形式应当完全取决于功能和结构自主生成的结果，由此主张放弃艺术与美学，或者说将其任务扩展到实际的建筑工程问题中去。不管这两种趋向有着怎样的区别，都不能仅仅被看作艺术上的先锋运动，它们本身都从属于社会和政治的总体运动。

与西方建筑师只是在市场上接受项目委托不同，苏联先锋派所要面对的更为紧迫的议题，是如何与无产阶级一起工作，参与到新的生活方式的建设中。在这种新条件下的建设必然包括如何去塑造新的社会关系。建筑所要具备的共同特性并不是为了遵循现有的状况，而是为了反映社会和生产内容将要到来的样貌——无论是建筑物，还是整个城镇，都注定是为了去成就社会的变革。

但是到了 1930 年间，实际正在发生的情况是，构成主义的杂志被接替，曾经的支持者纷纷倒戈转向。另一个刚成立不久的新组织，VOPRA（全俄罗斯无产阶级社会建筑师），既批判 ASNOVA 在视觉感知上固化了某种绝对的规律，同时又批判 OSA 丧失了带动群众的创建力。总之，两者都被指责为"表面文章"，极端主义原则下的不切实际。

VOPRA 在此前出版的政治文艺期刊上发表了自己的宣言，主张"无产阶级艺术应当表达工人阶级的思想和深刻的愿望，无产阶级建筑是形式和内容共同结合的艺术，

要通过马克思主义的分析方法对过往文化中的历史经验展开批判性的利用。"[1] 迈耶去了苏联之后，加入的正是这个组织。不过在当时的政治气候中，似乎也只有这样一个组织可以加入。而他又恰恰特别能从这类批判中感受到存在于乌托邦的想象与现实之间的差异。因为这些矛盾在此前的包豪斯大多已经发生过，我们不妨将 VOPRA 看作魏玛时期伊顿的翻版，而 OSA 恰恰就是他自己在包豪斯被迫离职时所处的境地。

之后不久，苏联政府决定合并各个文化组织，并进行统一管理，这类辩论就此终止。理论上的争议必须放到实践中去调整，必须以社会主义现实主义的指导方针回应社会的物质和精神需求，尤其必须尊重苏联内部各个民族经济、文化与政治等各个方面的传统。仅从当时的历史条件来看，这种以建设为目的的计划转向，多少也有它的合理性。

相似的情况还发生在城市规划的理论与实践中。与迈耶接手包豪斯时的任务相似的是，通过政府权能的提升，在建筑这一基本议题解决之后，工作的重心必须尽快转到国家层面的建设，这就意味着在不同的城市规划构想中做出抉择。换言之，如何去理解马克思的名言"集体化的首要条件之一，就是要消除城镇和乡村之间的对抗"这一理论问题，同时也是关于"社会主义的城市"应当是怎样的面貌这一现实命题。在这些问题上，同样也存在着相互对立的观点："城市化"与"去城市化"构成两个阵营。一方主张集中的城镇建设，另一方主张沿着基础设施分散布置；一方主张以工作为单位，另一方主张以家庭为单元。到了 1930 年 5 月 16 日，共产党中央委员会以相同的行政手段发布了法令，不仅以财政困难为由，否定了"城市化"与"去城市化"各自计

1__"无产阶级"翻身成为国家的主人，在这样的主导口号下，将原有统治阶级的公共建筑交还给人民使用，是在最短的时间内从国家层面上形成凝聚力的手段。如果从拉康的肉身与结构的两次死亡的理论框架来看，这种"占领"只是第一次死亡。而结构性的死亡意味着破除资产阶级与工人阶级这一组对立的关系，远比肉身的死亡来得更为复杂和辩证。换言之，没有了资产阶级作为对立面的工人阶级，也就失去了它自身得以立足的位置。而在齐泽克对马克思文本的阐释中，就此严格区分了工人阶级与无产阶级这两个概念。一方面，这可以让我们重新去理解迈耶对"人民"与"新世界"这组概念的使用，另一方面，也可以用来解释为什么在之后解构主义风潮的所谓"先锋"中，有不少人不仅对当时苏联构成主义时期的创作感兴趣，而且还从中取用了相当一部分的形式语汇。

划的现实可行性,还对双方都展开了严厉的批判 [1],认为这些构想都以充满幻想和危险的尝试,阻碍了社会主义正在改造的生活方式。

历史上实际发生的情况是采取了某种折中方案,遵循经济集中计划的原理,直接反映出苏联当时所处的工业化初级阶段的基本特征。但是,与这些具体的理念之争成功与否无关的是,实际上这一折中方案宣告的是政府权能逐步加强的开端:在国家建设过程中明显改善的民众生活条件,似乎可以用来证明政策上的成功,却也最终加速了总体上的集权化运作。以 1932 年为界,到了第二个五年计划开始之际,斯大林的压迫和专制政权已经得到巩固。与此同时,掌权建筑学会的一小圈子人,强行通过了新古典主义原则的决策。仍在苏联工作的国外专业人员发现周遭疑云密布,而四年之后,情况更是急转直下,到了让人无法容忍的地步,直至政治上的大清洗 [2],西方建筑师寄予此地的现代主义抱负,最终落下了帷幕。

迈耶一直到 1936 年,他的一名亲信被逮捕并驱逐出境之后,才离开了苏联。他完完整整地经历了这一系列变化的全过程。那么,在这一过程中迈耶所做的各种回应,究竟是设法延续他在包豪未竟的事业,还是最终背离了此前的理想呢?公正地来说,迈耶在苏联的特殊处境和选择,并不完全取决于整个外部政策的急剧变化。因为从一开始,苏联在认可了国家建设的目标之后,对引入的外国专家的实际态度就一直比较暧昧,既有表述层面上意识形态的防御性批判,也有操作层面上悬置这些批判的实际技术需求 [3],这一点几乎自始至终没有发生过多大的改变。

无论在展望新世界的意识形态上有着多么不同的冲突,一旦建筑师被安置在实际的运作程序中,其先锋性也就自然降格到技术实验的层面。换言之,对未来世界的预言自然降格成对现实体制的强化。当然,我们可以在去往苏联的西方建筑师的政治谱系中,列举几位完全出于政治原因做出选择的人物。比如第一位去苏联的德国建筑师,奥斯瓦尔德·施奈德雷特斯 [Oswald Schneideratus],他在柏林就是一位军事共产主义者。另一位法国的建筑师安德烈·吕尔萨 [André Lurçat],他在大部分德国著名建筑师及勒·柯布西耶等人与苏联专家的关系破裂并且离开的两年后,才于 1934 年正式定居苏联。作为一个共产党,出于党性原则上的服从,他于此时去了苏联,而在第二次世界大战之后回法国,又是出于政治上的信念,他拒绝了去苏联前曾经维护的现代主义原则,坚持以苏联建筑为代表的"新趋势",继续运用社会主义现实主义原则。

但是其他知名的建筑师大多并非如此,因而也大多在 1932 年官方发布苏维埃宫

竞赛结果的这一决裂时刻之后，不再投入与苏联相关的工作。话说回来，起初赶赴苏联时，他们的心思本就各有不同。比如恩斯特·梅[Ernst May]就宣称并不关心政治，"我为苏联政府工作，希望能在工作的同时，对德国的经济有所帮助"。不过他同时也表示，能有机会参与到这样一项巨大的不可预测其成功与否的国家实验中去，个人安危算不得什么。当然，在这种实验中，也还存在着德国新建造一直以来的人道主义救赎论：建筑师应当联合起来，不要考虑国籍上的区别，以他们的同情心去满足人类的需要。

1__"城市化"阵营的主张认为农业是附属于城市的功能，因此，农业的机械化和合理化必须要求土地集中，以便扩大生产。原有的村应当逐渐变成镇。所谓的"农业镇"与工业镇遵循相同的发展路数，将此前的生活方式转化为组织起来的住宅和生产区。大量的工业镇和农业镇可以取代城市群和村庄，其中的消费方式完全集体化。而"去城市化"阵营提出的构想是城镇带，偏重于沿着交通路线连接全国范围内提取和加工自然资源的地方，人口均匀分布，以便满足可持续发展的需要。两者的差别在于，前者废除家庭住宅单元，以公共房屋取而代之。这相当于在乌托邦概念的基础上，以公共生活废除家庭生活，直接解决过量人口的居住问题。而后者并不认为这种集中的城镇足以作为自成体系的生长体。因此仍然以每个家庭为单元，有归属于自己的批量生产的房屋。但是这个构想最大的弱点在于，现有的基础设施条件太差，必须重新建设，遍布苏联全境的公路网络无疑增加了大量的建设成本，而且需要相当长的时间才能完成。但最重要的是，对于苏联当时所处的工业化的初级阶段而言，这一构想还违背了经济集中计划的原理。如果我们再从伊尼斯"帝国与传播"的理论框架来看这两种城市构想之间的分歧，那么在西方，因为没有重大的国家层级的革命，仅从建筑顺推到城市的一体化的确更容易实现，而在苏联，建筑与城市各自的作用相对来说是分离的。城市在苏联的国家建设中能起的作用是更为坚实地推进经济社会的总体发展。建筑，尤其是标志性的建筑意味着意识形态的象征物，比如纪念碑主要就是用来加强国家层面的凝聚力。因此，相较于欧洲国家各自的版图范围，苏联从帝国主义竞争体系中退出之后，回到"在一国建设社会主义国家"所引发的（布哈林、斯大林、托洛茨基之间的）党内政治斗争，在之后对这两大阵营的批判中也有所体现。

2__苏联肃反运动，也称大清洗，或译为"大整肃""大肃反"，是指1934年在苏联领导人斯大林执政时爆发的一场政治镇压和迫害运动。而之后的1937年至1938年，则被称为苏联"大恐怖"时期。在此期间，130万人被判刑，其中68.2万人遭枪杀。最终，对斯大林的个人崇拜达到了前所未有的状态，使苏联的党、政、军、科学文化界失去了一大批优秀的骨干。

3__当时德国的新建造有三项职业标准，包括技术上，以简化的建筑形式和技术，适应新的建筑材料和其特定的用户；社会上，借助社会民主党的平台，建设大量的社会住宅，工人住宅；人文上，基本的人道主义是专业实践的伦理底线，并非纯粹的经济学角度的最低标准，人的幸福成为最重要的计算指标。事实上，苏联规划师对这些基本上持肯定态度，他们把西方资本主义国家城市中心的不受控制和恶性蔓延，归咎为资本主义发展下的罪恶，认为这不是技术和方法层面的问题，而是意识形态使然。

梅到了苏联之后，享受着外国专家的特殊待遇，也接到了相当多的项目。不过在他离开苏联时，也照例受到了苏联官方的严厉批判，这看上去就像苏联对待外来专家通行的潜规则。与看重实际项目的梅相比，在理念上更加认同苏联社会的陶特却是铩羽而归。在这样的大背景下，迈耶个人表现出来的对新社会的热望更显得与众不同。迈耶的"大队"（工作团队）并不像梅的"大队"那样只不过是一个外国公司而已，迈耶更希望能够全身心地融入苏联的社会环境，盼之心切。不仅如此，他还专门为苏联的建筑和社会做宣传，周游欧洲讲课，在国际性的建筑出版物和杂志上写作，为苏联的事业推波助澜。

让我们仍旧以1932年为分界点，看看迈耶前后的变化。此前的迈耶试图证明建筑并不是一种艺术，而在1933年的苏联建筑协会上，迈耶明确表态接受新秩序："最近，我再次对古典的，更一般意义上的古代建筑萌生了兴趣，这可以帮助我探索社会主义建筑中的'民族表达'的命题"。但是对于迈耶而言，从泛国际到民族表达不能仅仅被看作建筑形式上的转变，其中仍是认识上的延续，关乎根源的问题：即必须从具体的社会政治出发思考建筑。他在访谈中将资产阶级社会中所谓的"进步"时期与当前社会的衰败并列在一起，认为对一些当代资本主义建筑师而言，对艺术的拒绝恰恰应当被看作一种"资产阶级"文化崩溃的迹象，这些建筑师当然也包括此前的自己。

由此，他的认识更加清晰了：此前自己之所以拒绝艺术，实质上是在拒绝资产阶级的文化。相应地，这样的建筑师当时所强调的建筑"功能"，实际上是对建筑之社会维度进行反思的统称。因此，毫不奇怪，这些试图在资本主义条件下对"资产阶级"建筑展开的改良，归根到底，最好的情况也只能成为纯机械的产物。据此可知，迈耶仍然从捍卫社会进步的角度去看待建筑的进程，"不是在画板上，而是在发展的荆棘之路上，去分享政治上的构想"。颇具反讽意味的是，尽管迈耶去东方，去苏联，乃至去了苏联的更东方，他都以同等的热情投身到社会的现场，投身到建造的现场。只不过在离开苏联之时，就像不少外国建筑师那样，他的很多方案并没能在他的主导下建设完工。

迈耶离开苏联之后的种种言行，也让许多人不解。一方面，即使受到过如此近身的政治压迫，他仍然通过一些写作继续支持苏联。而另一方面，他实际的方案又退回到他在包豪斯时期建立的方法，在其中丝毫看不到他在苏联最后几年中探寻的并为之辩护的建筑原则。我们有必要将这一系列的反差放回他1931年的一篇当时并未发表的文章中，去理解内在的某种持续性。

这篇题为"马克思主义建筑的十三项原则"[1]的文章，或许也是迈耶用来回应VOPRA主导者之一莫尔德维诺夫[Mordvinov]针对他策划的展览"德绍包豪斯1928—1930"的批评：格罗皮乌斯的学校是将技术审美化，而迈耶的学校仍缺乏社会意识形态的关联，在方法上纯属机械。对此，迈耶在"十三项原则"中做出了回应，顺带表达了他对VOPRA华而不实的纪念主义的不同意见。这一局面和他1928年接任包豪斯校长时的境况颇有相似之处。

一开篇，迈耶就明确定型了一种转向——一种从物、客体到人、主体，再到组织、体系的进程。由此，"建筑不再是建造的艺术，而是建造的科学"。但这并不意味着他完全否认建筑存在艺术的维度，而只是更强调当下必须偏向于科学。"科学"[Wissenschaft]一词在德语文化世界的含义十分宽广，并非狭义地指向自然科学或技术语境中的知识，而是指对知识的整理、提炼和系统化，是"知识的集成"。如果对应于马克思主义在社会认识上的科学性，迈耶使用此词的意图就是召唤科学的组织者。建造不再是由感觉构成的行为，而是作为"一种预先计划好的组织"推进到社会体系中。在这一过程中，"建筑师是建造科学的组织者，而并非字面意思上的科学家"。

作为组织的建造，必须严格地遵循社会主义计划经济的科学结构，以此担负起将组织发展为建筑的最高形式的责任。按照迈耶的这种看法，如果社会主义计划经济的科学性在理论上可以达到某种自律，那么内在于这一体系的建筑理所当然也是某种意

1__1931年夏天，迈耶组织了名为"德绍包豪斯1928—1930"的展出，并于同年9月巡展于乌克兰的哈尔科夫。公众和专家对此表现出不同的负面反应，前者认为没能看到期待中的包豪斯，而后者认为，展出的内容进一步证明了所谓包豪斯的斗争只是在资产阶级的艺术框架中兜圈子，还不足以撼动资本主义的统治。

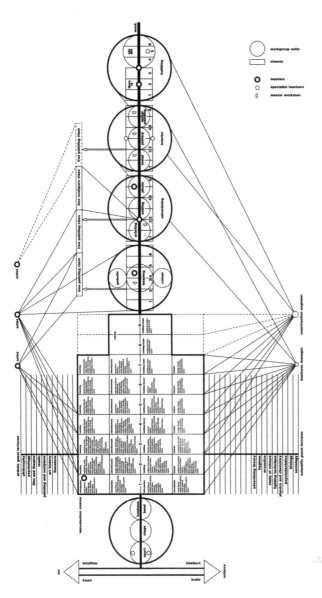

图 77 | 德绍包豪斯组织框架，1930
1987 年 HAB 重新绘制

义上的自律，从而有可能达到其自身的最高形式，纯然的建造。因此在这种"自律"的经济结构中，建筑师与人们将获得一个标准的空间，符合规范的尺度要求。而组织这些标准化的元素，将构建出某种社会生活的既标准又有机的建筑实体。■ 图77 迈耶为此设定了一个循序渐进的过程，"直到经济发展到一定程度之后，也就是计划经济得以实现的时候，需要稳步地减少标准元素的多样性，化冗为简，以此获得稳定的社

会化的生活质量"[1]。换言之，社会革命必须先于建筑设计的革命。从中我们可以看到，迈耶的这种想法仍然是奠基在非常物质性的社会经济条件之上的发展观念，而非某种理念上的先验形式。

迈耶相信在这个稳健的进程中，"社会主义建筑的最终目标是工作和娱乐的中心，是有组织（有机）的建筑实体"，以此来替代资本主义中的竞争关系。一旦这种计划经济的科学化过程是可以预见的，那么在迈耶看来，社会主义城镇的建造体系恰恰是更具弹性的，而不是如人们现在通常所认为的那样"死板"。因为只有"工业、住房、教育和娱乐中心的弹性越大，具有大众生活质量的社会交往活动持续的效果才会越大"。

这就是迈耶给出的社会主义城市的承诺，一种新的文化运动，无产阶级的文化运动。在这场运动中"建筑作为解决方案是为了最大化地让无产阶级艺术可以表达出来……比如，大众的电影、大众的剧场、大众的运动等"。因此，迈耶得出结论，房子本身并不是艺术品，而是去除自身物化意识的空间载体，"它取决于整个社会构建的维度与随之而来的功能，而不是任何用来满足悠然感伤的装饰物"。如果一定要认为建筑仍具有艺术维度，那么这一"艺术之用途，也只是用来鼓舞大众艺术的载体"而已。

建筑无关乎美丑，它总是要么暂时完美，要么还不足够，或者说，要么是对的要么就是错的。在这一大胆的判断中，迈耶排除了审美，用重新与社会的实际运作相结合的程度，置换了对建造的评判标准。这种艺术与社会大众的关系，强调的是透过对大众心理的分析来替代阶层化的特权，"城镇和建筑物必须通过组织，找到符合这一心理学的科学研究方法，必须排除那些只是基于个体情感的艺术家式的建筑师"。这样一来，迈耶也明确地提出了如何从整体建制上将科学的马克思主义规律及无产阶级的意识形态引入建造过程。先由此情入理，破除原有的建筑法条，进而在组合中形成教义，这些教义必须通过再理性化的过程成为建造的组织原则。因此，面对建筑教育中的个体，必须让学生从分析生命历程开始，让他将这些经由建造而形成的知识，转化成基于社会组织的统一体。这个过程中不必过分强调每个人的差异性，恰恰相反，

1＿＿Hannes Meyer. *On Marxist architecture*. 1931.

正是在共同抵达所谓标准化的基础上，真正意义的大众的艺术才有可能生成。

最终，迈耶将建筑师角色看作在根据经济计划建造社会主义社会的过程中所需要的组织的"助推者"。无论是什么类型的建造，对建筑师而言，都不是个人化的工作，这种工作结构的特性是由大众的要求、规范、类型和标准来决定的。因此，在这一理性化的方式和流程中，要尽可能地避免使用那些供应不足的建造材料。支配着建造的"不是革命的激情，也不是技术的激情，而是不断尽其所能，科学客观地在建造的过程中导入各种最新的研究成果"。由此，这一社会运动的科学化才有可能让建筑不再沦为审美上的刺激，而是跃升为"阶级斗争中锐利的武器"。

当我们现在再回溯这篇文章时，其中赋予建造的政治想象似乎过于直接，直接到了不可思议的地步。然而这显然不只是迈耶为了紧扣当时苏联国内的政治气氛和建设热潮的应景之作。 图78 我们甚至可以说，他所展望的是还有可能需要持续很久的国

图78 ｜西伯利亚的犹太人自治州管理中心规划方案首页
汉斯·迈耶，1933/1934

际范围的阶级斗争，以及其应当具备的前提。在某种程度上，也只有将建筑超越性地看作有组织的建造，并且考虑到1932年之前的苏联还可能提供一种具有弹性的群体计划经济模式，人们才有可能对迈耶所谓的"作为斗争武器的"批判性建筑形成更为准确的认识。也正因为此，十多年后，迈耶并没有强调个人对斯大林主义政权的怨恨，而是继续为可以将社会政治与建造有组织地结合的那一"契机"进行辩护。这也可以说明他此前在具体主张上的改弦易辙，并不只是屈从于某种强势权力。

跳脱开自身利害关系，历数当时基于国家组织中的基础设施，以及基于集体组织中的建筑师之联合，迈耶试图抵达的是：深入这场变革风暴的中心，召唤全世界的知识分子去捍卫人类已经取得的文化和人性的那一时刻，并从一个更为全面的考察视野出发，抛开局限在建筑自身发展进程中的貌似先见实则狭隘的视野，以便在真正意义上切合那段历史地理中的实际状况。借批判当时的构成主义及其他先锋派之机，迈耶再次表明，建筑师的政治使命是，也只能是，服从于终将占据统治地位的力量。因此，必须以实现无产阶级文化为目标，换言之，即使以付出所谓建筑自身的历史为代价，也要去共同开创尚未成功的革命的未来。

访谈 I

2016

问:郑小千 / BAU 学社　　答:周诗岩

包豪斯不造星!

▬

为什么会想到"重访包豪斯"?是否和您的建筑学教育背景有关?

决心深入研究包豪斯的时候,我们还没有意识到它的许多更隐蔽的遗产,只是觉得,回溯它可以帮助我们重新考量艺术、设计这类创作领域的教育最根本的意义在哪里,出路在哪里。对于这个问题,我以前(来到中国美院之前)没有这么切身的感受。

你知道的,我以前接受的是国内很正统的建筑学教育,先在东南(大学)后在同济(大学),在这两所学校学到的东西一定是让我受用终生。可是在知识结构上,坦率地说,建筑教育并不比艺术院校更善于吸纳包豪斯传统。这有体制问题,国内的建筑专业归属于理工科,同人文学科有一层隔膜。虽然在设计方法和社会意识方面有些建筑学府仍然很受益于包豪斯遗产,比如同济建筑系,它的创始人之一,黄作燊先生,是格罗皮乌斯在哈佛的弟子,我们上课的文远楼被认为有浓浓的包豪斯气息。但总的来说,大家对这个源头的理解是远远不够的,很局限。

在建筑学体系中接触到的包豪斯形象是怎样的？

那时包豪斯对我们而言属于一个知识板块，一个历史阶段。它被放在西方现代建筑史的板块里，放在介绍格罗皮乌斯的板块里。在敲定的现代主义"四大家"（格罗皮乌斯、密斯、柯布西耶、赖特）里面，格罗皮乌斯的明星效应最低，因为第一次世界大战后，除了包豪斯校舍，他没有特别出名的代表作。其他三位不一样，持续推出作品，宣传作品。一提到格罗皮乌斯，其作品一般只会重点提及德绍包豪斯校舍，很容易让人形成这样的印象：包豪斯是一所实验性的建筑设计学校，推行现代主义的建筑理念。

换句话说，在国内正统的建筑学教育里，包豪斯被有所选择地敲定在那儿了。教科书上对包豪斯校舍的介绍比包豪斯本身的介绍篇幅还长，单这一点你就可以想象，人们基本公认包豪斯是直接冲着造房子开办的学校。可现在我们兜了一个圈，从远离现实建造的那一极回到它，从艺术何为设计何为的大问题回到它。这要有机缘。也要有紧迫感。来中国美院教了几年书之后，紧迫感和机缘都来了。

这种紧迫感具体是什么呢？

就好像突然醒悟，包豪斯最大的贡献在于造新人这件事。也就是教育这件事。以前都是透过它的造人只看它的造物，大多数评论也都乐于强调它的造物能力。这是我们在某个专业领域读学术史时常见的情况：后世的解读和接受有意无意地把前辈们的遗产物化了，看成知识的对象，欣赏的对象。严格来说，除了黑山（学院）和乌尔姆（造型学院），后来的很多艺术和设计院校基本都是在表层或者操作性的层面吸收包豪斯经验。更不要说非艺术设计类的综合性院校了。就好像，包豪斯和同时期其他有远见的学校曾经实验的教育法，只在艺术专科学校还有那么一点点用武之地。可是要知道，包豪斯的全称里面没有"艺术"的字眼，也没有"建筑设计"的字眼。后来的黑山学院，创办初衷也不是要成为艺术学校，它志在做新教育，为此选择了包豪斯路线。黑山学院结果还是

被人看成了艺术院校。这是后话。

事实上，包豪斯对于我们今天可能尤其可贵的那部分，是它理念性的部分。可是已有的研究关于这部分的讨论仍然只能算刚刚起步，还有点漫不经心。比如，创造者怎么面对创造力的报应，或者说如何处理技术的打击？怎么把艺术创造力和人民或者大众重新连接在一起？怎么在强势的技术压力下争取建构集体经验和社会组织形态的主动性？……对于这些今天仍然棘手的问题，包豪斯是最早以足够深入和审慎的方式去面对的。它不满足于仅仅畅想未来并推动它到来，它实际上在预测未来的暗面，然后通过当下实践去克服它，超越它。也就是说，它要在新技术极其开放的可能性上追加必要性和超越性，这需要严苛的自我反思。我认为这一点从根本上让包豪斯区别于崇拜技术的未来派、崇尚大生产的构成派和讥讽一切的达达派。虽然这些先锋派运动从某种意义上讲都是对现代都市化进程的回应。

现实的审美建制上的诉求加上历史成因（纳粹、极权、战争、流亡），让许多人愿意相信包豪斯已经过时，不值得深究，这种态度不奇怪。历史就是这么有趣，对一个时代真正有巨大益处的东西——我指最能帮助指出这个时代根本问题的东西——往往处在这个时代的盲区。我不知道我们对此能做多少，做成什么样，但我们想试试。

现实的反差是，一方面包豪斯全面渗透进我们的日常，不论是它的产品还是教学法，都以某种方式扩散到我们当下。可另一方面，哪怕对史料做非常概括的了解，都足以让人感觉到，如今渗透在我们日常中的所谓"包豪斯风格"或者活跃在学术活动中的"包豪斯遗产"给包豪斯分派的目标，距离格罗皮乌斯用建造[BAU]或者施莱默用舞台[BÜHNE]指向的那个目标有多远。在当年包豪斯获得国际声誉的时候，奥斯卡·施莱默指出"包豪斯风格"是紧随声望而产生的一种几乎不可避免的陈词滥调；他说包豪斯风格随处可见，唯独在包豪斯他没见过。这等于提醒我们，凡从效果或成果的角度去理解包豪斯，注定是滞后而不得要领的。只要我们还在把包豪斯仅仅当作一个成功的典范去描述，就在抹去它从自身的两难处境中预留的未来想象——人们通常以为包豪斯的构想就是那些已经实现了、流行了、过时了，然后在学术领域被重新打捞出来的东西。可是有没有可能，它根本从未完全实现过呢？密斯说包豪斯实乃一种理念，基本就是这个意思。王家浩老师 2011 年在中国美院做的第

一场包豪斯讲座就是从这样一个问题开始的："如果包豪斯的成功和失败都是其计划的一部分,那我们该从何理解?"果不其然,当场有听众愤然表示不能忍:我们花了那么多钱买来了那么多藏品来,它怎么可以是失败的呢?!

▬

我们今天还是很容易从"风格"的角度去想象一个正面的包豪斯形象。

通行的艺术史比较容易给包豪斯贴上风格的标签,这可以理解,因为这样便于流通。牵涉各方面利益的现代艺术收藏和展出也扮演了类似的角色。尤其是在纳粹上台后,欧洲现代艺术和艺术家迁徙美国,不得不经历美国主流意识形态和艺术市场的双重筛选,甚至重写。1932 年 MoMA 轰动一时的"现代建筑展"之后,包豪斯成了"国际风格"[international style] 的代名词,更进一步"被"风格化了。菲利普·约翰逊 [Philip Johnson] 的布尔乔亚趣味其实离包豪斯的初衷远之又远。

包豪斯人普遍反感外界所谓的"包豪斯风格",格罗皮乌斯多次明确说,包豪斯的目标不是要传播什么风格,包豪斯教育不依靠任何事先想出来的造型意志,它要的是探求社会生活中不断变化的形式背后那种活跃的生命力。他说所谓"包豪斯风格"纯属倒退,倒退到包豪斯想要与之决斗的那种惰性状态中去。这又回到"风格"一词的含义,在传统艺术史中通常是指带有某种一致性的可辨识的形式特征。这是"风格"在肯定的意味上被使用。它也可以在否定的意味上被使用。阿多诺在《启蒙辩证法》中特别提到"风格",他隐含的意思是:每一个伟大的艺术家对既定的风格都是不信任的,而他自身真正的风格是他在和不信任的东西做斗争的过程中出现的。它不是一个被敲定的名词,而是动词。可惜我们读到的艺术史极少能够从这个层面论及风格。瓦尔堡是珍贵的例外。尼采给过一个建议:不要相信任何不是由非凡心灵撰写的历史。这个建议很实在。

■ 一方面是包豪斯对日常生活环境和物品的关心，另一方面是包豪斯对人的关心，其实这两方面应该是相通的，但很多时候，为了确定某种可以把握的"风格"，我们是不是把它对物的关心看得过于对象化了？

这确实是个问题。建造过程对象化和日常生活的物化有很大的关联。就是这个问题让我注意到"媒介"。在写建筑学博士论文的时候我的兴趣从建筑实体转向媒介和感知，下意识地开始关心媒介技术条件下的"人的变形"，只不过那时我在理论方面有些松散，写得走位飘忽（笑）。这些年的包豪斯研究让我有机会更精微和谨慎地打开这个问题。我始终对直接性和强调直接性的那类创作和言说比较警惕，用瓦尔堡的话来说，就是有着过强的"距离"意识。某种中介化的、居间调节的过程，既是我从包豪斯运动看出的东西，也是我用来看包豪斯或者别的无论什么遗产的基本方式。在这种姿态的彻底程度上，我们可以把瓦尔堡、施莱默和阿多诺这几位看作榜样，他们实际上反转了对"风格"的通常理解，把它转化为某种辩证力量。

■ 您上面提到的 BAU，一般会被译为"建筑"，译名的选择，以及人们不能理解包豪斯失败的那一面，是否和包豪斯在中文语境中的接受史有关？

知识的物化很普遍，并不是华语学界独有的现象，翻译也是"果"，不全是"因"。中文语境中对包豪斯的接受基本是从建筑学领域开始的。最早的出版物应该是格罗皮乌斯的《新建筑与包豪斯》（1979 年，中国建筑工业出版社），书名看上去直接就把包豪斯和建筑学科绑定在一起了。（20 世纪）80 年代，伊顿和康定斯基的书被译介到国内，开始让人看到包豪斯和现代艺术的关联，可这种关联比较松散。（20 世纪）80 年代末，格罗皮乌斯 1923 年那篇著名的《魏玛国立包豪斯的理念与组织》被建筑史学家吴焕加先生译出，译成"魏玛国立建筑学校"。我记得还有直接把"Bauhaus"译成建筑工程部的。总体上，国内建筑院校的研究者在回溯包豪斯时都更关注与工艺、技术相关的内容。关注技

术不是坏事，问题在于，在当时工科语境下对"建筑"的理解，基本过滤掉了人文社会维度，难免读得实用。

当然好的一面是，相较艺术院校，建筑界更会把包豪斯看作一个团队协作的教育机构，是建筑教育发展脉络中不可绕过的一个节点。它的影响力和单个明星设计师的分量很不同。即便后人慢慢喜欢以一种明星光环去投射这段历史，艺术史会抓取康定斯基、克利作为包豪斯明星，设计史会抓取格罗皮乌斯、莫霍利-纳吉作为明星，但其实包豪斯作为一个社团组织的能量远远大于个人。我刚才说格罗皮乌斯是公认的四位现代主义建筑大师中明星光环最弱的，他的明星产品最少，少得可怜。那时候莫霍利-纳吉对学生而言也不是什么明星。康定斯基是明星，但他的明星地位不是从包豪斯获得的。简单说，包豪斯不造星，包豪斯整个运动都和 20 世纪如火如荼的造星造神运动拧巴着。

这也引出了另一个问题：该如何理解 BAU？

在著名的包豪斯理念与组织图上，处于轴心位置的 BAU，与其说是"建筑物"，不如把它理解为共同的持续的"建造"，关于这个理解上的转变，我在《包豪斯理念的轴心之变》中有详细解释。当然，它可以被设定成一个半透明的摆荡状态：既可以被实体化为通常所说的建筑物，又可以被想象为"即将到来的"建筑，一种愿景。惠特福德提到，格罗皮乌斯同时希望发展一个变革社会的社团。佩夫斯纳的两本著作（《现代设计的先驱者：从威廉·莫里斯到格罗皮乌斯》《美术学院的历史》），对国内理解包豪斯影响比较大，他在追溯"美术学院的历史"时把包豪斯设定为新时代美术学院的开端，可实际上把包豪斯放在了一个比较保守的位置上，仿佛它是美术学院顺应时势更新换代的结果，贡献终究还只是给新时代（新技术时代）提供了一种新的艺术风格。他为什么这么写呢？我觉得主要原因还在于他给自己设定的历史写作任务，要既连贯又与时俱进。这么一来，他一定不会写包豪斯其实是对美术学院那条脉络走向的彻底反动，即便写到变革，也还是在美术学院的思维框架下。可是，你不觉得所谓的包豪斯新形式过于有辨识度，过于一致了，以至于它不可能就是目标本身？它的一致性恰恰说明包豪斯人志不在此。这

大大溢出了艺术史设定的形式风格逻辑，批评的工作从这里才开始。有人对包豪斯在形式上的贡献推崇备至，有人责怪它太重形式，我们要问，这些可见也容易被看见的形式究竟是什么"意向"呢？有什么任务是它非得通过形式的层面才能实现的？朗西埃在《设计的表面》那篇文章里开始就谈到这个问题，他觉得这些趋于扁平的抽象形式同时作为生命形式，给出了某种无阶层区分的社会世界的轮廓。我觉得他的理解比较适用于包豪斯偏重构成主义的那部分。

■ **格罗皮乌斯在 1919 年的《包豪斯宣言》中就提到了包豪斯的这层终极面向。这让我想到贡布里希在《艺术史之父》这篇反思黑格尔主义的文章末尾对《包豪斯宣言》的警惕，甚至把它作为一个反面例子结束了行文。该如何理解贡布里希的这种"过度敏感"？**

首先得说，有时候艺术史领域所反对的"黑格尔主义"有点过于简化刻板。"黑格尔主义""历史主义"这些词用得比较粗泛，用它们的人有时也自相矛盾。就"历史主义"这个术语，就有不下三种截然不同的用法，它们之间还存在着对抗。这是史观问题，或者说历史哲学问题，这里先不谈。应该说，佩夫斯纳确实属于贡布里希有点不以为然的那种把进步当信仰的批评家，史观比较线性。不过即便他把为现代主义运动助战当作自己批评工作的任务，倒也无可厚非，毕竟他坦白了批评家的政治维度。在今天来看，佩夫斯纳的问题不在于给批评工作强加了社会使命，而是在于他践行使命的方式过于直接。他对包豪斯的理解在现在看来是蛮简化的。同时期的吉迪恩也有这个问题。不过那个时代，这几位从艺术史传统中走出来的学者，能这样重视新事物和新社会，这种胆识今天的大多数学者未必有。反过来，贡布里希对包豪斯宣言的"过敏"触及的则是另一个问题。

这里有个重要的分野，就是战争。我们都知道，经历过第二次世界大战的那代知识分子都会深刻反思极权主义。你刚才提到贡布里希的过度敏感，我想肯定跟他对极权主义的极度反感有关。他和他所推崇的哲学家波普尔都非常警惕极权主义，警惕的方式简单说来就是诉诸科学和怀疑精神。同样是反思极权主义的起源，但法兰克福学派批判理论的代

表人物霍克海默、阿多诺和贡布里希、波普尔的看法就不同。阿多诺和波普尔有过激烈论争，卷入到（20世纪）60年代德语学界著名的"实证主义论争"。波普尔主张社会科学借鉴自然科学的方法，他的"猜想与反驳"放到贡布里希的《艺术与错觉》里基本就是"匹配与试错"。这当然贡献很大，尤其针对机械的实证主义和教条的形而上学。然而法兰克福学派一直对社会科学中的经验主义倾向和工具理性有更严厉的批评，因此，阿多诺会指出波普尔思想并没多大的批判力量，只是怀疑主义。怀疑主义加诸实证主义，一加就成了"证伪"。可依凭什么去验证呢？依凭的是"事物的本来面目"，经验地去验证。不能证伪的东西，就不科学。这大致就是波普尔版本的怀疑主义。波普尔他们认为必须保持怀疑，在结论上留有余地，而且能被科学的方法检验、证伪，以这种中立的科学态度才能有效抵制极权主义。

 问题是，阿多诺们不这么想，他们经过（20世纪）四五十年代流亡美国时对威权主义人格的研究，越发认为，经验主义和实证主义过于仰赖技术统计之类所谓的科学方法，这本身就携带了极权主义病毒。因为在这种号称普遍有效的方法背后，是把人纳入一个同一化的总体，总体中的任何事物都是可计算、可兑换的，都可以用同一化的方法加以理解和管理。你看，同样出于对极权主义和"虚假总体"的反思，对于阿多诺而言就多了一层辩证，使得他反而不会把某种"美学总体性"一棍子打死，因为他看到美学总体性有时候恰恰是被用来抵抗那个大有问题的社会总体性。贡布里希没有从这个角度看，他在包豪斯宣言中只读出格罗皮乌斯想要建设一个总体化世界，仿佛充满服从于某个虚幻总体的"醉感"，由于这种"醉感"还妄以"未来时代"的名义，仿佛就更成问题。我觉得贡布里希的忧惧主要是因为他没有把宣言放在一个对抗性结构中解读，他读得太实证了，漏掉了纸面背后的一层意思：包豪斯的建造雄心不是为了给人们强加一个总体，而恰恰是为了超越被现实强加的总体，截断由强权、资本和机器生产的同一化所主导的历史进程。一个时代可能没有共同的精神，却很可能有共通的焦虑。

■ 您的意思是,包豪斯的建造性和对现实的批判性并不矛盾?

不矛盾。而且从包豪斯的初心来看,非但不矛盾,甚至是相辅相成的。夏凡老师讲尼采的悲剧的诞生,提到一个说法叫"酒神精神的日神式实现",你可以说,包豪斯运动是"批判精神的建造式实现"。这种建造不是顺应现实,而是干预现实,不是顺应机器,而是干预机器。顺势而为只是它的策略,根本上它是逆势而生的。

■ 如果包豪斯的建造不是顺应现实,而是进行干预,是不是可以这样理解:格罗皮乌斯既为它设定了一个社会抱负,同时又谨慎地不让它直接和社会对接?

差不多是这个意思。但凡有社会抱负,并且主张直接介入社会的领袖人物,都需要扩张他的社群,格罗皮乌斯为何偏要选择小而封闭的模式?他很清楚,外部就是那个大有问题的社会现实,主导它的权力和资本太过强势,时机没成熟的话,你一对接,理念就稀释了,攥紧的力量就耗散了。包豪斯终归想让自己作为一种批判性力量介入社会,给日常生活世界提供某种替代性的方案。至少在格罗皮乌斯、克利和施莱默几位艺术家看来,包豪斯是用来抵制划一的世界的,而不是建设一个划一的世界。即便格罗皮乌斯在1923年提出"艺术与技术,新统一",也是要拿艺术去消化机器,而不是拿机器同化艺术。简单地讲,包豪斯最初的抱负是通过针对性的基础训练,习得驯服机器的本领。

格罗皮乌斯个人在战前设计了非常工业化的东西,可是他加入德意志制造联盟的时候,就已经在反对像穆特修斯那种帮助官方建立标准化规范的主张了。他做过很多工人新村,有一种朴素的集体主义、社会主义理想,希望创造力也能够介入到中下层的生活,把日常生活世界从机器制造的混乱中解放出来。关心批量生产的问题不等于支持简单的标准化生产。格罗皮乌斯反对过快的标准化,认为它抑制了创造力。包豪斯第二阶段转向"批量化生产"的研发,有复杂的原因。内外部的现实压力很大。而且,经过四年培养,年轻一代的包豪斯人,特别是几位后来

被聘为"青年大师"的学生，显示出很强的综合驾驭能力，而且这让包豪斯能够下决心"提速"，转入机器生产。总的来讲，格罗皮乌斯的战略比较迂回，也有很大的弹性。

▬
所以说，格罗皮乌斯在创建包豪斯的时候，实际上对机器化的大趋势已经有过反思了？

是的。你看他第一次世界大战前的代表作，法古斯鞋楦厂，就能感觉到他当时是多么坚定的现代主义建筑师，对钢、玻璃这类材料的运用非常惊人，大大超出时代的水平。但是经过第一次世界大战，他更多地开始警惕人对大机器、权力的盲目崇拜，还宣称应该终结重商主义的邪恶势力。包豪斯的"成熟阶段"，至少对格罗皮乌斯这样的人来说，完全不是经过摸索才渐渐意识到工业技术，而是在经历精神阵痛之后选择重新迎向工业技术。成熟期的取向是二次反思的结果，是对前一次反思路径再做调整的结果。包豪斯创建时格罗皮乌斯的政治立场很明确：反对资本主义和强权政治，反对布尔乔亚庸人的艺术和文化。可惜随后魏玛共和国的命运使得包豪斯不太有可能持续这样的立场，至少在公开的表态上不行。

▬
包豪斯初创于魏玛共和国刚成立的时候，那时包豪斯除了外部的这层矛盾，内部又有怎样的矛盾呢？

包豪斯第一阶段的矛盾比较明显是在格罗皮乌斯和伊顿之间。这方面，除了包豪斯内部的官方声明，施莱默的书信与日记中讲得也透彻，后世研究者如果提及这一段，基本都会借鉴这些史料。其实在面对新材料、新技术方面，伊顿没有那么保守，但他关心的主要问题在别处。他认为人经历现代文明之后丧失了原初那种贯通的感知，传统美术教育出了问题，必须首先重新处理人的头脑和身体，从最基本的训练开始，磨炼感受力。伊顿对包豪斯著名的初步课程贡献非常大，他设计的每一个小课程，产出什么都不重要，重要的是训练过程，有点像修行。伊顿还没到

包豪斯之前就已经在自己办的学校中实验初步课程,他是热忱的教育家,尽管不一定是一流的艺术家。和格罗皮乌斯相比,伊顿更受到东方文化的影响,强调"个人如何安身立命"的问题,方法上侧重修炼和冥想,然后越来越接近神秘的灵修,而这让坚持艺术必须介入社会的格罗皮乌斯终不能忍。施莱默很有意思,他总在坚守某种中间地带,他说:伊顿希望培养的天才是在孤寂中形成的,而格罗皮乌斯希望培养的性格却来自生活之流。那施莱默是什么态度?他希望二者结合。

施莱默认为伊、格二人的这种对立比较简化,一个要让艺术与社会完全脱离,一个要把艺术和社会直接勾连,他却怀疑这种非此即彼的切分,他相信艺术家必定会和社会相连,不过是以断裂和否定的方式,他甚至说艺术家在这样的时代需要从混乱的现实社会抽身,可抽身不是为了自我表达,而是给反思留出空间。他的这些话像极了二三十年后阿多诺对自律艺术的社会作用下的判断。

伊顿的教学理念有什么特别之处吗?

伊顿在初步课程上的总体理念和结构很精彩,目的是清除学生之前习得的套路,打破创作类别的区隔。不同创作背景的学生现在平等地学习如何处理最基本的东西:色彩、图形、材料。伊顿要他们听音乐,练呼吸,拉伸身体,就好像要以此为法门把身体里面沉睡的感受力召唤出来。

其实包豪斯最早强调"身体"的不是奥斯卡·施莱默,是伊顿。除了在他的课上修炼身体,他还向格罗皮乌斯推荐搞音乐的格鲁瑙小姐,让她在包豪斯教"和谐理论"课。伊顿很鼓励学生选修这门课。格鲁瑙的理论倒没什么过人之处,但重点是,她帮助包豪斯在创始阶段就开始发展身体意识,开发运动中的生命形式,而且把身体的运动和现代生活的普遍形式联系在一起。这种意识,在德语世界中比较早地出现在音乐领域。音乐理论家发现,音乐不仅仅是耳朵和听觉的事情,它首先是身体内在的时间感,因此,韵律训练首要的是身体运动的训练,而不是听力训练。结果有几位音乐教育家成了西方现代舞蹈理论的先驱。包括瑞士、奥地利在内的德语系统的艺术教育在引入身体训练这方面尤其突出。身体训练成了锻造新人的一个重要步骤。其实法西斯美学也包含了这个部

分。抵御极权主义，需要把感受力的训练和社会性的反思两方面统一起来，缺一不可。

■

但伊顿后来还是离开了包豪斯，他的出局是不是因为他的教学太脱离社会了？

他和格罗皮乌斯各自的观念其实都没有矛盾激化的时候表现得那么简化。我觉得格罗皮乌斯 1919 年有一段发言很惊人，比包豪斯宣言还惊人，那是他在令人沮丧的首届包豪斯学生展上做的演讲，他明确指出我们活在世界历史的一段可怕的灾变中，在这个灾变的年代，他决意不再发展大型的社会组织，而致力于发展小型的、秘密的、自给自足的社群。这多不同寻常啊，办学变成了秘密结社，摆明了要和现实社会拉开距离。这得冒多大的险，放弃多少本来唾手可得的资源。可他这是为什么呢？他在宣言和这次演讲里说得很清楚，为的是保护和培育未来社会的种子。现在一听到有教育者在呼吁艺术高等教育要全面国际化，全面社会化，我脑子里就会冒出格罗皮乌斯的这段话。回到你的问题，即便对于格罗皮乌斯，艺术与社会的关系也并非那么直接。更强调直接介入的，也是真正有效地施加了同一性强制力的，我认为是后来的两位：1923 年加入包豪斯的莫霍利 - 纳吉和 1928 年当上校长的汉斯·迈耶。只不过他们各自精湛的技术保证了问题不会太简化，即便直接介入，也必然以专业技术为中介。对莫霍利而言，是媒材的技术，对迈耶而言，是组织的技术。所以通过包豪斯，问题可以被更新了：艺术之于社会不是对接不对接的问题，要问：参与还是干预？直接干预，还是中介性的干预？布莱希特有一天对本雅明说：我不反对"反社会的"[asocial]，我反对"非社会的"[non-social]。

伊顿肯定反对直接干预社会，他想的是造人，会很强势地清理学生的头脑，清理他们在社会中受到的影响，尤其在传统美术学院教育中受到的影响。如果从造新人的雄心去看，这其实和格罗皮乌斯意义上的艺术介入社会并没有多大矛盾。格罗皮乌斯毕竟把基础教学全权托付给伊顿长达两年多。伊顿通过他创设的初步课程，一度成为除校长本人之外包豪斯最有实权的人。就我的理解，伊顿的出局主要还不是因为脱离社

会的问题，而是因为，他后来越来越以一种非理性的蛊惑力把包豪斯带向神秘主义，这一点违背了包豪斯初衷，当然也威胁到格罗皮乌斯的掌控力，制造了分裂。

说到包豪斯的初衷，当1922年格罗皮乌斯提出统合艺术与技术的时候，也有很多人觉得格罗皮乌斯背离了他们原先的设想，比如费宁格、布鲁诺·陶特、阿道夫·贝恩，而伊顿恰好也在后一年离开包豪斯。

因为要统合的不再是艺术与手工艺，而是艺术与大规模生产的技术，不是 techniques，是 technology，工业技术。这个信号一出来，就好像要放弃对机器生产和现代工业的审慎态度。格罗皮乌斯是比较复杂的人，既有坚定的理念，又懂得变通。当务之急，他要解决包豪斯的实际生存问题。长远来看，他要让包豪斯的创作进入生活，但不是作为一件艺术品。因此，当时没有明星制，不突出个体，不作品化。可惜包豪斯太短命。把它刚开始实验的半成品理解为一种完成的高级风格，和把它对外的某个口号看作它实际在做的事情，都存在类似问题：既不够公平，也不够有耐心。我这么来理解包豪斯赋予"构型"或者"设计"的使命：由于在根本立场上，它致力于让最底层的民众也可以过上起码有尊严、有活力的生活，所以这里的"设计"首先希望为现代生活环境提供的不是外观或形式，而是种种原型。原型先于类型和形式。我把原型设计看作对"最低限度的设计"本身的设计。俗白的讲，就是通过提供原型，拉平所有社会阶层的生活质量的门槛，然后，在这个基础上，每个使用者大可根据各自的财力和需要，或改造或填充或装扮。哥特风也好，古典风也好，极简风也罢，贫穷或者富贵，不过显现为不同的口味和装饰而已。

不论它有没有明确说出，我相信包豪斯在技术层面给自己设定的基本目标大体就是这个意思上的"原型设计"。同时借助这项任务，实现另一层级的目标，就是在文化世界进行象征活动。在这两个目标彻底短路之前，它们之间存在着非常有益的张力。施莱默在舞台上对现代人的刻板姿态再做处理，基本也是类似的逻辑：去寻求最低条件的表达，需要最高程度的发明能力。放到今天的理论视域中来看，施莱默、克利这

些艺术家集中处理的，主要是感性的重新分配的问题，格罗皮乌斯、汉斯·迈耶这些设计师集中处理的，主要是社会生活资源的重新分配的问题。包豪斯给自己设定的这些根本任务，或者说，我们主动把包豪斯理念理解为这些根本任务，同时也提醒了我们自己，艺术和设计曾经要干的是多么不同于今天我们常常拿它去干的事情。

▬

您说的这种主动把包豪斯理念理解为某些根本任务，是不是也在主动去共享这些与包豪斯交织的问题？

除非这样，不然我不知道有什么理由费时间谈论它（笑）。其实我们都清楚，技术、权力、资本这三方面引发的问题，到现在仍然制造着生活世界的主要矛盾，只是新技术从机器技术变成了网络技术，资本逐利方式从大工业商品拜物教变成了景观的拜物教……时隔一百年，基本的困境和危机仍然在，造新人和新社群的诉求仍然在。艺术和设计在这种现代社会中怎样做才是合乎道德的？包豪斯最早进行了系统处理这些基本问题的尝试，那时当然也有别的类似尝试，可它或许是最系统的，也是波及最久远的。在这个意义上，我们让自己同它相遇。尼采说物以类聚！你只能用你最强有力的东西解释过去，尽可能用你自己身上最高贵的品质去发现历史碎片中什么是伟大的，什么是最值得理解和保存的。你必须自身携带这个问题，才能遇见那些曾经与你思考相似问题的人。有时候学生抱怨一些文章或作品看不懂，甚至匪夷所思，我会说这再正常不过，如果前人带着自身的难题在创作，而你没有和他分享难题，你就没法和他相遇。

▬

您一开始的时候就谈到，最初研究包豪斯的时候，还没有意识到包豪斯舞台的特殊性。后来又是什么原因关注到包豪斯舞台的问题呢？

放到通常的学术体制来看，包豪斯舞台像是一个被忽视的学术空白。但是这样等于什么都没说。因为不是每一个空白都有必要填补。如果历史研究不是为了"被压抑者的回返"，空白处就让他留白好了。我们不

需要臃肿的历史。被隐没的包豪斯人很多，比如同样是包豪斯主流叙述中不太被提及的关键人物，在我，会从媒介这个角度发现施莱默，但像奥斯瓦尔德这样的人，从城市建设的角度，发现的就是汉斯·迈耶。这取决于我们想把问题引向哪里。我一直对非语言的表达比较感兴趣，比如借助空间和身体的表达，注意到包豪斯舞台可能是迟早的事。刚好那个时期，我又读到朗西埃讨论先锋派创作的一些文章。他在《影像的宿命》中把路易·富勒的舞蹈看作中介图像，用来理解马拉美的诗与贝伦斯设计产品之间的共通之处，他强调富勒在舞台上的身体姿态如何带动一切非生命物件具有了同等重要的生命形式。重建感性分配这个说法，对我有些启发，我在包豪斯舞台同包豪斯其他更有现实性的建造实践之间看到的是类似关联。施莱默这种通过姿态把声音、光影、绘画、空间同身体等量齐观的总体理念，对我而言，像是点亮了包豪斯的另一面，这是和实际建造相当不同的层面，用朗西埃的话讲，就是参与一个时代感性分配的重建行动。而且，对于朗西埃而言，现代主义者共同参与的感性分配比较像一种共鸣效应，而包豪斯舞台让我们看到了另一层"共"，"共鸣中的间隙"，这是借用麦克卢汉的说法。

关于包豪斯的通行叙述中，舞台又被摆放在什么位置呢？

我说过，在读建筑的时候完全不知道包豪斯舞台作坊和舞蹈实验，因为通行的叙述都没有提过。后来，（20世纪）90年代后期吧，可能和行为艺术在当代艺术体制中越来越受欢迎有关，包豪斯八十周年在美国、德国的几个重要展出，在画册中都有文章介绍舞台实验。又过了十年，西方学界开始出现这方面比较有力度的专项研究。综述包豪斯的书，在我读过的里面，把舞台实验放到包豪斯理念核心处理解的，是惠特福德（20世纪）80年代出版的《包豪斯》。凡是对包豪斯感兴趣的同学，我都会首先推荐这本书。虽然佩夫斯纳那部《现代设计的先驱者：从威廉·莫里斯到格罗皮乌斯》更早被译介到国内，可是今天读来写得确实比较教条。你看他在《现代设计的先驱者》中对"创新"的简化，在《反理性主义》中对"理性"的简化，在《美术学院的历史》中对设计的社会作用的简化，这几方面一旦简化，基本就看不透包豪斯了。相比之下，

他学生辈的雷纳·班纳姆可能还让人收获多一些。不过班纳姆的《第一机械时代的理论与设计》最好迟一点再读，因为它涉及比较专业的理论讨论。

回到惠特福德，他不仅是 20 世纪早期欧洲艺术尤其是德国现代艺术很出色的观察者，还是一位不错的漫画家，善于讽刺英国时事政治。惠特福德很认同社团精神，感受力敏锐，看出格罗皮乌斯是要借助艺术让包豪斯成为社会变革的策源地。这本书的中译本 2001 年出版，虽然惠特福德没有专门研究包豪斯舞台，但是他在文章中给了包豪斯舞台相当特殊的位置，甚至有那么一刻，谈到公共性时，把舞台和建筑等同起来。注意，他从没有把雕塑这类和建筑等同起来，像雕塑、家具、金工、纺织这些作坊更像是子系统……如果包豪斯的创新，就像佩夫斯纳所说的，主要在于通过设计跟新兴工业生产技术直接对接，那舞台是无法被纳入这个阐释框架的。这就是为什么大多数设计史学家索性不提舞台这档事。佩夫斯纳关注的"包豪斯"实际上主要指莫霍利-纳吉到来之后的阶段，他对伊顿淡淡一提，着重提莫霍利-纳吉，因为后者明确主张创作要跟大机器结合，顺应时代大趋势。莫霍利-纳吉 1923 年接管包豪斯初步课程，被认为标志了包豪斯的坚定转向：与机器结合。这是我们都知道的。可同时包豪斯也在经历"造新人"的转向。1921 年年底，包豪斯更换了 Logo，用施莱默设计的抽象人头像替代了先前那个很有表现主义色彩的图标。在 1923 年包豪斯大展，包豪斯舞台开始发挥比较明显的影响力，与施莱默同期为大展撰写包豪斯宣言形成呼应，强调的是"人"和"社群"，尤其是里面蕴含的社会批判意识，很敏锐地在平衡不断加强的生产主义取向。虽然这种制衡不总是有效的。生产主义取向在那个历史阶段还是很强势的。佩夫斯纳刻意强调包豪斯转型后的第二阶段，肯定是和这种生产主义取向有关的。他不怎么提这个黄金阶段中和"造新人"的理念密切相关的部分，比如派对、舞台、乐队，可能把这些当"课余活动"了。

当包豪斯舞台和"包豪斯人"的问题接通之后，其实也改变了既定认识中的包豪斯体系？

如果你指的既定认识，是把包豪斯看作一场顺应工业化生产的现代

主义运动的话，是的。我们不好再这么简单定位了。虽然这在很长时期都是学者们能够坐在一起讨论包豪斯的基本共识，就算谈理念，最后也会回到这个定位，或推崇或批判，或侧重人或侧重产品，这个基本定位是不变的。但是，从舞台实验切入，就像从社会运动切入一样，你会发现有些阐释不得不从总体叙述中脱序出来。出现一个断裂：通行的（从设计学科内部出发的）阐释无法解释包豪斯舞台，它解释不了包豪斯舞台为什么存在，为什么不仅存在，而且还在包豪斯的黄金阶段扮演关键角色。这是批判性的历史研究会让人振作的一个地方。总体中无法解释的东西，要么被我们排除在外，要么就会迫使我们重新反思这个总体。包豪斯舞台，尤其是施莱默的实验，包括相关的重要评述，让我们开始重新反思 Bauhaus 一词当中 Bau 的意味，也就是它不同于"建筑实体"的"共同建造"的意味。甚至，通过特殊的 Bühne 观念，它和 Bau 的张力，我们更加理解包豪斯政治中始终存在的危险关系何以恰恰是至关重要的。所以我有点这样想，去理解包豪斯舞台，就等于给了自己一个重新理解包豪斯的机会，往深了说甚至是，一个重新理解艺术和设计可以在何种层面介入社会的机会。

▃

前面谈到伊顿和格罗皮乌斯的分歧时，您也提到施莱默是二者之外的第三种态度。他在主持包豪斯舞台作坊时，又是如何处理艺术和社会的关系呢？

包豪斯舞蹈和派对很容易被看作纯粹的游戏，和社会介入没什么关系。从它们的形式来看，好像完全超脱于现实社会情境和生产关系。表面上确实如此。可是这种判断有点不对头。就好比，只有直接读书才算智性培养吗？身体训练不算吗？不能这样认为吧？不过大家普遍这样认为。这是包豪斯的过人之处。既然格罗皮乌斯说空间能改造思想，那为什么身体不能呢？后来的阿尔托已经用残酷戏剧把这个问题点破了，他要让空间和身体说自己的语言，来反叛由语词语言构造的现代社会。施莱默同阿尔托同月同日生，比他大八岁，没他那么激进，但是在强调舞台之于社会的重要作用上，二人实际上能够形成对话。可惜今天对舞台的态度仍然主要有这么两种：一是直接把它当一个乐子，这是消费主义

的看法；二是直接把它过滤掉，因为它太容易被人当一乐子，这是生产主义的看法。两种看法共享的是生产 – 消费逻辑。然而施莱默的"舞台"[Bühne]不是生产逻辑，它是游戏逻辑。这里的游戏不是娱乐游戏，也不只是审美游戏，你可以说它是社会游戏。这一点是和格罗皮乌斯的"建造"[BAU]最主要的区别，也是和莫霍里-纳吉的"机械舞台"的主要区别。这种区别也可以从他们相当不同的性格上看出来。后两位，在日常生活中既严肃又积极，用现在的话讲就是充满正能量，尤其是莫霍利-纳吉，西比尔·莫霍利-纳吉说他从不爱谐谑嘲讽。可施莱默相反，他大概是包豪斯群体中最难得会正儿八经的人，好像他和世界的关系就是嘲讽的关系，包括自嘲。用一种可能会冒风险的区分，我这么理解 Bühne 和 Bau 在包豪斯的意义：一方是偏阴性的游击策略，而另一方是偏阳性的建设策略。至于何者更有用，完全要看具体的社会条件。有点像打仗，力强的时候阳性的策略可以助攻，一旦力弱，阴性的策略可以帮助存蓄内力。游击战的逻辑。当然如果敌方有压倒性的优势，那基本什么策略都不管用了。纳粹上台之后就是这样。

总的说来，魏玛共和国日渐衰弱，包豪斯的处境也是越来越艰难。施莱默在信里说，经济危机可能造成接下来几年都没有建造的可能，必须用替代品来释放现代人的乌托邦想象，然后他提到剧场，这时候他还没有主持舞台作坊。后来时局更加恶化的时候，施莱默诉诸更间接的姿态游戏，迈耶诉诸更直接的社会介入，又或者格罗皮乌斯在远处暗自调控，都很难简单说孰高孰低。可是，在一个总体上以生产为导向的现代社会里，集体心理是有偏向的——游戏逻辑的那种可逆性，往往会被生产秩序贬抑。无论剧场还是派对，都会被生产主义边缘化。没错，游戏的内容可能是非社会、超社会的，但游戏本身却扎扎实实是社会性的发明。有几个事实可以说明这一点。在包豪斯刚落脚德绍急于消除民众的敌意的时候，举办了一次逆转舆论的社区派对，在纳粹命令禁止包豪斯派对之后，施莱默搞了送别格罗皮乌斯的"包豪斯九年"，在包豪斯开始陷入政治泥潭的时候，施莱默搞了最后也是最著名的一次派对"金属节日"。我们其实可以把包豪斯派对和舞蹈看作深陷难以解决的现实矛盾中的一种集体发明的游戏形式，不是用来对抗，而是用来消解、转化、演练。你

能发现，这种意识不断闪现在施莱默的书信和日记中。

这种间接的游戏在施莱默那里生成了"空间中的人"的种种很板结的姿态。您能再谈谈那是什么样的姿态吗？

这涉及一种普遍境况。施莱默和那个时期的现代舞蹈先驱都开始面对的普遍境况，就是姿态的板结。今天的情况也是这样吧，大概更严重。生活中充满了过量的姿态选项，毕竟有一种装置，在世界范围批量地生产各种姿态给我们看。这就是四通八达的媒体装置。照阿甘本的意思，它为我们供应的美妙姿态越多，我们自己身上的越少。一举手一投足都落在给出的姿态菜单里。自在的姿态游戏消失了。身体越来越僵直。现代舞蹈的先驱们最早对此做出回应。在 20 世纪头 30 年，我认为最精彩的回应有这么三种。一种是邓肯的"自由舞蹈"，希望直接解脱所有束缚，穿着古希腊式的长袍自由自在地跳舞；另一种是魏格曼的表现主义舞蹈，她没有邓肯那么乐观，她只想把人受困于此世的境遇本身表现出来。自由舞蹈的基本律动是向上的、飞腾的，摆脱重力的，多少带有所谓的美国精神。表现主义舞蹈相反，它往下沉，就好像在和重力较劲，有一种德意志文化特有的负重感。这两条路线施莱默都没有走，他的舞蹈更倾向于处理"姿态"本身，处理人必然受到束缚的这件事。他的意思是，你本来就在一个人工化的环境里，"所有能被机械化的东西都被机械化了，只有关于这件事的认识不能机械化"，不能假装可以回到原始状态，不能假装没有被机械化。所以他的做法是去占用板结的姿态，从中寻求生命迹象。也就是说，在最受束缚的状态中，而不是其他什么地方，寻求解放的潜能。你看他的《三元芭蕾》，把身体放在极端的限制中，用最微小的姿态传情达意，反而相当感人。这和邓肯"自由舞蹈"的路线刚好相反，邓肯是要破除芭蕾的束缚，施莱默是把芭蕾的束缚推到极限，把表达的困难通过姿态保留在表达中。困难不能消除，但是可以转化，姿态的厉害就在这里：最微小的变化，就可以逆转。

"占用最板结的姿态,从而找到生命迹象"这段描述会让人想到阿甘本在《宁芙》中谈到的瓦尔堡的"激情程式"。

确实是,有段时间我捉摸着怎么更准确地描述施莱默那些僵硬的人偶带给我的感受,阅读瓦尔堡和阿甘本的文章帮了我的忙。这倒不是理论附会。施莱默在"姿态"问题上其实直接受到的影响是来自克莱斯特和让·保罗。这两位是被许多人遗忘的德国剧作家,很了不起。阿甘本推崇的"姿态"领域的批评家科莫雷尔也尤其受到克莱斯特和让·保罗的启发。他们在"姿态"层面的相遇不是偶然的,而是历史大命运的映照。

又比如,在施莱默和同时代人瓦尔堡之间的关联:瓦尔堡通过"激情程式"不仅指出姿态"板结"的辩证能量,还尝试借此重新建构古与今的关系。施莱默和瓦尔堡在现实中肯定没什么交集,但是他通过绘画和舞台其实在做相似的事情。了解他们的工作之后我们再不好怀古伤今地说:人类曾经自在的姿态在现代社会里怎么这么僵化。我们得承认,在文明社会中,任何自在的姿态终究都会板结,不论是潘诺夫斯基列举的那个打招呼的动作,还是今天网上最好用的笑哭的动作。这是姿态的宿命。关键不是避免板结,而是如何重新化为己用。

回到施莱默,作为艺术家,他对姿态的处理更多的是对付人类表达的两难境地。现代人普遍的两难困境:第一个难题是,我们总有把莫可名状的东西表达出来的意愿,这是表达的意志,也是命名的冲动;第二个难题是,我们想尽量把话说得浅显易懂,让我们姿态里的意思别人也能理解,这是表达的价值,也容易成为表达的惰性。因为一旦交流的难题完全覆盖表达的难题,诗的语言就让位给了完全用来流通的语言。自由的姿态游戏结果板结成了油滑的套路那类东西。也就是说,它不再处在一种不断诞生的状态了。这是施莱默他们想要处理的问题。

（20世纪）五六十年代美国出现了强调"现场"和"行为"的艺术后，欧美开始有人复原《三元芭蕾》和包豪斯舞蹈。比如包豪斯的"姿态舞蹈"，好像过于精致了，好像不打扮成"作品"的模样都不太好意思登台。

虽然有点精致化，但由于原作太怪诞了，还是和后来很便于流通的多媒体表演很不同。去年在北京介绍施莱默舞台实验的时候，放了几段舞蹈复原的视频，一个很熟悉当代艺术生态的朋友看过后说，施莱默舞蹈里面简直没有一点能够被"灵韵"（本雅明意义上的 aura）利用的东西。没错，这恰好是包豪斯理念的一个特点。我觉得建筑学领域接受包豪斯有一个优势，就是有机会从远离"灵韵"的方面去理解包豪斯，危险在于如果缺乏社会反思，容易把它项目化、实体化。另一方面，艺术史领域对包豪斯的接受，优点在于有语境追问它的理念，可危险也在这儿，容易拿艺术史脉络中的"创新"概念或者风格概念去套，过滤掉它更新社会的雄心。从艺术史的角度接受包豪斯，弄不好就容易给它制造太多的"灵韵"。你说的"作品化"，大概也和这种灵韵有关。

总体而言，包豪斯人有意识的不把自己当作独一的艺术家，也不准备把作坊里创作出的东西当作个人作品。真正让包豪斯的产出走向作品化道路的，主要是迁移到美国的"包二代"。比如布劳耶、拜耶、阿尔伯斯，还有沙文斯基，反正包豪斯当初的理想在美国实现起来也够渺茫的。今天被高价收藏和展示的所谓包豪斯藏品，对于魏玛共和国时期的包豪斯人而言，很难说是作品，甚至不能称其为产品，很多只是半成品，毛坯，草图，是实验阶段找到的原型。我们今天看复原的包豪斯舞蹈也只能这么理解，把它当作行动草图来看。包豪斯匿名的集体劳作，恰恰在包豪斯舞蹈和派对中体现得最充分。

访谈 II

2016

问：郑小千 / BAU 学社　　答：王家浩

社会地型中的"星丛"

▬

目前的"BAU 学社"是由您牵头发起的，在此之前还策划了"BAU 丛书"。是基于什么原因，才有这两个以"BAU"打头的计划呢？

发起 BAU 学社和策划"BAU 丛书"差不多在同一时期，都是在 2012 年到 2013 年之间构想成形的。构想中的 BAU 学社是隐在后台做组织工作的，而大家将来能看到的"BAU 丛书"（重访包豪斯丛书，后同）是成形的结果之一。实际上在我们自己这里，BAU 学社才是真正意义上的核心，但我不想把两个分开来谈。因为这两个方向有一个共同的基础，就是我们在 2012 年确立的一个研究计划，"包豪斯情境与当代条件"。不完全是历史研究，可以说更多的是以当代的条件去回看历史。再往上溯，2011 年我发表过一篇文章，《设计史？艺术史？走向思想史！——包豪斯研究计划纲要》。当时是半个人志趣半工作任务的写作。

这就像是专业上的一种童年记忆，我本科就读于同济大学建筑学院，一进校就被告知这是国内最秉承包豪斯教学理念的建筑院校，还有"实物"，同济的文远楼、同济新村里的俱乐部，都被看作是"包豪斯风格"的作品。但是回头看，这么多年过去了，持续做出的包豪斯研究成果有多少呢？是因为没有多少人研究吗？我认为不完全是。那么是哪里出了

问题呢?这就是我在那篇文章里想要回应的:研究的前提是,首先要破除已经被分化的学科、体制问题,其次去重新激活包豪斯这项被阉割的计划,重建历史与当下的关联。

所以我们不能再把对包豪斯的研究当作设计史或者艺术史来看,那样它很容易陷到不同的学科中,滞留在那个特定的历史阶段。我们不敢说包豪斯自身能够成为思想史,但只有这样去设定,才有可能把包豪斯当作一个思想史的对象,才可以从当下的位置去理解"包豪斯是人类现代性的发生及对社会更新具有远见的总体历史中不可或缺的条件"。学社和丛书就是在这种认识的基础上,以各自不同的面貌和组织方式展开的。因此,以"BAU"打头的"计划"不是可以拆分开来的"两个"工作,实际上是同一件事,一体的两面。

您一开始说到"包豪斯情境与当代条件"的研究计划是这"两个"工作的基础,从目前的呈现形式来看,似乎和通行的课题研究很不一样?

因为这项"包豪斯情境与当代条件"不想仅仅停留在通常的个体工作中。首先让我们想象一下,国内每年的课题有多少,但是跳出某个业界来看,能了解你的研究的又有多少?靠出了成果之后对外宣讲一下?大部分课题其实连宣讲都没有,就没了,"沉没"的"没"。其次再放到学科分化的现状中,问题更严重。同样研究的是包豪斯,做艺术史的不知道做建筑史的在做什么,做建筑史的不知道做设计史在做什么。即使都是设计研究,做视觉传达的甚至不知道工业设计在做什么。更不用说深挖下去,做戏剧研究的可能还不知道包豪斯里有舞台这一大项。可这并不意味着要去填补什么历史研究的空白。如果你不知道自己的总问题是什么,那么空白并不是越填越少,而是越填越多。就像本雅明在历史哲学论纲里所说的那样,一般的历史只是添加剂,收集资料往匀质空洞的时间中填料,但是历史学并不是建基在匀质空洞的时间之上,而是在充满着"当下"的时间之上。简单说,如果历史被填补到了与我们当下日常一样密实,那么真正崩塌的其实是我们自己的现实。

因此,追溯包豪斯,这些已经被分化的其实都是那个总体计划当中不同的面向而已。更紧要的是,怎样去穿透这些界限?或许把包豪斯看

作思想史的对象会成为一个更好的研究切入点。一方面，改变总问题，或者说切入点，在研究所能及的范围内尽力去打通现有的认识水平与体制造成的内在限制。并不是所有的课题都适合"跨"，或者做出"集体研究"状。很多跨领域跨学科的活动和研究，想起来挺美。每人发言十五分钟的跨学科研讨会，据我个人的经历，能够把那些概念术语在不同学科之间翻译比对一下，让开会的人能听懂对方的中文已经很不错了。

现状是大部分学科很少能跨出去。比如建筑界一年有二三十个不同议题的大型会议，从乡村建设到城市运营，从日常生活批判到设计作品赏鉴，从传统的到未来的等。你看这些主题之间包含着矛盾和冲突，结果再看名单，出席会议的大多情况下来来回回就是业内这二三十个人，排列组合，基本没有学科外的人。其次，很多即便"跨"出去，也就像前面提到的研讨会那样，只是共同到场而已，如果没有后续的推进，那么大多就成了"伪集体"。如果从必要性和成效来看，研究工作还真是个体的事，越耐得住越好。如果不想这样，就必须考虑如何去改变整体的工作方法。我们这次是关于包豪斯的课题，希望从这两方面都去尝试一下。

对应当下这种"伪集体"，包豪斯当年在建校之初也在呼吁一种"集体协作"，该如何理解这个"集体"呢？

"集体"可以回溯到包豪斯的第一任校长格罗皮乌斯。按现在时兴的说法，他的角色应该算创始人或发起人。他对"集体协作"有一种特定的时代考量和执着。无论在包豪斯期间，还是他到了美国之后及他成立的事务所 TAC 等，集体协作是他理解现代建筑、现代社会很重要的基础，不只是必要的工作条件，已经成为他的一种理念，总体建筑观的一部分。当然也有一些八卦的解释，说因为格罗皮乌斯自己不会画图，更像一个社会活动家，所以他才这么强调集体。我的看法是，如果一个人宁愿选择去相信这些八卦，那就不必由此去揣度格罗皮乌斯自己究竟是怎么想的了。这不是为格罗皮乌斯翻什么案，没这个必要，因为这不取决于格罗皮乌斯，而取决于你自己怎么想。比如你是怎么理解现代以来的"建筑师"这个角色。是做建筑的个体"艺术家"，还是格罗皮乌斯

想要构建的类似于中世纪时期的那种"master builder"?

我们经常会听到业界有人抱怨现在的明星建筑师及体系怎么怎么有问题,可一到关键时候还是会问,这房子是哪个人的"作品"?是的,这已经成了一种语言习惯,好像不问"哪个人"就不知道怎么开口。问题的重点还不是"个人",而是"作品"的神话。又比如包豪斯早期的双师制,也有的评论认为名不副实,包豪斯 1919 年的宣言倡导打破"藩篱",那为什么到最后我们记得的还是几位艺术大师?这究竟是历史重写时的问题,还是整个社会机制的惯习导致的?因此,当我们开始做这个研究课题的时候,不仅要针对这个课题本身,还想从一开始的操作层面就去改变,把"集体"这个课题对象从研究的序列中爆破出来,转化到当下实际的组织方式上去。相比"BAU 丛书"而言,BAU 学社更关注的是对人的组织,目前还没到我们理想中的平稳状态。

能否介绍一下理想中的 BAU 学社是怎样一种"对人的组织"?

BAU 学社的理想状态是希望比如有你们这个年龄段的年轻学者、研究者,带入自己已有的问题来做出回应,不断地把各自通过同一个研究对象带出的东西理清,同时了解更多的同年龄段的人、跨学科的人的看法。这一范围内的共同性是要由每一个参与者去做的,并不是单方面靠哪一两个发起者来达成的。共同性更重要的是共通,要有不同的层级分布。另一些知识结构或者社会认知方式,就会带出不同的历史经验。

这就像 Bauhaus 当年那样,既要造物更要造人,两者密切相关,不能偏废。但是后来的人更关注的是包豪斯造物的那一面,更进一步,只关注一种所谓包豪斯的设计风格。那么我也再进一步,套用现在一句很小资的话,life is style,生命即风格。说这话的时候就不返回去想想当年包豪斯的另一面了吗?BAU 学社不造物,作为一个自组织的研究团体,如果有一种物被制造出来,那就是 BAU 丛书。但是出版物不是目标,只是中介,借此把真正对这个研究计划感兴趣的人聚拢起来,边做研究讨论,边推出译稿。

"BAU 丛书"与其说是去翻译过往的文献,不如说它是以译介 1925 年至 1930 年的"包豪斯丛书"为基础,又不仅限于此的当下行动。

我们更愿意将这一翻译工作看作促成当下回到设计原点的对话，是适时于当下历史时间点的实践。如果有兴趣的话，可以看一下丛书的总序，里边提到从拉斯金、莫里斯到格罗皮乌斯，再到汉斯·迈耶……什么是"适时"？就是不合时宜的断裂。出版是再一次的媒体行动。"包豪斯丛书"被我们看作"历史"中的一次写作的典范，它是支撑起我们这一系列出版计划的核心"初步课程"。或者可以这么理解，"BAU 丛书"可以用来激发构建"BAU 学社"的组织方式和共同基础。两者的关系就像（20 世纪）90 年代末我做网络架构师（也叫 Architect）时的 intranet 的 internet 化，局域网的网络化，逐渐形成 networking。

关于您提到的"包豪斯丛书"，国内也出过零星的中译本，但大多是以"艺术大师谈艺录"的形式做的单行本。能否简单介绍下这套丛书呢？

先说当年这套"包豪斯丛书"已经出版的 14 本，它们的作者除了格罗皮乌斯、莫霍利-纳吉、施莱默、康定斯基、克利及包豪斯的师生之外，还有范杜斯堡、蒙德里安、马列维奇等，这些都是我们现在已熟知的名字。这是一份跨越学校边界的联合名单。我们首先可以看到的是，"包豪斯丛书"尽管题为包豪斯，但并不只是为包豪斯这所学校的理念与实践做推广出版。

其次，丛书里有包豪斯院外的作者，比如范杜斯堡，如果稍微了解一些他与包豪斯的瓜葛就会知道这套丛书的视野是建立在怎样的一种否定性的共同基础之上的。这套丛书是 1925 年开始出版的，虽然在此前的两三年里范杜斯堡的巡回报告在魏玛包豪斯引起了轰动，但是没过多久就已经变成一副甩开膀子与包豪斯打擂台的架势。而"包豪斯丛书"并不排斥那些与包豪斯理念与实践有所不同，但仍属于同道中人的创作者，甚至是攻击者。在某种程度上，包豪斯还根据这样或那样的"攻击"调整着自己的步伐。你可以认为这是某种学术政治上的斡旋技巧，但阴谋论想多了，也未必能想出这样的视野和胸襟，更不用说进击路径。

再次，更大的矛盾并非来自于学校外部，包豪斯本身就是一个"复数的包豪斯"。在当时那样一种并不明朗的时局之中，所争论的远不止于如何进行"学科建设"，而是在奠基性的原则问题上争论不休。在这

种情形下,"包豪斯丛书"还能够汇聚起这样一些作者,同时他们又保持着各自的差异和冲突,实属不易。巴迪乌在《世纪》一书中对那个时代下的判断,一种真实激情,我想是适用于此的。而很多艺术家仅有的几本著作,被后世公认为名篇的,现在被拆解,以单行本的形式出版,比如克利的、马列维奇的、蒙德里安的,以及前面提到的范杜斯堡的等,套用现在的话,"幕后推手"就是这套 14 本的"包豪斯丛书"。

为什么这套丛书后来并没有得到应有的重视呢?

之后再提及这套丛书的评论者并不算多。很正常,这种反差还是很容易理解的,因为它既不是通常意义上的"作品",也不是后来所谓的"理论"。但是在我们看来,居于"既不是""也不是"之间,恰恰是这套作为"计划"的丛书的意义所在。从技术发展的维度重写了现代建筑历史的雷纳·班纳姆是对这套丛书极为推崇的一位,他甚至把它提升到了与包豪斯德绍校舍同等的高度,认为这是包豪斯德绍时期最有意义的三个里程碑之一,并且是具有冒险性的计划,现代艺术著作中最为集中,同时也是最为多样性的计划。如果你知道在此之外,还有一个更庞大的计划,那么你更会对"包豪斯丛书"计划的"冒险性"感到惊讶。

我们可以在这份计划书中看到立体主义、未来主义、勒·柯布西耶……甚至还有爱因斯坦,但是最终由于各方面的原因,"包豪斯丛书"当年只出版了 14 本。现在的人会说,这份大计划列出的作者都那么厉害,怎么会出版不了呢?这是现在出版业已经习惯了的思路,名家、名著、名丛书,一切围绕着名来。回到当年的情境,前面提到的这些作者大多的确是我们"现在"已经熟知的艺术大师,在当时算不算成名成家?实际上除了几位主导者是当时现代运动思潮的中坚力量,更多的可以说只能算在业界小有名气。"包豪斯丛书"在我看来,可以说是"未名"而"大明",为了共同的时代使命与议题,走到一起来。所谓"冒险"并不只是指内容有多大的冒险,更是指去提出一套"种子"计划,选取这样一群作者,尤其是出版期在 1925 年到 1930 年之间,在当时那样的社会经济状况下,由后来被归属到"设计领域"的人提出这样一套可以被后人看作现代性发生的丛书,敢于去做这套丛书的行动本身就已经足具冒险性了。能出

14 本算是情理之中，意料之外。

此外还有一个"副产品"，就是如何理解真正意义上的国际性。我们不能只从后来者的视角去看所谓的"西方中心"，必须将其放在在场的对抗性构成中去考量。历史接受必然的"局限性"，但同时我们更应当关注历史的"极限性"。这里不多展开，因为涉及另一个大话题，对国际性与之后国际式建筑的不同理解。至少"包豪斯丛书"并没有像我们现在经常看到的，用所谓的国际、海外资源去标榜自己是如何国际化的。在我看来，包豪斯时期的这种"国际"是认识上的、内生性的、想象性的国际，这恰恰是在失去当时语境之后人们更容易忽视的重要议题。

该如何理解"作为'计划'的丛书"呢？

所谓作为"计划"的丛书，是要去看这一发生中的"计划"。塔夫里曾经说，我们应当用"计划"去替代对建筑（学）的说明，意思是必须在整体的社会运动中去看待一个学科的变化，具体分析某个历史阶段，哪些要素被纳入了这个计划，而哪些被排除出去了。建筑学科的发展并不意味着内部的连续性。只有社会的危机才是连续累积的长周期。因此，包豪斯即使是一所在当时看来就有些特别的学校，我们仍然不能推想当时的德国乃至欧洲就只有"这样"一所包豪斯的存在。在此前出版的中译本《包豪斯梦之屋》里就有提到相关材料，这本声称是第一部从社会批判理论的角度来研究包豪斯的著作，其实更多的是从教育体系的流变去梳理历史的。当时不少设计学院、工艺学院也在回应时代的要求，那时的包豪斯，还没有成为现在回望时的"圣地"。所以我在"BAU 丛书"总序中会写到，我们应该将这套"包豪斯丛书""论证"为一系列的实践之书、关于实践的构想之书、关于构想的理论之书

这一"论证"不止于当时，更事关当下。"BAU 丛书"不只是去选择，更是要去论证与自我论证，尝试去展示"包豪斯"在其自身的实践与理论之间的部署，以及这种部署如何对应它刻写在文本内容与形式之间的"设计"。不是将所译的对象追捧为经典，就足以来担保我们的翻译工作。当然这在丛书本身上面是看不出来的，要结合 BAU 学社其他的工作一起来论证。

另一方面的现实是国内对包豪斯相关文本的翻译与研究,从(20世纪)70年代末出版的格罗皮乌斯的《新建筑与包豪斯》开始,在我看来,真正谈得上严谨的译介也只有佩夫斯纳、惠特福德等的几部而已。更为鲜见的是包豪斯时期、包豪斯人自己的文字。这种状况与包豪斯在诸领域的知名程度实在不相符。不过这不等于说"BAU丛书"要得到一个确定的译本。那是幻象。诸如本雅明、德里达、巴特勒及其他的一些跨文化的研究者已经对"翻译"本身意味着什么,发表过很多与通常所理解的"翻译"工作颇为不同的观点,我不做过多转述。而这套"BAU丛书"的策划,更取决于我们此刻的"翻译"到底是为了什么。比如包豪斯理念图中的BAU,前二十年在国内被翻译成"建筑",既对也错,它是有语境的,也是可理解的,那么现在有必要计入新的条件重新阐释了。

▬
明确了"翻译"的目的,其实也明确了"BAU丛书"与"包豪斯丛书"是怎样的关系?

是的,对我们而言,翻译首先是对自己负责,或者说翻译出版不再是一项"任务",而是在现有的条件中,将它认领为我们自己的"责任"。反过来说也只有先对自己负责,才有可能对我们所翻译的文本负责。其次,这样翻译出来的文本才能对将来的读者、共同学习和讨论的人,以及研究者负责。我们策划的"翻译"除了提供一些通常的成果之外,还能构建一个共同对话与研讨的空间,让更多的人去"取用"它,就像建筑物或者公共空间供人使用。

与目前在翻译出版中常见的那种新、全、快的现象不太一样的地方在于,我们回到包豪斯的意义既不在于将其重申为经典,也不在于因其已屡受批判而将其嗤为过时,而是在我们自己的感受与判断中,当下确实已身处于包豪斯"情境"了。我们希望能够去执行"包豪斯丛书"所做的"汇聚"。在翻译计划中,我们将这种汇聚设定为四个扩展层级,1925—1930年的"包豪斯丛书"是核心层,基准;第二个层级是包豪斯人的著作,比如《奥斯卡·施莱默的书信与日记》。至于第三第四层,遵循研究计划去做……我们希望保持研究对翻译的介入,邀请适合的研究者,透过先于出版的研究群体,最终不断完成和更新这一持续的工作。

也是由于研究者的介入，BAU 丛书并不会按照原有的包豪斯丛书的顺序依次推出，而是部分根据 BAU 学社每一年递进的论题，就这一系列主题确定相应的出版顺序，以及随之扩展的书目。

"BAU 丛书"的第一本为什么会推出《包豪斯剧场》？

这和我们对包豪斯乃至整个历史先锋派的认识程度有关。按照 1925 年出版的包豪斯丛书，原本书名叫作包豪斯"舞台"，后来在（20 世纪）60 年代英文再版时，改成了"剧场"。"舞台"这一论题虽然曾经位于包豪斯理念图（详见克利的草图）的核心处，却在通常的对包豪斯的论述中，被放到了一个不太重要的位置。但并不是就因为这个，我们才一定要把它打捞出来。这是一种从"举重若轻"到"举轻若重"的过程。除了周诗岩老师的专论《包豪斯理念的轴心之变》之外，我在别的场合做的几次宣讲中也提到过这样一种推演：如果我们相信，要保持双核心而不是"BAU"这个单核心才能保持一种实验机制的活跃性的话，那么从包豪斯原初的"舞台"与"建筑"双核心，到莫霍利-纳吉在美国新包豪斯提出的"建筑"与"城市"双核心，难道只意味着尺度上的变化？这种尺度变化仍能够在当下作为议题不断扩展吗？我们能将这种双核制顺延到"城市"与"国家"、"国家"与"全球"吗？好像没那么简单。这个时候，我们回到"设计"原点的意义就显现出来了。回到原点才有可能从当下的处境反观当年的"舞台"，它不只是我们所认为的字面含义。就像 BAU 作为关键术语必须重新转译为"建造"那样，"舞台"这个概念也的确可以对当下的讨论起到非常重要的作用，让研究者以此展开这一由"舞台"缘起的接受与再阐释的过程。由于重新关注到"舞台"，"BAU 丛书"计划也翻译完成了包豪斯舞台工坊负责人施莱默的日记与书信。在《奥斯卡·施莱默的书信与日记》一书中，施莱默从身处包豪斯内部的观察视角及他个人的立场，记录了包豪斯当时的生存状况，它是研究包豪斯时最经常被引用到的文献。翻译就是这样一种串联起共同研究的群体和对象的方法。简单说，译的作用不是做形象工程，而是建公共世界。几年前我们去了魏玛、柏林及德绍的包豪斯基金会这些机构，查询材料的同时，由我们各自的研究议题延展开去，联络到一些有相近的专项课

题的国外学者。透过研究的必然性我们也逐渐找到了自己的翻译和研究的脉络，BAU丛书试图建立一种真正意义上的研究者的网络，形成出版计划内在的关联性。

"BAU丛书"并不是只就翻译而言的出版计划，那它所设定的"翻译"任务又如何与BAU学社的日常训练相结合呢？

得说明一下，BAU学社不只研究包豪斯，虽然包豪斯是先期的重点，BAU学社聚焦的领域是现代性条件下的先锋派历史，既包括理论上的先锋派，也包括实践上的先锋派。日常训练就是与此相关的读、译、写、讲。通过具体的做和作，让自己和前人的"真实激情"相遇。因此，首先，BAU学社不应该为了自身形象的连贯性而遮蔽掉一些难题。其次，BAU学社应当寻求某种共同性，哪怕只是小群体或者小群体之间的共同，就像施莱默提及包豪斯舞台的目标时说的那样，"成为一个走街串巷的剧团，哪里希望看到它就在哪里上演""通过在小剧场这一有限领域强化我们的工作，我们有相当大的双重优势来保持自由。与那些由国家支持的剧院和剧场的雄心相反"。再次，BAU学社应当努力让自己有别于通常意义上的传播平台，就是说不要满足于把所有相关包豪斯的讨论都收集到这里来。尽管我们认为包豪斯是复数的，但这不意味着必须去容忍无谓的多样性，而是应当尽可能地将各种方向推导到极限。最终，BAU学社不需要那些不做过多了解就语出惊人的批判。过时论也好，超越论也好，Post Bauhaus？看上去是坚定的怀疑论，其实是简陋的相对主义，复数不意味着万般都适用。只有借助对包豪斯研究的深入才可能有所超越，就像BAU，既是内在于Bauhaus中的建造，又是外在于Bauhaus的另一种超越。

借助包豪斯不能只进行宽泛的讨论，还得基于一些包豪斯自身的文献。"BAU丛书"对于学社而言就是提供了最为基本的讨论对象，以及日常的训练道具。作为一个师生协同的研习团队，我们比较关心的不只是成果，更是这种训练方法，需要持续的可重复性。在我看来，这种在一代代的更替、一轮轮的研讨中有可能形成的可重复性与差异，才是回到"以包豪斯的组织方式和理念来做研究"的本意。就像詹姆逊说的"永

远历史化",也像巴迪乌利用戏剧的排练所说的那样,每一次重复都是不可复制的。

能否再谈一谈"以包豪斯的组织方式和理念来研究包豪斯"?

BAU 在 BAUHAUS 中有建造之意。今天还可以给它一个注脚,那就是超越建筑与城市 [BAU, Beyond Architecture and Urbanism]。这仍然是考验我们究竟从哪个深度认识包豪斯的问题。

用包豪斯的组织方式和理念来研究包豪斯,包含两个层面。首先要回到其创生时期的文本,不能偷懒用通常对包豪斯人的分类去理解这种复数。例如给汉斯·迈耶简单地贴上左翼标签,伊顿就是神秘主义的,莫霍利-纳吉就是生产性的、技术性的等。区分非同一的包豪斯,有内在冲突的包豪斯,不能单靠比照创作者说出的理念本身,而是需要考量它如何回应所经历的不同的社会情形和具体的社会生产条件。

其次,包豪斯的组织方式中有一个非常大的特点,即老师并不是把现成的、应该掌握的知识直接传授给学生。它基本上建立在共同的创作、研究,甚至相互批评的关系中。也就是说包豪斯的师生关系和我们现在已经学科体制化的师生关系有很大的不同。这个不同就是教师自身也是一个正在摸索中的创作者。我们可以看到有些教师的笔记,包括后来被认为是经典的事物,大多产生于包豪斯时期,而不是成形于包豪斯之前,老师和学生共同去面对都没有触碰过的命题。或许老师更有经验,但是学生也会有自己新的理解。这种与包豪斯组织方式直接相关的尝试包括如何将我们从包豪斯研究中得到的收获进一步内化。BAU 学社一旦有了像当年包豪斯初步课程那样的基本内容之后,比如 BAU 丛书,就可以透过自身的经验与遭遇破除一些理解上的成见去重访包豪斯。

怎样才算"历史地去理解包豪斯"呢?

首先的预备动作,就是不再让某类话语套路主导我们的批判。比如动辄声称过去的不算数了,现在这样搞是不行的,我们需要重新发现。

又比如一触及历史材料,就慷慨的宣告让我们打开某段历史,把它们邀请到当下等。这两种说法,表面意思相反,实际上是同一种性质的话术。如果把这种话术本身视为全部的"做",言说便成了将自我经典化的相对主义,什么都可以套用。问题还不在于这类说法字面的意思,而在于语词之欢的背后有成为某种神话修辞术的危险,这恰恰阻碍了人们以足够的耐心和理性去"打开"和"发明"。"历史地去理解某段历史"首先就需要揭示出说与做之间构成的幻象与遮蔽的关系。塔夫里在做建筑意识形态批判的时候,就采取的这种迂回方式。这就是为什么他对建筑历史的批判有相当一部分是话语批判。具体到目前的包豪斯研究,塔夫里给我们的启示是,探索"今人怎样去打开包豪斯"的这种批评实践本身才是价值所在,而穿透重重话语只想去展现包豪斯"本有的"价值的许诺多半是虚妄的。我们必须说清楚打开包豪斯的确定意义,我将其归结为所谓的包豪斯情境与条件的区别。

仅就所谓条件而言,具体到我们所面对的现有社会条件,怎么说都可以被当作是前所未有的。但是我们如何找到与包豪斯当年所面对的情境的系统相关性?我们所面对的哪些层面相当于包豪斯人在面对他们那个社会条件时候的情境?比如归结到几个更为一般的问题,艺术到底对社会能有什么作用?作为后发国家能怎么去改变?面向未来的时候又如何处置传统?……彼时彼地的德国人和此时此地的我们正是透过这样的情境关联起来。但具体条件不同了,这些条件是"历史地去理解"中需要被更替轮换的部分。

再者,为什么要打通建筑和艺术?因为我们现在所谓的建筑和艺术已经变成从已经可推测的结果倒推回去设置的学科,现在的建筑学院和艺术学院已经有了各自很明确的目标。换言之,当前,不是社会角色的未知,而是职业角色的已知。可当时加入包豪斯的学生,实际上还不知道自己将来会做什么,能做什么,只有一个大致的对于自身角色的基础设定,那是社会责任已知,而职业身份未知。进入包豪斯的学生什么都学,什么都关心,他们要把设计和艺术拉到社会的考量当中去。

■
把设计和艺术拉到社会的考量中，这种转化过程是不是就是您此前研究纲要中提到过的让包豪斯"走向思想史"，这算是有待展开的一个方向吗？

这个关联可以有两种解释路径。一种是包豪斯自身能否作为一部思想史？另一种是包豪斯可以成为思想史的案例。后者是很容易被想到的。在我看来，这两者需要构成更具张力的关系。首先我们要将它作为思想史本身，其次才有可能将它作为思想史的案例。这里并不是为了拔高包豪斯，而是为了避免我们通常存在的一些定见：将包豪斯作为思想史框架里的一个注解或者说明。随便举个例子吧，国内曾有展出声称包豪斯是启蒙的设计，但你仔细去看一下其中的论述是如何将对"启蒙"的解释拉低到一个最为流俗的水平面，一个网络词条的水平的。完全成了为策展来虚张的手段。贴个"启蒙"标签，既不能对包豪斯的研究有所推动，也不能对启蒙问题上的批判和研究产生什么意义。在这方面，我认为 2009 年包豪斯 90 周年之际由德国三个研究机构出版的一本文集的标题就是个正面的例子，把包豪斯界定为一个"概念的模型"，这样更有助于研究者与研究对象之间建立积极的对话，去重新拆解和转化。

在物件、历史与思想之间建立这种对话关系，并不是为了提升评论的高度，而是为了增加批判的强度。回到刚才说的两种走向思想史的路径，为什么说包豪斯本身的思想贡献是作为案例的包豪斯的前提呢？因为成为一个思想史研究的案例和简单地用思想史去解释包豪斯是两回事，在已敲定的思想史的框架内去论证包豪斯，这种方式即使不能说是附会的，也只能说是从外部安插进来的。这和从包豪斯的内在矛盾出发，提供给思想史一个有差异的讨论空间是不同的。

我们应该反过来看待这一社会思想研究的框架，首先提出这样一个问题：包豪斯能不能成为思想本身？我认为是可以的。这在于你怎么看思想这个概念。如果有人问我：有没有独立自主的设计思想、建筑思想？我就会回答我不认为有。如果你关心的是社会的思想观念史而不仅仅是黑格尔意义上的思想史，我们就没有必要顺从于学科分化去切割出所谓建筑思想、设计思想、绘画思想和作为狭义的思想史对象的"思想"。这不等于忽视它们的差异。历史学很早就意识到了这种差异，比如原典

资源（文献资源）和图像资源（古物资源）的差异。文字工作本身蕴含的所谓思想相对更容易捕捉到，但是视觉的对象、非文字的历史沉淀物，捕捉那里面的思想会有一定的难度，因为它本身具有不确定性和多义性。尤其落实到建筑这种与社会更为紧密相关的设计产品和流程时，难度更大。它背后的社会条件比一般的创作条件更为复杂。这就是塔夫里为什么相信建筑批评比艺术批评更可以拓展思想写作的广度和深度。以包豪斯研究为例，就是不要用过量的思想去解释包豪斯，而是不断通过解剖入里的案例，展现还没有被既有理论阐明的智性过程。所谓走向思想史，就是这样一种逆向推进。

这种互相启发的关系其实是很理想的状态。也许对于 80% 的公众而言，他们只需要一定层级的知识性普及就能满足。如果只思考另外一些人群关心的问题，是否能推动这 80% 群体的认识呢？

你说的这种数据其实不可能是精确的，当然我知道，你只是想说明这是大部分人的状况。但是，首先我想明确的是，做批判并不是为了满足艺术鉴赏。批评的研究不是为了艺术推广。我们有必要区分公共性和共同性的不同。公共性可以变成一种量化的指标，但是共同性是对问题真正意义上的推进，它甚至能够改变总问题。比如现代主义时期的建筑逐渐转化为某种社会性的计划，就是一个接受和再阐释的过程，很难说其中谁直接影响到谁。而现在的公共教育很可能会变成一个量，一种影响力，可以不断地进行回报测算，这是很直接的效果。

而共同性是一种间接的效果。比如回应"设计和艺术如何改变社会"这样一个命题可以有两条路径：一是直接作用；一是间接作用。直接作用就像是在公共性上做文章，比如一次公共教育的讲座，可以讲很多次，可以到全国各地去讲，每讲一次就会有不同的人来，有不同的量的累积。后来发现网络平台可以更快，更方便，于是出现了网上公开课，省得在各地奔波，最终我们能够实际测算得到的还是量，点击率、粉丝数。

但是真正想要达到共同性，与这种数据控制的方式应该有所不同，需要另外两个层级的考量。第一个层级，受众是否确实有回应？第二个层级，他是不是真的愿意一起去推进问题？两个层级，不能完全参照点

击量来考虑效果。一个公开课的视频有十万个点击量能证明达到了所谓的推动力吗？从大众文化工业的角度来看，阿多诺曾经说过，为了得到更大的回报，必须把电影的智商降低到十三岁以下。就是说，公共性会被这种量化数据兑换掉。

然而这并不意味着共同性在推崇精英，或者坚守少数派的抵抗。毕竟目前许多公众可接受的抵抗议题同样具有可量化的公共性，注重横向的扩散。而共同性的目标是把某些议题往纵深推进，是竖向的。不过稍做推进，可能就很少有人能够响应了。很多时候，公共性的受众其实事先已经确定了什么是自己爱听的，只是他还无法凭自己完全讲出。所以说他是来找代言人的，不是来找对话者、论辩者的。而共同性在于将你感兴趣的议题公开推送，接受讨论，留下文本。这个文本并不要求点击率，它只要求推进一格，为下次的讨论打下基础。如何平衡公共性和共同性的不同要求，甚至于要不要去平衡，这归根结底是一个个人选择的问题，也是选择的伦理问题。

但是不是存在着这样一些议题，它本身就只属于小范围的受众呢？

我不完全这样认为。这不是多与寡的静态分配，应该有辩证运动在里面。有些议题看起来确实不需要很多人去掌握，但我们也可以把这个逻辑反向推下去：如果你选择相信它不应当只属于小范围的受众呢？那就应当让更多的人知道，如果所有学科的重大探索都力求让更多的人知道，这不就可以达成理想的汇聚状态了吗？回到接收端的个人来说，你也是这更多的人中的一分子，如果你真的想要对其他学科现在还不广为人知的议题也负一点责的话，那么你自己不就应当主动了解更多更深的知识吗？我们如果仅仅停留在宣称包豪斯真的很重要上，那么这也只是包豪斯的事儿，还不是我们自己的事儿。照我的理解，所谓的艺术并不是那些我们已经确定的艺术类型，而是恰恰居于那个空缺的位置。甚至反过来说，我们可以将始终无法确定的那个内在于已知之中的位置称为"艺术"。按照逻辑来说，它必然是少数的。一个鉴赏既有艺术的节目肯定是多数的，一个谈论究竟什么才是艺术的肯定是少数的。

回到我们刚才谈到的公共性，条件就非常复杂了，会涉及背后的社会、

经济、政治等。谈共同性反而比较接近现实，是在有限定的团体内。比如说，BAU 学社组织起来，乐观估计有十到二十人，能够比较持续地、稳定地关注这部分的内容，而且人员不断在流动。这就像以前我们大学里爱摇滚一样，四五年大学生活听摇滚的很多，很多人工作之后就不听了，但是还有新的学生在听，不管成员怎样换，总有十到二十个人作为主力去关注这些事情，就已经可以达到很好的谈论状态了，可以让议题持续推进。所谓术业有专攻，本意就是尊重特定专项上的强度和深度，以及由此确保的活力。但它的目的绝不是职业分工、画地为牢、各自为政。比如我们现在理清楚了施莱默与格罗皮乌斯的理念差异，以及施莱默与莫霍利-纳吉的理念之争，接下来我想要写一写格罗皮乌斯与汉斯·迈耶的关键分歧……我们可以反复地去厘清和重写。因此，公开一个阶段的写作成果，是为了激发对话和共同推进，并不需要把它当作一个时髦的重大发现来炫示。

共同性是这样阐述的，它到最后就是一种共同体，字面上就是共同的财富，它并不属于具体的哪几个、哪十到二十个人。当年包豪斯为了推进社会生产成立了公司，那当然是越公共越好，把公共形象和声望嵌入社会项目体系中。BAU 学社并不依赖于那种扩张体系。在最大程度上，也就是借鉴某类项目的运行方式，去增强它自身的组织能力。从 2015 年起，我自己其实已经做过不少与包豪斯相关的公共教育活动了，但这些和学社组织的关系并不太大。这是个潜移默化的过程。甚至可以说，你根本不需要知道，谁在什么时候会因此真的感兴趣了。

之前在采访周诗岩老师时，她提到来中国美院是一个契机，使她对于艺术教育的思考能和之前在建筑学背景下接触到的包豪斯重新对接起来。那您之前在建筑圈的时候，对包豪斯关注得多吗？

我认为这更多的是与自身的成长经历和年龄段有关，并不一定完全依赖于我们的建筑教育背景。我的感觉并没有那么明显和直接。一方面现在大学里对包豪斯的教育还只是很知识性的，另一方面就算有什么个人的情结在，也不意味着一定能够转化出来。但是我们可以借此分析一下国内的建筑学和艺术学之间的区别。目前国内的建筑学院本身所处的

阶段，实话实说，涉及思想、人文等方面的课程的确是比较弱的。而艺术，尤其是当代艺术，其工作的目标对象不容易被界定，因为艺术和社会、美学和政治的关系在一百年前被包括包豪斯在内的先锋派运动重新建设过。反观建筑，目标对象仿佛很清楚，总要面向建筑物或建造活动，这样一来知识结构就容易闭合。换言之，如果你说要做建筑师，四十岁以后能不能成为建筑师？我认为是可以的。但是艺术不同，四十岁以后，什么是艺术这个问题可能已经变了。尤其是在这个加速的时代里，建筑与艺术各自的抓地力是不一样的。

不过我不想夸大这种差别，试想一下，如果大家还都在从事传统的绘画，如果在全球艺术领域中还不承认"装置"之类是艺术的话，那么国内艺术圈里的讨论状况，我猜其实与建筑学还是有些相似的。如果没有一个全球的艺术体制的转变，我并不认为艺术学一定会比建筑学的教学有更多的突破。此前它也就是提供一种特定的技能，目标对象也很确定，不外乎绘画、雕塑作品。但是当前，艺术被认可的方式变化了，才会让艺术学院拉开不同维度的讨论。

我这里所说的艺术学院，其实与现实中的学院关系不大。当然，另外有所不同的是，艺术在我们的教学系统中，通常还是可以被归在人文学科，所谓艺术人文。自身带有人文偏向的人到了艺术学院，肯定要比在现在的建筑学院更合适些。但问题是随着年龄的增长，也会在什么才算是人文这个总问题上有所变化。这是一个积累过程，我是说，到了一定的年龄，对这个学科有一个贯通的思考和把握的时候，就会改变我们自身，以及改变对人文教学所能起到的作用的理解。

另一方面，我从来不会把建筑与艺术对立起来，也不会将其简单地调和在一。我更愿意把建筑与艺术看作不同的路径与方法，用来推演从技术到达杂众的过程。这里的技术，不是指一种可以把社会因素剥离的自行运转的技术本身，而是指科技发展与生命治理术结合在一起的后果。这里的杂众，狭义上讲就是人类的命运，个体和集体的感知等，再放大一点讲就是生态意义上的杂与众。我们可以换个词，开物成务。也就是如何引技入众。杂众，不是空洞的民众概念，在某种意义上，被排斥者并不只是现实中的弱势者，而是逃亡者，就像《莫雷尔的发明》这本书的开篇提到的那样，这个世界是逃亡者的地狱。建造与批判之间可以构成情境不断拓展之后的往复运动，也可以是个体在各自生命经历中不同

强度的行动。无论谈艺术还是谈建筑,在我这里都与此有关。

回到为何在离开建筑学府之后重新进入"包豪斯"的问题,我刚才就讲到三点,第一当然是建筑和艺术的区别,这是基础。第二就是我们的教学设置和外部大环境的影响,我是说国际上的艺术和建筑机制对人们的影响。曾经有的评论人认为在中国发展的进程中,建筑师的敏感度落后于艺术家,我觉得这完全是想当然的套套逻辑,就着艺术展示中冒出来的作品谈论建筑城市,并不能说明任何真正的问题。第三就是个人因素,理解力和经历。我们可以假设一位出自建筑学院的技术型人才,这样的人才很多,他本身不想考虑那么多人文问题,那么就算到艺术学院教书,只是讲建筑史而不涉及其他的话,他也照样可以按原有建筑学院的那套方式一直讲下去。

这也是之前有聊到过的,"如果你没有和他分享难题,你就没法和他相遇"。

是的,这就是我们不断谈到的"情境",它并不等于一系列具体的条件。一谈到条件,就可能是非常切近的、可落实的、指标化及细化的要素。但是背后都会存在某种情境,比如,技术快速发展,经济遭遇危机,人类总体命运……这些是情境的构成,包括了总体境遇以及由此生发的情感。魏玛的条件和我们现在的条件当然不能同日而语,但相通的情境是存在的。你能感觉到在这个时代好像应该选择哪些文本,这是因为自身的情境和它所在的情境有了共通性。它不是一种知识,而是连同知识写给后人的话。可以去看一下格罗皮乌斯1935年《新建筑与包豪斯》的最后一些段落,它和柯布西耶此前煽动性的宣言不太一样,是一种写给后人的寄语,连同当时的情境一起让你感受到它。情境首先不是被认识到的,而是被感受到的。它和个人在这个时代中身处怎样的位置,个人的成长处在什么阶段,都直接相关。

比如当你还在学生时代时,可能你眼里看到的都是知识,无论文艺复兴还是包豪斯,它们都一样,不同的知识而已。如果你确实不能感受到自己和比如包豪斯是同时代人,那这种共感无论如何也不能强加于你。这就是知识与智识的差别。退一步讲,和格罗皮乌斯活在同一个时期的人,

他们就共享了同一种情境吗?如果那个时代的人都感受到了,那格罗皮乌斯这类人有什么了不得的呢?都感受到我们现在要把匠人和艺术家合在一起了,他提出的理念又有什么了不得的呢?德国所有的知识分子都知道要去通过教育带出社会更新的可能,那他开所学校又有什么了不得的呢?沿着这条变革的线索往上追溯,近代我们还可以从桑佩尔谈起。就是那位在艺术史的通识教学中很容易被忽略的,也被李格尔他们批判的桑佩尔。

■ 我后来发现佩夫斯纳还专门谈过这个人,还联系到了德国的教化传统。

是的,我们可以把桑佩尔看作德国设计教育主张的先驱人物。他在目前国内的建筑学和艺术学中,受到的重视和忽视程度正好形成反差,很能说明一些问题。1848年前后,桑佩尔感到了英国、美国和法国工业革命的冲击,尤其感到工业革命引发的设计改良的冲击。1851年的世博会,展示了当时来自各个国家最新的工艺、设计等的成果。桑佩尔受到这些成果的激发,在19世纪五六十年代就对德国的设计教学提出了构想。当时在《建筑四要素》中他用过一个词,叫"工业艺术家",这个词点出了德国现代艺术中所缺少的力量,在当时已经形成了相当大的影响。这个国度本来就对教育非常重视,比如来自洪堡的传统,"人文主义"一词也是由德国先总结提出的。

工业艺术家这个构想,在后来间接地影响到了包豪斯和那个时代。也就是说,我们能够把匠人和艺术家联合起来,寻找到一种新的社会角色,即"设计师"。桑佩尔可能没有明确地提出"设计师"这个概念,其实"建筑师"这个词字面上就已经存在技术整合 [archi-tect] 这层含义了。"工业艺术家"这个说法更突出了德国对教学理解的深化,以及德国在当时欧洲所处的位置。桑佩尔在文章中批判过英国、法国和美国的新奇、好玩、时尚,认为这些都有问题,不够深沉。他持有德国知识圈普遍的态度,就是要对现代性的正反两面都加以考量。

当时德国知识圈层的一个普遍认识就是英法虽然在经济、政治上比他们发展得早,但是没有他们那种总体意义上的反思能力。这其实体现

着德国这个民族国家在那个时代的世界格局中思考的深度。就像现在有些中国的知识分子读了西方的东西，但心中并不服气，认为中国不怕，还有传统文化。那个年代也大体如此，不只是格罗皮乌斯一个人在反思，在倡导自身民族国家的精神。就像我们现在不只是一个人在倡导传统，有相当多的知识分子都在论述中国有传统的文化，无论好的看法还是坏的看法。但是在这种共通的焦虑与社会分工的具体危机中，只有突破这一共同的临界点，才能达到真正意义上的深度。

您的意思是说，各种具体的身份危机，在相互照应中形成了共通的焦虑？

除非你不想看到，或者说假装看不到。只要你注意观察就会发现，危机总是在哪里存在着，以各种形式被描述和记录下来。尽管如此，在当时出现的某些乌托邦构想中，并不一定会在字面上提及这种危机，但是我们仍有必要去区分，哪些是着力于解决危机的构想，哪些是假装看不到危机的空想。因为无论哪一种，都是基于危机背后的焦虑的共通性。没有明确提及危机的，有可能会产生超越性的构想，但这不意味着可以去除焦虑。反之，那些假装看不到危机的空想，大部分情况下是为了遮掩，乃至维护既得利益的群体。所以，要突破这个危机临界点，需要一个更大的结构，或者准确地说，需要一种视野。

在直接影响到艺术转向设计的文献中，桑佩尔的书扮演了这种重要的角色。这个在我以后的文章中有可能还会写到。包豪斯的研究不只限于历史上的包豪斯和之后那些嫡系传承，甚至还可以往前追溯。比如追溯到当年桑佩尔时期提出的所谓"风格"论。当然现在再来谈"风格"一词，似乎是不合时宜的，但是如果回到当年桑佩尔的论述语境，他实际上是要让"风格"直接与一个时代的材料与工艺相关，这还不是机械的唯物主义，因为根本上他是要让"风格"包含群众，以及群众的运动。此外，桑佩尔还提供了与后来称为造型艺术（也就是绘画、雕塑与建筑）不尽相同的分类方式，强调建筑与音乐、舞蹈等相通。桑佩尔在某种程度上更偏重人类学的视野，在更偏重于艺术意志论的史述中不太会提到，在包豪斯1919年版的宣言中也没提到，但是在实际的教学中有很多训

练倒是与他相呼应的。桑佩尔之后的反对者，比如李格尔，更多的侧重主体、个人、自由这方面的论述。也不是说这样的论述中完全不涉及材料，但至少一般不认为材料可以成为风格的来源。所以某种意义上讲，我们可以认为包豪斯理念图中的第二圈层，潜在地受到过桑佩尔风格论的很大影响。

接着还可以把包豪斯的理念结构图一层一层地剥开来分析。这里不细谈了。但是有一点得说明，结构图最外圈层的教学设置并不是简单的按部就班，它其实是手工艺行会与人文主义教学传统的结合体。行会是怎么带徒弟的呢？比如在中国的师徒体系中，叫作出徒、出师。不是字面上的什么初级班。学徒主要就是干活，他不是一个年级一个年级地往上升，也不意味着只要经过课程就能独立从业。此前的师徒体系并没有什么固定年限，不是说做五年就可以保证你日后自己谋业。学徒往往一直跟在师傅身边，到一定时间，师傅会看哪个徒弟是更适合发展的，然后把衣钵传给他。这种行会传统的传承方式偏重于私域，并不对公共生活做出太多承诺。所以找回师徒体系的包豪斯仍需要把它跟现代的人文教育传统相结合，后者偏重于面向公域的新社群。德国的人文教育到底怎么来的，教学是怎样完成的，这才是最外圈层的基础。这种双向转型式的结合，可以从包豪斯那时学生来源的多样性与课程设置理念上的规范性这两者并举中看出来。

那么我们应当如何看待这种理念进入到具体教学过程之后的转变与发展呢？

我们回到第二圈层，也就是包豪斯理念结构图的中间圈层，就像前面所讲的，这是与桑佩尔的艺术风格论非常相关的。在走向广义的"工业艺术家"的过程中，风格论提供了一个更开放的社会架构，可以说形成了当时存在于德国知识文化系统中的某种基本共识。这个架构并不止于从材料出发。格罗皮乌斯及这一代的同道中人，其实就是在把这种基本共识推进到教育系统中。这里对教育的理解并不是为了直接见成效，与第一次世界大战之前的德意志制造联盟直接参与到社会生产的路径之中是有区别的。我们可以从格罗皮乌斯在1935年移居英国时总结的《新

建筑与包豪斯》一书中近乎"绝望"的吁求中，再一次看到试图从直接的社会生产，转向间接的借助教育进行社会更新的转变过程。在某种程度上，这也是一种战争遗产。这一代人要重新改变的是社会和现有的体制，这样的理想可能不够激进，它是为了避免激进的革命。但终究也是为了不把国家再次拖入战争的境地。所以格罗皮乌斯的构划与后来国家的备战倡导是有矛盾的。

 摆在魏玛共和国那一代人眼前的战败及相应的赔款条例等带来了两种反应，即所谓寻找灾变之根源。一种是在别人身上找问题，另一种是在自己身上找问题。主流趋势可能认为是别国的问题，虽然被别国打败了，但是他们和我们是一样的，因此问题不只出在自己身上，更出在被打败这件事上。之后的第二次世界大战可以被看作这种认识的延续，第一次世界大战与第二次世界大战之间并不是和平，只是休战而已。把对战双方放在一种所谓的对立关系中去讨论，这是主潮流。而次潮流主要来自具有反思能力的知识分子，把对战双方放在一个共同的危机中去看，他们认为这不是英国、法国、德国的问题，而是整个关乎人类社会、人类价值的西方总体危机。在这条反思路线中形成了对我们今天仍旧重要的思想成果，比如法兰克福学派之所以十分重要，就是缘于它对整个危机的批判。这是针对社会意识的思想批判。那么，对格罗皮乌斯这种以创作为导向的人来说，不能止于批判，还要相应地提出社会模式的更新方案。

 他选择的并不是直接见效的路径。格罗皮乌斯重新考量的是能不能通过教学的方式去更新社会组织，将批判性的思考切入教育这样一个缓冲地带。这不属于当时德国魏玛时期政党政治中的一部分，它是更加超越性的社会想象，在现实中几面都不讨好。因此，当年的包豪斯需要在现实的政治力量中不断斡旋。这种批判性的考量也顺延到了包豪斯与法兰克福学派移居到美国的时期。

在 BAU 学社中，每个人可能是从不同层面进入包豪斯，比如从媒介角度进入施莱默这条脉络，而您开始是抓格罗皮乌斯的这条脉络，后来又关注汉斯·迈耶，这当中您是如何选择的？

 有两种考察方式，一种是从时代的背景来看，一种是通过它与"当

代"的关系来看。前者是正向反应，后者是回溯判定。前者顺着推论，容易造成之后的学科分化，比如包豪斯做了什么就是什么，前期中期多半做的是手工制品，那就归入工艺美术，有个德绍校舍，那就归入建筑，这都很片面。在我看来，无论是从媒介还是从建造到角度进入包豪斯，都属于后者。

不同的知识分子介入社会思考的时候，其稳定性或者说持续性简单地讲可以分为两种取向。一种是在结构的顶层持续推进，例如施莱默，他坚持有一个在现实之上的层级是可以统摄现实与未来的；另一种是落在社会现场，持续地对社会条件的变化做出回应，它会随着社会的变化而改变自身的态度，召唤实务性的更具抓地力的紧迫任务。

格罗皮乌斯和汉斯·迈耶都属于这后一种。他们都更多地保持了社会务实层面的持续性。他们都认为艺术的作用随着社会的变化而改变，甚至对于迈耶而言，对艺术的态度更是有一个截然的断裂。因为对于时代与社会发展中出现的种种新状况及新条件，没有办法再用原来那一套普适的观念去解决。当然，其中也有区别。格罗皮乌斯在任内由于需要现实政治上的斡旋，会选择借助更间接的教育，一步一步追求阶段性的效用；而迈耶选择借助更直接的建造，他想要直奔长周期的效用。

通常认为包豪斯的几任校长中汉斯·迈耶太过左翼，我们现在应当怎么理解呢？

汉斯·迈耶被后来的人误解的地方是非常多的，甚至可以说，他自己也存在着自我误解。后来有学者也指出过，即使有那么明确的意识形态定位，纵观汉斯·迈耶从包豪斯之前到包豪斯之后的实践，仍有他不可化约的内在的审美部署，甚至在某种程度上打开了后人文主义的视域。不过就表面上来看，他的左翼立场确实相当鲜明。我想这和他当时所处的局势越来越糟糕是有关系的。格罗皮乌斯建校时的社会、政治、经济条件并没那么差，显现的主要矛盾还是欧洲战争结束后，德国作为战败国的问题，比如是否延续德意志制造联盟在战前的那些政策等。但是到了汉斯·迈耶任校长之后，面临的是整个世界的资本主义体系导致的经济危机。他处理的主要矛盾已经转变了，只不过当时解决方案不可能超

越国界，还是具体地体现在国内的实践中。

1928年到1929年间，既是汉斯·迈耶任包豪斯校长的时候，也是整个世界经济处于崩溃状态的时期。这场危机影响极大，震动的是整个世界的体制，在资本主义发展的核心地带更为严重。格罗皮乌斯之后在回顾汉斯·迈耶的时候，很诧异于自己此前怎么没看出他有如此强烈的左翼倾向。与其说这是迈耶在阳奉阴违，我倒更愿意相信大历史命运在其中所起的作用。我是说，作为自身有强烈同情心的知识分子，一旦遭遇这种越来越糟的局面，选择直接介入社会，这也是情理中的事，尤其在包豪斯这样能够左右社会生产的机构中。因为时不我待。汉斯·迈耶当时就说，现在德国最缺少的根本不是艺术，而是缺少医院、学校、住宅等。到汉斯·迈耶这里，来不及等待慢慢培养出一批"全人"了。

客观地讲，包豪斯在汉斯·迈耶的主导下，的确突破了之前因为与现实政治斡旋而严重滞缓的瓶颈期。格罗皮乌斯把教育作为社会更新的手段，而汉斯·迈耶把建造作为社会组织的方法。格罗皮乌斯延续桑佩尔架构的超越性理念，以此谋实务，而汉斯·迈耶的策略是争取直接给出某种奠基性的现实。对迈耶的不同理解，也体现了对新客观性究竟是进还是退的不同判定。新客观主义在艺术和建筑中作用是不同的。汉斯·迈耶究竟是何种意义上的左翼，至少可以有两种判断架构：内在的与外部的，或者说，后人文主义历史的与资本主义社会结构的。在汉斯·迈耶的逻辑中不是德国要不要救，要不要增强国力再去与英法美较量，而是说人民要不要救，社会要不要救。由此，汉斯·迈耶的左翼倾向正是被具体的条件激发出来的表象。历史不容假设，但是我们仍可以假定当时的德国并没有走到这一步，如果整个世界的资本主义运作还是良好的，照样盖房子，工人有房子住，医院、学校等都齐全，那么汉斯·迈耶突然跳出来说要做这做那，是不是很奇怪？

从汉斯·迈耶的这个角度，我们能看到包豪斯在这个时期面临的新危机，或者说新的历史语境。但若换作格罗皮乌斯，也许是另一种处理方式？我们该如何看待个体层面的差异和历史语境差异之间的碰撞？

当然，相比之下，我在别的文章中也提到过，格罗皮乌斯与汉斯·迈

耶之间内在地还存在着偏重于生产"物"与偏重于生产"组织"这两种不同走向的区别。只不过全球性经济滑坡之后五年出现的纳粹政府，把这种微妙的区别一起给终结了。首当其冲终结的当然是对"组织"的生产，这是权力争夺的主要战场，而"物"是生活必备的要素，同样也是人民需要的东西。面对整个的衰败，纳粹干的事情就是把民族主义和国家社会主义、帝国主义的霸权梦和社会梦结合，迎合社会的上层，让他们更加相信身为德国人要有扩展世界的领导能力，再满足底层人民，让他们觉得自己也会因此得到所渴望的更好的生活。从物与组织的角度来看，这就是纳粹式的既直接又短期的策略。霍克海默在未发表的手稿中提到过的，如果不批评资本主义，那么也就没资格批评法西斯主义。但是落到群众的想象层面，就需要找到一个非常具体的欲望投射对象，无论是信仰的对象，还是斗争的对象。因此，对于纳粹政权来说，关键在于如何把社会内部的敌人与外部的敌人联通起来，这也就是，如何把局部斗争与大规模战争联通起来。这是另一种被鼓舞的群众运动，以往受到挤压的各种不满，在这个切口上迸发了。反犹并不是德国独有的，也不是这段历史所独有的，但是这个根深蒂固的情结在纳粹党执政时期被当作明确的振国纲略提出来了。在强国导向的方案中，一个像战败的德国这样的后发国家是不太可能突破这一认识边界的。何况对于以民族国家作为框架的上下阶层来说，这种想象本身对两个社会阶层都有实际好处。

　　从这个终结的后果回看，那种把包豪斯整个当作启蒙的观点，在认识上缺少的恰恰就是针对社会结构的历史分析，所以在时代的判定上比较错乱。这一点布洛赫在对希望乌托邦的论述中，针对左翼存在的问题做过反思。他提醒人们，一种共同体的想象在短期内有可能限制社会的想象。纵观那 30 年，第二次世界大战爆发前夕，阿多诺和本雅明针对资本主义治理技术进行过一番有关个体主体与集体主体的争论，再往前追溯十来年，包豪斯的时期，展开的实际上是艺术与技术应该如何统一的争论，然而最终，无论技术的创建性还是创建性的技术，都被时代的、国家的框架给吸收了。

　　所以汉斯·迈耶是否左翼或者过于左翼，在这样的社会情境中，我认为不是问题的重点。包豪斯是一系列不断分叉、归并、再分叉的路径，它不只是以个人而是以政治地理为线索的。从这个意义上讲，此后 1938 年美国 MoMA 举办的包豪斯展之所以截止到 1928 年，并不只是意识形

态上的取舍这么简单。更关键的选择是,在特定的社会结构中如何重新看待设计之于社会的作用。在这一点上,两位校长的构想是有变化的。一位侧重"物"的再生产,一位更强调"组织"的再生产,而在这两者之间,可能才是当下我们已经遇到的"包豪斯情境"之所在。

附录

包豪斯宣言
瓦尔特·格罗皮乌斯

包豪斯大展宣言
奥斯卡·施莱默

生产，复制
拉兹洛·莫霍利-纳吉

包豪斯与社会
汉斯·迈耶

附录 I
1919

包豪斯宣言
瓦尔特·格罗皮乌斯

一切创造活动的终极目的都是完整的建造（BAU）！视觉艺术最为高贵的任务曾经是装点建筑，因而也是伟大的建筑艺术中不可或缺的组成部分。如今，它们却兀自离群索居。只有所有的手工艺人都自觉地合作协同，才能将它们从困局中拯救出来。建筑师、画家和雕塑家必须重新认识并理解：建造是一种构型，无论整体还是局部，都是杂多元素的合成构型[gestalt]。唯有如此，体系建筑术的精神才会在他们的工作中重新充实起来，而在所谓的沙龙艺术那里，它已然消失了。

老派的艺术院校创建不出这种统一性。既然艺术是无法传授的，它们还能怎么做？必须让学校重回工坊。绘图师和工艺师的世界里只有制图与绘画，必须让它们复归到用以建造的世界。如果一个年轻人既能从创造活动中感受到乐趣，又可以在入行时像前人那样先学习一门手工艺，那么所谓不事生产的艺术家，就不会被指责为艺术训练不够完备。他大

可以将自己的技能用在手工艺上，从而成就卓越。

　　建筑师、画家、雕塑家，我们都必须回到手工艺！没有所谓的职业艺术这回事，没有艺术家与手工艺人之间的本质区别。艺术家只是手工艺人的提升。艺术，拜天之所赐，在那灵光乍现的一瞬，超越意志的自觉，不经意间从艺术家的手中绽放。但是，手工艺的基础对于每一位艺术家都是必备之事，它蕴含着创造力的源泉。

　　因此，让我们创建手工艺人的新型行会，取消手工艺人与艺术家之间的等级区隔，再不要用它竖起相互轻慢的藩篱！让我们共同期盼、构想，开创属于未来的新建造，将建筑、绘画、雕塑融入同一构型中。有朝一日，它将从上百万手工艺人的手中冉冉升向天际，如水晶般剔透，象征着崭新的将要到来的信念。

附录 II
1923

包豪斯大展宣言
奥斯卡·施莱默

魏玛国立包豪斯在魏玛共和国，乃至全世界，是目前为止唯一致力于让艺术创造力发挥出至关重要的影响力的公立学校。同时，它致力于联合所有艺术，创建基于手工艺的工作坊，以各类艺术在建造中的结合为目标，卓有成效地激发这些艺术。建造，这个概念将把统一性还给我们，这种统一性在每况愈下的学院风气和烦琐矫饰的手工艺中被冻结了。建造，这个概念应当用"整体"去恢复更为广阔的联系，在最深层的意义上，让总体艺术作品成为可能。这个理想早已有之，却历久弥新：它的实现即风格；当前，"风格意志"远比任何时候都更为强大。然而，观念上和态度上的混乱造成了关于风格之本质的冲突和争论，以至于风格只能作为"新的美"从诸多理念的碰撞中涌现出来。这样一所学校，激发外界，也激发自我，无意中成为让这个时代的政治人物和知识分子震惊之所在。包豪斯的历史成为当代艺术的历史。

国立包豪斯，创办于一场战争的灾难之后，诞生于一片

革命的混乱之中，正值艺术振奋人心、一触即发之际。因而在这里，才会从一开始就汇聚起那些对未来充满信念，对陈规提出挑战的人们，他们壮怀激烈，风起云涌，渴望共同建造"社会主义大教堂"，战争前为工业与技术欢呼雀跃，战争中又以摧毁之名肆意放纵，促使浪漫主义的生命从曾经的满怀激情转而奋力抨击物质主义和机械化的艺术与生活。时代不幸亦是精神苦难。对无意识和不可知的狂热膜拜，对神秘主义和宗派主义的偏爱有加，皆源自对至上之物的探寻。而在这满是怀疑与纷扰的世界里，至上之物也正处于丧失自身意义的险境。对古典美学边界的破除强化了感受上的无边无界，这种感觉又在对东方文明的发现，以及对黑人、农民、孩子和疯人的艺术的发现中得到巩固。艺术边界越发扩展，对艺术创造之起源的探寻也就越发大胆。激昂的表达方式从祭坛画发展而来。不过也正是在图画上，并且总是在图画上，至关重要的价值找到其避难之所。个体的张狂无以复加，无所羁绊，却仍未得救。因而，必须超越图画自身的统一性，必须借助业已宣告的综合之法。朴实的工匠仍旧沉溺于物料的瑰异欢喜中，而空想的建筑方案却还堆积在纸上。

　　价值逆转，观点、命名、概念统统改变，另一种看法随之而来，下一个信念！达达，这个王国的宫廷丑角，玩弄着似是而非，让气氛自由松弛。美国精神转入欧洲，新世界楔入旧世界，死亡终结了过去、月光和灵魂。于是，眼下这个时代正以某位征服者的姿态阔步前行。理性与科学，这些所谓"人类的终极力量"占据了至高无上的地位，工程师成为无限可能性的庄重执行者。钢铁、水泥、玻璃和电力构成现代的现象，提取数学、结构、机械之事为材，任凭权力与金钱发落。僵直之物的速率、物质的去物质化、无机物的有机组织，所有这些制造出抽象的神迹。基于自然法则，它是头脑驾驭自然的成就，基于资本权力，它是人对付人的产物。

重商主义的速度和高压使得合算实用成为一切效力的度量衡。精打细算攫住超然的世界：艺术成为一个对数。它的名字早被剥夺，死后托生于纪念碑的立方体和多彩的形块之中。宗教是准确的思维过程，而上帝已死。人类，这一有着自我意识的完美存在，在精度上已被所有的玩偶凌驾其上，只等着有朝一日炼金士找到"精神"的配方后再予以反击……

歌德说："如果希望实现，人，将以其所有力量、心灵和头脑，以其理解和爱，彼此团结，彼此关照，如果这些希望实现，人类至今尚不可想象的奇迹将会降临——真主无须再创造什么，我们将创造他的世界。"这就是将一切积极的事物综合、提炼、强化和浓缩，以便形成坚实的中间地带。这一中庸之道，远非平庸虚弱，而是适度与合宜，它将成为德国艺术的基本理念。德意志，居中之国，而魏玛，居国之中心，不止一次地成为智识决断的所在地。至为关键的是要认识到什么才能真正切中要害，以免漫无目的地游荡。

让我们平衡极性之间的对立；热爱最遥远的往昔一如热爱最遥远的未来；拒绝反动一如拒绝无政府主义；把自足和自为的事物推向典型，把成问题的事物推向有理有据——去成为世界之责任和良知的担当者。一种行动上的理想主义，将接纳、贯通和联合艺术、科学、技术三者，同时影响研究、教育、工作三者，据此建造作为寰宇寓言的人类"艺术摩天塔"。当前我们尽己所能，不外乎思量总体蓝图，铺设基础，预备石材。

但是，

我们存在着！我们拥有意志！我们正在创制！

附录 III
1925

生产，复制
拉兹洛·莫霍利-纳吉

我们并没指望过将所有那些人类生命中无法估量的事一举解决，但不妨这样说，一个人之所以能构作而成，靠的就是将所有的功用与机制统合在一起；换言之，既定时期的那个人，只要将构作自身的功用与机制，无论是细胞的还是复杂器官的生物能力，发挥到极限，就能达到他的最佳状态。艺术在这一点上大有作为，而这也是艺术最为重要的任务之一，整体上的综合效应正取决于趋于完美的运作。艺术，尝试着创建更为深远的新关系，关联起已知的与那些迄今尚未知晓的视觉、听觉及其他的功用与现象，这样，人们就可以经由具有功用的器具，将它们从日益增长的丰富性中吸收进来。

每当所谓的新已然显露无遗，具有功用的器具就想要再往前一步，渴求更新的观感，这是人类境况中的一个基本事实，也是新的创造性实验永远有必要存在的原因之一。由此可见，只有生产出新的、前所未知的关系，创造才是有价值的。

我们还可以换一种说法，再生产，也就是对现有关系的重复，它无法增长人们的见识。如果我们从创造性艺术这一特定的视角来看，那么它充其量也就是精湛的技巧而已。

因此我所说的生产，指的是生产性的创造，既然归根结底它是为了服务于人的发展，那么我们必须竭尽所能地开拓器具的用法。到目前为止，人们还只是为了生产性的目的，将这些器具用于符合目的的复制。[1]

回到摄影领域，如果我们希望它还能有所提升，让它更具生产性，那么就必须充分发掘照相底片（溴化银）的感光性：光的现象固着其上，从光显现的那些时刻起，我们就在构作我们自身（可以借助一些道具与巧法，镜子或镜头、透明晶体、流体等）。我们不妨把天文观察、X射线、闪电摄影等也都看作这类构作的前身。

[1] 我在两个领域做过这类研究：留声机和摄影。我们当然还能制定出类似的程序，用在其他的复制方式上，比如有声电影、电视等。就拿留声机这个案例来说，情形是这样的：至今人们还只是用留声机来复制已有的声学现象。想要复制什么声音，就先让声音的振动通过针在蜡盘上刮出痕来，之后再借助膜将蜡盘上的刮痕翻制下来，这样一去一回声音就又出来了。如果一个人不借助那些机械外力，而直接在蜡盘上刮出痕来，那么为了生产性的目的进一步开拓器具的用法就有了可能。一旦复制，就可以形成某种新的音效，这是一种不需要新的乐器或者管弦乐队就能生成声音的新方法，这是从未存在过的新声音，以及新的声音关系，由此也促进了音乐的概念和作曲的可能性（我的相关文章参见 *De Stijl*, No.7, 1922; *Der Sturm*, VII, 1923; *Broom*, New York, March 1923 等）。

附录 IV
1929

包豪斯与社会
汉斯·迈耶

每一种创造性的设计，只要合乎于生，
我们就能分辨出
有组织的存在形式。
每一种创造性的设计，只要合乎于生，
并给予恰如其分的体现，
就是对当代社会的回应。
建造与设计，对我们而言，完全是一回事，
它们都是社会的进程。
作为"设计的大学"，
德绍包豪斯，不是艺术的现象，
而是社会的现象。

具有创造性的设计师们，
我们的活动，由社会而定，
我们的任务，为社会而设。

在德国，在我们当下这个社会，不正需要成千上万的
人民的学校、人民的公园、人民的住宅？
不正需要，几十万的人民的公寓？？
不正需要，上百万的人民的家具？？？
（鉴赏家们追着包豪斯那些符合客观性的立方盒子
说三道四，但是，与这些需要相比，那又何足挂齿？）
由此，我们牢牢抓住
我们社群的结构和最迫切的需要。
我们力争实现：
对人民的生活，尽可能广泛地调研，
对人民的灵魂，尽可能深入地洞察，
使这样的社群，尽可能拥有宽达的学识。
具有创造性的设计师们，
我们是这个社群的服务者。
我们的所作所为，是为人民服务。

所有的生活，都渴求和谐。
生长，意味着
为和谐的享用而奋斗，享用
氧 + 碳 + 糖 + 淀粉 + 蛋白质。
有所作为，意味着
为和谐的存在形式而寻求。
我们寻找的，并不是
包豪斯的风格，或者包豪斯的风尚。
不是现下时兴的，扁平的表面装饰，
划分成横平竖直，以及所有诸如此类的，新造型的风格。
我们寻找的，并不是
令生命异化，对功能有害的
几何或立体的构成。

我们这里不是遥不可及的廷巴克图 [Timbuctoo]：
礼仪与等级制
别想对我们创造性的设计发号施令。
我们鄙视
任何一种沦为公式的形式。
由此，包豪斯的目标是
汇集所有极富创造性的力量，
给我们的社会以和谐的形态。

包豪斯的成员们，我们是探索者。
我们探索和谐之作，
那是有意识组织的成果，
来自智性与精神的力量。
每一件人类之作，都自有其目标，
创造者的世界正在其中。
这就是创造者的生命线。
由此，我们要做的是
以集体为目的，并在这一目的下接纳广大的群众，
这将成为生命哲学的展现。

艺术？！
所有的艺术都是
组织对话，
这个世界与另一个世界之间的对话，
组织人眼的感官印象，
从而在主观上，约束着个体，
从而在客观上，取决于社会。
艺术不是美的帮手，艺术不是情感的释放，
艺术，只是组织。

343

古典：

在欧几里得几何富有逻辑的模数中。

哥特：

在激情图案的锐角中。

文艺复兴：

在平衡法则的黄金分割之中。

艺术，一直以来，只不过就是组织。

当前的我们，就是要用艺术去获取

全新的客观组织的知识，

对所有人而言，

它是宣言，也是集体社会的中介。

由此，

这一艺术的理论

成为一整套组织原则的体系，

对每一位具有创造性的设计师，它都是不可或缺的。

由此，

艺术家，不再是职业，

而是使命，去成为秩序的创造者。

由此，

包豪斯的艺术，也是在客观的秩序中

不断实验的方式。

新的建筑学校，

这所塑造生活的教育中心，

它不为选拔天赋之人而设。

它鄙视

那些模仿出来的机巧之能，

它意识到危险，智识上的分裂带来的危险：

近亲繁殖，唯我主义，超脱于世，高傲冷漠。

新的建筑学校

是测试才能的关卡。

某地，某人，总有做成某事的才能。

生活从不拒绝任何人。

每个个体身上，

本就有共生的能力。

因此，教育是为了创造性的设计，创造性的设计是为了

完整的人。

让我们抛开那些束缚、焦虑、压抑。

让我们排除那些托词、偏好、成见。

它将设计师的解放

与社会的步伐联合起来。

新的建筑理论

是对存在之物的认识论。

作为设计的理论，

它是为那些和谐之歌谱下的总曲。

作为社会的理论，

它制定战略，去平衡

合作的力量与个体的力量，

在一个人民的社群中。

这种建筑的理论，不是风格的理论。

它不是一种建造体系，

它不是一种技术神迹之说。

它是一种组织生活的体系，

涉及物理的、心理的、物质的、经济的，

它将一一阐明。

它将去探索、划定，

它将个体、家庭、社会形成的诸力之场，安排得当。

它底子里，是对生活空间的认知，
是周期性的生活过程的知识。
对它而言，精神上的距离
与丈量的距离，一样重要。
它的创造性媒介，要慎重地使用，
那是生物学研究的成果。
这种建筑之说，因为接近生命的现实，
所以，它的议题变动不居：
因为它在生命中找到了坚实的存在，
所以，它的形式，
正像生命自身的内容，一样丰富。
"丰富，就是全部。"

最终，所有创造性的活动都取决于命运，取决于
地景的命运，
对安顿者而言，这地景独一无二，无从类比，
它就成为亲身的、本地化的。
换作那些失去了故土的迁徙者，
这地景就容易变成刻板的、标准化的。
有意识地体验地景，
这就是建造，命中注定的建造。
而我们，创造者们，要承担起地景的命运。

先锋派的临界点

后记

本书的最后，让我们简单回顾一下正文中着重提及的四位包豪斯人之后各自的人生际遇。四人中唯一一位没有离开纳粹德国的是奥斯卡·施莱默。在这里，他先于其他几位身亡殒命。事后来看，他的留下注定了惨淡的收场。然而，施莱默的坚守绝非一般意义上的逆来顺受，这一选择之于他自己，无不显示出面对世事时一贯的泰然自若。他一直以来更为笃信的是，当人越是身处危难之中，人性中的敏感与勇气越有可能显现其自主的未曾有过的光辉。而莫霍利-纳吉，这位以光影创作著称的包豪斯人，在第二次世界大战开战之前就去了心之向往的美国，冥冥中他的人生轨迹似乎追随了那位在他幼时就弃家离去的父亲。然而不到十年，在那个代表着新科技与新民主的国度里，原本已经重新开启的新包豪斯大局就随着他的不幸去世戛然落幕。这两位的离世都是由于个人的疾病，却也是与各自创作选择相关的疾病，折射出世事在个体及其记忆深处留下的不可磨灭的影响。

而对于建筑师出身的两位校长，命运的周折更凸显出整个世界在战后的总体格局。汉斯·迈耶的一生可谓是漂泊浪迹，他未能完成包豪斯的转制就被迫离开，从渴求社会改革的德国去往革命成功了的苏联，之后又去了经历国家改制的

墨西哥，最终回到自己的故土瑞士。然而他的身影在后人更为建制化的政治论述中显得黯淡无光。相形之下，几乎是包豪斯代名词的格罗皮乌斯在这些人中似乎是最为幸运的。他辗转各国，身居要位，包豪斯与哈佛两所学校的经历让他在后世桃李满天下。但是，如果仅仅将他的成就限于一门学科之内，那么他生前除了早期几个跨时代的作品之外，在建筑设计上取得的荣光与其他并列齐名的几位现代建筑大师相比，似乎远为不及。

幸运或不幸的是，在这四位包豪斯人的生前，后现代的风潮仅仅初露端倪，尚未掀起怎样的波澜。可这并不意味着他们对此毫无预见。格罗皮乌斯到了晚年，甚至可以说他已经身陷后现代主义论争的中心，只不过还没有达到短兵相接的地步。在他的《总体建筑观》中，就曾经为扣在他与包豪斯身上的风格帽子，还有诸如国际主义、功能主义等标签，提前做了辩护。在这本书中，格罗皮乌斯仍在呼吁共同的持续的建造实验，至于同时代的历史争议，他认为应当留待后人去评定。那么当前，在现代主义建筑发端后的百年之际，是不是已经到了可以重新评估的时候了呢？不管人们愿不愿意承认现代主义是一项未完成的计划，至少我们肯定不能赞同那种虚无的浅见，那种将历史上的现代时期同比于历史上的古典时期，因而将现代看作是与所有古代文明一样的，无可避免地成为今天的古迹和废墟的浅见。这就像塔夫里嘲弄的狗熊式批评方法，把历史当成了玉米棒。虽然那一特定历史阶段的任务在其实现的过程中引发了诸多不满、危机和由此而来的焦虑，但据此就不愿承认我们身处的世间仍然受制于这同一个霸权周期和世界体系，这种态度则更令人担忧。

截取某一段历史，展开特定的研究，向来不是为了从当下的时代出走，也不是为了在当下立即为我所用。有一种应该尽可能多地影响历史研究者也确实深刻影响了我们的史

观,主张尽力去炸开历史的时点,深度爆破,基于当下的紧迫性,将历史碎片跨时代、跨领域地重新编织。不消说,这本书想要爆破的节点正是包豪斯,从中绽出一些人的一些片断。这种绽出有可能成为从设计史、艺术史出发走向思想史的一个契机,而这些片段则必然成为摆在我们面前的"历史"难题。

本书有意识地(只)选择了四位包豪斯人,主要是为了牵连出某些对抗性的构成——那种无论在往昔还是当下都持续存在的构成。比如,技术与社会。不论不同的人如何给出不同的具体界定,我们都不得不从历史的角度承认,一个时代所涌现出来的技术力量与社会关系之间必然构成某种张力。这种张力,在包豪斯时期一度达到最大化。而四位包豪斯人在思想上和实践中对此做出的不同回应,体现了那个时期的先锋派在这种对抗性构成中曾经能够抵达的极限。对莫霍利-纳吉而言,人类发展的最佳状态是不断演化的,有赖于生物与新技术结合而成的机制之极致发挥;对施莱默而言,无所谓最佳也无所谓新,人之不断变形的这一历史事实本身是不变的,人处理自身变形的意志也是不变的;对格罗皮乌斯而言,社会与技术不断取得阶段性和解的意志同样是不变的,他创建包豪斯的目的即侧重于此。但是包豪斯尽其全力想要达成的阶段性和解,并非仅仅是单一门类中的共识,而是破除创造领域一切区隔的共通。这一终不可能的和解,折射出一个不可能完美的世界。对于汉斯·迈耶而言,在不完美的世界里,仍值得为之奋斗的则是如何在持续的运动中抓住自认为的主要矛盾,从自己的位置出发创建某种一般原则。

这本书是一系列研究的一个起点,或者说阶段性的小结。我们尝试着将包豪斯的"历史"——连同它被阉割的计划——放在现代性发生的周期中考察,同时将几位能够构成复数合

力的包豪斯人——而非业已再度分化的学科——视为包豪斯理念在深度和强度上的探测者。如果历史先锋派，比如未来派和达达派，是某种通过激进美学进行的政治部署，那么包豪斯的极端性并不是出自一个共同体的有意谋划，只有将时代之迫切需要内化至它的组织基底中，它所谓的"先锋"方有可能，它的若即若离也由此恰恰标示出先锋派的临界点。这本书以"包豪斯悖论"为题即与这样的认识有关。

这本书的任务不在于历史断代，但仍需要聚焦于包豪斯的历史；不限于人物列传，但仍需要集中在有所限定的几位关键人物上。作为同时期先锋派最终的汇聚点，包豪斯充分感受到时代的共振，它从未平复的内在动荡让矛与盾得以自行显露：私我与大公、进取与回转、斗争与构划。顺理成章，这些矛盾转化成了本书中的三个主要部分，也可以被看作关于包豪斯的三幕戏剧，为的是让其中的冲突得以进一步强化。它们分别是艺术与社会、现代性之争，以及包豪斯的双重政治。书中还有一个不常见的做法，即正文之后的编年图解，需要稍作说明。它意在更为直观地呈现这段历史中隐含的诸多对抗关系，其中文字大都取自正文的相关段落，附有页码，也可用作全书的索引。

这是一部合写的书，存有诸多异质的成分。不定期的讨论，多半以陈述开始，以争执结束，结果是某些冲突以半发酵的状态被带回各自的写作中。在造人和造物、对话和组织、严肃的游戏和激越的生产之间尚未摆平的论辩，必定都还隐含在这些文字中，也算是从当下情境去回应包豪斯的复杂性与矛盾性了。所以，如果这些文字有时候带着过于坚定的语气，那也完全不是为了就此做出裁决，而毋宁说，正是为了激发进一步的对话，每一位作者都不得不首先尽最大责任说出自己目前所发现和相信的东西。两位作者分别主笔了奥斯卡·施莱默、莫霍利-纳吉与格罗皮乌斯、汉斯·迈耶的章节。

一方侧重于核心理念的辨析,另一方侧重于构成性的图解。这些工作共享着历史资源和基本愿景,却没有特别去(也不可能)缝合观念上、方法上的裂隙。所附2016年的两篇访谈,既是本书的一幅先期草图,也包含了正文的某些未竟之言,它连同这篇后记是对丛书总序的回应。而总序在这里作为全书真正意义上的开端,特地增补了较大篇幅的注解,算是整套丛书的一个特例。

最后,照例是感谢,但不限于本书,我们要由衷地感谢整套丛书的责任编辑王娜,没有她的耐心、专心与精心,这本书乃至这套丛书不可能留给我们如此宽裕的时间,并以如此破例的方式来完成。我们也由衷地希望这样的合作能持续下去。感谢那些在这一过程中帮助过我们的学者,这里就不一一列举了,读者们应该会在这套丛书今后的出版物中看到他们的名字。还要感谢所有参与过这一研究计划的BAU学社伙伴们。期望收到读者的回应和批评,这将是这本书所能获得的最好礼物。